알랭 드 보통의
영혼의 미술관

알랭 드 보통
존 암스트롱
지음

김한영
옮김

문학동네

예술은 무엇을 위해 존재하는가?

현대 세계는 예술을 매우 중요하게, 인생의 의미에 버금갈 정도로 소중히 여긴다. 이 높은 존중을 보여주는 증거는 새로 문을 여는 미술관에서, 예술의 생산과 전시에 상당한 투자를 하는 정부 정책에서, 작품에 대한 접근성(특히 어린아이들과 소외 계층에 돌아갈 혜택을 위해)을 높이고자 하는 예술 수호자들의 열망에서, 학문으로서 예술 이론의 위상과 상업 예술시장에서의 높은 가치 평가에서 찾아볼 수 있다.

그럼에도 예술과의 만남은 항상 기대한 바대로 이루어지진 않는다. 명성이 자자한 미술관이나 전시회에 찾아갔을 때 우리는 왜 예상했던 변화의 경험이 일어나지 않았을까 의아해하면서 실망하고, 더 나아가 어리둥절함과 무력감을 느끼며 문을 나서기도 한다. 그럴 땐 자연스럽게 자기 자신을 탓하고, 문제의 뿌리는 분명 나의 이해나 감성적 능력의 부족에 있다고 자책하게 된다.

이 책은 문제의 뿌리가 일차적으로 개인에게 있지 않다고 주장한다. 문제는 주류 예술계가 예술을 가르치고, 팔고, 보여주는 방식에 있다. 20세기가 시작된 이래 인간과 예술의 관계는 예술은 무엇을 위해 존재하는가라는 질문에 대답하기를 근본적으로 꺼리는 제도의 소극성으로 인해 꾸준히 약화되어왔다. 예술의 존재 이유를 묻는 행위는 아주 부당하게도 조급하고, 불합리하고, 다소 무례하다고 여겨지게 되었다.

'예술을 위한 예술'이라는 말은 예술이 어떤 구체적인 목적을 위해 존재할 수 있다는 생각을 명확히 거부하고, 그럼으로써 예술의 높은 지위를 신비한 영역에 남겨두고 그와 동시에 공격에 취약하게 만든다. 예술은 칭송받고 있지만, 그 중요성은 설명의 대상이기보다 추정의 대상이 되는 경우가 너무나 잦다. 예술의 가치는 상식의 문제로 밀려난다. 이는 예술의 수호자들에게만큼이나 관람자들에게도 매우 유감스러운 일이다.

만일 예술의 껍질 속에, 알기 쉬운 용어로 정의하고 논의될 수 있는 목적이 있다면 어떻게 될까? 예술은 도구일 수 있고, 그러므로 우리는 예술이 어떤 유의 도구인지, 그래서 우리에게 어떤 이익을 줄 수 있는지에 보다 명확히 초점을 맞출 필요가 있다.

도구로서의 예술

다른 도구들처럼 예술에도 자연이 원래 우리에게 부여한 한계 너머로 우리의 능력을 확장시키는 힘이 있다. 예술은 우리의 어떤 타고난 약점들, 이 경우 몸이 아니라 마음에 있는, 심리적 결함이라 칭할 수 있는 약점들을 보완해준다.

이 책은 (디자인, 건축, 공예를 포함한) 예술이 관람자를 인도하고, 독려하고, 위로하여 보다 나은 존재 형태가 되도록 이끌 수 있는 치유 매개라고 제언한다.

도구는 소망을 이룰 수 있게 해주는 신체의 연장물로, 우리에게 주어진 신체 구조상의 취약점 때문에 필요가 발생한다. 칼은 우리가 무언가를 자를 필요가 있는데도 자를 수 없는 무능함에 대응한 결과물이다. 병은 우리가 물을 나를 필요가 있는데도 나를 수 없는 무능함에 대응한 결과물이다. 예술의 목적을 발견하려면 우리는 어떤 문제들이 우리의 마음과 감정을 다스리는 데 필요하면서도 우리에게 곤란함을 안겨주는지 물어야 한다. 예술은 어떤 심리적 취약점에 도움이 될 수 있는가? 지금까지 일곱 개의 취약점이 확인되었고, 그러므로 예술에는 일곱 가지 기능이 있다고 볼 수 있다. 물론 다른 기능도 있지만, 이 일곱 가지 기능이 가장 설득력 있고 가장 보편적인 부류에 속한다고 여겨진다.

방법론

예술의 일곱 가지 기능

— 1
기억

우리의 출발점은 기억이다. 우리는 기억하는 데 서툴다. 우리의 마음은 난처하게도 사실적이든 감각적이든 중요한 정보를 곧잘 잊어버린다.

글쓰기는 분명 망각의 결과에 대응하기 위한 방편이고, 미술은 그다음으로 중요한 방편이다. 그림에 관한 중요한 이야기 하나가 정확히 이 동기를 설명해준다. 로마 역사가 대人 플리니우스가 전해주었고, 18~19세기 유럽 미술에 종종 등장하는 주제다. 사랑에 깊이 빠진 젊은 남녀가 헤어질 순간에 이르자, 아쉬운 마음에 여자는 연인의 그림자 윤곽을 그리기로 결심한다. 여자는 기억을 잃을까 두려워 까맣게 태운 지팡이 끝으로 무덤 벽면에 비친 남자의 그림자 선을 따라 그린다. 르노의 장면 묘사는 특히나 애절하다.(1) 부드러운 저녁 하늘은 연인이 함께하는 마지막날이 저물고 있음을 암시한다. 양치기의 전통적 상징인 소박한 피리는 남자의 손에 무심히 쥐어 있는 반면, 왼쪽에서 여자를 올려다보고 있는 개는 보는 이에게 정절과 헌신을 일깨운다. 여자는 남자가 떠났을 때 자신의 마음속에 남자를 더 선명하고 더 강하게 붙잡아두기 위해 이미지를 만들어내고 있다. 코의 정확한 모양, 곱슬거리는 머릿결, 둥근 턱선과 치켜 올라간 어깨는 남자가 수 마일 떨어진 푸른 계곡에서 가축에 신경쓰는 동안에도 여자의 마음속에 남아 있을 것이다.

이 그림이 회화의 기원을 정확히 묘사하고 있는지 여부는 중요하지 않다. 그림이 드러내는 통찰은 고대 역사가 아닌 심리학과 관련이 있다. 르노는 무엇이 최초의 회화적 행위였는가라는 사소한 수수께끼가 아니라 다음 같은 중요한 질문에 답하고 있다. 예술은 왜 우리에게 중요한가? 그가 건네주는 답은 결정적이다. 예술 덕분에 우리는 삶에서 대단히 중요한 일을 성취할 수 있다. 즉, 사랑하는 대상이 떠난 후에도 계속 그 대상을 붙잡아둘 수 있다.

가족사진을 찍고 싶은 충동을 생각해보라. 카메라를 꺼내들고 싶은 충동은 우리의 지각이 시간의 흐름에 약하다는 불안한 자각에서 나온다. 시간이 지나면 우리는 타지마할을 잊고, 시골길을 잊고, 무엇보다 아이가 일곱 살하고도

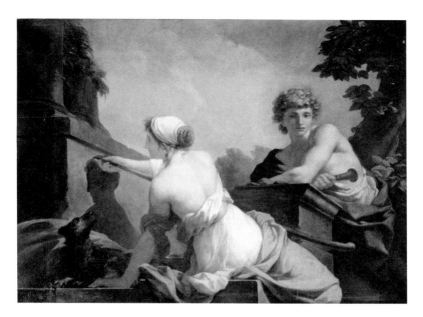

오늘밤 당신의 모습을
영원히 잊지 않을 거예요.
— 1. 장바티스트 르노,
〈미술의 기원: 양치기의 그림자를
더듬어가는 디부타데스〉, 1786년

구 개월일 때 거실 카펫에서 레고 집을 쌓던 바로 그 순간의 표정을 잊는다.
　　우리가 잊을까봐 걱정하는 대상은 대체로 아주 구체적이다. 문제가 되는 것
은 어떤 사람이나 장면의 무작위적인 면이 아니다. 우리는 정말 중요한 것을 기
억하길 원하고, 그래서 우리가 훌륭하다고 여기는 화가들은 무엇을 기념해야 하
고 무엇을 생략해야 할지 적절하게 선택한 듯 보이는 사람들이다. 르노의 그림에
서 여자가 마음에 담고 싶어하는 것은 단지 곧 떠날 연인의 전체적인 형상이 아
니다. 그녀는 더 복잡하고 파악하기 어려운 어떤 것, 즉 그의 개성과 본질을 원한
다. 이 과제를 해내려면 예술작품은 일정 수준의 정교함에 도달해야 한다. 하나
의 장면, 사람, 장소에는 기록할 수 있는 면이 아주 많지만, 중요도는 제각기 다르

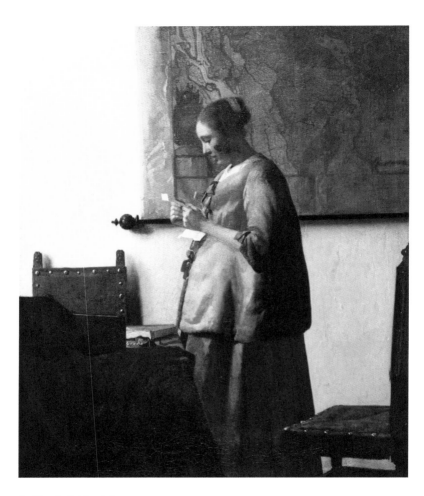

우리는 이 여인을 단지
지켜보는 것이 아니라,
지금 그녀에게 무엇이
중요한지 알게 된다.
— 2. 요하네스 페르메이르,
〈편지를 읽는 푸른 옷의 여인〉,
1657년경

다. 우리가 예를 들어 가족사진을 포함해 어떤 예술작품을 성공적이라고 말할 때, 그 작품은 가치 있지만 붙잡아두기 어려운 요소들을 전경에 내놓는다. 좋은 작품은 중요한 핵심을 못으로 박아 강조하는 반면, 나쁜 작품은 우리에게 어떤 생각을 명백히 일깨운다 해도 본질이 어디론가 새어나가는 것을 막지 못한다. 그런 작품은 공허한 기념품이다.

요하네스 페르메이르는 정확히 이 점에서 위대한 화가라 불릴 만하다. 적절한 디테일들을 어떻게 기념해야 하는지 알았기 때문이다. 〈편지를 읽는 푸른 옷의 여인〉에 묘사된 여자는 아주 다르게, 가령 싫증이 났거나, 심술궂거나, 분주하거나, 당황하거나, 웃고 있는 모습으로 그려질 수도 있다.(2) '그 여자'를 그릴 수 있는 방법은 많지만, 페르메이르는 구체적인 상황과 순간, 즉 무아지경에 빠져 멀리 있는 어떤 사람이나 어떤 문제에 골몰하는 여자의 모습을 선택했다. 화가는 팽팽한 정적에 휩싸인 분위기를 창조해 여자의 집중력을 전달한다. 편지를 들고 있는 손의 모습이 특이하다. 그녀는 마치 다른 사람이 손가락을 펼쳐 편지를 받쳐주는 듯 가볍게 주먹을 쥐고 있다. 어린 시절의 서투른 습관이 남아 있는 듯하다. 편지를 읽고 있는 입이 약간 벌어진 데서 그녀의 은밀한 긴장을 엿볼 수 있다. 페르메이르는 우리에게, 그녀의 피부와 아주 비슷한 색의 지도와 겹쳐 있는 그 얼굴 부분을 주의깊게 보라고 권유한다. 마치 그녀의 마음이 지도 속 어딘가에 가 있다는 듯이 말이다. 실내의 밝은 빛은, 분명하고 확고한 감정이 반짝이며 살아 숨쉬는 그녀의 마음을 닮았다. 페르메이르는 모델이 지닌 성격의 핵심을 포착했다. 이는 단지 한 개인의 기록이 아니라, 그녀가 구체적이고 특별한 기분에 사로잡혔을 때 어떠한지 보여주는 이미지다.

미술은 경험을 보존하는 방식이며, 우리 주변에는 일시적이고 아름다운 경험이 많은데, 그런 경험을 마음에 담으려면 도움이 필요하다. 이는 물을 나르는 일과 그 일을 도와주는 도구에 비유할 수 있다. 바람이 거세게 부는 4월의 어느 날 공원에 나왔다고 상상해보라. 구름을 올려다보고 그 아름다움과 우아함에 감동한다. 즐거운 구름들은 나날이 북적이는 우리의 삶과는 뚝 떨어져 있다. 우리는 구름에 마음을 빼앗긴 채 한동안 걱정 근심을 덜고, 자아의 끊임없는 불평을 잠재우는 더 넓은 배경 속에 안착한다. 존 컨스터블의 구름 습작이 이끄는 대로 따라가면 평소보다 훨씬 더, 개개의 구름이 지닌 독특한 질감과 형태에 집중하게 되고, 그 색의 변화와 무리 짓는 방식을 자세히 보게 된다.(3) 미술은 복잡

성을 자르고 다듬어, 비록 간략하지만 가장 의미 있는 양상들에 집중하게 해준다. 구름을 습작할 때 컨스터블은 방법론에 대한 깊은 관심을 이끌어내려 하지 않았다. 문제는 적란운의 엄밀한 성질이 아니다. 그보다 그는 우리의 머리 위에서 날마다 펼쳐지는 소리 없는 드라마의 정서적 의미를 강화해, 우리가 보다 쉽게 그 의미에 접근하고, 거기에 마땅한 가치와 중심적 위치를 부여하라고 권유하고자 했다.

— 2
희망

가장 지속적으로 인기를 누리는 미술의 범주는 쾌활하고, 즐겁고, 예쁜 것들이다. 봄날의 초원, 뜨거운 여름 한낮의 나무 그늘, 전원 풍경, 미소 짓는 아이들. 취향과 지성을 겸비한 사람들은 이 말에 눈살을 찌푸릴지 모르겠다.

　예쁘장함을 사랑하는 마음은 종종 저급하고 심지어 '나쁜' 태도로 간주되지만, 이런 경향은 대단히 지배적이고 광범위해서 주의를 끌 자격이 있으며, 더 나아가 예술의 한 핵심 기능과 관련된 중요한 단서들을 품고 있다. 가장 기본적인 수준에서, 우리가 예쁜 그림을 좋아하는 것은 그림에 표현된 실제 대상을 좋아하기 때문이다. 모네가 그린 연못이 있는 정원은 그 자체로 즐거우며, 이런 유의 미술은 특히 거기에 묘사된 것을 소유하지 못한 사람들에게 매력을 풍긴다.(4) 시끄러운 도시의 고층 아파트에 촉촉한 야외의 고요함을 환기시키는 그림의 복제품이 걸려 있는 건 놀라운 일이 아니다.

　예쁘장함에 대한 우려는 두 겹으로 중첩해 있다. 첫째, 예쁜 그림은 감상벽을 만족시킨다고들 우려한다. 감상벽은 복잡성에 충분히 이끌리지 못하는 증상으로, 이는 사람들에게 곧 문제가 있음을 의미한다. 예쁜 그림은 좋은 인생을 영위하려면 꽃 그림으로 아파트를 화사하게 꾸미기만 하면 된다고 말하는 듯 보인다. 만일 예쁜 그림에게 이 세계가 어떻게 잘못되었느냐고 묻는다면, 그 그림은 단지 "일본식 연못 정원이 부족해요"라고 말한다고 취급당할 터다. 이런 대답은 인류가 직면한 더 긴급한 문제들(기본적으로 경제뿐 아니라, 도덕, 정치, 섹슈얼리티의 문제들)을 모조리 무시하는 듯 보인다. 그런 그림의 천진함과 단순성은 삶을 전반적으로 개선하려는 어떤 시도에도 불리하게 작용하는 것만 같다. 둘째,

이와 관련하여 예쁘장함은 우리를 마비시켜, 우리 주위의 부당함을 적절히 비판하고 경계하지 못하게 한다.

예를 들어 옥스퍼드에 있는 자동차 공장의 어느 노동자가 인근의 블레넘 궁전을 담은 예쁜 그림엽서를 산다고 해보자. 그곳은 말버러 가의 공작들이 살던 역사적인 장소로, 그는 엽서를 구매함으로써 그 궁전을 소유하고 있지만 그럴 만한 자격이 없는 귀족의 부당함을 간과한 셈이다.(5) 걱정스러운 것은 우리가 너무 쉽게 즐거워하고 유쾌해진다는 점, 인생과 세계를 지나치게 낙천적인 눈으로 본다는 점이다. 간단히 말해, 우리는 터무니없이 희망적이다.

그러나 이런 걱정은 대부분 기우에 불과하다. 우리는 거의 항상 장밋빛의 감상적인 눈으로 세상을 보기는커녕 과도한 우울로 고생한다. 우리는 세계의 문제와 부당함을 아주 잘 알고 있지만, 단지 그 앞에서 작아지고 약해지고 초라해질 뿐이다.

유쾌함은 멋진 성과이고, 희망은 축하할 일이다. 낙천주의가 중요하다면, 이는 우리가 낙천적이기 위해 얼마나 노력하는가에 따라 많은 결과들이 좌우되기 때문이다. 이 노력은 성공의 중요한 요인이다. 이 진실은 재능을 좋은 인생의 기본 조건으로 보는 엘리트적 관점과 정면으로 충돌하지만, 많은 경우에 성공과 실패는 다름 아닌, 무엇이 가능한가에 대한 우리의 감각 그리고 자신의 정당한 몫을 타인들에게 인정받기 위해 쏟아부을 수 있는 에너지로 가름된다. 우리의 운명은 재능의 부족이 아니라 희망의 부재가 결정할 수 있다. 오늘날의 문제들을 보면 세상을 너무 밝게 보는 사람들 탓에 생긴 건 거의 없다. 그리고 세상의 고민거리가 끊임없이 우리의 주의를 들깨우는 탓에 우리는 우리의 희망적인 성향을 지켜낼 도구가 필요하다.

마티스의 그림에서 춤을 추는 사람들은 이 행성이 고민거리로 가득하다는 사실을 부인하지 않지만, 우리와 현실의 관계가 불완전하고 껄끄러우며 그런 관계가 일상적이라는 관점에서 볼 때 그들의 태도는 우리에게 용기를 줄 수 있다.(6) 그들은 세상에서 어쩔 수 없이 마주치게 되는 거절과 굴욕에 대처할 줄 아는 우리 자신의 유쾌하고 무사태평한 능력을 일깨워준다. 마티스의 그림은 모든 게 좋다고 말하지 않으며, 그와 마찬가지로 여자들이 항상 서로의 존재로부터 기쁨을 얻고 서로 도우면서 그물 같은 결속력을 유지한다고 말하지도 않는다.

만일 세상이 좀더 따뜻한 곳이라면, 우리는 예쁜 예술작품에 이렇게까지

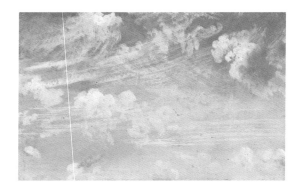

예술은 아주
복잡한 양동이다.
— 3. 존 컨스터블,
〈새털구름 습작〉,
1822년경

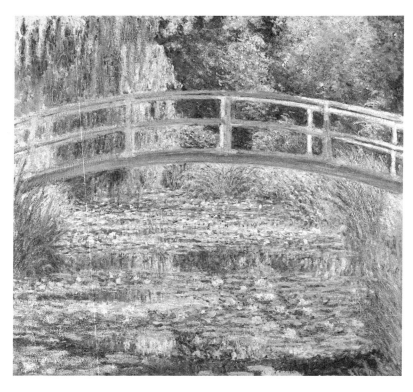

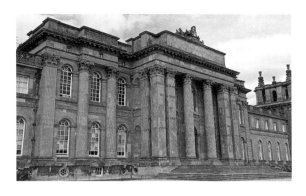

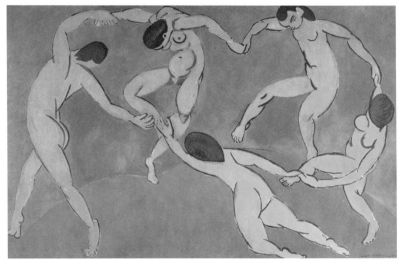

왼쪽
예술 교육과 거리가
먼 사람들은 대체로
예술은 '예쁜 것'과 관계
있다고 생각한다. 문화
엘리트는 이에 바짝
긴장한다. 아름다움은
한동안 의혹의 눈초리를
받아왔다.
— 4. 클로드 모네,
〈수련 연못〉, 1899년

위
그대는 엽서를 가지게,
난 궁전을 소유할 테니.
— 5. 존 밴브루,
블레넘 궁전.
1724년경

아래
희망은 이런 모습일 수도
있는 것.
— 6. 앙리 마티스,
〈춤 II〉, 1909년

방법론

사랑스럽다. 하지만
왜 그 앞에서 눈물이
나기도 하는가?
— 7. 생트샤펠 성당의
〈성모마리아와 아기 예수〉,
1279년 이전

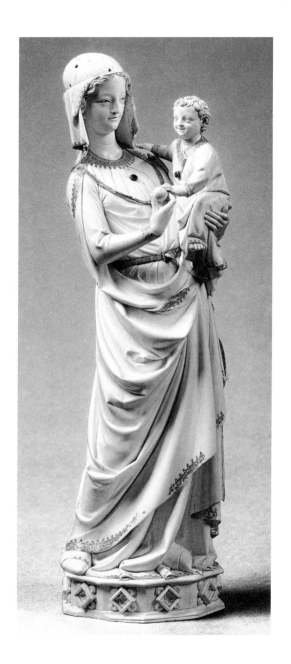

감동하지 않을 테고, 그런 작품이 그리 필요하지도 않을 것이다. 예술적 경험의 가장 이상한 특징 중 하나는 가끔 눈물을 흘리게 할 정도로 우리의 마음을 움직이는 예술의 힘이다. 그런 순간은 괴롭거나 무시무시한 이미지를 대면할 때가 아니라 특별히 우아하고 사랑스러워 보는 즉시 가슴이 터질 것 같은 작품과 마주칠 때 찾아온다. 아름다움에 격렬히 반응하는 이 특별한 순간 우리에게 무슨 일이 일어나는 걸까?

높이가 41센티미터에 불과한, 상아로 만든 작은 성모마리아 상의 가장 두드러진 특징은 얼굴에 있다.(7) 환영하는 얼굴, 누군가 우리를 보고 무조건 반가워하는 모습에서 보고 싶은 그런 표정이다. 그 앞에서 우리는 그런 미소를 만나게 되는 일이, 그런 미소를 선물받는 일이 얼마나 드문지 깨닫게 된다. 성모마리아는 활기에 가득차 있고, 이제 막 솟아나 당장에라도 터져나올 것 같은 유쾌함에는 친절이 그득하다. 우리를 조롱하는 게 아니라 따뜻이 받아주는 그런 유의 선한 분위기다. 그녀의 아름다움은 복합적인 감정을 불러일으킬 수 있다. 한편으로 인생이 어떤 빛깔을 더 많이 띠어야 하는지 깨달아 즐거워지고, 다른 한편으로 우리 자신의 삶은 대개 그렇지 않다는 절절한 느낌에 가슴이 아파온다. 아마 우리는 이 세계에서 사라진 그 모든 천진무구함 때문에 친절함에 아픔을 느끼는 듯하다. 아름다움은 존재의 현실적 추함을 더 견디기 어렵게 만든다.

삶이 고단할수록 우리는 우아한 꽃 그림에 더 깊이 감동하게 된다. 눈물이 나온다면 이는 그 이미지가 얼마나 슬픈가에 반응해서가 아니다. 유리병 속의 소박하고 아름다운 국화를 그린 사람은 그의 자화상이 말해주듯, 인생의 비극을 뼈저리게 알고 있다.(8, 9) 자화상은 이 화가가 어리석은 천진함 때문에 우리에게 즐거운 이미지를 보여줬을 거라는 일말의 우려를 확실히 잠재운다. 앙리 판텐라투르는 비극을 잘 알고 있었지만, 그로 인해 오히려 반대쪽으로 더 강한 생명력을 뿜어냈다.

어른과 놀고 있는 아이와, 아이와 놀고 있는 어른의 차이를 생각해보라. 아이의 기쁨은 천진난만하며, 그런 기쁨은 사랑스럽다. 그러나 어른의 기쁨은 삶의 고난을 회상하는 선에 머물고, 그래서 가슴이 아프다. 바로 이것이 우리를 '감동'시키고 때로는 울게 한다. 만일 우리가 우아하고 사랑스러운 예술을 싸잡아 감상적이고 부정적이라 비난한다면 이는 큰 손실이다. 사실 그런 작품이 우리를 감동하게 하는 까닭은 현실이 대개 어떤지 우리가 잘 알고 있어서다. 예쁜 미술작

오른쪽
인생의 고난을 아는
이가 아름다움을 더
깊이 이해한다.
— 8. 앙리 팡탱라투르,
〈국화〉,
1871년

아래
— 9. 앙리 팡탱라투르,
〈젊은 시절의 자화상〉,
1860년대

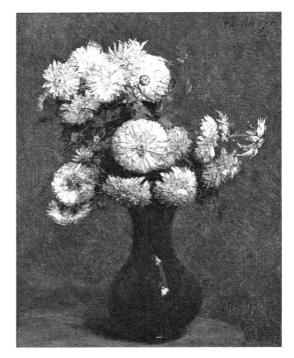

품의 쾌감은 불만족에 기인한다. 만일 인생이 고되지 않다고 느낀다면, 아름다움은 현재와 같은 호소력을 갖지 못할 것이다. 혹시 미를 사랑할 줄 아는 로봇을 만드는 프로젝트를 구상한다면, 우리는 그 로봇이 인생을 증오하고, 혼란과 좌절을 느끼고, 고통을 겪는 동시에 그럴 필요가 없기를 희망하도록 아주 잔인한 조건을 부여해야 한다. 그래야만 아름다운 예술이 단지 좋기만 한 게 아니라 우리에게 소중해지는 배경이 완성되기 때문이다. 우리는 걱정할 필요가 없다. 산적한 문제들을 보면 앞으로 수세기 동안 예쁜 그림이 매력을 잃어버릴 위험성은 전무하다고 확신할 수 있으니.

세상의 많은 예술이 단지 예쁘기만 하진 않다. 어떤 예술은 한 걸음 더 나아가 삶을 철저히 이상화해 보여준다. 이는 현대적 감수성에 훨씬 더 난처하게 다가올 수 있다. 스코틀랜드 왕립의사협회는 에든버러 뉴타운의 중심부에 서 있다.(10) 이 건물 안에서 벌어질 법한 절차들을 상상해보라. 고결한 품위, 박식함과 온화한 권위, 전문가에게 꼭 들어맞는 얼굴, 에든버러의 의사들은 분명 그런 것을 보여주고 싶어하리라. 이 건물은 세상에 당당한 전면을 내보이고서, 존경, 더 나아가 숭배를 요구한다. 이 건물은 이상을 구현하고 있다.

예술에서 이상화가 오명을 얻게 된 것은 어떤 사물이나 사람(전문직, 개인)에게 그들이 실제로 지닌 것보다 더 강렬한 미덕을 부여하는 동시에 불완전함을 미사여구와 속임수로 위장하는 듯 보이기 때문이다. 현대에 와서는 이상화 개념에 경멸적 색채를 가미하는 경향까지 생겨났다. 이상화하는 예술가는 어색하거나 부정적인 면을 깨끗이 제거하고 긍정적인 면만을 남기기 때문이다. 사람들의 걱정은 만일 우리가 그렇게 단순화된 대상에 이끌리고, 그런 작품을 칭찬하고 그로부터 쾌감을 느낀다면, 현실을 부당하게 취급하는 셈이라는 생각에 있다.

예를 들어, 어떤 그림이 시골 풍경을 평화롭고 세련된 놀이 장소로 표현했다면, 그 장면의 토대가 되는 경제적 현실을 배제했다고 비판을 받을 수 있다.(11) 와인과 과일을 날라야 하는 하인들은 어디 있는가? 유한계급이 수입을 짜내는 농민들은 어디 있는가? 사람들의 두려움은 그 그림을 사랑할 때 우리가 삶의 결정적으로 중요한 양상들을 무시하고 더 나아가 어떤 면에서 하인과 농민에 대한 착취를 용인한다는 데 있다.

보다 개인적인 차원에서도 문제가 생길 수 있다. 우리는 한 개인이 인생의 어떤 부분들을 이상화해 생각하면 혼란스러운 현실의 삶에 대처하는 능력이 떨

어진다고 걱정할 수 있다. 어린아이는 언제나 사랑스럽다고 상상하는 사람은 놀랄 만큼 깨지기 쉽고 쓸데없는 기대를 품고서 주말 나들이하는 가족에게 접근했다가, 아이들이 지극히 평범하게 행동하는 것을 보고 역겨워하며 등을 돌리고는 자신이나 남의 집 아이들에게 무리한 행동을 요구할 수 있다. 따라서 이상화의 대항수단으로서 '현실성'이 성숙함의 토대로 평가되고, 이 성숙함이 특별한 예술적 명성의 근거가 되는 것은 지극히 당연하다. 오늘날, 문명화된 제도 밑에 감춰진 어둠을 가차없이 폭로한 조지 그로스를, 앙겔리카 카우프만과 그녀가 그린 전원풍의 예쁜 장면들보다 더 가치 있게 평가하는 견해가 일반적이다.(12, 13) 그로스는 우리에게 현실을, 카우프만은 꿈을 주는 듯하다.

그러나 이상화가 왜 역사적으로 오랫동안 예술의 중요한 열망으로 이해되었는지는 살펴볼 가치가 있다. 화가들이 대상을 실제보다 낫게 표현할 때, 그것은 일반적으로 그들이 대상의 불완전함에 눈을 닫아서가 아니다. 〈회화를 안는 시〉를 보고서 우리는 앙겔리카 카우프만이 18세기 여성의 삶이 실제로 어떠했는지 몰랐다고 가정해선 안 된다. 그녀는 조화와 생산적인 노력에 대한 갈망, 즉 그녀 자신의 실패는 물론 다른 사람들의 실패를 몸소 겪고 접한 탓에 특히 더 강렬했던 그 간절함을 표현하고자 했다(1767년 스물여섯 살의 나이에 그녀는 스웨덴 백작 행세를 하던 소시오패스 투기꾼에게 속아 결혼했다).

우리는 이상적 이미지를 일반적인 현실의 잘못된 묘사로 간주하지 않고 즐길 줄 알아야 한다. 우리는 삶이 우리의 욕망에 얼마나 박한지 잘 알기 때문에, 부분적이지만 아름다운 광경은 우리에게 한층 소중할 수 있다. 에든버러에 위치한 왕립의사협회 건물의 신고전주의적 정면으로 돌아가, 우리는 자신이 무지몽매한 대중에게 유포되는 속임수와 은밀히 결탁한다고 두려워하지 말고 전문적인 예법과 기술을 보여주는 이미지로서 그것을 향유하도록 마음을 열어야 한다. 건물이 상징하는 이상은 진실로 고상하다. 우리는 그 이상적 표현을 의뢰한 집단의 어리석음과 불완전한 동기를 완벽히 꿰뚫어보면서도 그 이상을 사랑할 수 있다.

이상화의 명백한 대척점인 희화화로부터 우리는 이상적 이미지가 우리에게 왜 중요할 수 있는지 많은 것을 배울 수 있다. 희화화가 예시하듯, 단순화와 과장을 이용하면 일상적 경험 속에서 실종되거나 희석된 가치 있는 통찰을 드러낼 수 있다는 생각은 우리에게 매우 편하게 다가온다.

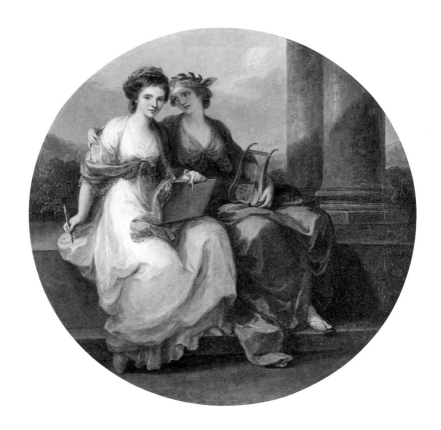

둘 다 현실 왜곡이고,
둘 다 목적성이 있다.
왼쪽
— 12. 조지 그로스,
〈사회의 기둥들〉,
1926년

위
— 13. 앙겔리카
카우프만,
〈회화를 안는 시〉, 1782년

방법론

우리는 이런 접근법을 이상화된 이미지에도 적용할 수 있다. 좋은 것을 전략적으로 과장하는 방법은 우리가 인생의 고난을 헤쳐나가는 길을 그릴 때 그에 필요한 희망을 증류하고 농축하는 매우 중요한 기능을 수행할 수 있다.

— 3
슬픔

예술이 우리에게 줄 수 있는 의외로 중요한 기능들 중 하나는, 고통을 보다 잘 견디는 법을 가르쳐준다는 데 있다. 리처드 세라의 〈페르난두 페소아〉를 보자.(14) 이 작품은 슬픔에 깊이 침잠하라고 권유한다. 입에서 나오는 사교적인 대화는 대개 유쾌하고 낙관적이다. 누군가에게 고민거리를 털어놓으면, 즉시 함께 해결책을 찾아나서고 더 전향적인 방향을 알려준다. 그러나 세라의 작품은 우리의 고민을 부인하지도, 우리에게 기운 내라고도 말해주지 않는다. 다만 슬픔은 애당초 인생의 계약서에 적혀 있다고 일러준다. 작품의 거대한 규모와 명백한 기념비적 성격은 슬픔은 정상이라는 선언에 해당한다. 넬슨 기념비가 런던의 트래펄가 광장 한가운데에서 우리가 마땅히 해군의 영웅적 전승을 중요하게 받아들이리라 확신하듯, 슬픔을 알았던 포르투갈 시인(오, 짜디짠 바다여, 너의 소금 가운데 얼마가/포르투갈에서 나온 눈물이냐)의 이름을 딴 세라의 〈페르난두 페소아〉는 우리가 가장 우울하고 엄숙한 감정의 합당한 지위를 인정하고 그에 감응하리라 확신한다. 그런 기분을 혼자 감당하라고 속삭이기보다, 이 작품은 그 감정이 삶의 중심적이고 보편적인 특징이라고 선언한다.

보다 중요한 면으로, 세라의 작품은 슬픔을 품위 있게 보여준다. 세부적으로 들어가지 않고, 고통의 구체적 원인을 전혀 분석하지 않는다. 다만 그는 슬픔을 웅대하면서도 어디에나 존재하는 감정으로 제시한다. 사실상 작품은 이렇게 말한다. '슬픔을 느낄 때 당신은 존경할 만한 경험에 참여하고 있으며, 나, 즉 이 기념비는 그 경험을 위해 헌정되었다. 당신의 상실감과 실망, 날개 꺾인 희망과 자신의 부족함에 대한 비탄은 당신을 진지한 회합의 일원으로 고양시킨다. 그러니 당신의 슬픔을 외면하거나 내버리지 말라.'

우리는 수많은 예술적 성취를 예술가의 '승화된' 슬픔이라고 보고, 결국 관객도 작품을 접하며 슬픔을 승화시킨다고 본다. 승화라는 말은 화학에서 유래

했다. 이 단어는 단단한 물질이 액체 상태를 거치지 않고 직접 기체로 변하는 과정을 가리킨다. 예술에서 승화는 천하고 보잘것없는 경험이 고상하고 세련된 경험으로 변환되는 심리적 변형 과정을 가리킨다. 슬픔이 예술을 만날 때 일어날 수 있는 바로 그것이다.

많은 경우, 슬픈 일들이 더 슬퍼지는 건 우리가 혼자 슬픔을 견디고 있다고 느끼기 때문이다. 우리는 우리의 근심을 저주로, 또는 우리의 사악하고 저열한 성격을 노출시키는 불운의 손길로 경험한다. 그래서 우리의 고통에 품위 같은 건 전혀 없고, 고통은 우리의 기형적인 본성에 딱 들어맞는다고 느낀다. 최악의 경험에서도 존엄을 지키려 할 때 도움이 필요하다면, 예술은 우리가 그런 경험을 사회적으로 표출하도록 해주기 위해 우리 곁에 존재한다.

아주 최근까지 동성애는 거의 미술의 영토 바깥에 머물렀다. 낸 골딘의 작품에서 동성애는 신의 구원을 받은 듯 예술의 핵심 주제로 떠올랐다.(15) 골딘의 작품은 동성애자들의 삶을 관대하고 세심하게 바라보는 시선으로 가득하다. 우리는 첫눈에 그 점을 의식하지 못할 수 있지만, 거울에 비친 자신을 들여다보는, 우리가 어렴풋이 레즈비언임을 알아챌 수 있는 젊은 여성의 사진은 더없이 섬세한 구성을 보여준다. 열쇠는 거울 장치에 있다. 방안에서 여자는 초점을 벗어나 있고, 직접 보이는 부분은 얼굴의 옆면과 흐릿한 손뿐이다. 사진의 악센트는 그녀가 방금 전까지 사용한 화장 도구에 있다. 그녀가 세상에 보여주고 싶은 그녀, 인상적이고 스마트한 모습, 세련되고도 웅변적인 손은 모두 거울 속에 있다. 이 작품은 "나는 당신이 우리에게 보여주고 싶어하는 당신을 보고 있습니다. 내가 보기에 당신은 사랑하고 사랑받을 가치가 있습니다"라고 말하는 친절한 목소리처럼 기능한다. 사진은 보다 세련되고 우아한 자신이 되기를 바라는 갈망을 이해하고 있다. 이 소망은 물론 누가 봐도 당연하고 명백하지만, 수 세기 동안 다른 이유들과 함께 골딘 같은 예술가가 없었다는 이유로, 함부로 소망될 수 없었다.

예술은 인간의 조건인 고난을 웅대하고 진지하게 볼 수 있는 유리한 관점을 제공한다. 특히 낭만주의적 의미로 숭고함을 지닌 작품들이 그러하다. 이 작품들은 별이나 대양, 거대한 산맥이나 대륙의 단층을 묘사한다. 그 앞에서 우리는 즐거운 공포에 휩싸이고 영원의 존재 양상에 비해 인간의 불행이란 게 얼마나 사소한지 느끼면서 인간의 보잘것없음을 깨닫고, 모든 삶에 스며들어 있는 이해할 수 없는 비극에 더욱 기꺼이 고개를 숙이게 된다. 이 지점에서부터 일상의 초

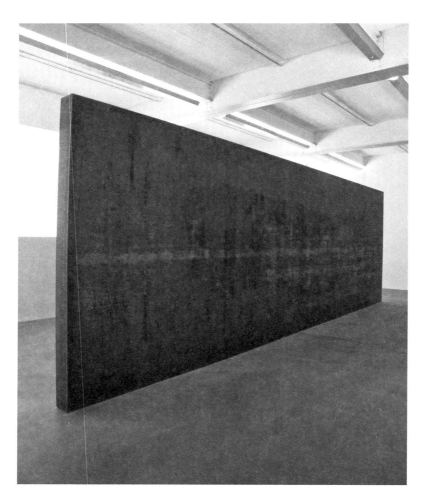

슬픔과
비애의 집.
— 14. 리처드 세라,
〈페르난두 페소아〉, 2007~8년

조와 근심은 무력화된다. 우리의 중요성이 무시당하고 있다고 주장하면서 굴욕을 만회하려 하기보다, 우리는 작품이 이끄는 대로 우리의 본질적인 무가치를 이해하고자 노력할 수 있고, 또 이해할 수 있게 된다.

일상적인 삶에서 숭고에 대한 자각은 대개 찰나에 이루어지고 무작위로 찾아온다. 고속도로 위에서 먼산 위로 비구름이 갈라져 햇살이 비치는 장면을 보거나, 비행기에서 기내 TV를 보던 중 창밖으로 힐끗 베르나알펜을 알아보거나, 싱가포르 해협을 지나는 유조선의 불빛을 바라보는 것처럼. 하지만 예술은 그러한 무작위와 우연을 줄여준다. 예술은 믿을 만한 기초 위에서 유용한 경험을 이끌어내는 도구이며, 그래서 우리가 슬픔에 잠겨 있다가도 고개를 들 수만 있다면 언제나 숭고의 경험에 계속해서 다가갈 수 있는 기회를 제공한다.

카스파르 다비트 프리드리히는 톱니처럼 생긴 인상적인 바위, 한적한 해안, 밝은 수평선, 아련한 구름, 그리고 어슴푸레한 하늘을 이용해 우리를 특별한 분위기로 끌어들인다.(16) 우리는 밤새 뒤척이다, 동이 트기 전 사람들을 멀리하고 홀로 자연의 근원적인 힘에 사로잡혀, 이 쓸쓸한 갯바위를 거니는 모습을 상상하게 된다. 저마다 회색 바다에 끝없이 휩쓸리는 작은 바위섬들은 한때 바로 뒤에 있는 큰 형상처럼 극적이고 무시무시했음을 짐작게 한다. 시간의 장대하고 느린 흐름은 언젠가 그 바위들을 마저 닳아 없앨 것이다. 하늘의 아랫부분은 형체가 없고 텅 비어 있는, 순수한 회색의 허공이지만, 위에 떠 있는 구름은 밑면에 햇빛을 받고 있으며, 우리의 어떤 관심사에도 마음을 쓰지 않고 덧없이 흘러간다.

그림은 우리의 인간관계나, 일상의 스트레스와 고난을 직접 가리키지 않는다. 이 그림의 기능은 우리에게 시간과 공간의 거대함을 날카롭게 의식하는 심리 상태를 일깨우는 것이다. 작품은 슬프다기보다 음울하고, 고요하지만 절망적이지 않다. 그런 심리 상태, 좀더 낭만적으로 표현하자면 영혼의 그런 상태에서 예술작품을 접할 때 종종 그렇듯, 우리 앞에 놓인 강렬하고 다루기 힘든 구체적인 슬픔들을 더 잘 극복할 채비를 하게 된다.

— 4
균형 회복

균형이 완벽하게 잘 잡힌 사람은 드물다. 우리의 심리적 변천사, 인간관계, 일상

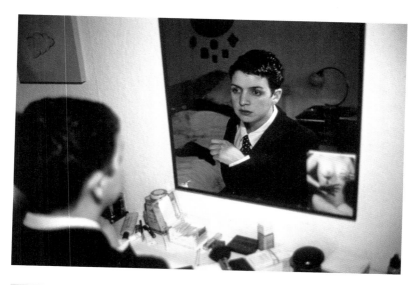

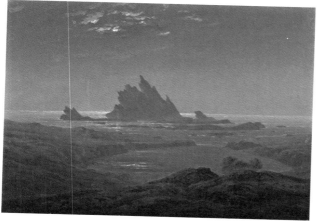

위
승화란 고통이
아름다움으로 변형되는
과정.
— 15. 낸 골딘.
〈내 거울 속의 쇼반〉, 베를린,
1992년

아래
결혼생활의 긴장과 직장에서의
좌절은 나만의 문제가 아니라,
우주라는 광대한 구조의 일부다.
— 16. 카스파르 다비트 프리드리히,
〈해변의 암초〉, 1825년경

적인 노동은 우리의 감정이 어느 한 방향으로 심하게 기울어질 수 있음을 보여준다. 예를 들어, 우리는 너무 자족하거나 너무 불안정하거나, 너무 신뢰하거나 너무 의심하거나, 너무 진지하거나 너무 명랑한 상태에 쉽게 빠진다. 예술은 우리가 잃어버린 성향을 농축된 형태로 내놓아, 우리의 기울어진 자아의 적당한 균형을 회복시켜준다.

우리가 과도한 긴장, 자극, 산만함으로 고통받는 생활방식에 매몰되어 있다고 상상해보라. 업무가 3개 대륙을 건너뛰며 미친듯이 돌아간다. 메일 수신함에 시간마다 200개의 메시지가 쌓인다. 일단 평일 근무가 시작되면 어떤 것도 되돌아볼 시간이 없다. 그러나 저녁에 우리는 이따금 시카고 교외에 있는 완벽하게 균형 잡힌, 잘 정돈된 원룸식 집으로 돌아갈 수 있다.(17) 널찍한 창밖으로 참나무와 짙어가는 어둠을 바라보면서 우리는 평소 우리를 교묘히 피해 다니던 보다 신중하고 고독한 자아와 만날 기회를 갖게 된다. 철제 I 자형 빔들은 규칙적인 리듬으로 마음 깊숙이 가라앉은 평화로운 면들을 일으켜세운다. 우아한 주거 공간을 둘러싸고 있는 거대한 커튼의 섬세한 주름은 부드러움의 가치를 일깨워준다. 석회석 타일로 무늬를 넣은 수수하고 단순한 테라스는 소박하고 인정이 넘치는 행복에 대한 우리의 관심을 불러일으킨다. 예술작품은 우리의 인성 중 잃어버린 부분을 우리에게 되돌려주는 역할을 한다.

모든 사람이 똑같은 것을 잃어버리진 않았으므로, 예술이 균형을 회복시켜주고 그럼으로써 우리의 열정을 자극한다고 해도 예술은 사람마다 매우 다른 의미를 띠기 마련이다. 당신이 북극권 근처에 있는 목가적이지만 아주 조용한 노르웨이의 트론헤임 시에서도 특히나 졸린 행정업무를 맡고 있는 공무원이라고 상상해보자. 마지막으로 짜릿한 감정을 경험한 건 여러 해 전, 아마 대학교에서였을 것이다. 당신의 나날은 시계처럼 돌아간다. 당신은 항상 오후 5시 15분에 귀가하고, 자기 전에 십자말풀이를 한다. 그런 환경이라면 미스 반데어로에의 정갈하게 잘 정돈된 집에서 살 필요가 전혀 없다. 그 대신 당신에겐 플라멩코 음악, 프리다 칼로의 그림, 멕시코의 산타 프리스카 대성당과 어울려보라는 권유가 어울릴지 모른다.(18) 그런 유의 예술이 잠에 빠진 당신 영혼의 활기를 되살릴 수 있기 때문이다.

예술의 한 역할이 우리의 정서적 균형을 회복시켜주는 데 있다는 생각은, 왜 사람들의 미학적 취향이 그렇게 다른가라는 곤란한 질문에도 답이 되어줄 법

하다. 왜 어떤 사람은 미니멀리즘 건축에 이끌리고, 어떤 사람은 바로크 건축에 이끌릴까? 왜 어떤 사람은 휑뎅그렁한 콘크리트 벽에 흥분하고, 어떤 사람은 윌리엄 모리스의 꽃무늬에 흥분할까? 예술작품 하나하나에는 특별한 심리적, 도덕적 분위기가 스며들어 있다. 그림은 평온하거나 불안할 수 있고, 용감하거나 신중할 수 있고, 겸손하거나 자신만만할 수 있고, 남성적이거나 여성적일 수 있고, 부르주아적이거나 귀족적일 수 있으며, 이런저런 종류를 더 좋아하는 성향은 사람들의 다양한 심리적 차이를 반영한다. 우리는 자신의 내적인 나약함을 보완해줌으로써 우리를 생존의 평균치로 되돌려놓는 예술작품을 갈망한다. 어떤 작품이 우리가 잃어버린 가치를 채워줄 때 우리는 아름답다고 말하고, 우리를 위협하거나 사전에 압도해버리는 느낌의 분위기나 모티프를 강요하는 작품은 추하다고 일축해버린다. 예술은 내면을 완전하게 채워주기로 약속한다.

삶에서 사라지고 있는 것을 보완하기 위해 예술을 이용할 수 있는 주체는 개인뿐만이 아니다. 인간 집단, 더 나아가 사회 전체도 우리의 삶을 균형 있게 잡아주기 위해 예술에 의존할 수 있다. 독일의 시인, 극작가, 철학자인 프리드리히 실러는 1796년에 발표한 소론 「순진하고 감상적인 시에 관하여」에서 그 이론을 전개했다. 실러는 고대 그리스에서 화가들과 극작가들이 풍경에 관심을 거의 기울이지 않은 사실에 흥미를 느꼈다. 실러는 그 사실이 그들의 생활방식 때문에 이치에 닿는다고 주장했다. 그들은 하루하루를 밖에서 보냈고, 그들이 살아가는 작은 도시들은 바다와 산을 끼고 있었다. 실러는 이렇게 말했다. "그리스인은 내적으로 자연을 잃어버리지 않았다." 그러므로 "그들은 자연을 회복하기 위해 객관 세계의 대상을 창조할 욕구를 거의 느끼지 않았을 것"이라고 그는 추측했다. 당연한 결과로, 자연 세계에 크게 주목하는 미술은 그럴 필요가 얼마간이라도 특별히 부각되었을 때에야 가치를 인정받았을 것이다. "인간의 삶에서 자연을 직접 경험할 기회가 사라지기 시작할 때 비로소 자연은 시인의 세계에서 심상으로 출현한다." 삶이 더 복잡하고 인공적이 되고, 사람들이 실내에서 더 많이 생활함에 따라, 자연의 소박함을 보충하려는 갈망은 더욱 강해진다. 실러는 이렇게 결론지었다. "부자연함을 향해 멀리 나간 나라일수록 순진한 현상과 더 강하게 접촉해야 한다. 대표적인 나라가 프랑스다." 실러의 가설을 확증이라도 하듯, 프랑스 왕비 마리 앙투아네트는 세상을 뜨기 몇 년 전 베르사유 궁전 근처에 가짜 농가를 지어놓고 소젖 짜는 모습을 보며 즐거워했다.(19)

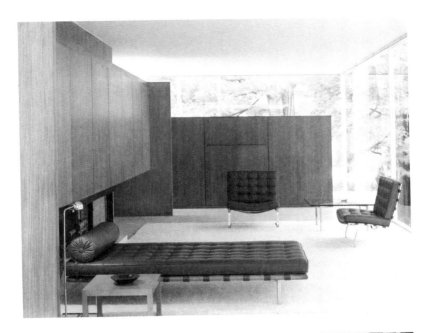

위
과민한 영혼의 균형을
잡아주는 집.
— 17. 루트비히 미스 반데어로에.
판스워스 하우스. 플레이노.
일리노이. 1951년

오른쪽
노르웨이 공무원의
균형을 잡아주는 작품.
— 18. 산타 프리스카 대성당.
타스코. 멕시코. 1751~58년

방법론

궁전의 과함을 상쇄하기
위해 지은 시골집.

— 19. 리샤르 미크 & 위베르 로베르,
마리 앙투아네트 마을,
프티 트리아농, 베르사유, 1785년

한 역사적 시기에 어떤 예술작품이 새롭게 인기를 얻었는지 살펴보면, 그 시대의 특수한 불균형을 이해할 수 있다. 고결한 소멸과 인내에 주목한 토머스 존스의 이탈리아 그림들(20), 또는 한때 르 토로네 수도원의 수사들이 걸었던 고요하고 준엄한 주랑(21)이 다시 조명받는 현상은 문명화된 현대 세계가 유례없이 바쁘고 물질적으로 물렸음을 나타내는 징후다.

취향 뒤에서 작동하는 심리적 기제를 이해한다고 해서 반드시 우리의 미적 감각이 바뀌는 건 아니지만, 그 기제를 이해하면 자신이 좋아하지 않는 것을 단순히 얕보고 비방하는 행동을 멈출 수 있다. 우리는 사람들이 어떤 대상을 아름답다고 여길 때 사람들에게 무엇이 부족한지 바로 물을 줄 알아야 하고, 그럴 때 그들의 선택에 대해 개인적으로 열광할 수는 없더라도 그 이유를 이해할 수 있다.

예술은 인성의 균형을 잡아주는 역할을 할 뿐 아니라 우리를 보다 도덕적으로 만들어준다. 현대에 들어서부터 '도덕성'은 대단히 골치 아픈 말이 되었다. 우리는 '착한' 사람이 되려면 이래야 한다는 권고의 말에 좀처럼 반응하지 않는

우리가 사랑하는
예술은 우리 사회에서
무엇이 사라지고 있는지
알려주는 길잡이다.

— 20. 토머스 존스,
《나폴리의 건물 벽》, 1782년경

다. 우리는 타인의 간섭을 끔찍이 싫어한다. 사람들은 운동을 할 필요가 있다는
말은 기꺼이 인정하면서도, 신체의 건강을 열망하듯 그들의 인성을 위해 노력하
고 미덕 쌓기를 열망하면 좋겠다는 제안에는 벌컥 화를 낸다. 현대의 민주주의
적 정치사상에 깔린 핵심 전제 중 하나는, 사람은 누구나 간섭받지 않고, 도덕적
비난을 두려워하지 않고, 또 권위의 변덕에 휘둘리지 않고 자신이 선택한 대로
살 수 있어야 한다는 것이다. 윤리를 탐색하려는 충동은 누가 감히 다른 사람에
게 어떻게 살아야 한다고 말할 수 있느냐는 격앙된 질문 앞에서 마른풀처럼 힘
없이 흔들린다.

　　하지만 역사의 전 기간에 걸쳐 수많은 최고의 예술이 도덕주의적 임무를 명
시적으로 수행해온 것은 분명한 사실이다. 많은 예술작품이 권고와 훈계의 내용
을 암호화한 메시지를 통해 자아의 성숙을 격려하기 위해 제작되었다. 우리는 훈
계하는 예술작품을 보고서 우두머리 행세나 하는 불필요한 존재라고 생각할지
모르지만, 여기에는 미덕을 장려하는 것이 우리 자신의 욕망과 늘 대립하리라는

방법론

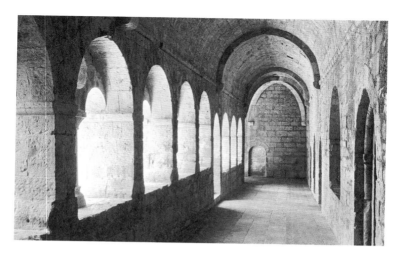

— 21. 르 토로네 수도원의 주랑, 프로방스,
12세기 후반~13세기 초

전제가 깔려 있다. 그러나 실제로는, 강요당하지 않는 차분한 상태에서 대부분의
사람들은 선해지기를 간절히 바라고, 선해지라는 추임새를 주위들어도 싫어하
지 않는다. 단지 하루하루 선해질 동기를 찾지 못할 뿐이다. 착하게 살려는 열망
과 관련해, 우리는 아리스토텔레스가 아크라시아_{akrasia}, 즉 '의지의 박약'이라 부
른 결함 때문에 고생한다. 우리는 인간관계에서 예바르게 행동하길 바라지만, 압
력을 받으면 옆길로 샌다. 우리는 더 훌륭해지길 바라지만, 결정적인 순간에 동기
를 잃어버린다. 이런 환경에서 우리 자신의 인격을 가장 높은 수준으로 끌어올
리라고 격려하는 예술작품을 통해 우리는 막대한 혜택을 누릴 수 있다. 설혹 외
부의 간섭을 병적으로 두려워하거나 자기 자신을 이미 완벽하다고 생각하는 사
람이라면 골을 낼 뿐이겠지만.

　　훈계를 담은 가장 좋은 작품, 즉 도덕적이지만 '도덕주의적'이지 않은 작품
은 나쁜 행위에 마음을 빼앗기기가 얼마나 쉬운지 이해하고 있다.(22) 그런 예술
작품은 아주 착한 사람도 뜻하지 않게, 마지막에는 아주 큰 실수를 범한다는 사
실을 날카롭게 간파한다. 마티노의 그림을 보는 사람은 남편의 문제가 도박과 술
에서 비롯됐음을 알 수 있다(벽에 비스듬히 세워져 있는 경주마 그림과 남자 뒤

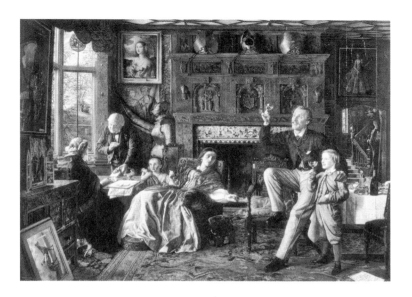

이 그림은 사람이 얼마나
쉽게 악습에 빠져들 수 있는지
이해하고 있다. 그리고 그
결과가 어떤 건지도.

— 22. 로버트 브레스웨이트 마티노,
〈옛집에서의 마지막 날〉,
1862년

의 디캔터[뚜껑 달린 술병–옮긴이]가 단서다). 지금 이 남자는 신사 계층의 악습
에 아들을 끌어들이고 있다. 그러나 그는 괴물이 아니며, 그의 매력적이고 무사
태평한 미소는 억지스럽지 않다. 그는 모두를 행복하게 해주고 싶어하지만, 다만
신뢰할 수 없고 쉽게 유혹에 휩쓸릴 뿐이다. 이 작은 어리석음들이 쌓여 결국 그
는 가진 전 재산을 탕진하게 되었다고 우리는 추측할 수 있다. 그의 가문이 여러
세대에 걸쳐 소유했던 집(고풍스러운 벽난로, 갑옷과 투구, 초상화들이 이를 증
명한다)은 그의 대에 이르러 남의 손에 넘어가게 되었다. 화가는 있는 힘을 다해
우리로 하여금 수치와 슬픔을 느끼며 자신의 행동을 돌아보게 하려 한다. 많은
사람이 다들 이 남자의 성향 몇 가지 정도는 지녔기 때문이다.

　　기독교는 예술의 도덕적 기능을 적극 활용하기로 유명하다. 프라 안젤
리코는 잔인한 미학으로 지옥을 환기시켜 사람들이 탈선하지 않게 하는 것
이 당연한 일이라고 여기던 사회에서 그림을 그렸다.(23) 그에 따라 화가는 가

능한 끔찍하게 지옥의 이미지를 그려 사람들의 뇌리에서 잊히지 않게 하려고 애썼다. 그의 의도대로 사람들은 벽에 걸린 그림에서 본 악마들이 사람을 잡아먹는 악몽을 꾸거나, 산 채로 가마솥에서 익어가는 상상을 하며 공포에 떨었을지 모른다. 화가의 입장에서 보자면, '난 절대로 저 그림을 머릿속에서 지우지 못할 거야'라는 괴로운 불평이 이상적인 반응이었을 것이다.

극적인 면은 훨씬 덜하지만 어쩌면 오늘날 우리에게 훨씬 더 설득력 있는 세속적이고 현대적인 형태의 지옥을 생각해보자. 종교가 없는 사람에게 지옥이란 보다 나은 자아로 거듭나는 길을 잃어버리는 것이다. 이혼 수속중인 러시아 부부를 담은 이브 아널드의 사진은 일상적이고 무신론적인 형태의 지옥을 보여주며, 고통이 어디에나 산재해 있음을 한층 확실하게 보여준다.(24) 도덕적 개념('친절과 자비를 실천하라' '어떤 것에 대해서도 남을 탓하지 말라' 등등)을 예술로 표현할 때 부딪히는 실질적인 어려움은 그 개념들이 충격적이거나 특이해 보이는 것이 아니라, 오히려 너무 빤해 보인다는 데 있다. 바로 그 빤한 온당함이 우리의 행동을 변화시키는 힘을 소멸시킨다. 우리는 이웃을 사랑해야 하고, 좋은 배우자가 되고자 노력해야 한다고 수천 번 듣지만, 그런 명령이 기계적으로 반복될 땐 그 의미가 연기처럼 새어나간다. 그러므로 예술가의 과제는, 균형 잡힌 좋은 삶을 영위하는 법에 대해 피곤할 정도로 익숙하지만 중요한 비판적 기준이 되는 개념들을 되돌아볼 수 있도록 우리의 닫힌 눈을 비집어 여는 새로운 방법을 찾는 데 있다. 지옥 같은 상황을 계속 생생하게 표현하기란 결코 쉬운 일이 아니다. 그런 시도는 쉽사리 정형화된 공포를 낳고 누구도 감동시키지 못한 채 끝나버린다. 아널드 같은 능숙한 예술가는, 우리가 나 자신과 타인을 실망시킬 때 무엇이 진정으로 위험해지는지 상기시키는 이미지를 통해 우리를 올바른 길로 인도한다. 우리는 그녀의 작품을 침실이나 부엌에 걸어놓고 싶을지도 모른다. 화가 나서 "이제 됐어. 빌어먹을, 이제 그만 이혼하자. 법원에서 봐"라고 말하고 싶어질 때 그 그림을 볼 수 있는 딱 적절한 장소 말이다.

도덕적 메시지, 다시 말해 보다 나은 자아로 거듭나라는 메시지는 애초에 우리에게 아무것도 '말하지' 않는 듯 보이는 예술작품에서도 발견할 수 있다. 예를 들어 한국의 백자 달항아리가 있다.(25) 이 항아리는 쓸모 있는 도구였다는 점 외에도, 겸손의 미덕에 최상의 경의를 표하는 작품이다. 항아리는 표면에 작은 흠들을 남겨둔 채로 불완전한 유약을 머금어 변형된 색을 가득 품고, 이상적

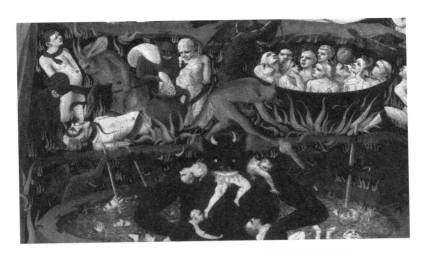

위
행실을 바로 하라,
아직 시간이 있을 때.
— 23. 프라 안젤리코.
〈최후의 심판〉 중
'지옥의 고통'(부분).
1431년경

아래
미안하다고
말해야 하는 이유.
— 24. 이브 아널드.
〈모스크바에서의
이혼〉. 1966년

방법론

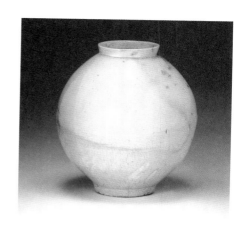

인 타원형에서 벗어난 윤곽을 지님으로써 겸손의 미덕을 강조한다. 가마 속으로
뜻하지 않게 불순물이 들어가 표면 전체에 얼룩이 무작위로 퍼졌다. 이 항아리
가 겸손한 이유는 그런 것들을 전혀 개의치 않는 듯 보여서다. 그 결함들은 항아
리가 신분 상승을 향한 경주에 무관심하다고 시인할 뿐이다. 거기엔 자신을 과도
하게 특별한 존재로 생각해달라고 요구하지 않는 지혜가 담겨 있다. 항아리는 궁
색한 것이 아니라 지금의 존재에 만족할 뿐이다. 세속의 지위 때문에 오만하거나
불안해하는 사람에게 또는 이런저런 집단에서 인정받고자 안달하는 사람에게,
이런 항아리를 보는 경험은 용기는 물론이고 강렬한 감동을 줄 수 있다. 다시 말
해, 겸손함의 이상을 확실히 목격함으로써 자신이 그로부터 멀어져 있음을 확인
하게 된다. 자 여기, 겸손함은 항아리 속에 담겨 우리를 기다리고 있다. 바탕은 진
실하고 착하지만 자신의 취약한 부분을 방어하려고 되레 오만이 습관처럼 쌓인
사람이 이 달항아리를 찬찬히 살펴본다면 어떨까. 도자기 한 점 속에 암호처럼
스민 가치들의 보호 아래 다른 삶을 향한 갈망이 움틀 수 있음을 우리는 충분히
이해할 수 있지 않은가?

　　예술은 이미 충분하다고 섣불리 추정해서는 안 되는 균형과 선함을 시의적
절하게, 본능적으로 깨닫게 해줌으로써 우리의 시간을, 삶을 구원한다.

자기 이해

우리는 자기 자신을 투명하게 알지 못한다. 우리에겐 직관, 의혹, 육감, 모호한 공상, 이상하게 뒤섞인 감정이 있으며, 이 모두는 단순명료한 판단을 방해한다. 여러 기분을 느끼지만 그것이 무엇인지 정확히 알지 못한다. 그러다가 이따금 예전에 느꼈지만 명확히 알지 못했던 어떤 것을 정확히 파악한 듯 보이는 예술작품들과 우연히 마주친다. 알렉산더 포프는 시의 한 핵심 기능을, 우리가 어설픈 형태로 경험하는 생각들을 붙잡아 거기에 명료한 표현을 부여하는 것이라 규정했다. 우리가 '자주 생각하면서도 한 번도 제대로 표현한 적이 없는' 것, 다시 말해 나 자신의 생각, 나 자신의 경험이면서도 쉽사리 사라지고, 파악하기 어려운 부분을 붙잡아 예전보다 더 좋게 다듬어 나에게 돌려줄 때, 결국 우리는 스스로를 더 명확히 알게 되었다고 느낀다.

　　여러분이 어떤 상자, 조지프 코넬의 〈무제(메디치가 공주)〉로 다가간다고 상상해보자.(26) 왜 이상하게도 나를 보는 느낌이 들까? 나 자신의 어떤 부분이 이 상자와 닮은 것일까? 상자 안의 시각적 지시물은 분명 여섯 살 어린 나이에 세상을 떠난 피렌체 공작 메디치 코시모 1세의 딸, 비아다. 그러나 코넬은 상자 안에 있는 공주를 발견하라고 우리를 초대한 것이 아니다. 그보다 코넬의 상자는 우리에게 단일한 주체의 다양한 요소들을 어떻게 통합하는지 한 모델을 보여준다. 상자는 이렇게 말한다. '나는 관계의 망으로 이루어져 있다.' 도상 같은 새들, 사다리, 꽃들, 해시계, 지도, 여우는 비아의 경험이나 성격을 가리키는 상징들이다. 그것들의 의미를 알 순 없지만, 우리는 한 일생의 도식이 일련의 복잡한 상징으로 구성되어 있다는 생각에는 공감할 수 있다. 상자 안에는 자아의 기록들이 농축되어 담겨 있다. 이렇게 하여 예술가는 개인의 정체성처럼 유동적이고 불분명한 어떤 것을 다룰 수 있고 이용 가능한 형태로 제시할 수 있다. 관람자는 이 특별한 상자 안에 담긴 모든 것을 자신과 동일시한다기보다 작품의 의도에 공감하는 것이다. 욕심 같아선, 코넬(1972년 사망했다) 같은 예술가가 있어 우리 각자를 위해 상자를 하나씩 만들어준다면, 모든 사람이 자신을 더 잘 알 수 있는 동시에 자신을 타인에게 더 잘 알리는 도구를 가질 수 있으리라.

　　사이 툼블리가 만든 검고, 긁힌 자국이 있는, 암시적인 표면을 찬찬히 살펴

보면 내가 지금까지 큰 관심을 기울이지 않았던 나 자신의 일면을 비춰주는 거울 앞에 선 느낌이 든다. 단, 지금 거울에 비춰볼 것은 어긋나가 아니라 내면의 경험이다.(27) 당혹스러우리만치 포착하기 어려운 기분 또는 심리(또는 영혼)의 상태를 경험할 때가 있다. 우리는 그런 상태를 자주 경험하지만, 그것을 따로 떼어 확인하거나 들여다보지는 못한다. 툼블리의 작품은 내면의 삶의 한 부분을 보여주기 위해 특수 제작한 거울과 같다. 내면에 집중함으로써 자아를 더 분명하고 더 쉽게 확인할 수 있도록 의도적으로 제작되었다. 이 작품은 우리가 어떤 것에 대한 자신의 생각을 거의 알 듯하면서도 아직 그 실마리가 조금 부족할 때의 기분에 집중하고 있다. 작품은 야망과 혼란이 뒤섞인 성찰의 한순간을 표현하고 있다. 표면의 가늘고 밝은 흔적들은 칠판에 분필로 썼다가 문질러 지운 단어일지 모르고, 얼룩들은 틈새로 멀리 있는 별을 보여주는 구름일지 모른다. 그것이 무엇이건, 중요한 문제는 우리가 그것을 정확히 알아볼 수 없고 그래서 어떤 것이 이것일 수도 저것일 수도 있는 순간에 붙잡혀 있다는 데 있다. 우리는 곧 이해할 듯하면서도 아직 이해하지 못하고 있다. 이 알쏭달쏭한 순간이 중요한 까닭은 성찰이 우리의 기대에 못 미치기 때문이다. 우리는 성찰의 과정을 포기한다. 우리는 사랑, 정의 또는 성공의 개인적 의미를 대부분 결정하지 못한 채 다른 것으로 넘어간다. 툼블리의 그림을 보는 동안 우리는 중대한 생각에 도달할 수 있다. '중요한 문제들에 대해 생각하다 결국 혼란에 빠지고 만 나를 지금까지 충분히 인식하지 못했구나. 그 부분에 제대로 주목하지 못했구나. 하지만 지금 나는 예술이라는 거울에 비친 나의 바로 그런 모습을 이렇게 보고 있다. 이제 나는 이런 내 모습을 더 소중히 여길 수 있게 됐어.'

인성 그리고 마음과 성격의 특질을 사람뿐 아니라 사물, 풍경, 항아리, 상자에서도 발견할 수 있다는 생각은 낯설고 기이하다. 만일 이 생각이 약간 엉뚱하게 느껴진다면, 이는 대체로 우리가 인간의 특성을 시각의 영역에 놓고 생각해본 적이 없기 때문이다. 그러나 우리가 어떤 사물과 동류의식을 느낄 때, 이는 그 사물이 지녔다고 느껴지는 가치가 우리의 마음속에 있을 때보다 그 사물에게 있을 때 더 분명히 보이기 때문이다.

예술은 자기 인식을 누적시켜, 타인에게 그 결실을 전달하는 훌륭한 수단이다. 자신의 경험을 타인과 공유하는 일은 어렵기로 악명이 높다. 그럴 때 말은 서툴게만 느껴진다. 화창한 오후 호숫가를 산책하는 장면을 이미지의 도움 없이 설

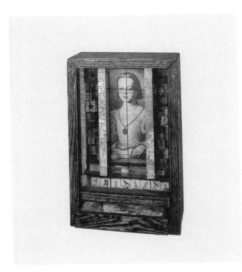

방법론

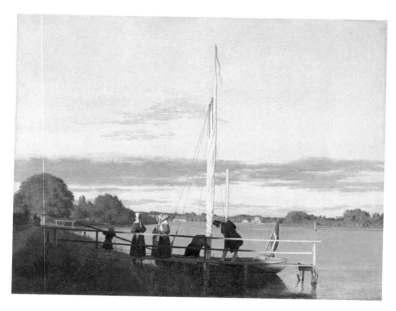

위
나도 이런 느낌을 알아.
— 28. 크리스텐 쾨브케.
〈도세링엔에서 본 외스테르브로 경관〉.
1838년

왼쪽
나의 선량한 자아는
이 접시와 같아.
— 29. 리하르트 리머슈미트. '청색 총상꽃차례'
접시. 1903~5년

명한다고 생각해보라. 코펜하겐 교외의 어느 오후를 있는 그대로 묘사한 크리스
텐 쾨브케의 그림은 말로 설명하기 어려운 경험의 바로 그 측면들을 포착하고 있
다.(28) 그림 속의 햇빛은 그 의미를 말로 표현하긴 어렵지만 엄청난 의미를 지니
고 있다. 우리는 그 그림을 가리키면서 이렇게 말하고 싶어진다. "그래, 햇빛이 이
럴 땐, 꼭 저런 느낌이야." 쾨브케는 어떤 일도 일어나지 않는 상태와 사랑에 빠진
이미지를 창조했다. 아이는 난간에 기대어 있고, 실크해트를 쓴 남자는 돌돌 말

린 돛의 아랫부분을 정비하는 친구를 지켜보고 있다. 여자들은 서로 뭔가를 이야기한다. 인생은 흐르고 있지만 드라마, 즉 결과에 대한 기대나 어디로 흘러간다는 느낌은 전혀 없다. 그러나 이는 지루함이나 허망함을 자아내는 조건이 아니며, 그림 속 풍경은 더없이 훌륭하게 느껴진다. 고요하면서도 지루하지 않다. 무한히 평화롭지만 지쳐 있지 않다. 이상한 방식으로 이 그림에는 고요하게 표현된 존재의 기쁨이 가득하다. 마음을 사로잡는 것은 빛 그 자체라기보다는 그 빛이 증명하고 있는 영혼의 상태다. 이 그림은 인간성의 어떤 부분, 구체적인 말로 드러낼 수 없는 한 부분을 포착하고 있다. 여러분은 이 이미지를 가리키며 이렇게 말할지 모르겠다. "가끔은 내가 꼭 저렇다니까. 더 자주 그런다면 참 좋을 텐데." 만일 다른 사람이 이 말을 이해한다면, 둘 사이에 멋진 우정이 싹트지 않을까.

예술에는 우리 자신을 이해하고, 그런 뒤 내가 누구인지에 대해 타인과 소통하게 해주는 이 능력이 있기 때문에, 대체로 우리는 주변에 어떤 예술작품을 둘 것인가에 신경을 많이 쓴다. 예산이 빠듯할 때도 실내장식에 대해, 자신의 정체성을 세상에 알리기 위해 사용할 오브제에 대해 많은 시간을 고민한다. 집을 어떻게 꾸밀 것인가에 대한 우리의 관심을 고약하게 해석하면, 단지 과시하려 애쓰는 것, 다시 말해 내가 얼마나 굉장하고 크게 성공했는지 보여주려고 애쓰는 것이다. 그러나 일반적으로 실내장식 예술에는 그보다 훨씬 흥미롭고 인간적인 과정이 존재한다. 우리는 마냥 자랑하려는 게 아니라, 중요한 뭔가를 드러내보이길 원한다. 즉 말로는 설명할 수 없는 자신의 성격에 대해 다른 사람들이 알아주기를 바라는 것이다. 바로 그 때문에 우리는 예를 들어 20세기의 독일 건축가이자 디자이너인 리하르트 리머슈미트의 도자기에 돈을 들이기도 한다.(29)

리머슈미트 접시를 향한 열정은, 손님들에게 자신의 훌륭한 취향과 그 취향을 위해 쓸 돈을 넉넉히 갖고 있음을 보여주려는 욕망 이상을 드러낸다. 우리가 처음 가게에서 그 접시를 보고 느꼈던 좋은 마음 뒤에는 자신을 알리고 싶은 욕구가 자리하고 있다. '이건 나에게 딱 맞는 그릇이야. 내 가장 깊은 자아를 닮았기 때문이지. 이런 접시를 사용하면 내가 누구인지에 대해 중요한 뭔가를 알려줄 수 있어. 나란 존재가 어떤 사람인지.' 다소 과장된 표현이라고 생각할지도 모르지만, 아마도 그저 익숙지 않은 것일 뿐이다. 우리는 미적인 것을 포착해 심리적 활동의 언어로 전환하는 법을 교육받은 적이 없기 때문이다.

우리는 아트 오브제들을 단지 좋아하기만 하지 않는다. 소중하게 여기는 것

들의 경우 우리는 그것들과 약간 닮아 있다. 그런 오브제들은 자기 자신을 알게 하고, 타인에게 우리의 진정한 모습을 더 많이 알릴 수 있게 하는 매개체다.

— 6

성장

최고의 명성과 찬사를 누리는 많은 작품들이 다소 무섭거나 지루하거나 혹은 둘 다의 느낌을 줄 수도 있는데, 이는 우리와 예술의 관계 속에 은밀히, 인정받지 못한 채 존재하는 한 특징이다. 마음 깊숙이 들여다보면 세계의 예술품 중 불편할 정도로 많은 작품들이 이질적이고 혐오스럽게 다가온다.

어떤 사람이 황홀경에 빠진 가톨릭 성인의 그림이나, 앙골라 동부에서 소년들이 통과의례를 할 때 쓰는 아프리카 가면, 또는 뻣뻣하고 거만하게 서 있는 대영제국 전성기 시절 영주의 초상화 앞에서 마음이 불편해짐을 느낀다고 상상해보라.(30, 31, 32) 만일 그 관람자에게 이 작품들의 어떤 면이 불쾌하냐고 묻는다면, 작품의 기법이라기보다, 작품들이 속한 장르에 말뚝처럼 박혀 있는 일련의 부정적인 연상(많은 연상이 분명 자전적 원인으로 거슬러올라간다) 탓으로 돌릴 확률이 높다. 조심스럽게 물어보면 우리의 관람자는 예를 들어, 바로크 그림을 보면 어린 시절 일요일마다 방문한 구부정하고 슬픈 스페인계 늙은 친척의 아파트에서 넌더리가 나고 침울해지던 경험이 떠오른다고 말할지 모른다. 실크해트를 쓴 사람을 보고선 30년 전 대학교에 다닐 때 자신에게 위협을 가하던, 어딘지 모르게 건방지고 특권의식에 사로잡힌 역사학도들의 상기된 얼굴을 떠올렸을 수도 있고, 아프리카 가면 앞에 서니 예전에 봤던 부두교에 대한 영화뿐 아니라, 아프리카의 영적 우월성을 수시로 강조하던 박애주의자인 척하던 지인이 떠오른다고 털어놓을지 모른다.

이처럼 예술 장르에 대한 적대감은 대단히 고통스러운 경험에서 싹틀 수 있다. 그런 부정적 순간, 특히 어린 시절에 겪는 그런 순간은 삶의 균형을 깨뜨리고 궁극적으로 삶을 부당하게 오염시킬 위험이 있다. 게다가 그런 경험은 우리 내면의 다양한 방어적 행동을 촉발하는 버릇이 있어 오염의 범위를 확장한다. 우리는 특히 예술 영역에서 이 현상을 뚜렷이 목격하지만, 이는 존재를 한층 전반적으로 오염시킬 수 있는 인지적 결함이다. 그 특징은 위험을 너무 즉각적으로 예

견하는, 부정확하고 과도하게 예민한 경고 체계라는 데 있다. 이 체계는 특정한 부정적 사건, 특히 어린 시절의 경험을 거칠게 일반화하고, 이를 통해 전반적인 혐오를 유발해, 실질적이고 창조적으로 생각하고 행동하는 우리의 능력을 서서히 무너뜨리곤 한다.

방어적인 상태에서는 아주 많은 요소들이 위협으로 느껴진다. 어떤 불운한 상황이나 만남 탓에, (몇 개만 예를 들자면) 종교, 문학, 축구, 아프리카, 공용 샤워장, 아바의 음악, 고급 의류 상점, 자신보다 훨씬 더 부자인 부모와 학교 정문에서 잠시 나누는 대화 등에 전혀 공감하거나 관심을 기울일 수 없게 된다. 과민한 방어 체계는 궁핍함을 낳는다. 다시 말해, 본질적으로 특수한 문제들을 계속 일반화하면 삶의 발전을 꾀할 수 없다. 위협을 지나치게 빨리 지각할 때, 폭발성을 지닌 과거에 대한 불안 때문에 현재 그 기억을 어렴풋이 건드리는 모든 것에 공격성을 드러낼 때, 우리는 쇠약해진다. 우리는 강력하고도 잘못된 감정의 논리를 사용한다. 대단히 부유한 사람이 나를 경멸했고, 그것은 아픈 경험이었다. 그래서 부자들은 다 나를 경멸할 테고, 그래서 나는 그들을 몹시 싫어하고, 그래서 부자를 그린 그림은 내 취향이 아니다. 또는 복도에서 마주친 이상한 여자가 천사가 보인다고 말할 때 아주 거북한 느낌이 들었고, 그래서 이상한 사람들만이 천사에 관심이 있고, 이 그림 속의 남자는 천사를 보고 있고, 그래서 이상한 그림이라 나는 흥미를 느낄 수 없다.

예술과의 교류는 유용하다. 비록 소재는 방어적인 지루함과 두려움을 불러일으키는 낯선 것이지만 혼자 있는 시간과 상태를 허락해 그런 소재를 좀더 전략적으로 다루는 법을 알아낼 수 있기 때문이다. 예술에 대한 방어적 태도를 극복하는 중요한 첫 단계는 특정한 상황에서 느끼는 이상한 감정을 받아들이는 것이다. 그 때문에 자기 자신을 미워할 필요는 없다. 많은 예술이 결국 우리의 세계관과 근본적으로 충돌하는 세계관의 산물이기 때문이다. 세바스티아노 리치는 천사의 모습을 한 사자使者가 성자에게 인생을 바꿀 지시를 전해준다고 믿었다. 사전트의 초상화 속 인물은 인간은 평등하게 태어나지 않으며 어떤 사람들은 단지 혈통 때문에 세상을 지배할 자격이 있다고 확신했다. 초크웨 족은 그들의 가면이 사춘기 남자아이들에게 여자의 성적, 감정적 욕구를 이해시켜주는 기능을 한다고 생각했다. 그러므로 초기의 부정적 반응, 즉 이 대상은 내게 아무것도 줄 수 있는 게 없다는 느낌은 이해할 만하고, 더 나아가 이치에 닿는다. 천사의 명령,

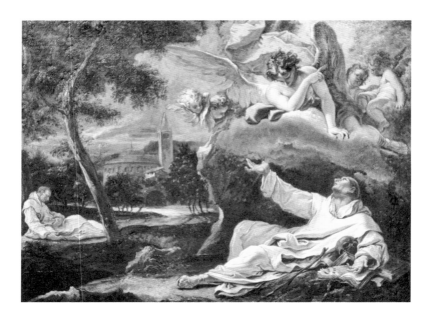

위
음침하고 불가사의한
종교 예술은
내 취향이 아냐.
— 30. 세바스티아노 리치,
〈성 브루노의 환영〉, 1700년

아래
아프리카 문제를
생각하면 내심
우울해져.
— 31. 초크웨 족, 앙골라 동부.
무와나 퓌 가면, 19세기경

오른쪽
속물은 역겨워.
— 32. 존 싱어 사전트,
〈리블스데일 경의
초상〉, 1902년

귀족의 자격, 마법의 중재를 믿는 세계관은 현대 세계의 가장 합리적인 견해들과 확연히 어긋난다.

미술관 큐레이터는 대체로 관람자들이 이미 전시되어 있는 유의 예술을 좋아하고 그래서 개별 작품들의 세부적인 면에 대해서만 도움이 필요하리라 여기지만, 이는 사람에 따라선 특정한 미적 범주 전체를 근본적으로 거부할 수도 있음을 이해하지 못한 결과다. 만일 여러분이 성 브루노의 그림을 보고 있을 때 큐레이터가 있다면 그는 다양한 세부 사항을 짚어주면서 당신의 감상을 도우려 할지 모른다. 이 남자는 11세기 카르투지오 수도회의 창시자이고, 멀리 왼쪽에 자고 있는 남자는 예수가 십자가에 매달리기 전날 밤 깨어 있는 동안 깊은 잠에 빠진 제자들을 암시하는 회화적 지시물이고, 이 작품은 18세기에 알가로티 백작이라는 사람이 소유했었고, 해골(오른쪽 아래)과 날개들은 티치아노(〈성모 승천〉을 그린 16세기 이탈리아 화가 — 옮긴이)에 필적할 정도로 특별히 잘 그린 부분이라고 설명하면서.

그런 정보는 어떤 사람에겐 도움이 될지 모르지만, 이런 유의 예술 전반을 거부하거나 심지어 적대시하는 사람에겐 그렇지 않다. 전문가는 관람자가 이미 작품에 흥미를 느끼고 있지만 한두 개의 세부적인 요점을 명확히 알려주면 대단히 좋아할 거라고 미리 짐작하는 경우가 너무 허다하다. 미술관은 수많은 종교 예술을 전시하지만, 대체로 세속적이고 과학적인 사고방식에 익숙한 관람객들이 어떻게 반응할지에 대해서는 거의 관심을 두지 않는다. 귀족들의 그림을 내걸지만, 능력 본위의 민주주의 사회에서 계급 격차는 극렬한 반발을 불러일으킨다는 사실을 잊은 듯하다. 그들은 아프리카 미술 전시회를 개최하면서, 조상신 숭배는 상대적으로 문제가 적을 거라 가정한다.

물론 이러한 문제에 의혹을 품기란 꽤 난처한 일이 될 수 있다. 사회화 과정은 마음속에서 모순된 감정이 충돌해도 절대 입 밖에 내지 말라고 주입하고, 그렇게 해서 분별 있는 사람들이 이미 이런 문제에 관심이 있을 거라는 잘못된 가정이 생겨난다. 이 금기는 부분적으로 다음과 같은 사실에 기인한다. 즉, 미술관 큐레이터들은 스스로 집단의 범주를 정하고 자신의 분야에 깊이 빠져든 사람들이라 그들 중 일부는 평범한 사회 구성원, 대개 세속적이고, 민주적이며, 마법적 사고에 익숙지 않은 사람들과 생각을 공유한다는 것이 어떤 건지 기억하지 못한다. 아이가 있거나 아이 말을 듣게 되는 경우가 아니라면, 그들은 직설적이지만

유용하게 순진한 어조로 다음과 같이 묻는 사람을 단 한 명도 만나기 어려울 것이다. "왜 당신은 구태여 아프리카 가면이나 중세 성인의 음침한 그림에 시간을 허비하는가?" 큐레이터란 무엇이 많은 이들을 위한 긴급하고 기본적인 문제인가라는 질문을 던지기에 썩 좋은 자리가 아니다. 전문 분야 안에서만 교류하는 긴밀한 전문가 집단이 흔히 그렇듯, 큐레이터도 그들의 관심사가 정확히 얼마나 유별난지 잊을 위험에 노출되어 있다.

그렇다면 지독히 불쾌한 예술 범주들과 교감하려면 어떤 도움이 필요할까? 어떻게 하면 사람들이 귀족들에게도 흥미를 느낄 수 있을까? 어떻게 하면 종교적인 작품을 보고도 움찔하지 않을까? 어떻게 하면 아프리카 미술에 흥미를 갖게 될까? 방어적 태도를 극복하는 가장 중요한 첫 단계는 그렇지 못한 현실에 날카롭게 주목하고, 어떤 것들에 강한 부정적 견해를 품게 되는 것이 매우 정상적이라는 것을 너그럽게 깨닫는 것이다. 다음 단계는 세계에서 가장 존경받는 예술작품들을 창조한 사람들의 외견상 이질적인 사고방식을 보다 편한 마음으로 대하는 것이다. 리치는 실제로 하늘의 사자가 인간에게 인생을 뒤바꾸는 지시를 내린다고 확신했다. 아프리카 가면을 제작한 사람들은 영령이 그 마을에서 누가 아내를 얻을 준비가 되었는지 정해준다고 확신했다. 초상화 속 귀족은 만인이 평등하게 창조되었다는 말은 어림없다고 생각했고, 혈통이 권력을 정당화한다고 믿었다. 큰 미술관들은 이런 것들을 솔직히 인정하고, 우리에게 그저 "이제 22번 방으로 들어가겠습니다"라고 말할 게 아니라, "이제 여러분은 매우 특이한 작품들이 전시되어 있는 방으로 들어가겠습니다"라고 경고해줘야 한다.

방어적인 태도를 해소하는 세번째 단계는, 처음에는 아무리 미약하고 보잘것없더라도 예술가와 자신의 사고방식에서 연결점을 찾는 것이다. 그들의 작품은 아주 괴상해 보일 수 있지만, 그들의 야망에는 우리가 우리 자신을 충분히 탐색하는 과정에서 개인적으로 연결시킬 수 있는 측면이 있을 수 있다. 어떤 이는 여러 해 전 붐비는 지하철에서 순간적으로, 과연 모든 사람이 똑같은 기질과 천성을 타고날까, 인간에게 타고나는 계급은 없는 걸까, 어떤 이는 근본적으로 우월하지 않나 하고 생각했을지 모른다. 아무짝에도 쓸모없는 생각이었다. 우리 시대와 기질에 맞지 않았으니까. 하지만 어찌됐건 우리의 의식을 휙 가로질렀고 그러면서 우리 자신과 리블스데일 경을 연결할 수 있는 다리의 벽돌 하나를 만들어냈을지 모른다. 이와 마찬가지로 종교 예술을 접할 때 초자연성과 연결된 어떤

것 앞에서 미학적 인내심이 바닥날 수 있지만, 우리에게도 한때는 공포와 허탈감에 사로잡혀, 실제 아버지와 아무 상관없는 아버지 같은 존재의 팔에, 이제 모든 일이 잘 풀릴 테고 현재의 어려움을 견뎌내면 상황이 좋아질 거라고 안심시켜줄 힘이 있는 사람의 팔에 안겨 구덩이에서 벗어나기를 갈망했던 순간이 있었을지 모른다. 그 순간들은 일단 지나가면 다시 떠올리기 쑥스럽지만, 만일 우리가 의식으로 다시 끌어올릴 수 있다면, 극도로 이질적인 예술작품에 공감하는 능력이 싹트는 데 도움을 줄 수 있다.

다시 말해, 관람자가 어떤 종류의 예술을 이해하는 능력을 쌓으려면 누군가가 관람자의 경험 중 아주 취약한 부분에 손을 내밀어야 한다. 그때 흥미와 즐거움이 언뜻 스친다면 이는 그 대상 또는 그것을 만든 예술가가 전혀 이해할 수 없는 언어로 거짓말을 늘어놓는 것이 아니라는 게 밝혀졌음을 의미한다. 적절한 자극이 있다면 우리는 작품을 창조한 사람의 사고방식과 우리 자신의 가치관 및 경험이 아주 잠깐이라도 설핏 겹치는 지점을 찾아낼 수 있다.

첫눈에 이질적으로 느껴지는 대상 앞에서 방어적인 태도를 내던지고도 우리 자신을 유지할 수 있는 또하나의 방법은 예술가들이 서로의 작품과 어떻게 교감하는지 살펴보는 것이다. 바로 그들이 방어적이지 않은 반응의 본보기일 수 있다. 〈라스 메니나스〉는 첫눈에도 사실주의적이고 대단히 노련한 궁정 예술의 완벽한 예다.(33) 세련된 신사이기도 한 화가가 왕과 왕비의 초상화를 그리고 있고, 멀리 있는 거울에 둘의 모습이 희미하게 비치고 있다. 어린 공주가 있고 시녀들이 시중을 들고 있는데, 작품은 그들을 제목으로 삼았다('라스 메니나스'는 '시녀들'이라는 뜻이며, 이 작품은 '펠리페 4세의 가족'이라 불리기도 한다—옮긴이). 호사스러운 옷은 희미하게 반짝이고, 피부의 질감은 절묘하다. 이 작품이 20세기의 위대한 이름들을 연상시키는 그림들과 거의 상극이라는 점은 한눈에 알 수 있다. 이 그림이 피카소처럼 창의적이고 실험적인 화가에게 무엇을 던져주었을까? 무슨 상관이 있었을까? 왜 피카소는 1957년(그가 75세이던 해)에 많은 시간을 들여 역사 속의 이 위대한 작품을 자신만의 형태로 창조했을까?(34)

우리는 피카소가 한 일이 무엇이었다고 상상해야 할까? 그는 무엇을 뜯어고친 것일까? 피카소는 걸작에 내재한 아이디어를 좋아했고 이는 우리에게 교훈적이다. 작품을 단지 차가운 존경심으로 대우해야 할 신성한 대상이라고 느끼는 대신, 그는 큰마음을 먹고 그 작품과 어울려 유희하고, 유희를 교양 결핍과 무지

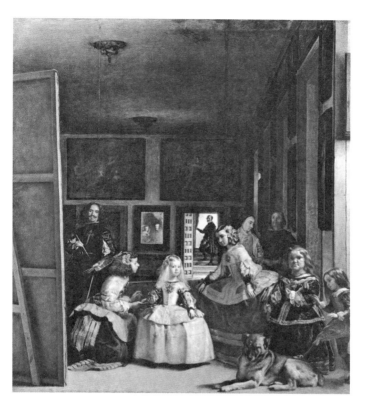

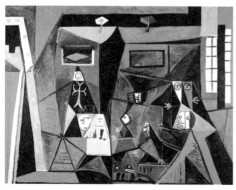

위
어떻게 하면 아주
유명한 작품을
내 것으로 만들 수
있을까?
— 33. 디에고 벨라스케스,
〈라스 메니나스(펠리페 4세의
가족)〉, 1656년경

아래
나의 필요에 맞춰
개작하면 된다.
— 34. 파블로 피카소,
〈라스 메니나스〉, 1957년

가 낳은 슬픈 결과가 아니라 그 작품과 교유하는 효과적인 방법으로 보았다. 피카소의 변형은 완전히 어린아이답다. 그의 두 자녀, 클로드와 팔로마는 당시 열 살과 여덟 살이어서 종종 그의 작업실을 드나들며 뛰어다녔다. 전경에 놓인 개는 다소 만화 같고, 팔들은 몸통에서 삐죽 튀어나왔으며, 손에는 손가락만 있다. 벨라스케스는 매우 성숙하고 부유하고 유력한 어른들의 세계 한복판에 작고 어린 공주를 세워놓고 가슴이 뭉클할 정도로 귀엽고 순진하게 묘사했다. 피카소는 더 순진한 쪽으로 생각을 전환했다. 그는 자신의 위대한 스페인 선배의 작품에서는 거의 느낄 수 없는 자발성과 단순성을 복구했다. 피카소는 벨라스케스 작품의 두드러진 사각형과 삼각형에 감탄했음이 분명하다. 앞선 시대의 그림에서 그 형태들은 사실주의적 묘사에 종속되어 방과 실내의 사물들에 스며들어 있다. 그러나 피카소는 이 기하학적 형태들에 자체적인 생명력을 부여했다. 다시 말해 그는 자신이 좋아하는 주제를 잡아 그것을 확장하고 발전시켰다. 피카소는 벨라스케스를 모방하려 하지 않는다. 그는 벨라스케스 앞에서도 자신을 유지하고 있다. 마치 좋은 친구 두 사람이 함께 어울리면서도 각자의 개성을 유지하듯이.

처음에 불쾌했던 예술, 앞서 언급한 〈라스 메니나스〉, 사전트의 귀족 초상화, 아프리카 가면, 리치의 성 브루노 그림 등을 만나면 심리적 성장에 도움이 되는 교훈을 이끌어낼 수 있다. 잠재적으로 위협을 느끼는 대상 앞에서 어떻게 나 자신을 견고하게 유지할지 깨달을 때 우리는 성장한다. 성숙함은 대처 능력을 소유한 상태로, 예전 같으면 우리의 발목을 잡아 비틀거리게 했을 대상을 가볍게 건너뛸 수 있음을 의미한다. 우리는 보다 알차고 충격에 강해져, 있는 그대로의 상황과 어우러지는 능력이 높아진다. 우리는 로마의 희극작가 테렌티우스와 나란히 서서 이렇게 말할 수 있다. "나는 인간이다. 인간의 그 어떤 것도 나에겐 낯설지 않다." 이 명구는 자신의 직접적인 경험과 문화로부터 멀리 떨어진 분야와도 개인적으로 공명할 수 있다는 생각을 드러낸다.

처음에 낯설게 느껴지는 예술작품의 가치는, 그런 예술을 통해, 익숙한 환경에서는 쉽게 접할 수 없지만 우리 인류와 충분히 교류하려면 반드시 알아야 할 생각과 태도를 만날 수 있다는 데 있다. 전적으로 세속적이거나 평등주의적인 문화에서는 중요한 생각들이 곧잘 사라진다. 우리의 틀에 박힌 일상은 대체로 우리 자신의 중요한 부분을 일깨우지 않으며, 예술계가 찌르고 치근대고 좋은 의미로 도발할 때까지 내처 겨울잠을 잔다. 이질적인 예술 덕분에 나는 내 안의 종

교적 충동, 내 상상력이 허락하는 한에서의 귀족적인 면, 통과의례를 경험해보고 픈 욕구를 발견할 수 있으며, 그런 발견은 내가 누구인가라는 의식을 확장한다. 우리에게 필요한 모든 것이 모든 장소, 모든 시대에 우리 앞에 진열되어 있진 않 다. 이질적인 것과의 연결점을 발견할 때 비로소 우리는 성장할 수 있다.

— 7
감상

우리의 주된 결점, 우리를 불행에 빠뜨리는 원인 중 하나는 우리 주위에 늘 있는 것을 알아차리지 못하는 데 있다. 우리는 눈앞에 있는 것의 가치를 보지 못해 고생하고, 매혹적인 것은 다른 곳에 있다고 상상하면서 종종 엉뚱한 갈망을 품는다.

문제의 한 원인은 상황에 익숙해지는 우리의 능력, 즉 우리가 습관화라는 기술의 달인이라는 데 있다. 습관이란 인간적 기능의 전 분야에 걸쳐 행동을 기계적으로 만드는 메커니즘이다. 습관은 우리에게 여러 가지 혜택을 준다. 운전 습관이 들기 전 우리는 운전대 앞에서 현재 벌어지고 있는 모든 일을 빈틈없이 의식해야 한다. 소리, 빛, 움직임에 그리고 강철 상자를 조종해 빠르게 세상을 누비고 다닐 수 있다는 순전하고도 놀라운 경이로움에 바짝 긴장해 모든 감각을 동원한다. 이 과잉 의식 때문에 운전은 신경과민의 시금석이 되기도 한다. 그러나 몇 년을 타고 다니고 나면 점차 기어 변속이나 계기판을 거의 의식하지 않고 먼 길을 운전하게 된다. 행동은 기계적이 되고, 로터리를 도는 동안 인생의 의미에 침잠할 수도 있다.

그러나 습관은 꼭 그만큼 불행의 원인이 되기도 쉽다. 익숙하지만 주의깊게 교감할 만한 것들을 마음에 새기지 않는 습관에 젖을 때, 불행이 튀어나온다. (도로 위에서 완벽하게 경험하듯이) 중요한 것에 집중할 수 있게 덜 중요한 것들을 삭제하는 게 아니라, 우리에게 많은 것을 안겨줄 수 있는 요소들을 삭제하고 만다.

예술은 습관에 반대하고, 우리가 경탄하거나 사랑하는 것에 갖다 대는 눈금을 재조정하도록 유도해 그 소중한 것을 더 정확히 평가할 수 있게 우리를 되돌려놓는다. 맥주 캔의 생김새에 주목하는 사람은 거의 없다. 맥주 캔은 우리가 마주치는 가장 하찮고 실용적인 사물에 속한다. 그러나 1960년 미국의 예술가

재스퍼 존스는 맥주 캔을 작품의 소재로 사용해 우리가 맥주 캔을 새롭게 바라보도록 유도했다. 그는 청동으로 맥주 캔 두 개를 주조하고, 표면에 맥주 회사의 이름을 써넣은 뒤(밸런타인 에일), 작은 기단 위에 나란히 세워놓았다.(35) 그 맥주 캔을 화랑에서 보거나 사진으로 볼 때 우리는 거기에 관심을 돌리고 주목하게 된다. 우리는 그 형태와 도안에 평소보다 훨씬 더 강하게 주목하고, 제조사의 타원형 로고가 우아하며 각 원통의 비율이 매력적임을 알아보게 된다. 두 원통을 만들어낸 무겁고 값비싼 재료 때문에 우리는 그것의 개별성과 색다름을 새로이 인식하게 된다. 다시 말해 난생처음인 듯 맥주 캔을 보게 되고 그 흥미로운 정체성을 인정하게 된다. 어린아이는 아직 습관에 물들지 않아, 화성인은 이곳의 습관에 물들지 않아 자연스레 그럴 테지만.

존스는 우리에게 가르침을 주고 있다. 우리를 둘러싼 세계를 보다 다정하고 초롱초롱한 눈으로 바라보라. 이 사례 하나는 별것 아닐 수 있다. 맥주 캔의 생김새를 감상할 줄 안다고 해서 그 자체로 우리의 일상적인 삶이 크게 개선될 리는 만무하다. 그러나 작품을 접하기 전에는 우리 앞에 그저 방치 상태로 놓여 있을 뿐이었던 수많은 사물, 상황, 분위기, 사람에 두루 적용한다면 그의 교훈은 무게를 지니게 된다. 맥주 캔만이 아니라, 하늘, 친구, 방의 형태, 아이들의 기쁨, 매일 운전하며 지나치는 건물들, 배우자의 얼굴에 드러나는 표정 등에 우리는 김빠지고 진부하게 응대하기 일쑤다. 이미 그것들을 물리도록 확실히 봤다고 믿어 의심치 않기 때문에 거의 주의를 기울이지 않는 것이다. 예술은 우리가 놓치기 쉬운 모든 것을 전면에 내놓음으로써 바로 그 선입견에 당당히 맞선다.

재스퍼 존스의 맥주 캔처럼, 영국의 예술가 벤 니컬슨의 〈1943(회화)〉도 단순함 속에 원초적 즐거움이 있음을 입증한다.(36) 상상하건대 니컬슨은 신중한 배열과 미묘한 재배열을 통해 특별한 유의 조화를 찾는 작업에 몰두했을 것이다. 여기에는 실톱으로 뭔가를 켜거나 가계부를 작성할 때의 기쁨과 일맥상통하는 면이 있다. 이 작품은 작은 노력을 사랑하는 정신, 집안일이나 시끄럽지 않은 취미(설거지 담당자 정하기, 모형 철도 설계하기 등)의 언어로 쉽게 변환될 수 있는 정신의 산물이다. 이 예술품은 행복하게 집중하는 그런 분위기와 순간을 공공의 영역으로 끌어올리고, 가득 고인 예술적 위상에 작은 물길을 내어 그쪽으로 돌린다. 이는 생색이 아니라 정당한 행위다. 이런 만족은 철학사에서 갈채나 큰 축하를 받은 적이 거의 없지만, 삶의 계획에서는 보다 진지하게 여겨질 필요가

절실하다. 그런 만족은 영웅적이지 않고, 부산스럽거나 극적이지도 않지만, 다음과 같은 가치가 있다. 인생이 대체로 어떻게 흘러가는지 감안한다면, 우리는 안정적이고 겸허하고 비용이 들지 않는 만족을 최대한 많이 누릴 필요가 있다. 이 작품은 우편물 정리가 조국을 위해 싸우거나 그럴싸한 인간관계를 맺거나 믿음직한 직원이 되는 것보다 항상 더 중요하다고 주장하진 않는다. 단지 방치된 우리의 몇 가지 능력을 품위 있게 변호하고, 그럼으로써 우리가 자기 자신 및 타인들과 더 매끄럽게 관계 맺도록 도와준다.

우리가 말하는 '화려함'은 주로 다른 곳에, 즉 모르는 사람의 집에, 잡지에 나온 파티에, 돈과 인기를 거머쥐는 재능이 뛰어난 사람들의 삶에 있다. 우리가 대부분의 사람들이 직접 누릴 수 있는 것보다 훨씬 많은 유혹에 노출되는 것은 미디어가 지배하는 사회의 본질상 자명한 일이다. 우리는 이쪽에서 창문 너머로 그 유혹적인 것들을 엿보며 괴로워한다. 현대 자본주의는 보다 고급한 영역을 약속하고, 상업적 이미지들은 그 영역에 닿으려는 갈망을 창출하는 데 일조한다. 상업적 이미지들은 휴일의 링사이드 좌석(권투·격투기 경기에서 링 바로 앞에 위치한 값비싼 좌석─옮긴이), 전문가들의 대성공, 멋진 연애, 화려한 밤, 그리고 그가 우리를 아는 것보다는 우리가 그를 운명적으로 훨씬 더 잘 알 수밖에 없는 어느 엘리트의 생일 등을 우리에게 보여준다.

이미지는 우리의 영혼을 병들게 하는 큰 원인이기도 하지만, 때로는 우리에게 해독제를 건네주어 면목을 세우기도 한다. 이는 우리 삶의 조건인 따분함과 무미건조함을 메스껍게 만드는 동시에 그 조건과 지적인 화해를 이끌어내는 예술의 힘 덕분이다. 샤르댕의 〈차 마시는 여인〉을 보라.(37) 오늘 의자에 앉은 여인의 옷은 평소보다 조금 더 세련됐을지 모르지만, 색칠된 식탁, 찻주전자, 의자, 스푼, 컵은 모두 벼룩시장에서 골라온 듯하다. 실내는 아무 장식도 없다. 하지만 그림은 매혹적이다. 그림은 이 평범한 때, 그리고 소박한 가구들을 매력적으로 보여준다. 그림을 보는 사람은 집에 돌아가 자신만의 생생한 버전을 만들고 싶어진다. 그림의 매력은 아무 일도 없는데 마치 아름다운 일이 벌어지고 있는 척하는 거짓된 광택에 있지 않다. 샤르댕은 소박한 순간의 가치를 알아보고, 그 특질에 우리의 주의를 집중시키기 위해 그의 천재성을 발휘했다.

이렇게 예술에는 파악하기 어려운 일상의 진정한 가치에 경의를 표하는 힘이 있다. 이 작품은 주어진 상황(항상 좋지만은 않은 직업, 중년의 결함, 좌절된

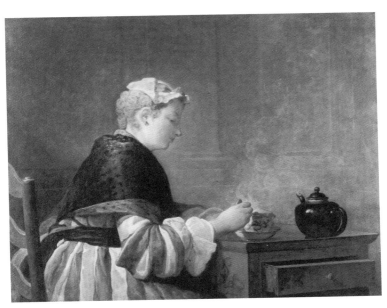

소박한 순간. 우리는
이 그림에서 소박함의
진정한 가치를 감상한다.

— 37. 장바티스트시메옹 샤르댕,
〈차 마시는 여인〉, 1735년

꿈, 사랑스럽지만 짜증을 잘 내는 배우자에게 충실하려는 노력 등)에 최선을 다
하며 우리 자신에게 보다 공정하라고 가르친다. 예술은 이룰 수 없는 것을 미화
하는 행위와 정반대의 작용을 할 수 있다. 예술은 우리가 어쩔 수 없이 인생을 이
끌어야 할 때 인생의 진정한 가치를 일깨워줄 수 있다.

예술의 핵심은 무엇인가?

그렇다면 예술을 치유로 보는 시각을 받아들일 때 생겨나는 결과는 무엇인가?
기본적으로 예술과 관계를 맺는 가장 중요한 이유가 예술이 우리를 도와 더 나
은 삶, 더 나은 자아로 이끌어준다는 확신이다. 만약 예술에 그런 힘이 있다면 이
는 예술이 심리적 취약점을 폭넓게 보완할 수 있는 도구이기 때문이다. 그 취약
점들을 요약해보자.

1. 우리는 중요한 무언가를 잊어버린다. 중요하지만 의미를 파악하기 힘든 경험을 좀처럼 붙들고 있지 못한다.

2. 우리는 희망을 쉽게 잃어버리는 경향이 있다. 우리는 삶의 나쁜 면들에 과민하게 반응한다. 어떤 것을 향해 계속 나아갈 합리적 이유를 깨닫지 못해 정당한 성공 기회를 놓쳐버린다.

3. 우리는 수많은 어려움을 당하는 것이 얼마나 평범한 일인지에 대한 현실적인 인식이 없기 때문에 고립감과 피해의식에 쉽사리 이끌린다. 우리는 곤경의 의미를 잘못 판단하는 탓에 너무 쉽게 당황한다. 우리는 외롭다. 하지만 이것은 얘기 나눌 사람이 없어서가 아니라 주변 사람들이 나의 고통을 충분히 깊이 있게, 정직하게, 인내심 있게 이해해주지 못하기 때문이다. 이것은 부분적으로는 우리가 꾸준하지 못한 인간관계, 질투, 이루지 못한 꿈으로 인해 겪는 고통을 보여주려 해도 그 방식 때문에 자칫 상대방이 경멸감과 모욕을 느끼기 때문이기도 하다. 우리는 고통을 겪고, 이 고통에는 존엄이 결여되어 있다고 느낀다.

4. 우리는 균형감이 없는데다 자신의 가장 좋은 면을 보지 못한다. 우리는 단 한 사람이 아니다. 우리는 다수의 자아로 이루어져 있으며, 그중 보다 나은 자아가 있음을 안다. 우리는 우리의 보다 나은 자아를, 대개는 우연히 그리고 너무 늦은 때에 만난다. 우리는 우리의 가장 큰 꿈과 관련해 의지의 박약에 시달린다. 행동하는 법을 모르진 않는다. 다만, 충분히 설득력 있는 형태로 주어지지 않기 때문에, 간헐적으로 찾아오는 최고의 통찰에 따라 행동하지 못할 뿐이다.

5. 우리는 어렵게 깨닫는다. 우리는 스스로에게 수수께끼이며 그래서 내가 누구인지 타인에게 설명하거나, 내가 적절하다고 생각하는 이유로 사랑받는 일에 대단히 서툴다.

6. 우리는 우리에게 중요한 것을 줄 수 있는 많은 경험, 사람, 장소, 시기를 거부한다. 이는 그런 것들이 잘못된 포장에 싸인 채 다가오고 그래서 그것과 연결이 불가능해지기 때문이다. 우리는 피상적이고 편파적인 판단의 먹이가 된다. 우리는 너무나도 수동적으로, 모든 것이 '낯설다'고 생각한다.

7. 우리는 친숙함 때문에 둔감해져 있으며, 화려함을 부각시키는 상업 지배 세계에 살고 있다. 그래서 우리는 이따금 사는 게 단조롭다며 불만족에 빠

진다. 진짜 삶은 다른 곳에 있다는 고민이 우리를 끊임없이 갉아먹는다.

바로 이 일곱 가지 심리적 취약점과 예술을 연관시킬 때 예술은 도구로서의 목적과 가치를 지니게 되고, 우리에게 일곱 개의 보조수단을 제공한다.

1. 나쁜 기억의 교정책: 예술은 경험의 결실을 기억하고 재생할 수 있게 해준다. 예술은 소중한 것과 우리가 찾은 최고의 통찰을 좋은 상태로 유지하는 메커니즘이며, 그것들에 누구나 접근할 수 있게 해준다. 우리는 예술에 우리의 집단적 성취를 안전하게 예치한다.

2. 희망의 조달자: 예술은 즐겁고 유쾌한 것들을 시야에 붙잡아둔다. 예술은 우리가 너무 쉽게 절망한다는 점을 알고 있다.

3. 슬픔을 존엄화하는 원천: 예술은 삶에서 슬픔이 차지하는 정당한 위치를 깨우쳐주고, 우리는 그로 인해 곤경 앞에서 덜 당황한다. 곤경을 고귀한 삶의 일부로 받아들인다.

4. 균형추: 예술은 우리가 가진 좋은 자질들의 핵심을 특히 명료하게 암호화해 다양한 형태의 매개로 우리 앞에 내놓고, 그럼으로써 우리 본성의 균형을 회복시켜준다. 예술은 우리에게 허락된 최고의 가능성으로 우리를 이끌어준다.

5. 자기 이해로 이끄는 길잡이: 예술은 나 자신에게 매우 중요하지만 말로 표현하기 어려운 것이 무엇인지 확인할 수 있게 해준다. 인간의 많은 부분은 언어로 쉽게 표현할 수 없다. 우리는 아트 오브제를 집어들고 혼란스럽지만 강한 어조로 말할 수 있다. "이게 나야."

6. 경험을 확장시키는 길잡이: 예술작품에는 타인의 경험이 대단히 정교하게 축적되어 있으며, 잘 다듬어지고 훌륭하게 조직된 형태로 우리에게 제시된다. 예술은 우리에게 다른 문화의 목소리를 들려주는 가장 웅변적인 예들을 제공하고, 그에 따라 예술작품과의 교유는 우리 자신과 이 세계에 대한 이해력을 넓혀준다. 많은 예술이 처음에는 단지 '남의 것'으로 보이지만, 우리의 것으로 만드는 순간 우리 자신을 풍요롭게 할 수 있는 생각과 태도가 그 안에 담겨 있음을 발견한다. 보다 나은 존재로 발돋움하는 데 필요한 모든 것이 이미 손닿는 거리에 와 있는 것은 아니다.

7. 감각을 깨우는 도구: 예술은 우리의 껍질을 벗겨내고, 우리를 둘러싼 모든 것을 버릇없이, 습관적으로 경시하는 태도를 바로잡아준다. 우리는 감수성

을 회복하고, 옛것을 새로운 방식으로 본다. 예술은 색다르고 화려한 것만이 유일한 해답이라고 가정하는 오류를 막아준다.

우리는 무엇을 훌륭한 예술로 간주하는가?

우리는 시대적 걸작으로 평가받는 예술작품의 목록과 함께 성장한다. 스스로를 지적이고 교양 있는 시민이라고 주장하고 싶은 사람이라면 반드시 숭배해야 하는, 널리 인정받는 예술작품들이 그것이다. 우리는 특정 예술가들을 중요하게 여기도록 요구받기도 한다. 카라바조와 렘브란트는 17세기의 위대한 화가다. 18세기에는 샤르댕이 매우 중요하고, 고야는 더 중요하다. 19세기에는 마네와 세잔이 특별히 존경받을 만하고, 20세기의 중요한 이름은 피카소, 베이컨, 워홀이다. 물론 이 주요 목록은 시시때때로 변하고 경험에 따라 미묘하게 바뀌지만, 우리는 아마 거의 무의식적으로, 대개 이 목록의 어떤 근사치에 꽤 충성한다. 그로부터 공식적으로 결별하려면 큰 용기가 필요하리라. 이는 다음과 같은 이상한 역설로 이어진다. 우리는 이론상 걸작이라 간주하는 작품 앞에서도 감동하지 않거나 냉담할 수 있다. 혹은 의무적으로 적당한 반응을 짜낼 수도 있다.

성경에 나오는 대로 유디트가 아시리아 장군 홀로페르네스의 목을 치는 장면을 묘사한 카라바조의 작품 앞에서, 사람들은 이 그림을 좋아해야 한다고 생각할지 모른다. 사람의 목을 베는 순간이 어떤지 점잖 떨지 않고 보여주기 때문에, 유디트의 옷에 떨어지는 빛이 특히 생생하기 때문에, 그리고 여자들도 폭력적일 수 있음을 보여주고 그래서 여성이 나약하다는 비하적인 개념을 거스르고 있기 때문에.(38) 많은 사람들이 이 화가의 작품에 열광한다. 하지만 솔직한 순간으로 돌아오면 사실은 그 그림을 좋아하지 않는다고 시인할지도 모른다.

우리 모두에겐 저마다 이런 이야기가 있다. 다시 말해, 누구나 작품의 명성과 개인의 영혼을 움직이는 힘 사이에 놓인 간극을 한 번쯤은 경험한다. 이런 일이 일어나는 것은 걸작이 여러 면에서 우리의 내적 필요와 단절되어 있기 때문이다. 겹치는 사례도 있겠지만, 걸작과 예술가의 목록이 실제로 우리 삶에서 벌어지는 상황에 맞춰진 것이 아니기 때문에 그 단절은 그리 놀랍지 않다. 예술작품이 어떻게 ―그리고 지금까지― 시대적 걸작이 되는지 혹은 명성을 얻는지에 눈을 돌리면 단절의 원인은 명백해진다. '훌륭한 예술'이란 무엇인가에 관련된 개

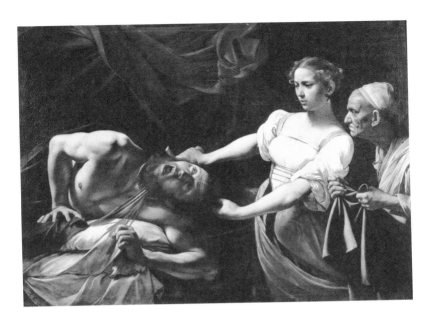

어떤 이에게는 유명한
작품을 이해하지
못하겠다는 느낌이 훨씬
더 무서울 수 있다.
— 38. 카라바조,
〈홀로페르네스의
목을 치는 유디트〉, 1599년경

넘들은 저절로 형성되지 않는다. 그 개념들은 후원, 이데올로기, 돈, 교육이 뒤얽힌 복잡한 체계에 대학 교육과 박물관의 지원사격이 더해진 결과이며, 이 모든 것이 예술작품의 무엇이 특별히 주목할 가치가 있는지에 대한 우리의 생각을 좌우한다. 시간이 지나면 그것은 그냥 상식이 된다. 예를 들어 1913년에 라파엘로는 인기가 대단히 높아, 당대에 많은 사람들이 그를 역사상 가장 위대한 화가로 생각할 만했다. 2013년에 그럴 가능성은 훨씬 낮아 보인다. 각 시대 사람들은 자신의 확신을 뒷받침하는 이유를 설명하고자 애를 쓴다. 바로 이 때문에 역사적으로 사람들이 예술을 중요하게 평가해온 주된 이유들을 연구할 가치가 있다.

—
기술적 해석

예술을 기술적으로 평가하는 사람들은 예술을 사실적 표현의 '발견' 또는 발명의 연속으로 보고, 그 방향으로 맨 처음 발을 뗀 화가들에게 특권을 부여한다. 이는 발명가와 탐험가에 주목하는(누가 아메리카를 발견했는가? 누가 최초로 증기엔진을 만들었는가?) 과학적인 역사 해석법과 유사하다. 이 해석이 일러주는 바에 따르면, 레오나르도 다 빈치가 그렇게 중요한 건 '스푸마토' 즉, 외곽선을 사용하지 않고 형체들을 보여주는 회화기법을 선도적으로 도입했기 때문이다. 브라크가 중요한 건 하나의 대상을 여러 관점에서 묘사해보려는 아이디어를 폭넓게 탐구한 최초의 화가였기 때문이다.

세잔의 〈생트빅투아르 산〉은 때때로 세계에서 가장 중요한 그림 중 하나로 기술된다. 캔버스의 평면을 급진적으로 강조한 최초의 작품 중 하나에 속하기 때문이다.(39) 엑상프로방스 지역, 그의 화실이 있던 레 로브 언덕에서 보고 그린 산 이미지에서, 세잔은 관목들을 환기시키기 위해 구획을 나눠 색칠하는 방법을 썼다. 하지만 그것들은 다른 무엇보다 하나의 추상적 패턴을 형성하는 최초의 그리고 중요한 색채의 흔적들이었다(그림의 위쪽 반을 가리면 이는 더없이 명백하다).

—
정치적 해석

예술을 정치적으로 해석하는 사람들은 예술작품이 존엄, 진리, 정의, 그리고 정

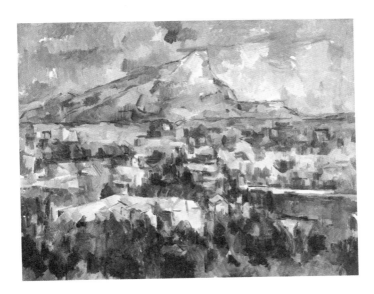

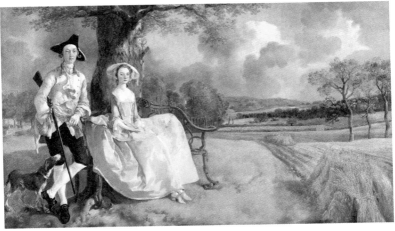

위
당신에게 화가의 기법은
얼마나 중요한가?
— 39. 폴 세잔,
〈생트빅투아르 산〉,
1902~4년

아래
이 그림은 인간이 정의를
추구해온 장구한 역사의
편에 서 있다.
— 40. 토머스 게인즈버러,
〈앤드루스 부부〉, 1750년경

방법론

당한 경제적 배분 등을 추구하는 인간의 모습을 중요시하고 강조할수록 그 작품을 좋게 본다. 이 기준에 따르면 게인즈버러의 〈앤드루스 부부〉는 그림 자체를 토지 소유에 관한 하나의 논제로 이해할 수 있기 때문에 매우 중요해진다.(40) 부부는 그들이 소유한 드넓은 사유지에 있다. 그들은 땅을 갈거나 곡식을 수확할 필요가 없고, 단지 다른 사람들이 만들어내는 노동의 결실을 향유한다. 게인즈버러는 두 사람의 얼굴 표정을 통해 이들이 독선적이고 비열한 사람임을 암시했기에, 이 그림은 지배적인 지주 계급의 도덕적 타락에 일격을 가한다고 볼 수 있다. 정치적 해석의 관점에서 이 그림은 긍정적이고 진보적인 예술이다. 미래의 편에 서 있기 때문이다.

—
역사적 해석

과거에 대해 우리에게 무엇을 말해주는지에 따라 예술작품의 가치를 평가할 수도 있다. 카르파초의 그림은 유명한 다리가 재건축되기 이전의 모습을 담은 희귀한 시각적 기록으로, 1500년경 베네치아의 건축이 어떠했는지 우리에게 많은 것을 가르쳐준다.(41) 더 나아가 이 그림은 도시 생활에서 종교의 역할, 전례 행렬, 귀족들과 곤돌라 사공의 복식, 당시 유행하던 헤어스타일의 종류, 과거에 대한 화가의 상상(그림 속의 의식은 그림이 그려지기 100년도 더 전에 거행되었다), 예술의 경제학(이 그림은 한 부유한 상업 공제조합이 의뢰한 연작의 일부다), 상업과 사회적·종교적 삶의 연결점에 대해 많은 지식을 전해준다. 물론 훨씬 더 많은 측면들이 있다. 학술적 관점에서 한 걸음 물러나보면, 화가가 과거의 한 시대를 시각적으로 풍부하게 보여준 덕분에 우리는 그 나무 다리가 발밑에서 어떻게 덜거덕덜거덕 소리를 낼지, 지붕을 씌운 곤돌라를 타고 흔들거리며 운하를 지나는 기분이 어떨지, 기적에 대한 믿음이 국가 이데올로기의 일부였던 사회에서 사는 것이 어떨지 상상해볼 수 있다.

—
충격가치 해석

우리는 개인이나 집단이 자기만족에 빠질 수 있음을 알고 있다. 따라서 예술은 분쇄와 충격을 촉발하는 능력으로 높은 가치를 인정받기도 한다. 우리는 특히

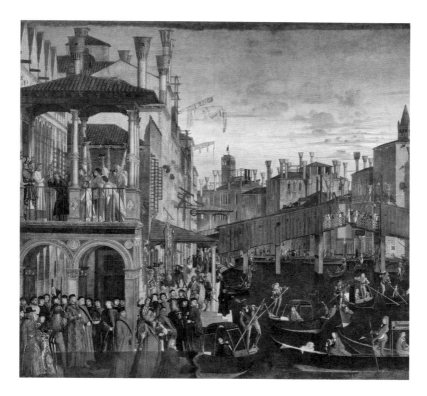

15세기 초 베네치아의
리알토 다리가 어떤
모습이었는지 한눈에
간파할 수 있다(다리는
약 30년 후 무너졌다).

— 41. 비토레 카르파초.
〈귀신 들린 남자의 치유(성
십자가 유물함의 기적)〉,
1496년경

때로는 충격의 힘이 예술의
가장 중요한 특질인 듯 보인다.
— 42. 크리스 오필리,
〈성모마리아〉, 1996년

규범이 인위적이라는 사실을 망각하는 우를 범한다. 한때 사람들은 여성은 투표를 할 수 없고, 영국 학교의 교과과정은 고대 그리스어가 지배해야 한다고 믿어 의심치 않았다. 그런 제도는 결코 필연적이지 않았고 오래전 변화와 개선을 피하지 못했음을 우리는 잘 알고 있다.

크리스 오필리는 무엇이 예술을 예술답게 하는가에 대한 인습적 생각에 반대해왔다. 그의 그림 〈성모마리아〉는 1997년 런던의 '센세이션' 전시회에 첫선을 보인 뒤, 전 뉴욕 시장 루돌프 줄리아니의 분노에서부터 한 관람객이 항의의 뜻으로 문지른 흰 물감 얼룩에 이르기까지 세계적으로 논쟁을 불러일으켰다.(42) 오필리는 성모마리아의 가슴을 전통적으로 표현하는 대신 말린 코끼리 똥에 니스를 칠해 표현하는 방법으로, 배설물 그리고 그것이 상징하는 모든 것이 무가치하다는 우리의 선입견에 도전장을 내민다. 무엇이 존중할 만하고 무엇이 그렇지 않은가에 대한 우리의 판단 기준은 크게 흔들리고, 소화의 부산물을 보다 좋게 평가하는 쪽으로 움직인다. 우리가 충격을 받았다면 문제는 오필리가 아니라 우리 자신이 품고 있는 이데올로기의 완고함에 있다. 그림은 우리에게 지난 시대 여성의 참정권을 부인하거나 고대 그리스어가 교과과정의 필수과목이라고 주장했던 사람들과 똑같은 실수를 범하지 말라고 권유하고 있다.

—
치유적 해석

이 책은 예술을 평가하는 다섯번째 기준에 대해 소개하고 있다. 예술은 심리 치유에 도움이 되는 정도에 따라 중요도가 달라질 수 있다는 관점이다. 한 작품은 우리의 내적 필요에 얼마나 잘 부응하느냐에 따라, 다시 말해 형편없는 기억력에서부터 보다 평범하고 주목받지 못한 세부 사항들을 감상하지 못하는 것에 이르는, 앞서 확인한 일곱 가지 심리적 취약점 중 하나를 얼마나 잘 다룰 수 있느냐에 따라 '좋거나 나쁠' 수 있다.

이 다섯번째 기준을 채택하면 예술의 정전正傳에 대한 이해에 광범위한 효과가 발생한다. 이 해석법은 어떤 예술작품이 좋거나 나쁘다고 말할 때 우리의 깊은 내면에서 일어나는 일을 개략적으로 보여준다. 다른 관점으로 보아도 가치 있다고 평가받을 만한 바로 그 작품을 좋아할 수도 있지만, 그러나 좋아하는 이유는 달라진다. 우리가 그 작품을 좋게 보는 이유는 그 작품이 우리의 영혼에 도움

이 되기 때문이다. 예술에서 무언가를 얻었다면 이는 그 예술을 이해하게 되었을 뿐 아니라, 우리 자신을 깊이 있게 탐구했음을 의미할 것이다. 우리는 눈에 보이는 것에 대응해 언제라도 우리 자신을 들여다볼 줄 알아야 한다. 예술은 '그 자체로' 좋거나 나쁘게 여겨지지 않는다. 망각, 희망의 소실, 존엄 추구, 자기 이해의 어려움, 사랑에 대한 갈망 같은 우리의 약점을 얼마나 보완해주느냐에 따라 '우리에게' 좋거나 나쁘게 여겨질 것이다. 따라서 예술작품에 다가가기에 앞서 자신의 성격을 알고, 자신이 무엇을 위안하고 되찾으려 하는지 안다면 유용할 것이다.

어떤 종류의 예술을 창작해야 하는가?

어떤 예술을 창작해야 하는가라는 질문이 이상하게 느껴지는 까닭은 예술가가 아닌 사람이 그런 질문을 하리라고는 예상하지 않기 때문이다. 우리는 예술가들이 할 일은 예술가들이, 그들 자신도 완전히 이해하지 못하는 과정에 따라 결정해야 한다고 암묵적으로 믿는다. 우리는 고급 예술이란 외부인은 간섭할 수 없고 간섭하려 해서도 안 되는 아주 신비한 영역이라고 간주하는 낭만적인 사슬에 매여 있다. 그러나 예술가들에게 충고하고 요구하기를 꺼리는 소극적 태도는 예술의 힘을 치명적으로 약화시키고, 이는 예술은 무엇을 위해 존재하는가라는 질문에 답하기를 근본적으로 두려워하는 마음을 반영한다. 우리는 예술로부터 원하는 것이 무엇인지 명확히 알지 못하기 때문에, 구체적인 요구를 꺼낼 자신감을 잃고, 예술가의 비체계적이고 신비한 영감이 우리의 중요한 필요를 충족시켜줄지 모른다는 희망을 운에 맡겨버린다.

그런 우연성이 항상 지배적이진 않았다. 역사의 오랜 기간 동안 많은 종교와 정부가 예술을 인성 및 공공생활을 형성하는 기본 수단으로 간주했고, 그에 따라 예술가 개인의 영감보다 더 폭넓은 정부의 관점이 예술적 의제를 이끈다면 예술이 공공의 정치 체제에 이익이 될 거라 믿었다. 종교와 정부는 영혼과 사회의 필요를 구체적으로 이해한 뒤 그에 따라 예술의 방향을 지시하고자 했다. 예술품은 사람들을 희생과 구원의 가치로 인도하거나, 육체노동에 대한 존중과 자본에 대한 금욕을 일깨울 목적으로 만들어지는 게 바람직했다. 그런 종교와 정부는 오늘날 유해한 어휘 중에서도 가장 심각한 편에 속하는, 프로파간다라는 말을 당당하게 사용했다. 그들에게 예술은 세계

에서 가장 중요한 사상을 위한 프로파간다에 불과했다.

　반에이크의 〈헨트 제단화〉 아래쪽 중앙 패널을 보면 제단 위에 놓인 어린양이 묘사되어 있다.(43) 어린양은 황금잔에 피를 흘리고 있고, 그 왼쪽으로 나무 십자가와, 창과 가시면류관을 든 두 인물이 있다. 위쪽으로 태양 한가운데에 날개를 펼친 비둘기 한 마리가 보인다. 반에이크는 다른 사람들이 대단히 세부적으로 짜 만든 일련의 착상들을 독특하게 시각화했다. 그가 살았던 사회는 물감을 피처럼 보이게 만들고 안료에서 슬픔을 이끌어내는 능력 외에 반에이크에게 철학자나 신학자가 되라고 요구하진 않았다. 사회는 그의 창의성—즉, 착상 자체가 아니라 그 착상의 시각화와 연출—에 기꺼이 보답했다.

　종교와 국가의 특수한 논제(특히 가톨릭주의와 공산주의)가 광범위하게 신뢰를 잃자 예술작품을 의뢰하거나 이용한다는 것 자체가 나쁜 개념이라는 오명을 쓰게 되었다. 수많은 전제군주와 독재자의 자기과시는 반드시 나쁘게 볼 필요가 없는 생각을 나쁘게 만들었다. 예술을 위한 의제는 예술가 본인의 상상 밖에서 올 수 있으며, 사회의 필요와 관람자의 영혼을 반영할 수 있다는 생각이 그것이다.

　이 대목에서 성가신 걱정이 고개를 든다. 그 의제는 누가 결정하는가? 내가 그에 동의하지 않는다면 어떤 일이 일어나는가? 철창신세를 지게 되는가? 우리는 프로파간다라는 말에서 강요된 믿음을 연상하지만, 우리 조상들이 힘들게 건설한 자유로운 사회는 합의에 기초를 두고 있다. 제아무리 야심 찬 기업이나 정당이라도 사람들에게 그들의 상품이나 정책의 가치를 설득시켜야 시장 점유율이나 표를 얻을 수 있다. 20세기에 와서 신도 수가 하락하는 현상은 가톨릭교회처럼 아무리 역사가 길고, 부유하고, 명성 있고, 교육 자원이 풍부한 집단이라도 민주적이고 시장 지향적인 국가에서 교리를 강요하는 건 꿈에서나 가능하다는 것을 명백히 입증한다. 동의를 완전히 강요할 수 있는 메커니즘은 이곳에 없다.

　그러므로 예술적 의제를 제안하는 건 오늘날 강요와 아무 상관이 없다. 우리는 경찰국가로 떨어질지 우연의 변덕에 의제를 맡겨야 할지 선택해야 하는 기로에 서 있지 않다. 우리는 예술을 아주 선한—그리고 중요한—것들을 위한 선전도구로 생각해도 좋을 만큼 안전하다. 예민하게 규정하자면 가톨릭교회나 공산주의 국가가 시행했던 것과 비슷할 수도 있는 의뢰 구조를 상상할 수 있지만, 그 의뢰는 아주 다른 목표를 달성하는 데 초점이 맞춰질 테고, 압제 정치에는 관

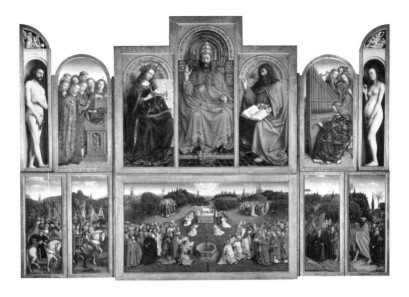

예술가들이 주제를
직접 고르지 않았지만
그럼에도 그들의 작품은
위대하다.

— 43. 얀 반에이크 & 후베르트 반에이크,
날개가 펼쳐진 〈헨트 제단화〉,
1423~32년

심을 두지 않을 것이다. 자유로운 사회에서 예술적 의제는 위안, 자기 이해, 성취를 추구하는 개인을 돕는 데 맞춰질 것이다. 의뢰는 앞서 논의한 일곱 가지 기본 주제에서 나올 것이다. 예술은 기념하고, 희망을 주고, 고통에 존엄하게 공감하도록 하고, 균형 회복과 길잡이 역할을 하고, 자기 이해와 소통을 돕고, 감상을 고취하고 그 지평을 넓히고자 할 것이다(부록 '예술을 위한 의제'를 보라).

　세번째 주제를 살펴보자. 우리는 슬픔에 품위 있게 공명하고 우리의 외로움과 혼란을 덜어주는 예술의 힘을 찾을 필요가 있다. 현재 이 과제는 매우 드문드문 처리된다. 큰 미술관에 가도 이 과제를 수행하고 있는 예술가는 고작 한두 명이며 그나마 서로 무관하다. 이는 가톨릭교회가 '고통의 신비'를 주제로 한 정전을 이용해 체계적으로 구축한 예술적 야망과 극명히 대조된다. 중세 초 신학자들은 예수의 일생에서 그가 고난당했던 다섯 가지 일화를 주의깊게 분석해 깊은 공명을 이끌어내고자 했다. 당시에 예술가들은 정확히 이 주제들을 중심으로

작품을 제작하라는 의뢰를 되풀이해 받았다. 첫번째 주제인 '동산에서의 고뇌'는 죽음을 맞이하기 전날 밤 예수가 겪은 지독한 외로움을 나타낸다.(44) 이 주제는 슬픔의 독특한 양상에 더없이 명예로운 초점을 허락한다. 바로, 온전히 홀로 아침이면 마주칠, 두렵지만 피할 수 없는 과업을 앞둔 심정을 표현했다.

그런 예술은 최선을 다해 특별한 순간 우리에게 도움이 되고자 한다. 기독교의 예술 도식에서 그것은 두번째 고통의 신비와 순차적으로 연결된다. '가시면류관'은 굴욕과 잔인한 조롱을 다룬다. 전체적으로 볼 때 고통의 신비들은 순환적으로 정교한 고통의 심리학을 구성해 삶에서 고통이 행하는 역할을 보여주고, 불행을 견디는 힘을 끌어올리는 관점을 제공하고, 동정심을 일깨우고, 때로 고통을 수용할 때 따라오는 치욕을 제거해준다.

이 정전에 속하는 작품들은 매우 구체적인 종교적 믿음 안에서 형성되었기 때문에 그 힘은 세속의 시대에 들어와 희미해졌다. 그럼에도, 비록 경시되고 있지만 잠재적으로 큰 결실을 맺을 수 있는 노력에 영감을 불어넣는다. 우리의 내적 슬픔에 맞춰 예술을 의도적이고 체계적으로 이용하려는 노력이 그것이다. 이 노력은 가톨릭교회가 얀 반에이크에게 정해준 신학적 의제 못지않게, 그 자체로 의미심장하고 풍부한 심리적 의제와 연결될 수 있다. 우리가 직면하는 본질적인 슬픔을 몇 가지만 생각해보라. 사랑을 찾지 못하는 상태, 돈을 둘러싼 공포, 불행한 가족관계, 직장에서의 좌절, 청소년기의 막막함, 중년의 회한, 자신의 죽음과 꺾여버린 꿈 앞에서의 고뇌.

인간관계는 슬픔에 찬 영역의 하나지만, 현재 유통되는 예술품 중 이 중요한 주제에 초점을 맞춘 작품은 의외로 드물다. 예술가에게 아래와 같은 의뢰서가 주어진다고 상상해보라.

많은 부부들이 저녁식사를 할 때 고통스러운 갈등을 겪는다. 가령 어느 한쪽이 빈정대거나 의심하는 투로 "당신 오늘 어땠어?"라고 묻는다. 불씨는 대개 별것 아니다. 한쪽은 귀에 거슬리는 말을 하고, 상대방은 비참한 마음에 표정이 굳는다. 뛰쳐나가는 쪽은 분노가 일지만 그런 자신이 괴물처럼 느껴진다('어떻게 이런 감정이 들 수 있지?'). 꼬리에 꼬리를 무는 악순환이 일어난다. '난 당신이 미워.' '난 내가 미워.' '난 나를 미워하게 만드는 당신이 미워.' 오순도순 행복하게 살고 싶은, 근본적이지만 좌절된 갈망을 암시하는 단서들이 작품에 담긴다면 좋을 것이다.

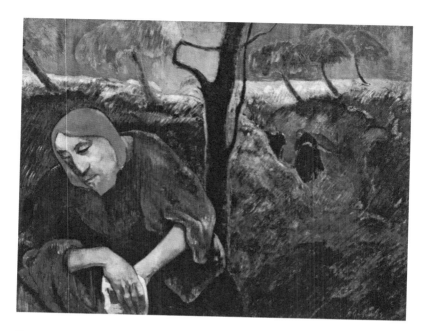

위
화가는 이미 만들어져
있던 주제를 위해 붓을
들었다.
— 44. 폴 고갱,
〈올리브 정원의 그리스도〉,
1889년

아래
기독교 시대 이후에
부상할 새로운 정전을
상상하며.
— 45. 제시카 토드 하퍼,
〈부엌에서의 고뇌〉,
2012년

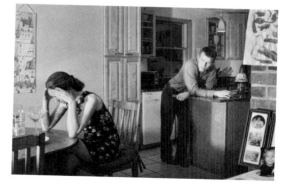

아마 식탁은 멋지게 차려져 있을 것이다. 한쪽은 둘 다 어떤 잘못도 하지 않았다고 생각하고, 다른 쪽은 울고 있다. 부부는 좋은 사람들이며, 우리는 그들을 비난하지 않는다. 그들은 호감이 가는 사람들이지만, 정말 어려운 문제에 붙잡혀 있다. 그들의 고통이 예술작품으로 인해 보다 품위를 갖추게 되고, 덜 파국적이고 덜 외로워질 수 있을까?

우리는 이 책의 목적을 위해 이 과제를 미국 사진작가 제시카 토드 하퍼에게 의뢰했고, 그녀는 우리의 의뢰를 신속하고도 멋지게 수행해냈다.(45) 물론 이 과제를 수행할 수 있는 방법은 백 가지가 넘을 것이다. '동산에서의 고뇌'를 표현한 수많은 작품이 있듯이, 이 주제로 여러 화랑을 가득 채울 수도 있으리라.

어려운 문제는 예술이 수 세기 동안 신학이나 국가 이데올로기에 봉사했던 만큼 효과적으로 우리의 심리적 필요에 봉사할 수 있도록 작품 의뢰를 위한 의제를 고쳐 쓰는 데 있다. 우리는 예술이 단지 예술가들의 불규칙한 상상력의 결실이 아닌 그 이상일 수 있다고 대담하게 생각해야 한다. 또한 우리로 하여금 자기 이해를 성취하고, 용서를 기억하고, 사랑할 수 있도록 도와주고, 또 항상 곤경에 처해 있는 인류와 긴급한 위기에 몰린 지구가 겪는 고통들을 민감하게 느낄 수 있도록 돕는다는 직접적인 과제를 예술이 수행할 수 있도록 물길을 트고 작품을 선발해야 한다.

이 전략은 예술을 비천하게 끌어내리기는커녕, 예술 활동을 예술이 종종 주장해왔지만 실제로는 거의 차지해본 적 없는 핵심적 위치로 끌어올릴 수 있다. 예술 자체가 호소력이 없는 건 아니다. 단지 우리가 효과적인 도움을 원할 때 조금이라도 안정적으로 예술에 기댈 수가 없을 뿐이다. 행동은 입 밖에 내기 망설여지는 감정을 무심코 드러낸다. 만일 예술이 개인과 집단의 삶에서 더 강력해지고 더 중요해지길 원한다면, 이 낯선 전략을 흔쾌히 수용해야 한다.

예술은 어떻게 사고팔아야 하는가?

예술이 사실상 무엇을 위해 존재하는지 우리가 명확히 모른다는 사실은, 예술이 얼마나 가치가 있는가라는 난처한 질문 앞에서 해묵은 문제로 부상한다. 우리에겐 예술의 중요성을 평가할 확고한 기준이 없기 때문에 예술 시장을 보는 대중

의 반응은 양가적이다. 한편에서는 개별 작품들을 막대한 가치가 담긴 보고로 여겨 그 결과 경매에서 엄청난 가격으로 사고판다. 다른 한편에서는 많은 사람들이 이 높은 거래 가격을 한심하게 보고, 세상이 도덕성을 상실했다는 증거로 본다. 그러나 가격을 둘러싼 갈등 밑에서는 다른 부류의 문제들이 터져나오려 하고 있다. 소유가 뜻하는 바는 무엇인가? 예술작품을 구입할 때 우리는 무엇을 성취하려는 것인가? 예술품 '수집'은 무엇을 위한 행위인가?

예술 구매자는 세 부류로 나눌 수 있다. 공공기관, 개인 수집가, 일반 대중이 그것이다. 먼저 첫번째 부류에 속하는, 테이트브리튼과 테이트모던이 두 축을 이루고 있는 런던 테이트갤러리의 취득 정책을 살펴보자.

테이트갤러리는 1500년 이후 제작된 영국 미술과 1900년 이후 제작된 국제적인 현대미술을 수집하고 있다. 테이트갤러리는 갤러리 소관하의 모든 영역을 망라해 예술의 중요한 발전상들을 대표하고자 노력한다. 테이트갤러리는 양질의 예술은 물론이고 미적으로 독특한 특징이나 중요성을 지닌 작품들을 수집하고자 노력한다.

이 점에서 테이트는 전 세계에 퍼져 있는 대형 공공미술관의 전형이다. 테이트의 목표는 국내외 모두를 포함하고 전 시대에 걸친, '예술의 중요한 발전상'을 보여주는 데 있다. 여기에는 우리가 예술의 발전 과정을 접할 필요가 있고, 대형 기관은 그 이야기를 펼쳐 보이는 특정한 작품들을 구입해 전시 계획을 추진해야 한다는 지침이 전제되어 있다. 취득 위원회는 주최 기관이 예를 들어 라파엘전파前派의 종교 회화를 보여주는 좋은 작품은 충분하지만 이탈리아 미래파에는 약하다고 판단하고, 그에 따라 매입의 우선순위를 조정할 것이다. 이 '대표하는' 전략은 우리에게 매우 친숙한 탓에, 그것이 무엇을 위한 일이고 과연 옳은 일인지 물으면 오히려 이상해진다. 그 전략이 뇌리에 깊이 박혀 있는 까닭은 우리가 예술의 목적이 무엇이냐는 질문을 진지하게 생각해보지 않은 데 있다. 그 전략은 이렇게 말한다. 예술은 시대에 따라 크게 변해왔고 우리는 그 변화를 추적해야 한다고. 예술을 치유 수단으로 이해하는 시각과 일치하도록 테이트의 정책을 보다 의도적이고 유의미하게 재구성한다고 상상해보라.

테이트는 시대와 장소를 가리지 않고 예술작품을 구입한다. 테이트의 목표는 항상 영국 국민의 교양을 넓히는 데 있다. 테이트는 국민의 심리적 필요에 응하는 작품들을 수집하고자 노력한다.

만일 미술관의 사명이 이렇다면 취득 위원회의 토의 과정은 아주 다르게 흘러갈 수 있다. 그들은 외로움을 다룬 작품에는 강하지만 사람들의 인간관계를 향상시켜줄 수 있는 작품은 부족하다고 깨달을지 모른다. 새로운 작품의 구입은 국민 전체의 심리적 약점을 분석한 결과에 좌우될지 모른다. 이는 물론 논쟁을 불러일으킬 수 있지만, 역사적인 목록에 무엇이 빠졌는가에 대한 분석보다 더 치열할 필요는 없을 것이다. 취득 위원회에 합류하는 새로운 자격조건이 부상할 것이다. 국민의 정신 상태, 특히 그 불균형과 편향을 진단하는 정확성과 명료함이 그것이다. 위원회는 예술이 그런 결점들을 바로잡고 보완해주길 바랄 것이다.

미술관이 어떤 문제를 안고 있든, 그들이 의식적으로 사기나 부정행위를 저질렀다고 비난할 사람은 거의 없다. 미술상도 마찬가지다. 그들은 2세기가 넘는 동안 사기와 부정행위로 비난받기 일쑤였다. 그러나 미술상을 비난할 필요는 없다. 예술 시장의 문제는 궁극적으로 구매자에게 있다. 수많은 사람들이 사기당하거나 현혹되는 데는 자신이 무엇을 찾고 있는지 모른다는 이유가 크게 작용한다.

사설 갤러리는 막중한 임무를 수행한다. 바로 구매자들과 그들이 필요로 하는 예술작품을 연결하는 임무다. 따라서 미술관을 운영하는 데 필요한 주요 능력은 판매 수완이 아니라 고객의 내면에 무엇이 부족한지 진단하는 능력이다. 미술상은 개인이 균형을 회복하는 데 어떤 종류의 작품이 필요한지 확인하고, 그 필요를 최대한 효율적으로 충족시키고자 노력해야 한다.

미술상의 주요 활동은 고객의 정신 상태를 드러낼 수 있는 상담 프로그램을 운영하는 데 맞춰질 것이다. 고객으로서는 무엇을 구입해야 할지 알려면 먼저 자신이 누구인지, 더 중요하게는 자신의 정신이 어느 영역에서 취약한지 알아야 한다. 미술상의 역할은 치료사와 부분적으로 중복될 것이다. 상업 갤러리의 표준적인 설계 방향은 치료실을 마련하는 쪽으로 발전하고, 구매자는 매물로 나온 작품을 보기 전에 치료실을 거칠 것이다. 이와 같이 미술상은 마치 결혼 중매인처럼 고객의 내적 필요와 그 필요를 가장 잘 만족시킬 수 있는 작품을 연결시킬 것이다.

허위광고에
잘 넘어가는 사람에게
적절한 작품이다.

— 46. 뱅크시,
《이 멍청이가 진짜로 이 따위를
구입하다니》, 2006년

오늘날 이것이 아주 이상한 매매 과정처럼 보인다면, 이는 예술이란 무엇인가에 대해 우리가 잘못 이해하고 있기 때문이다. 현재 화상(畵商)의 임무는 주어진 작품에, 공공연하지만 파악하기 어렵고, 실재하는 듯하지만 문외한에겐 혼란스러운 특별한 위상이 있다고 고객을 설득하는 데 있다. 그런 위상은 기본적으로 다른 사람들이 어떻게 생각하고 있느냐에 달렸다. 그들의 설명에는 항상, 만일 당신이 이 작품을 사면 예술계 내부자들의 인정을 받을 것이라는 암시가 담겨 있다. 그러므로 갤러리는 배타성과 최첨단의 느낌이 합쳐진 분위기를 조성하려고 애를 쓴다. 다시 말해, 갤러리는 외부자나 구닥다리로 밀려나길 두려워하는 우리의 불안을 토대 삼아 존재한다.(46) 그러나 갤러리는 더 중요한 사업을 벌일 수 있다. 그들은 고객이 내적 자아를 위해 필요로 하는 예술을 팔아 고객이 보다 나은 삶을 영위하도록 도울 수 있다.

주로 가격 때문에 대부분의 사람들은 갤러리 작품을 구입하지 않는다. 미술관 내의 기념품 가게에서 관련 소품을 사는 것이 고작이다. 하지만 바로 이곳이 현대 세계에서 예술을 보급하고 이해시키는 가장 중요한 곳이다. 기념품 가게

는 대개 미술관에 딸려 있는 부속물처럼 보이지만, 예술 제도의 프로젝트에 있어서 중심적이다. 그 역할은 아름다움, 의미 그리고 정신의 확장에 대해 미술관에서 얻은 교훈을 관내 관람시간을 훌쩍 뛰어넘어 일상생활에 적용하게 되기까지 오랫동안 방문객의 마음속에 유지시키는 데 있다.

그러나 화살이 항상 과녁을 통과하진 않는다. 책은 별도로 치고, 미술관의 기념품 가게는 대개 명화엽서와 원작을 연상시키는 물건을 판다. 명화엽서는 우리와 예술의 교유를 증진시키는 효과적이고 중요한 메커니즘이다. 우리 문화에서 명화엽서는 몇 미터 앞에 걸려 있는 훨씬 뛰어난 원작에서 흘러나온 작고 미미한 그림자로 여겨진다. 그러나 명화엽서와의 만남은 우리에게 더 깊고, 더 지각적이고, 더 소중한 경험일 수 있다. 엽서는 우리의 어떤 행동도 허락하기 때문이다. 엽서는 핀으로 벽에 꽂거나 내버리거나 낙서를 해도 아무 탈이 없고, 아주 거리낌없이 사용할 수 있어 다양한 활용이 가능하다. 우리는 자신의 필요와 관심을 염두에 둔다. 우리는 그 물건을 진짜 소유할 뿐 아니라, 영구적으로 사용할 수 있기 때문에 언제까지나 계속 감상할 수 있다. 그 앞에서 우리는 편안하게 우리 자신으로 존재한다. 애석하게도 걸작 진품 앞에서는 거의 항상 정반대 느낌에 사로잡힌다.

기념품 가게 관리자들은 사람들이 예술가와 작품명이 크게 장식된 물건을 잘 구입하고, 그래서 집집마다 피카소 냄비받침과 모네 마른행주가 있음을 알고 있다. 그런 물건들은 예술가에게 경의를 표하고자 애쓴다. 또한 세계를 아름답게 꾸미고 예술가들의 메시지를 우리의 집안에 전달하길 좋아한다. 그래서 아침에 차를 준비할 때 모네의 정신이 살아나고, 주방 카운터에서 오렌지주스를 닦아낼 때 피카소가 우리 곁에 있다. 그러나 꿈은 고상해도 제작 솜씨는 그에 못 미친다. 기념품 가게의 물건들은 명예로운 이름들과 단지 희미하게 연결되어 있을 뿐이다. 모네는 아마 마른행주로 찻잔 닦는 걸 좋아했을 테지만 자신의 그림이 들어간 행주로 그러길 원했을까? 그의 걸작에 담긴 정신, 그 작품에서 우리가 사랑하는 것들은 예를 들어, 완벽히 소박하고 아름답게 직조한 타월과 훨씬 더 잘 어울릴 것이다. 이것이 그의 이름이 새겨진 행주보다 더 진정한 모네 타월이다. 중요한 것은 예술가 본인과 그의 작품을 새긴 물건으로 우리를 에워싸는 데 있지 않다. 진정한 핵심은 그 예술가가 좋아했을 법한 물건, 그의 작품 세계와 통하는 물건을 손에 넣는 데 있고, 그들의 눈을 통해 세상을 보고 그래서 그들이 본 것을 우

리도 세심하게 보는 데 있다.

우리는 전 세계 미술관의 기념품 가게에서 다른 종류의 물건, 즉 단지 예술가의 이름에 매달리기보다 그들의 가치와 이상을 담은 물건들이 팔리는 광경을 상상할 수 있다. 미술관 방문을 마칠 때면 무언가 사고픈 진지한 충동이 솟구친다. 이는 우리가 어떤 영역(예를 들어 풍경화가 그려진 캔버스나, 파라솔을 든 부인들의 초상화 등등)에서 알게 된 감수성을 변환하여 삶의 다른 부분(예를 들어, 주방 청소)으로 가져가려는 시도의 일환이다. 이는 미술관이 어떤 곳이어야 하는지, 정곡을 겨냥한다. 사실 이 때문에 기념품 가게는 미술관에서 가장 중요한 곳이다. 그 진정한 잠재력을 이해하고 실현한다면 말이다.

예술은 어떻게 연구해야 하는가?

예술은 연구될 필요성이 있다는 생각은 대개 우리에게 편하게 다가온다. 우리는 관대하게도, 예술작품은 그 비밀을 드러내기 전 우리의 지식과 노력을 요구할 자격이 있다고 본다. 그 결과 다국적 예술사 연구가 출현했고, 런던의 코톨드 미술관과 예일 대학교의 예술사학과에 그 본부가 들어섰다.

예술을 보고 생각하는 주된 방법들 중, 기술적, 정치적, 역사적, 충격가치적 해석은 앞에서 확인한 바 있다. 이 접근법들의 위상은 거대한 예술사학 조직들의 평판 및 영향력과 긴밀하게 묶여 있다. 이러한 학술적 접근법은 왠지 안심이 되고 위엄이 느껴진다. 예일 대학교에서 들을 수 있는 한 강좌의 개요를 살펴보자. 현재의 이상을 잘 나타내고 있다.

이탈리아 르네상스 예술
월, 수 오후 1시~오후 2시 15분
이 강좌는 1300년부터 1500년까지 이탈리아 르네상스 예술의 역사를 다룬다. 회화뿐 아니라, 조각, 드로잉, 인쇄 매체의 역사를 망라한다. 강의는 연대순으로 진행되지만, 전체적인 개관을 제시하진 않을 예정이다. 대신 그 시대와 장소에 특유했던 문제와 쟁점에 초점을 맞춘다. 강의는 일련의 삽화처럼 진행된다. 다시 말해, 이탈리아 르네상스 예술사 속의 중요한 일화들을 한 화가나 조각가의 관점에서 살필 것이다. 그 일화들을 종합하면 그 시대의 이야기가 완성된다.

여기에서, 강좌의 임무는 문제의 작품들이 그 창작자들에게 어떤 의미가 있었는지, 우리에게 최대한 많은 지식을 전달하는 데 있다. 이는 대단히 너그러운 행위다. 강좌는 르네상스 미술가들에게 사실상 이렇게 말하고 있다. "나는 당신의 시대에 특유했던 문제와 쟁점을 당신이 어떤 관점으로 보았는지 충분히 모릅니다. 그저 미안한 마음뿐이라 나는 이 문제를 바로잡기 위해 정말 열심히 노력하겠습니다."

강좌는 의도적으로 개인적인 것들을 배제하고 있다. 다시 말해, '이 작품들이 나에게 어떤 의미가 있는가?'라거나, '나는 1300년에서 1500년 사이의 어느 화가, 조각가와 어떤 문제와 쟁점을 공유할 수 있을까?'라는 물음을 신경써서 피하고 있다. 이 객관적이고 학술적인 시각은 19세기 말 독일에서 출현한 뒤, 무모한 투사(주관의 객관화―옮긴이)와 무질서한 반응을 바로잡는 방책으로 추구했던 특수한 경향의 정점에 해당한다. 그러나 강좌 소개에서 밝히고 있는 문제가 이미 전반적으로 해결되었다고 보는 것은 논쟁의 여지가 있다. 예술사에 관한 좋은 정보는 차고 넘친다. 르네상스를 아는 사람이 충분하지 않다는 걱정은 유효할 수 있지만, 그 해결책은 대중매체에 있으면 있지, 보다 엄밀한 연구에 있는 것이 아니다.

학술 연구에는 명백하지는 않지만 의미심장한 전제조건이 있다. 작품의 메시지는 이해하기 어렵고 복잡하다는 것이다. 두 문제 다 많은 공부를 요구한다. 발견하기 가장 어려운 사실들을 무대 중앙에 놓는다. 제단의 병풍 그림이 정확히 몇 년도에 그려졌는지 알아내거나, 어느 궁전 건축을 둘러싼 권력 다툼을 재구성하는 일에 엄청난 노력과 창의성을 쏟아부으며, 이는 예술을 가능한 한 가치 있게 사용하려면 반드시 알아야 할 중요한 지식이라고 가정한다. 이 가정들에 아마 무의식적으로 영향을 받은 탓에, 우리는 예술을 올바로 '이해'한다고 할 때 머릿속에 스쳐야 하는 생각들에 대한 환타지를 만들어낸다.

시스티나 예배당을 예로 들어보자.(47) 코톨드나 예일에서 몇 년을 보낸 누군가는 아마 이렇게 말할 것이다. "이 작품은 1511년경에 그려졌다. 미켈란젤로는 1475년에 태어났으니, 그 무렵 서른여섯 살이었을 것이다. 짙은 그림자가 근육의 구조를 드러내는 게 보인다. 미켈란젤로는 이상적 남성미를 그리스 로마 시대의 조각에서 찾았다. 일부 조각은 당대 로마에서 발견되기도 했다. 그런데 사실 바사리가 전하는 이야기에 따르면, 젊은 시절 미켈란젤로가 조각상을 만들어 메디

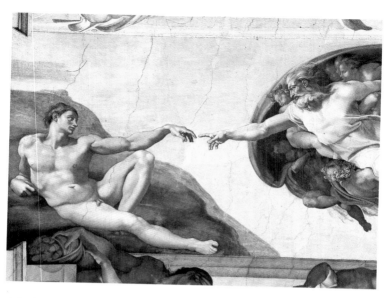

이런 이미지 앞에서
초조해지는 까닭은
작품을 즐기기에 앞서
작품에 대해 많은 것을
알아야 한다고 느껴서다.

— 47. 미켈란젤로,
〈아담의 창조〉,
1511년경

치가의 한 저택 정원에 묻었고, 조각상을 파낸 사람들은 그것을 진짜 고대 작품으로 생각했다 한다. 아담의 자세는 이른바 테세우스를 연상시키니(지금은 디오니소스를 표현한 거라고들 이해하고 있지만) 미켈란젤로는 그리스 로마 시대의 신화를 기독교 신학에 접목시킨 듯하다. 그림 왼쪽 가장자리에 있는 아담의 오른팔은 과격한 단축법foreshortening 을 사용한 예로, 예술가가 광학과 수학을 잘 알고 있었음을 분명히 보여준다. 예술가는 장인일 뿐 아니라 지식인이다."

　　이 모든 말이 인상적으로 들린다면 이는 예술작품의 의미는 복잡해야 하고 그 의미를 이해하려면 널리 알려지지 않은 다량의 정보를 알아야 한다는 생각에 동의하기 때문이다. 하지만 어떤 작품의 의미가 사실은 매우 직접적이라면? 또한 작품의 중요한 임무가 그 메시지가 속해 있는 곳인 우리의 삶 속으로 그 의미를 확장하는 것이라면?

이 책은 다른 접근법을 제안한다. 학자들은 그들이 감탄하는 작품의 정신을 어떻게 하면 관람객의 심리적 약점과 보다 긴밀히 연결시킬 수 있을지 연구해야 한다. 예술이 어떻게 상심한 마음을 위로하는지, 개인의 슬픔을 어떻게 큰 시야로 보는지, 어떻게 자연에서 위안을 찾게 해주는지, 어떻게 우리의 감수성을 훈련시켜 타인의 필요를 감지하게 하는지, 어떻게 성공적인 인생의 올바른 이상을 우리의 마음에 분명히 제시하는지, 어떻게 우리가 자신을 이해하도록 돕는지 분석해야 한다. 이 관점에서 본다면 학자들은 모든 예술작품을 대할 때처럼 시스티나의 천장을 '당신은 우리에게, 우리의 삶에 도움이 될 어떤 가르침을 주고자 하는가?'라는 인간적인 질문을 품고 대할 것이다. 이 외의 다른 모든 것은 아무리 지적이고 정보가 넘쳐난다 해도, 준비 단계이거나 산만함에 불과할 것이다.

예술작품은 어떻게 전시해야 하는가?

대형 미술관과 공공 갤러리는 오늘날 우리의 예술적 경험의 중심에 있다. 우리가 시간을 내어 개별 작품들과 교류할 수 있는 가장 적당한 장소이고, 우리의 기대를 구체화하고, 예술 앞에서 우리가 무엇을 해야 하고 어떻게 행동해야 하는지에 관한 길잡이 노릇을 하는 곳이다. 루브르, 메트로폴리탄, 테이트, 게티센터 같은 대형 미술관들은 세계에서 가장 권위 있고, 신뢰가 높고, 매혹적인 장소에 속한다.

그러나 이 기관들은 작품에 대해 매우 복잡하고 혼란스러운 메시지들을 보여주어 스스로의 잠재력을 훼손하곤 한다. 문제는 작품 설명에서부터 시작된다. 사람들 대부분은 예술작품에 접근할 때 작품 설명에 본능적으로 날을 세운다. 교양 넘치는 사람들이야 눈살을 찌푸리겠지만, 지극히 당연한 일이다. 작품 설명은 예술작품과 충실히 교류하려면 알 필요가 있는 것을 우리에게 말해주고자 한다. "나를 읽으면 나와 함께 있는 작품에서 더 많은 것을 얻을 거예요."

현재 대부분의 작품 설명은 예술 양식이나 역사에 관한 정보를 전하는 데 초점이 맞춰져 있다. 뉴욕 메트로폴리탄 미술관에 걸려 있는 후안 데 플란데스의 〈성모에게 나타난 그리스도〉에는 다음과 같은 그림 설명이 붙어 있다.(48)

작업장에서는 종교적인 힘, 또는 원작 화가 그리고/또는 소유자의 지위 때문에 높이 평가받는 그림들을 기계적으로 복제해내고 있었다. 그런 요인들이 카스티야의 이사벨라 여왕으로 하여금 로히어르 판데르 베이던의 〈마리아 제단화〉(게멜데갈러리, 베를린)를 복제하라는 명령을 내리게 했다. 원작은 그녀의 부친 후안 2세 국왕이 1445년에 스페인 부르고스 지방에 있는 미라플로레스 카르투지오 수도회에 기증했다. 이 그림은 이사벨라의 세 폭짜리 패널화 중 오른쪽 그림으로, 기록과 기법에 기초해 일단 그녀의 궁정화가 후안 데 플란데스의 작품으로 추정할 수 있다. 중앙과 왼쪽 패널은 이사벨라가 묻힌 그라나다의 왕실 예배당에 남아 있는데, 이사벨라는 1504년 눈을 감을 때 이곳에 패널화를 유증했다.

관람자의 반응을 유도할 수 있는 가장 좋은 기회인 이 순간에 미술관이 우선시하고 있는 사실들을 보라. 이 그림의 원작은 누가 소유했고, 수도원의 위치는 어디이며, 이사벨라 여왕은 언제 죽었는가 등이다. 그림 설명은 일반적인 관람자가 '내가 베를린의 게멜데갈러리에서 이것과 꽤 비슷한 것을 보지 않았던가?' '카스티야의 이사벨라 여왕의 아버지가 후안 1세였던가, 2세였던가?' 또는 '이 그림이 로히어르 판데르 베이던의 원작이 아닌 게 확실한가?' 같은 복잡한 질문을 품고서 작품에 접근하리라 가정하고 있다. 그리고 2백 단어로 된 완벽한 답안을 내놓고 있다. (5백 년 전) '종교적인 힘'이 있다고 여겨졌던 그림이라는 사실은 단지 그렇게 명성 있는 미술관이 어떻게 해서 진본이 아닌 복제품을 전시하게 되었는지 설명하기 위해 언급할 뿐이다. 다음과 같은 설명문으로 대체하면 어떨까?

이 그림은 어머니와 아들의 충격적인 상봉을 보여준다. 어머니는 아들이 굴욕당하고 버려지는 것을 보았다. 그런데 지금 아들이 그 모든 일을 겪고 나서 그녀에게 돌아왔다. 그녀는 아들을 잃었다고 생각하고 있었다. 하지만 아들이 눈앞에 있다.

성경 이야기는 보편적인 주제를 최대한 극적인 어조로 끌어올려 전달한다. 어머니의 눈에 아들은 완벽하다. 아들은 어머니의 일생에 가장 중요한 존재다. 그러나 세상은 그를 거부한다. 아들의 고통은 곧 어머니의 고통이다. 어머니는 아들을 돕거나 보호할 힘이 없었다. 어머니는 아들을 안전하게 지킬 수 없었다. 아들은 어머니를 떠났다. 그는 세상으로 나가 자신에게 주어진 일을 해야 했다. 모든

좋은 설명문을 찾고 있는가?
— 48. 후안 데 플란데스,
〈성모에게 나타난 그리스도〉, 1496년

방법론

어머니가 갈망하는 결말이 우리 눈앞에 있다. 더이상 두려운 일은 없을 테고, 미래에 사람들은 그녀의 아들을 그녀만큼 사랑할 것이다.

이 그림은 서로 사랑하는 모자관계를 보여주지만, 그러면서도 갈등이나 슬픔을 회피하지 않는다. 이것이 바로 이 그림이 말하는 사랑의 핵심이다. 매우 절제된 이미지다. 모자는 포옹하지 않는다. 아들은 곧 떠난다. 이런 장면이 얼마나 자주 반복돼왔는가?

그림은 그런 귀환(그리고 생존)의 순간이 비록 순간적이고 드물지만, 삶에서 더없이 중요하다고 주장한다. 이 그림은 남자들이 어머니를 이해하기를, 그리고 어머니에게 연락하길 바라고 있다.

미술관들이 안고 있는 문제의 영역은 그림 설명에서부터, 전시실 배치, 방문객의 동선 유도 방식 같은 전반적 운영 철학에 이르기까지 광범위하다. 오늘날 대형 미술관의 전시실은 명백히 학술적이고 역사적인 방식으로, 큐레이터들이 받은 교육에 따라 이름이 붙어 있다. 그래서 관람객들은 '북이탈리아 유파'에서 출발해 '계몽주의 예술'을 통과한 뒤 '19세기'로 넘어간다. 이 방식은 범주를 학술적으로 구분하려는 태도를 반영하며, 문학 강좌를 '미국 소설'이나 '알레고리에서 사실주의로'와 같이 정하는 방식과 같다. 관람객이 품고 올 수도 있는 필요의 범위는 안중에 없다.

욕심을 더 내어 보다 유익한 배치를 생각하자면, 작품의 시공간적 기원과 무관하게, 삶의 곤경들을 다루는 작품들을 묶어 우리의 영혼이 필요로 하는 바에 따라 전시할 수도 있다.(49) 총명하고 솔직한 설명문이 도와준다면 미술관 관람은 우리가 가장 집중해야 하지만 시야에서 쉽게 놓치는 것들을 우리의 마음 앞에 붙잡아둘 것이다.

재배치 위원회는 베네치아의 산타마리아 글로리오사 데이 프라리 성당에서 유용한 지침을 얻을 수 있다.(50) 프라리 성당은 그 안에 담긴 많은 예술작품에 학술적 배치를 조금도 용인하지 않았다. 성당은 자신이 더 원대한 임무라고 믿는 것에 전념하고 있다. 가톨릭 신학의 범위 안에서지만, 우리의 영혼을 구하는 일이 그것이다. 회화(티치아노의 커다란 제단화가 있다), 기념물, 트레이서리(교회 창 윗부분에 돌로 새겨넣은 장식 무늬─옮긴이), 프레스코화, 조각, 금속세

치유의 관점에 따라
재구성한 미술관.
예술작품은 바꿀
필요가 없고, 단지
작품의 배열과 전시
방법을 바꾸면 된다.
각 전시실은 시대와
출처가 아니라, 구체적인
작품들을 통해
균형감을 회복해나가는
감정에 초점을 맞춘다.
— 49. 테이트모던 미술관
각 층별 배치도(가상도)

영혼을 치유하는 기계.
— 50. 산타마리아 글로리오사
데이 프라리 성당.
1250∼1338년

방법론

위
이 건축물은 여기에서
정말 경이로운 일이
일어나고 있다고 말한다.
하지만 과연 무슨
일인가?
— 51. 루이스 칸,
킴벨 미술관,
1966~72년

아래
현재는 15세기의
젠더 정치를
좀더 자세히 이해하는 데
사용되고 있다.
— 52. 도나텔로,
〈성모마리아와 아기 예수
(보로메오의 마돈나)〉,
1450년경

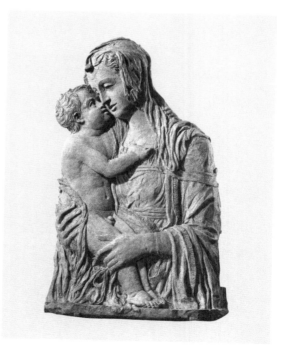

공품, 건축이 어우러져, 우리의 가장 깊은 생각과 감정에 일관성 있고 지속적인 인상을 심어준다. 어떤 작품이 어디에서 만들어졌는지, 작품을 만든 이의 의도가 정확히 무엇이었는지 등의 질문은 전체적인 사명에 부차적이다.

현대적인 미술관은 대단히 체계화된 것처럼 보이지만, 예술의 진정한 목적에 관해서라면 외관상의 조직성이 더 깊은 곳에 있는 매우 심각한 무질서를 가리고 있는 실정이다. 학술적 범주에 집착하는 태도는 감성적 질서와 통찰력을 이끌어내 유지하는 일에 방해가 된다. 미술관은 교회와 사원이 개척한, 변형적이고 구원적인 예술의 힘이라는 개념을 흡수하지 못하고 있다. 큐레이터들은 미술관이 과거의 창작품을 모아놓은 죽은 도서관 이상이 될 수 있도록 용기를 내어 그들의 공간을 개혁해야 한다. 그림 설명을 새롭게 보는 시각이 가세한다면, 우리와 예술의 만남에 진정한 변화가 일어날 것이다.

1966년 텍사스 주 포트워스에 위치한 부유한 킴벨 예술재단 이사회는 미국 건축가 루이스 I. 칸을 고용해 고대 유물에서부터 현대 추상회화에 이르는 소장품을 수용할 새 미술관을 설계하게 했다.(51) 기증자, 수탁자, 건축가가 모여 우리의 주의를 예술작품에 집중시키고 예술의 위엄을 선언할 수 있는 아름다운 환경을 창조해내기 위해 특별한 노력을 기울였다. 그리고 이제 그 미술관은 자기들 공간 안에 들어오면 더없이 의미 있는 경험을 할 수 있다고 암암리에 주장한다.

그런데 그들이 말하는 경험이란 정확히 어떤 경험인가? 킴벨은 우리를 중요한 생각의 언저리까지 인도한다. 물질적 공간들의 가치를 높이는 데서 존재의 중요한 주제들이 다뤄질 수도 있다는 생각이다. 킴벨은 적절한 준비 단계를 모두 거쳤다. 빛나는 공간을 창조하고, 명성 있는 작품들을 모았다. 그런 뒤 갑자기 뚝 멈추고는, 예술의 인도 아래 우리의 삶을 개혁하라는 격려는 한마디도 하지 않는다. 대형 미술관은 흔히 현대 세계의 대성당이라고들 말한다. 그러나 그 비교는 현대의 세속적인 미술관을 치켜세우기보다 그 약점을 드러낼 뿐이다. 대성당이 창조된 것은 인생의 완전한 이론, 즉 우리에게 가장 필요한 것, 우리의 영적 운명, 올바른 삶에 필요한 지침 등을 강력히 알리기 위해서였다. 매력을 잃어버린 종교 프로젝트일지는 모르지만, 우리는 그 의도의 규모와 진정성을 지켜가야 한다.

킴벨 미술관의 한 전시실로 가보자. 전시실 안쪽에는 칸의 설계대로 윤을 낸 베이지색 콘크리트 지지대가 트래버틴 대리암 재질로 만든 벽감 형태의 전시

대를 떠받치고 있고, 그 위에서 도나텔로의 〈성모마리아와 아기 예수〉는 삼면에서 극적으로 쏟아지는 빛을 받는다.(52) 관람자는 지금 가장 중요한 순간을 인식하도록 권유받고 있음을 알게 된다. 하지만 그 교훈은 정확히 무엇인가? 미술관은 도나텔로가 이 전시실의 스타이며, 여기는 이탈리아 르네상스 예술에 바쳐진 곳이라고 말하고 있다. 그러나 예술가가 중요한 이유는, 보편적으로 중요한 인간적 특질을 가장 효과적으로 환기하는 데 있고, 이 경우엔 다정함이 그것이다. 예술을 치유로 보는 접근법에 따라 재배치한 미술관이라면, 우리는 도나텔로의 작품을 통해 어머니의 다정함을 감상할 뿐 작품 자체에 물신 숭배의 마음으로 사로잡히지 않을 것이다. 킴벨은 우리에게 14세기와 17세기의 이탈리아 예술을 위한 전시실들을 따로 제공하지 않는 편이 나을지 모른다. 그 대신 인간 감정의 중요한 양상들에 우리의 마음을 집중시켜주는 전시실을 마련한다면 어떨까.

다정함이라는 이름의 전시실이 있다면, 그 감정이 무엇이고 일상생활에서 그 상태를 유지하기가 왜 그리 어려운지 이해하는 데 도움이 될 것이다. 우리는 그곳에서 도나텔로를 만날 테지만, 그의 존재는 더 상위에 있는 주제에 흡수되고, 다른 작품들에 의해 그 의미가 풍부해질 것이다. 현재 영국 전시실에서 쫓겨나 귀양살이를 하고 있는, 헨리 레이번의 〈앨런 형제〉를 위한 자리도 있을 것이다.(53) 그림 설명에 있는, 그가 유럽 계몽주의 시대의 스코틀랜드 화가라는 사실은 덜 중요해지는 반면, 〈성모마리아와 아기 예수〉처럼 그 작품에도 보다 섬세한 인간 감정을 어떻게 보강할 수 있는지 알려주는 중요한 요소들이 많다는 점이 더 크게 부각될 테니.

관람객과 함께 이 가상의 전시실에 들어오면 피렌체의 제단화나 18세기 말 스코틀랜드 사회를 설명하는 강의는 필요치 않을 것이다. 그보다는 어떻게 하면 우리의 삶에서 다정함이 흘러넘칠지 일러주는 가르침이 필요할 것이다. 미술관은 기본적으로 예술을 사랑하는 법을 가르치는 곳이 아니다. 미술관은 예술가의 작품을 통해 그들이 사랑했던 것을 우리도 사랑할 수 있도록 격려하는 곳이다. 작지만 중대한 차이이다.

오늘날 미술관들은 희귀한 작품들을 소장하고 있다는 말로 방문객을 끌어들이려 한다. 자기들에게 훌륭하고 특이하고 흔치 않은 작품들이 있다고 넌지시 말한다. 그러나 진정 이상적인 미술관이라면 훌륭하고 중요한 것들을 매우 일상적인 것으로 만들고 널리 보급하는 쪽으로 나아갈 것이다. 예술을 사랑하는 사

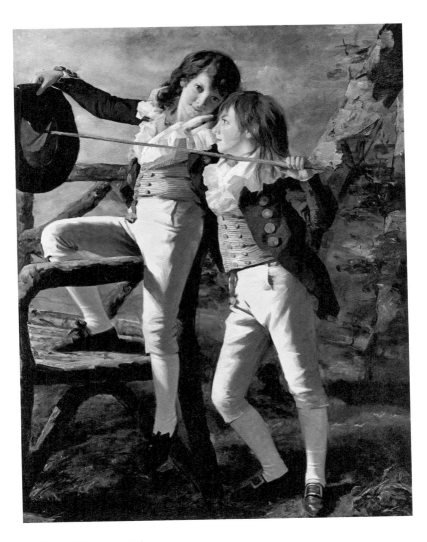

우리는 애정에 대해 더 많이
알 필요가 있다.

—

53. 헨리 레이번.
〈앨런 형제〉.
1790년대 초

위
미술관에서는
거기에 앉으면
안 됩니다.
— 54. 헤릿 릿펠트,
〈적청 의자〉,
1923년경

아래
예술에 의해 포획된 가치는 미술관에
머물러 있으면 안 된다. 그 가치들은
우리를 따라 집안의 놀이방으로
들어와야 한다.
— 55. 헤릿 릿펠트, 〈모래사장 자동차〉,
1918년 디자인, 1968년 제작.

람들이라면 높은 벽 뒤에 보물을 쌓는 일에 열정을 쏟는 대신, 예술작품의 가치를 이 세계에 보다 널리 전파하는 데 전념할 것이다. 진정한 예술 애호가라면 미술관의 상대적 중요성을 낮추는 데 사명을 두어야 한다. 현재 그곳에 수집된 지혜와 통찰은 애지중지 보호하고 미신처럼 숭배할 것이 아니라, 관대하게 아낌없이 세상에 퍼뜨려야 하기 때문이다. 이 야망으로 인도하는 길잡이로, 20세기의 네덜란드 디자이너 헤릿 릿펠트의 작품을 따라가보자.(54, 55) 그의 이력을 감안할 때 현재 그의 많은 작품을 미술관에서만 볼 수 있다는 건 아이러니하다. 예를 들어 그의 전설적인 작품 〈적청 의자〉는 뉴욕 현대미술관(MoMA) 디자인실의 명예로운 자리를 차지하고 있다. 그러나 릿펠트는 미술관과 미술관을 매력적으로 느끼는 속물근성을 의심쩍게 본 사람이다. 그는 자신의 가구가 미술관이라는 고급 예술의 게토에서 풀려나 일상생활로 들어가기를 바랐다. 동시대의 많은 디자이너들처럼 그 역시 한 점으로 끝나는 걸작은 현실을 바꾸기에 충분하지 않으며, 일상적인 물건들에 올바른 가치가 스며들어 있을 때에야 인간의 행동이 그가 원하는 방향으로 (그는 우리가 보다 쾌활하고, 아이들에게 더 다정하고, 계급 차이가 덜하고, 성에 보다 관대해지길 원했다) 나아가리라 생각했다. 그리고 대량생산에 관심을 두었다. 더불어 인간성이 그런 방향으로 나아가게 하려는 모든 계획에 있어 그에 어울리는 가구가 반드시 중요한 역할을 하리라 여겼다.

일상생활과의 교감에 이끌려 릿펠트는 빗자루, 휴지통, 우산꽂이, 유모차, 손수레 같은 이른바 시시한 물건에 관심을 기울였다. 그는 현명하게도 우리가 사랑하는 가치들을 미술관에서 끌어내 집안의 놀이방에서 숨쉬게 하고자 했다.

한때 미술관은 중요한 역할을 했다. 자칫 사라질 뻔한 물건들을 보존하고, 그 이용을 민주적으로 확대하고, 작품에 관한 사실들을 확인했다. 그러나 현재 미술관은 훌륭한 삶의 서곡에 불과하다. 훌륭한 삶의 총체가 아니다. 미술관은 우리가 어떻게 살아갈 수 있는지 보여주는 일련의 암시를 담고 있지만, 궁극적으로 예술과 관련해 존재한다. 이는 학교가 궁극적으로 삶과 연관되어 존재하는 것과 같아서, 어떤 순간이 되면 우리는 세상으로 나가야만 하고 최고의 존경과 감사를 표하며 우리의 안내자를 떠날 줄 알아야 한다. 미술관은 그 문을 닫아, 한때 조용한 대리석 전시실들이 그랬던 것처럼, 놀이방, 부엌, 욕실, 공원, 그리고 사무실이 우리 가치의 신전이 되게 함으로써 자신의 임무를 완수하게 될 것이다.

사랑

우리는 더 잘 사랑할 수 있을까?

사랑은 당연히 인생의 큰 즐거움이어야 하지만, 나와 가장 쉽게 상처를 주고받는 사람은 다름 아닌 나와 가장 가까운 사람이다. 연인들 사이에 오가는 잔인함의 정도는 철천지원수 저리 가라다. 우리는 사랑이 충만함의 강력한 원천이길 바라지만, 사랑은 때때로 무시, 헛된 갈망, 복수, 자포자기의 무대로 변한다. 우리는 부루퉁하거나 쩨쩨해지고, 성가시게 잔소리를 하거나 화를 내고, 어떻게 혹은 왜 그런지 이해조차 못하고서 자신의 삶과 한때 자신이 좋아한다고 맹세했던 사람의 삶을 망가뜨린다.

예술이 도움이 될 수 있을까?

유명한 격률에서, 17세기 프랑스의 도덕주의자 라 로슈푸코는 "사랑 같은 게 있다는 소리를 듣지 않았다면 어떤 사람들은 절대 사랑에 빠지지 않았을 것"이라 강조한 바 있다. 이 격률은 사람들의 노예근성과 남을 모방하는 경향을 비웃는 동시에, 다른 한편으로는 사랑이 아닌 맥락에서도 관찰할 수 있는 한 실제적 현상에 우리의 관심을 돌린다. 우리는 우리의 광범한 감정들 중 어떤 것을 진지하게 여기고 어떤 것을 무시해야 하는지 결정할 때 개별적이 아니라 사회적이 된다. 외부에서 들어오는 단서에 이끌려 어떤 감정은 특히 중요하게 간주하고, 또 어떤 감정은 억누르거나 경시하는 것이다. 라 로슈푸코가 암시한 바가 무엇이었든 간에, 이는 반드시 나쁜 현상은 아니다.

예를 들어 18세기 낭만주의 시인들은 얼핏 사소해 보이는 시골 산책의 즐거움을 감성적이고 좋은 삶의 기본적인 경험으로 격상시켰다. 20세기 페미니즘은 가부장적 태도를 용인할 수 없는 것으로 만들었고, 그런 태도가 남녀관계의 사소한 순간순간에도 만연해 있음을 지적했다. 1960년대 미국 인권운동은 특별할 것 없는 태도였던 인종적 멸시를 개인이 가질 수 있는 가장 비열한 감정 중 하나로 바꿔놓았다. 저마다 방식은 달랐지만 낭만주의, 페미니즘, 인권운동은 인간의 감정 스펙트럼 중 어느 부분에 집중하고, 어느 부분을 거부하는 것이 현명한지에 대한 인식의 혁명을 일으켰다.

만일 인간의 감성을 인도하는 것이 문명사회를 창조하는 과정의 중요한 부

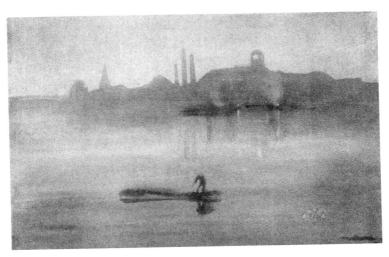

우리는 안개를
무심히 봤을 뿐,
주목해서 보진 않았다.

— 56. 제임스 애벗 맥닐 휘슬러,
〈녹턴: 배터시 강〉, 1878년

분임을 인정한다면, 문화는 정치와 더불어 그 주요한 메커니즘으로 인식되어야 한다. 실제로 우리가 듣는 음악, 우리가 보는 영화, 우리가 거주하는 건물, 그리고 벽에 걸린 그림, 조각, 사진은 섬세한 길잡이자 교육자 역할을 한다.

거의 2세기가 지난 후 오스카 와일드는 당대의 가장 인기 있는 화가를 언급하며, 라 로슈푸코의 사랑에 대한 통찰을 미술에 적용해 명언을 만들어냈다. "휘슬러가 안개를 그리기 전까지 런던엔 안개가 없었다." 와일드의 말은 사람들이 영국의 수도를 관통하며 흐르는 물 위에 떠다니는 짙은 수증기를 보지 못했다는 뜻이 아니었다. 그의 정확한 요점은 화가가 풍부한 재능을 통해 안개의 지위를 끌어올리기 전까지 사람들은 안개를 봐도 흥미나 짜릿함을 느끼지 않았다는 것이다.(56) 위대한 예술에는 우리의 감각을 일깨우는 힘이 있다. 미국 도로변에 있는 식당들의 매력(에드워드 호퍼), 피부와 대비되는 벨벳의 풍부한 느낌(티치아노), 현대 산업의 웅대함(안드레아스 구르스키), 또는 풍경 속에 예술적으로 배치된 돌들의 공명(리처드 롱) 등을 통해서 말이다.

고요한 오후, 암스테르담 주변의 어느 강에서 머리 위로 구름이 빠르게 지나간다.(57) 이런 장면이 라위스달 같은 화가에게 우연히 다가오기 전까지는 그 모

위
우리는 예술가가 가리키는
것들을 보기 시작한다.
— 57. 살로몬 판 라위스달,
〈강 전경〉, 1642년

아래
(줄지어 있거나 원을 이룬 화강암, 점판암,
석회암의) 더 괜찮은 연인이 되도록 가르친다.
— 58. 리처드 롱, 〈테임 버저드 라인〉,
2001년

습을 보는 누구도 그 매력을 느끼지 못했으리라. 간혹 모호하게, 순간적으로 느꼈을지는 몰라도, 얼마 안 가 까맣게 잊거나 무시해버렸을 것이다. 라위스달의 캔버스는 잊어버리기 쉬운 경험에 우리의 주의를 집중시켜, 그 경험에 더 큰 위상을 부여한다. 그림은 이런 종류의 분위기도 중요하다고 말하고, 우리로 하여금 그 이유를 이해하게 해준다. 우리의 삶에서 하늘이 더 크게 보이기 시작하고, 내가 이런 유의 날씨도 사랑한다는 사실이 정체성의 한 조각으로 자리잡는다. 그 사실을 깨닫게 해준 사람을 기리기 위해 '라위스달의 날씨'라는 표현을 쓸 수도 있으리라.

따라서 예술의 사명을 정의하자면 그 임무들 중 하나는 우리에게 좋은 연인이 되는 법을 가르치는 것이라 할 수 있다. 우리는 강의 연인이자 하늘의 연인, 고속도로의 연인이자 돌의 연인이 된다.(58) 그리고 더욱 중요하게는 인생의 어느 지점에서 사람의 연인이 된다.

사랑과 관련해 예술의 치유성을 입증하고자 한다면, 우리가 누군가를 사랑하려고 노력할 때 취해야 할 태도들을 두드러지게 표현한 작품들을 (책, 명화엽서 세트, 웹사이트, 또는 미술관 전체에) 체계적으로 배열해보는 상상을 해볼 수 있으리라. 시작은 연인에게 감사하는 마음이 어떤 것인지 보여주는 작품이 될 수 있을 것이다. 예를 들어, 니콜로 피사노의 작품에서 많은 단서들이 그 특징을 보여준다. 〈다프니스와 클로에〉에서 피사노는 사랑의 첫걸음, 즉 상대방의 사랑스러움과 우아함이 나에게 강렬하게 다가오는 순간을 환기시킨다.(59) 다프니스는 클로에가 너무나 소중한 나머지 감히 만지지 못하고 있다. 그의 모든 애정, 경의, 미래에 대한 희망이 그의 마음속에서 생생히 깨어난다. 자신이 그녀에게 부족함 없는 존재가 되기를 원한다. 그는 그녀가 자신을 사랑하게 될지 아직 모르고, 이 의심은 그를 더욱 연약하게 만든다. 그의 눈에 그녀는 절대로 당연하게 주어진 존재가 아니다. 이 그림은 사랑하는 사람을 고맙게 여기는 감정이 어떤 것인지 표현하고 있다. 그리고 그 표현의 아름다움 덕분에, 우리는 철학 논문의 언어로 묘사됐다면 충분히 진지하게 받아들이지 않았을 깊이 있는 태도를 보게 되고, 확신하게 된다. 여러 해에 걸쳐 오랜 관계를 유지하며 가정생활을 공유하고, 그 와중에 섹스와 돈, 자녀 양육, 휴가 때문에 어쩔 수 없이 다투고, 습관에 젖어 상대방이 완전히 익숙해져버린 사람에게 이 그림이 필요하다면, 그것은 슬프게도 기억 저편으로 사라져버린 애정의 느낌을 되살려주는 힘 때문일 것이다.

우리에게 사랑의 중요한 양상들을 일깨우는 그림이라고 해서 확연히 낭만
적이어야 하는 것은 아니다. 사랑과 관련된 부분을 기억하고 계속 감각하게 해
주는 마음 상태를 전경에 놓기만 해도 된다. 우리가 연애에 얼마나 쉽게 지루해
지고, 얼마나 쉽게 새롭고 매력적인 것을 갈망하게 되는지 감안할 때, 델프트의
안뜰을 그린 피터르 더 호흐의 그림은 참을성 있고 성숙한 사랑의 능력을 강화
하는 데 있어 좋은 길잡이가 된다. 깊은 감사의 마음이 엿보이는 고요하고 겸손
한 순간을 면밀하게 보여주기 때문이다.(60) 예를 들어 오른쪽 벽의 낡은 문이나,
포도 넝쿨 지지대를 떠받치는 나무막대를 보라. 결코 완벽하지 않다. 만일 여윳
돈이 있었다면 진즉 더 좋은 것으로 교체했을 것이다. 하지만 이 그림은 분명 물
질적 궁핍을 보여주고 있지 않다. 뭐랄까, 그런대로 살아가는 삶에 주목하고 있
다. 이들은 새 문을 달 능력은 없지만, 안뜰은 깨끗이 정돈하며 살고 있다. 그리고
호흐는 낡은 문, 수성 도료가 묻은 벽, 회반죽통의 뒤틀린 판자를 오히려 좋아한
다. 그것들은 사실 추하지도 않다. 단지 모든 것이 새것 같아야 한다는 요구에 맞
지 않을 뿐이다. 결혼하고 몇십 년이 지나면 이렇게 된다. 호흐는 우리 주위의 덜
좋은 본보기들에 적절히 대응하며 사랑에 대한 우리의 반응과 기대를 형상화하
는 법을 아는 것이다.

좋은 연인이 된다는 건 무엇일까?

좋은 연인이 되기 위해 의식적으로 노력한다는 생각에는 값싸고 부조리한 의미
들이 내포되어 있는 듯 느껴진다. 이런 말을 들으면 샴페인 병을 멋들어지게 따
는 법이나 색다른 성적 체위를 익히기 위해 학교에라도 가는 상상을 하게 된다.
그런 내포적 의미들이 경멸스러운 것은 우리가 진실한 사랑을 자연스러움과 연
결시키는 낭만주의 시대에 살고 있기 때문이다. 사랑에 빠져 하는 행동을 인식
하지 않을수록, 그런 행동에 대해 학습하지 않았을수록, 더 존중하고 신뢰할 만
한 연인으로 인정받는다. '노련한' 연인은 냉소적이고 불안한 느낌을 준다. 하
지만 애석하게도, 얼마 안 되는 성공적인 연애를 들여다보면 우리의 마음을 끄
는 그런 자연스러운 관계에 대한 믿음을 지지하기가 어려워진다. 사랑이라고 해
서 생각을 안 하고 연습을 안 할수록 더 잘 실행할 수 있는 특별한 행위라는 생
각이 들지 않는다. 그러나 사전 숙고와 연습이 바람직하다 한들, 우리는 정확히

처음 데이트할 때
우리가 얼마나
감사하다고 느꼈는지
상기시켜준다.

— 59. 니콜로 피사노.
〈목가시: 다프니스와 클로에〉,
1500∼1년경

사랑

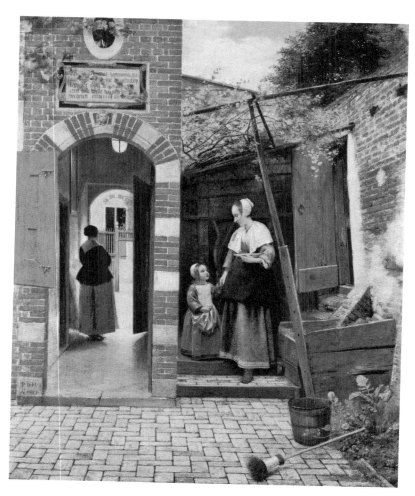

정리정돈에 대한 경의.
— 60. 피터르 더 호흐,
〈델프트에 있는 어느 집의
안뜰〉, 1658년

무엇을 연습해야 할까? 그리고 그런 숙고와 연습이 예술과 어떤 관계가 있을까?

사랑할 줄 아는 건 감탄하는 것과 다르다. 감탄에는 왕성한 상상력을 제외하고는 별다른 능력이 필요치 않다. 문제는 두 사람이 삶을 공유하려 할 때 고개를 든다. 집, 자녀, 사업 및 가계 운영을, 처음에 멀리서 봤을 땐 감탄스러웠던 사람과 공유해야 한다. 이럴 때 우리에게는 저절로 툭 튀어나오는 법이 거의 없고, 연습을 안 하면 좀처럼 도움이 안 되는 자질이 필요하다. 상대방 말에 예바르게 귀기울이는 능력, 인내심, 호기심, 회복력, 관능, 이성 같은 것 말이다.

예술은 그런 자질들로 인도하는 유능한 길잡이다. 성공한 예술작품의 요소들이 관계를 아름답게 발전시키는 데 필요한 요소들과 유사하기 때문에, 예술작품을 찬찬히 보다보면 더 나은 연인으로 거듭나는 데 도움이 된다는 생각에는 다 그럴 만한 근거가 있다. 플라톤 철학에서는 선善이란 사람에게서 보이든 책이나 의자 디자인에서 보이든 근본적으로는 같은, 전이 가능한 요소라고 주장한다. 더욱이 한 영역에서 선을 알아보면, 다른 영역에서도 그것을 더 민감하게 알아보고 격려할 수 있게 된다. 미래의 미술관에서, '사랑 전시실'은 다음과 같은 성품들에 대한 우리의 감탄을 이끌어내기 위해 예술적 자원을 이용할지도 모른다.

세부에 주목하는 능력

우리는 어떤 작품이 '사랑으로' 만들어졌다는 말을 자주 듣는다. 이는 귀중한 통찰을 주는 말이다. 단지 어떤 예술작품에 대한 통찰이 아니라 사랑의 본질에 대한 통찰이다. 〈목동들의 경배〉 하단에 있는 두 화병은 훨씬 큰 작품 속의 아주 작은 일부지만, 판 데르 휘스는 꽃과 잎을 묘사하는 데 심혈을 기울였다. 그에겐 꽃잎 하나하나가 저마다 인정받을 가치가 있어 보였다.(61)

우리는 그의 동기가 아마 진심 어린 관심, 다시 말해 사랑받는 것이 어떤 느낌인지 나타내고자 하는 데 있었으리라 추측해볼 수 있다. 마치 그가 꽃 하나하나에게 "너만의 개성은 무엇이니? 나는 너의 순간적인 모습보다는 너의 진정한 모습 그대로를 알고 싶어"라고 물어보기라도 한 것 같다. 그의 관심은 꽃을 이루는 각 부분들의 세밀한 형태와 그 위에 비친 빛과 그림자의 패턴을 섬세하게 포착하는 결과를 낳았다. 꽃을 향한 이런 태도가 감동적인 까닭은 우리가 다른 사람에게서 받기를 갈망하고 또 그만큼 되돌려줄 수 있기를 바라는 배

난 당신의 모든 면을
배려하겠습니다.
— 61. 휘호 판 데르 휘스,
〈목동들의 경배〉
(부분), 1475년경

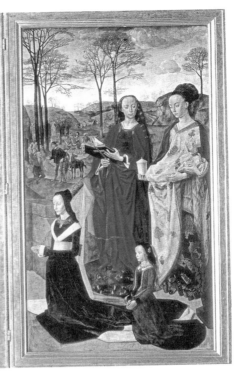

려의 눈길을 작은 꽃을 통해 너무나 생생하게 보여주고 있어서다.

당시의 문화적 분위기에 따라 판 데르 휘스는 기독교적 우주관의 상징적 의미들을 부여하는 방식으로 각 세부의 중요성을 존중했다. 흰 붓꽃은 순결을 암시하기 위해 존재하고, 유리잔에 꽂혀 있는 일곱 송이의 보라색 꽃은 예수의 마지막 일곱 단어를 상징한다. 판 데르 휘스는 아주 자연스럽게 그 각각의 세부가 원대하고 중요한 주제들과 연결되어 있다고 보았다. 다른 사람에 대한 우리 감정에도 이런 큰 것과 작은 것의 관계가 존재한다. 사랑하는 연인이 머리를 특별한 자세로 기울일 때 전율이 느껴지는 건, 그 동작이 내가 깊이 감탄하고 있는 그녀의 전체적인 본질 중 장난기 있으면서도 약간 수줍은 듯한 면모를 말해주기 때문이다. 연인이 지도에서 그린란드를 찾느라 끙끙댈 때 그 순간이 매력적인 건, 그 모습이 그가 중요시하는 우선 사항들과 현실적인 본성을 말해주기 때문이다. 그에겐 그린란드가 캐나다 동쪽에 있다는 사실이

한 번도 중요한 적이 없었다. 우리는 그 사람이 중요한 문제에만 신경을 쓰는 견실하고 뚝심 있는 사람이라고 이해한다.

우리는 판 데르 휘스가 붓꽃의 그림자에 세심하게 마음을 썼듯, 우리 성격의 미세한 면, 신체의 움직임, 엉뚱한 지리학적 이해에도 그렇게 마음을 써줄 사람을 찾게 되길 갈망한다.

인내

중요한 교훈이라고 해서 반드시 복잡한 건 아니다. 사실 중요한 교훈일수록 단순할 수 있다. 리처드 롱의 예를 들어보자. 그는 우리에게 인내의 가치를 상기시키는 방법들을 찾아낸다.(62) 우리의 지성이 인내를 거부한다거나 우리가 인내의 무가치함을 선언한 것은 아니다. 다만 일상의 혼란 속에서 우리가 진정으로 믿는 것들이 더이상 안 보이게 됐다는 것이 문제다.

차분한 회색과 검은색, 나무와 시냇물 같은 형태는 누구라도 아주 쉽게 이해할 수 있다. 몇 개의 굵은 가닥이 위로 올라가면서 점점 가는 가닥들로 나뉜다 (또는 여러 작은 가닥들이 하단으로 내려오면서 점점 굵어진다). 우리는 아무것도 발견하지 못한다. 전혀 신비할 게 없다. 하지만 더 가까이 들여다보면, 각각의 가닥이 정확히 어떻게 흘러가고, 어느 가닥과 어느 가닥이 만나고, 어디에서 갈라지는지 알게 된다. 우리는 느리게 들여다본다. 마음이 평안해진다. 아마 롱이 이 작품으로 기념한 도보 여행이 꼭 그러했을 것이다. 그는 발견의 항해를 하지 않았다. 우리는 이미 포르투갈에서 스페인으로 가는 법을 알고 있다.

서체는 소박하고 단어는 명료하다. 인내는 스릴과 거리가 멀다. 사실 인내는 흥분하지 않고 지내고, 욕구 충족을 미루고, 지루함과 무덤덤함을 견디는 능력이다. 롱의 예술적 성취는 이 낭만적이지 않은 인내의 양상들에 특별한 노력을 통합시켜 상상력을 사로잡은 데 있다. 대서양 해안에서 지중해까지, 바다에서 빛나는 바다로, 이베리아 반도를 걸어서 건너는 것, 이는 낭만적인 성취감을 불러일으키는 시적 이미지다. 작품 가운데에 적힌 글은 물병에서 쏟아지는 물을 폭포에 비유하고 있다. 어떤 건 작고 대수롭지 않으며, 어떤 건 웅대하고 강력하다. 하지만 폭포는 단지 물방울들이 모여 이룬 것이고, 반복에 대한 보상일 뿐이다.

롱은 우리를 설득하려 들지 않고, 대신 명백하지만 소홀히 다뤄지는 진리를

WATERLINES

EACH DAY A WATERLINE
POURED FROM MY WATER BOTTLE
ALONG THE WALKING LINE

FROM THE ATLANTIC SHORE TO THE MEDITERRANEAN SHORE
A 560 MILE WALK IN 20½ DAYS ACROSS PORTUGAL AND SPAIN

1989

롱의 작품을 통해 우리의 마음은
인내의 틀 안에 정착한다.
— 62. 리처드 롱,
〈물줄기들〉, 1989년

사랑

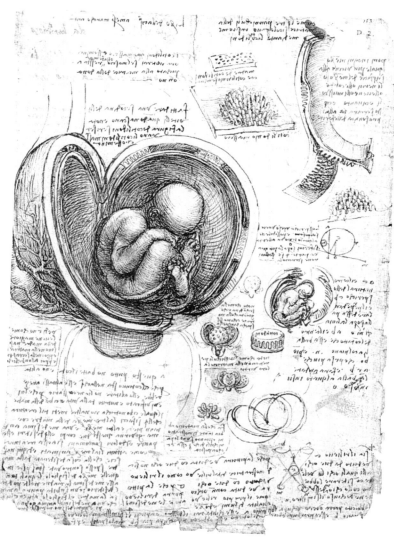

지금은 모르지만,
반드시 알아내겠어.
— 63. 레오나르도 다 빈치,
〈자궁 안의 태아 습작〉,
1510~12년경

우리의 마음 앞에 붙들어놓고자 노력한다. 좋은 것들도 평범한 구성 요소로 이루어져 있다는 진리를. 우리는 이 진리를 온전히 내면화할 수 없다. 습관처럼 완전히 몸에 밸 때까지, 매일매일 이 따분한 사실을 재인식해야 한다.

　　이 작품은 사랑을 위한 수업이다. 작품은 사랑의 현실적인 유지와 성장에 기본이 되는 특질, 즉 좋은 연인 관계는 인내에 달려 있음을 가르쳐준다. 우리는 즉각적인 만족(말다툼에서 이기기, 상대방에게 죄책감 안기기, 내 고집대로 하기)을 버려야 한다. 그런 포기들이 물방울처럼 모이고 쌓일 때 연인들은 그들의 순례를 마칠 수 있다.

호기심

어머니의 자궁 안에서 자라고 있는 아기를 더없이 아름답게 묘사한 레오나르도 다 빈치의 메모와 스케치는 우리에게 사랑의 중요한 일면을 가르쳐준다. 임신에 대해 몰랐던 부분을 채워주는 것이 아니다. 중요한 것은 그의 메모와 스케치가 예시하는 마음의 특질에 있다.

　　레오나르도는 호기심이 충만한 위인이었다.(63) 그는 만물이 어떻게 돌아가는지에 유례없이 큰 관심을 기울인, 한 시대의 탁월한 인물이었다. 호기심은 무지를 진지하게 여기고, 모르는 상태를 인정할 만큼 자신만만하다. 호기심은 모름을 인식하고, 그것을 넘어서기 위해 팔을 걷어붙인다. 과학적 탐구로 가득한 이 뛰어난 페이지는 호기심이 하나의 훌륭한 재주일 수 있음을 보여준다. 레오나르도는 캐기 좋아하거나, 참견하기 좋아하거나, 주제넘게 나서길 좋아한 것이 아니었다. 발견을 향한 그의 의지는 체계적이다. 그는 이해하길 원한다. 여기저기 흩어진 사실을 발견하는 것은 그에게 의미가 없다. 그는 중요한 것을 알기 원했고, 단 한 장의 명료한 지면에 자신의 통찰을 담아냈다.

　　모든 연인 관계에는 상대방이 나를 올바르게 탐사하기보다는 오해하고 마음대로 상상해버릴지 모른다는 두려움이 숨어 있다. 사랑하는 사람이 내가 겪는 어려움과 문제점을 아는 척하면서 엉뚱한 곳을 짚을 때 우리는 심란해진다. 상대방은 진실을 알려 하지 않고, 내가 겪는 상황의 정확한 본질을 세심히, 애정을 기울여 알려 하지 않는다. 상대방이 "당신의 문제는……" 또는 "당신이 해야 할 일은……"이라 말할 때, 우리는 허탈감을 느낀다. 그 견해가 멍청해서가 아니

라 단지 내 상황에 맞지 않기 때문이다. 그러나 다른 사람에겐 아주 잘 맞을 수 있다(그의 전 애인, 그의 까다로운 형제, 그의 아버지 등. 현재를 깊이 조사하지 않을 때 우리는 곧잘 과거의 이론을 현재에 투사한다). 레오나르도는 경험에 세심하게 주의를 기울이고, 우리 앞에 실제로 존재하는 것을 바라보고, 세계의 진정한 다양성과 개체성을 존중하는 태도가 얼마나 가치 있는지 가르쳐준다.

회복력

주디스 커의 유쾌한 동화 『간식을 먹으러 온 호랑이』를 보면, 소피와 소피의 엄마와 함께 차를 마시러 느닷없이 호랑이가 등장한다.(64) 여러분은 모녀가 기겁을 했으리라 예상할 테지만, 그들은 이 엄청나게 크고 대개는 공격성이 강한 방문객의 출현에 아주 잘 대처한다. 모녀의 대응은 우리도 스스로의 행동을 조절하면 좋을 거라는 일종의 미묘한 권고다. 어쩌면 우리는 두렵다고 생각하는 많은 상황에서 분별력을 잃고 당황할 필요가 전혀 없을지 모른다. 물론 호랑이는 엄청난 식욕을 과시하며 모든 걸 먹고 마시지만, 소피나 소피의 엄마는 제외하고다. 문제가 있다면, 아빠가 퇴근하고 돌아왔을 때 먹을 음식까지 바닥났다는 것 정도다. 그러나 그건 절망하거나 당황할 이유가 못 된다. 모녀는 큰 동물에게 먹일 수 있는 음식은 모두 먹였다. 아빠가 집으로 돌아왔을 때 그들은 맛있는 소시지를 파는 동네 카페로 가 간단히 식사를 하기로 결정한다. 이 이야기의 주제는 회복력이다. 불운하고도 아주 이상한 일들이 발생하지만, 그렇다고 세상이 끝나진 않는다. 문제에 맞는 해결책은 어딘가에 있고, 예상치 못한 일은 적응하면 된다. 어려움은 기회로 바뀐다. 이야기의 주인공은 소피의 부모로, 나약해지거나, 쉽게 흥분하거나 격노하지 않는 그들만의 삶의 조용한 방식은 믿음직하다.

책에는 이러한 현명하게 대처하기 정신이 깊이 스며들어 있다. 주방 식탁의 디자인, 등장인물들이 입은 옷, 머리 모양, 심지어 밤거리와 그들이 가는 카페까지 모든 것이 하나의 목적을 말한다. 단순함, 정직함, 겸손함은 모두 이런 것을 의미한다. 난 작은 문제에 흔들리지 않아, 난 호들갑 떨지 않을 거야. 난 정말 중요한 게 무엇이고, 중요하지 않은 게 무엇인지 알고 있어. 이 역시 사랑이다.

예상치 못한 일이
일어났을 때 겁먹지
않는 법.

— 64. 주디스 커,
『간식을 먹으러 온 호랑이』
삽화, 1968년

관능

관능은 촉감과 움직임을 부끄러워하지 않고 즐기는 것이다. 이런 느낌이 우리에게 쉽게 찾아온다고 가정할 수 있으면 좋겠지만, 사실 연인 관계가 발전할수록 관능적 안락함—음악에 맞춰 엉덩이를 흔드는 즐거움, 서로 애무를 주고받는 즐거움—을 찾기는 어려워진다. 자존심을 지켜야 한다고 생각하고, 바보처럼 보이거나 거절당하면 상처 입을지 모른다는 걱정에 어색해진다. 상대방도 나를 만지길 원할까? 만일 자리에서 일어나 춤을 춘다면, 우리의 동작이 매끄럽게 흘러가면서 서로의 마음을 자극할까, 아니면 서툴게 삐걱거리다 창피하게 끝날까?

혹은 부부 관계의 다른 모든 주제들—상대방을 설득해 집안일 분배에 대한 태도를 바꾸게 하거나, 아이들 학교에 심각한 문제가 있다는 데 동의하게 하거나, 화를 내거나 시무룩해지는 성향을 자제시킬 필요성—에서 벗어나, 다른 사람의 감탄을 자연스레 이끌어내는 몸매가 아니더라도, 자신의 육체적 아름다움과 매력에 대한 잃어버린 감각을 되찾거나 그런 즐거움을 누릴 자격이 있다고 느끼는 분위기로 전환하기는 매우 어렵게 느껴질 수 있다.

오스카르 니에메예르의 카노아스 저택은 그런 어려움을 해결하는 데 도움이 되도록 세심하게 환경을 조성했다.(65) 카노아스 저택은 관능을 세련되고 성

숙한 삶의 일부로 변환한다. 관능을 젊은 사람, 야한 사람, 예쁜 사람만의 전유물이라고 보는 대신, 회계사나 공공 분야에서 일하는 사람(기술이나 행정 관련 일을 하는 믿을 만하고 성실한 사람)도 자신의 육체를 즐길 수 있는 장소를 창조했다. 그는 마음의 긴장을 푸는 대화를 나누며 연인의 오금을 부드럽게 쓰다듬거나, 따뜻한 그늘에서 키스를 나눈 뒤 지역 판매 전망에 대한 전화 회의를 할 수 있다. 유리와 바위는 세련되면서도 자연에 동화되는 느낌을 불러일으킨다.

이 저택은 필요할 때 낮은 목소리로 용기를 주는 자신만만하고 든든한 친구와 조금 닮았다. 우리의 자의식을 누그러뜨리며, 이런 상태도 정상일 수 있다는 다정한 느낌을 준다. 이 저택은 육체적 쾌락을 편안하게 받아들이고, 그 쾌락을 누구나 즐길 수 있는 유형으로 제시한다.

관능은 섹스의 배후에 있고, 이 연결성 때문에 우리를 유혹하고 위협한다. 우리는 어느 연인이 이곳에서 안정감을 느끼고서 여러 해 동안 불가능하다고 느꼈던 성적 모험을 시도하는 모습을 상상할 수 있다. 현재의 지점에서 보다 아슬아슬하고 강렬하고 극적인 성적 분위기로 건너갔다 다시 일상의 삶으로 돌아오기가 이곳에서는 더 쉽고 간단하다. 이곳은 에로틱한 희망, 다시 말해 우리는 성적인 모험가이면서 좋은 사람일 수 있고, 그와 동시에 안정적인 관계를 유지할 수 있다는 희망의 신전이다. 니에메예르의 집은 친절하다. 우리가 그 방정식을 쉽게 풀 거라 지레짐작하지 않기 때문이다. 우리의 문화는 이 문제를 잘 풀지 못하는 사람에게 수치심을 준다. 이 저택은 우리가 이 문제를 어렵게 느낀다는 사실을 진지하게 고려하고, 우리를 곤경에서 구하기 위해 모든 노력을 기울인다.

이성

이성(또는 좀더 부드럽게 표현하면 '합리성')은 좋은 연인이 되는 것과 무관하고 심지어 그에 반할 수 있다는 생각에 이의를 제기할 사람은 많지 않을 것이다. 이는 우리가 사랑을 지적 성취라기보다 하나의 감정으로 여기는 경향이 있기 때문이다. 합리적이거나 이성적인 사람은 단지 논리에 집중하는 사람이 아니다. 차갑고 기계적인 방식으로, 배려와 갈망을 계산과 분석으로 대체하는 사람도 아니다. 합리적이라는 건 정확한 설명에 따라 움직이는 것이다. 따라서 합리적인 사람은 쉽게 화내지 않고, 속단하지 않는다.

브루넬레스키는 매우 합리적인 건축가다. 이 아케이드에서 그는 명료한 이성을 위해 존재하는 모든 요소를 설계했다.(66) 각 요소는 명확히 드러나 있다. 각각의 기둥은 회랑 위로 저마다 아치를 지탱하고 있다. 아치의 한쪽을 지탱해주는 것은 브래킷이다. 구조물의 뼈대는 회색 화산암으로 이루어진 반면, 그 사이사이의 매끄럽고 둥근 천장과 안쪽의 벽은 따뜻한 흰색이다. 이 색의 배합 덕분에 건물은 매우 또렷하고 분명해 보인다.

이러한 환경은 우리도 그와 같이 합리적이 되라고 격려한다. 차분한 마음 상태를 유도해주기에, 우리는 그에 못지않을 만큼 우아하고 정확하게 사고하고 느끼고 싶어진다. 이런 식의 관계 맺기는 대단히 중요하다. '이성'이 엄격하거나 냉엄해 보이기는커녕, 이 로지아(한쪽 또는 그 이상의 면이 트여 있는 방이나 복도—옮긴이)는 우리에게 정확한 것이 부드러운 것임을 보여주기 때문이다. 이성적 분위기를 조성하는 브루넬레스키의 태도에는 매력적인 공공 건물을 창조하는 것 이상으로 중요한 목표가 있다. 인간관계에서 단단하고 건설적인 주체가 되려면 이성이 필요하다는 것. 정확한 사고, 신중한 주장, 명확한 설명, 여러 요소가 어떻게 조직되어 있는지 이해하는 기술이 필요하다는 것.

친한 사이에서는 고충과 좌절을 이야기하는 방식이 가장 중요한 문제가 된다. 감정적인 상황에서는 고통의 책임을 가장 뚜렷한 대상에게 전가해버리고 싶은 마음이 매우 쉽게 생겨난다. 배우자(또는 부모)가 그런 대상이다. 책임을 떠넘기고 싶은 마음이 굴뚝같고, 상황이 나빠지고 있는 이유를 해명하고 싶어 혈안이 된다. "내가 근무 실적이 안 좋은 건 당신이 집에서 나를 들들볶은 탓에 열심히 일할 의지가 꺾여버렸기 때문이야. 당신이 나에게 잘해주기만 했어도, 그렇게 불리한 인사고과를 받지 않았을 거야." 또는 이렇게 말한다. "우린 멀어지고 있어. 둘이 재미있게 지낸 적이 거의 없어. 당신 탓이야. 당신은 너무 계획에 갇힌 사람이고 즉흥적인 면이 없어. 그냥 일어나는 일이란 하나도 없고, 모든 게 하나하나 계획대로 진행되지. 그래서 인생에 생기가 없어. 당신은 나를 해결해야 할 또하나의 문제로만 취급해." 다시 말해 우리가 머릿속으로 연습하는 말들, 때로는 욕실 문을 닫고 소리지르며 하는 이 말들은 일련의 추정에 불과하다. 화가 끓어오를 때조차도 우리는 해명하고 정당화하고 싶어 안달한다.

피렌체 고아원은 해명하고 정당화하려는 우리의 욕구가 관계의 건설적인 부분이 될 수 있다고 자애롭게 약속한다. 단, 새벽 두시에 부부싸움을 하

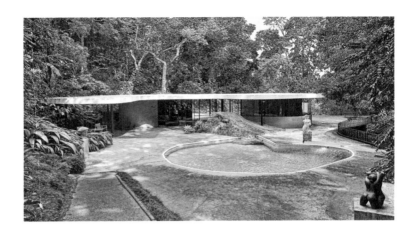

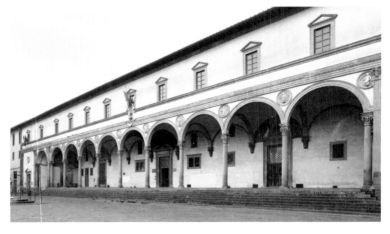

위
성생활에 다시 불을 지필
수 있는 이상적인 장소.
— 65. 오스카르 니에메예르,
카노아스 저택, 1953년

아래
건물은 질서, 명료함, 균형을 사랑하고,
우리에게도 그런 면들을 사랑하길 권한다.
— 66. 필리포 브루넬레스키,
피렌체 고아원 로지아, 1430년경

는 대신, 브루넬레스키의 아케이드가 보여주는 차분하고 고무적인 분위기 속에서 우리의 문제를 대면할 수 있다면. 우리는 각각의 요인을 더 신중히 검토해, 각 요인에 어떤 책임이 있고, 어떤 문제가 있는지 알게 되리라. 어떤 요인이 실제로 일터에서 내 문제를 어렵게 만들고 있는가? 빈틈이 없다는 건 나에게 무슨 의미인가? 왜 우리는 함께 많은 시간을 보내지 못할까? 이로써 우리는 결론을 속단하지 않는, 대단히 유익하지만 극히 어려운 과정을 거치게 된다. 브루넬레스키처럼 우리도 각 요소들을 신중히 결합하고자 노력한다. 집에서 일어나는 일과 직장에서 일어나는 일 사이에 어떤 연결고리가 있을까? 계획대로 움직이려는 노력과 함께 즐기려는 욕구 사이에 (혹시 있다면) 어떤 연결고리가 있을까? 이상적인 집이라면 피렌체 고아원 로지아 사진이 두 장 있을 것이다. 하나는 욕실 안, 하나는 욕실 밖에.

전체적 관점

연애의 경험을 전체적 관점에 놓고 조망하려는 시도는 사랑을 더 큰 맥락 안에 놓고 인간이라는 종 특유의 고통을 이해하고자 하는 노력을 의미한다. 성경 창세기 6장은 인간에 대한 신의 좌절을 이야기한다. 피조물은 신의 기대에 어긋난다. 모두 하나같이 이기적이고, 폭력적이고, 섹스에 집착한다. 그래서 신은 지상에서 인류를 쓸어 없애기 위해 대홍수를 보낸다. 오로지 노아와 그의 가족 그리고 동물들만 살아남는다. 이 순간을 묘사한 푸생의 그림에서 그 유명한 방주는 수평선 위의 회색 얼룩으로 보일 뿐이다.(67)

　　푸생은 비관론자다. 푸생은 고통은 정상이라 믿으며, 대부분의 희망은 이뤄질 수 없고, 생존만이 가능한 성취라고 생각한다. 그에게 이끌려 우리는 인간의 삶이란 한 조각 재앙 같다는 신의 환멸적인 태도를 공유하게 된다. 여기에는 상황이 뜻대로 되지 않을 때, 우리가 추구한 좋은 일들이 가시화되지 않을 때, 또는 인간관계가 틀어질 때, 충격받고 원통해하는 우리의 성향을 바로잡으려는 의도가 담겨 있다. 만일 사람들이 희망 없음에 대해 이미 알고 있다면 푸생의 이미지는 숙고할 가치가 없을 테지만, 우리가 순진함이나 적의에 찬 분노에 기대 실수를 범한다면 그의 이미지는 대단히 중요해진다.

　　인생은 대개 나쁜 쪽으로 흘러간다는 가정에서 출발하면, 즉 좋은 관

계란 생득권이라기보다는 일어나기 드문 경우라고 생각하면, 우리는 그것을 덜 당연시하게 된다. 행복은 당신이 아주 친절하고 선량한 사람이라는 이유만으로 찾아오지 않는다. 〈대홍수〉와 그런 유의 이미지 앞에서 많은 시간을 보낼 때 우리는 우울해지기보다 오히려 감사한 마음을 가지려 하게 된다. 그림은 우리에게 이렇게 말한다. "인생은 대개 이런 모습으로 흘러간다. 난파선에 매달리고, 아무것도 없는 바위일망정 필사적으로 달라붙어 순간의 안전을 구한다. 따라서 관계의 파탄, 그로 인한 상심은 상궤를 벗어난 일이 아니다."

이렇게 생각하면 상심의 고통은 의미가 달라진다. 상심은 부당하게 당신을 겨누어 날아온 잔인한 일격에서 일반적인 경험으로 바뀐다. 이렇게 생각하는 것이 뭐가 어려울까 싶지만 그렇지 않다. 우리는 자주 자신이 특별히 불운한 사람이고 다른 모든 사람이 누리는 듯 보이는 행복에서 부당하게 밀려났다는 은밀한 믿음에 사로잡힌다. 그리고 그로 인해 슬픔이 끔찍이 배가된다.

흥분해도 될까?

사랑의 불꽃은 툭하면 외모 때문에 일곤 하는데, 통념상 사랑은 그래선 안 된다는 것, 그것이 사랑의 한 역설이다. 이는 우리에게 다음 같은 수수께끼를 안긴다. 우리는 육체적인 면에 얼마나 관심을 기울여야 할까? 아름다움은 완전히 요점 밖일까, 아니면 사랑이라는 감정의 본질적인 부분일까? 역사의 전 기간에 걸쳐 많은 철학과 종교는 진정한 가치가 분명 영혼과 마음에 있다고 주장하면서 우리의 육체와 전쟁을 벌였다. 기독교가 육체에 대한 죄의식과 수치심을 심어놓은 것이 아니다. 기독교는 단지 불변하는 인간의 성향에 기댔던 것뿐이다.

이 딜레마에서 빠져나올 수 있는 고마운 길을 제공하는 예술 전통이 있다. 고대 그리스 예술에서, 우리는 그것에 대한 서양 최초의 분명한 표현을 얻는다. 이른바 '페이거니즘'. 이교 사상이라는 의미에서가 아니라―그리스인들은 기독교를 믿지 않았다―육체적 매력을 대하는 태도에 관련된 페이거니즘 말이다(paganism, 이교 사상이라는 의미와 도덕적·종교적 쾌락주의라는 의미가 있다―옮긴이).

기독교도들과 비교할 때 고대 그리스인들은 신들의 내적 우수성뿐 아니라 외모의 우수성에도 깊은 관심을 기울였다는 점에서 특이했다. 아폴론은 빛, 진

난파선에 매달리기. — 67. 니콜라 푸생,
우리의 운명은 대체로 이렇다 〈겨울(대홍수)〉, 1660~64년

리, 치유의 신이었다. 그리스인들이 보기에 아폴론은 더할 나위 없이 아름다운 가슴 근육과 우아한 자세를 가졌기에 그런 지위와 경이로운 능력들 역시 지닐 수 있었다.(68) 이 논지와는 정반대로, 테르툴리아누스를 비롯한 초기 기독교 사상가들은 예수의 영적 가치를 외적인 매력과 완전히 단절시키기 위해 예수는 틀림없이 못생겼을 거라 주장했다. 반면에 페이거니즘은 육체의 아름다움을 믿고, 우리의 외적 형태가 하는 약속을 낙관적으로 받아들인다. 미를 의미하는 그리스어 칼론kalon은 육체적인 사랑스러움과 내면의 우수함을 구분하지 않는다. 좋은 것은 곧 아름답다는 이 생각은 오늘날에는 예를 들어 옷에 관한 생각처럼 매우 한정된 영역에만 남아 있다. 다음과 같이 말한다면 얼마나 이상한가. "좋은 바지를 샀는데, 운 나쁘게도 추해서 속상해." 그리스인들은 우리가 옷 모양을 볼 때처럼 사람의 외모를 생각했다. 다시 말해 그들은 아폴론의 얼굴에서, 그의 팔에 걸쳐진 망토의 모양에서, 엄지발가락만 지면에 살짝 닿아 있는 왼쪽 다리의 경쾌함에서 그의 지혜와 고상함을 읽었다. 그들이 생각하기에 이런 문제들은 부

차적인 것이 아니었다. 최고의 존경을 받는 사람은 분명 이런 모습이어야 했다.

그리스인들 이후로 일련의 미술가들이 이 페이거니즘 정신을 따랐는데, 보티첼리, 티치아노, 클림트, 피카소가 대표적이다.(69) 그들은 우리에게 다음과 같은 메시지를 전한다. 우리는 육체와 정신을 분리할 필요가 없다. 우리의 육체적 외피는 부끄러운 것이 아니다. '더 높은' 가치에 반하는 것도 아니다. 예술사적으로 보면 이는 하나의 사조이기도 하지만, 인간 정신의 여러 가닥을 성숙하게 통합한 증거이기도 하다. 현대에 이르러 포르노그래피와 예술을 구분하는 현상을 보면 고대 그리스인들은 어리둥절할 것이다. 그들에겐 좋은 예술과 나쁜 예술만 있었다. 현대의 포르노그래피는 그것을 볼 때 윤리관, 미적 감각, 지성 따위 모두 잊으라고 요구한다. 그러나 페이건 아티스트들의 교훈은 다르다. 섹스와 미덕 중 하나를 선택할 필요가 없어야 한다는 것, 다시 말해 섹스를 허락해도 더 높은 가치를 훼손하지 않으며, 오히려 섹스를 끌어들이면 그런 가치들을 굳건히 지탱할 수 있다는 것이 그들의 교훈이다.

기독교 역사의 현명했던 시기에는 기독교 예술도 육체적 욕망을 반드시 선함의 적으로 볼 필요는 없으며, 올바르게 이끈다면 선함을 더 깊고 강하게 할 수 있다고 이해했다. 프라 필리포 리피나 산드로 보티첼리의 제단화를 보면, 성모는 아름다운 옷을 입고 매혹적인 배경을 뒤로하고 앉아 있는 것만이 아니다. 비록 미술사 논문이나 미술관 카탈로그에서 흔히 다뤄지는 것은 아니지만, 성모의 모습은 또한 아주 매력적이다.(70) 이 효과를 내려고 의도적으로 노력할 때 기독교 미술가들은 섹슈얼리티에 대해 그들의 종교가 제시하는 일반적인 경고를 위반하지 않았다. 오히려 그들은 섹슈얼리티를 활용하면 정신 함양을 촉진할 수 있다고 확신하고 있었다. 보는 사람들에게 성모마리아가 고금을 막론하고 가장 훌륭한 인간—친절, 자기희생, 상냥함, 선함의 화신—이었다는 확신을 주려면, 보티첼리가 그런 것처럼, 마리아의 육체 역시 가장 미묘하고 섬세한 방식으로 매력 넘치게 그려야 하지 않겠는가.

이런 작품을 통해 우리는 인간 본성을 보다 통합적으로 보는 감각을 이끌어낼 수 있다. 에로틱한 흥분을 즐길 수 있는 능력, 정서적 친밀감을 바라는 우리의 욕구, 안정된 가정생활을 바라는 우리의 갈망은 우리를 서로 다른 방향으로 끌고 가지 않는다. 이 작품들과 포르노그래피는 정반대다. 포르노그래피는 성적

왼쪽
페이거니즘은 신이
내적으로 훌륭하기만
하면 족하다고 믿지
않는다. 신에겐 완벽한
허벅지도 필요하다.
— 68. 〈벨베데레의 아폴론〉
(기원전 4세기의
청동 원본을 재현한
로마 대리석 작품)

아래 왼쪽
이는 우리 인간의
이야기이기도 하다.
— 69. 파블로 피카소,
〈파우누스와 바캉트〉, 1968년

아래 오른쪽
육체적 매력은 친절과
미덕에 대한 우리의
관심을 훼손하지 않고
오히려 굳건히 해준다.
— 70. 산드로 보티첼리,
〈책의 성모〉, 1483년

인 충족을 위해 다른 욕구들을 유예하거나 무시해야 한다고 느끼게 만들어 우리의 내면을 갈라놓기 때문이다. 이 작품들이 중요한 이유는 우리가 최고의 사랑이라고 자연스레 상상하는 상태의 한 측면이 바로 육체와 정신의 조화라는 사실에 있다는 것을 보여주기 때문이다. 연인 관계가 시작되어 사랑이 움트는 강력하고 보통은 짧게 끝나는 첫 단계에서, 우리의 호르몬은 성애와 도덕적 찬탄이 한곳에 있음을 확인시켜준다. 예술은 이런 유의 이상적인 정합을 새롭게 하고 장기적으로 보호하는 생명공학이 될 수 있고, 또 그렇게 되어야 한다.

사랑은 어떻게 유지해야 할까?

연인 관계에서 나타나는 대단히 우울한 양상은, 처음 알았을 땐 더없이 감사하다고 느꼈던 사람에게 너무나 빨리 익숙해진다는 사실이다. 손목이나 어깨만으로도 우리를 흥분시켰던 사람이 눈앞에 벌거벗고 누워 있어도 무덤덤하기만 하다.

상대방을 재평가하고 다시 갈망하게 되는 법을 고려할 때, 예술가들이 익숙한 것을 다시 보는 방법을 관찰하면 본받을 점을 얻을 수 있다. 연인과 예술가는 똑같은 인간적 약점에 부딪힌다. 쉽게 지루해지고, 사람이든 사물이든 일단 알고 나면 관심을 기울일 가치가 없다고 선언하는 보편적 경향이 그것이다. 따분해져 버린 것에 대한 우리의 열정을 되살리는 능력은 위대한 예술작품의 두드러진 특징이다. 그런 작품들은 이미 익숙해져서 간과하기 쉬운, 경험의 감춰진 매력을 일깨운다. 또한 그런 작품을 찬찬히 보다보면 감상하는 능력에 다시 불이 붙는다. 청소하는 아이, 은은히 깔리는 황혼, 높은 나뭇가지의 무성한 잎을 흔드는 바람, 중서부 대도시에서 늦은 밤 식사하는 모르는 사람들. 예술 덕분에 그런 광경은 다시 한번 우리의 마음을 건드리고 움직인다. 위대한 예술가는 이 세계의 가장 부드럽고, 감격적이고, 수수께끼 같은 양상에 우리의 관심을 돌릴 줄 안다. 그들의 도움을 통해 우리는 소중한 것을 성급하게 지나치는 태도를 버리고, 호흐와 호퍼, 세잔과 렘브란트가 그들 주위에서 발견했던 것을 우리 주위에서 발견하는 법을 깨우치게 된다.

19세기 평범한 프랑스인에게 아스파라거스는 식재료나 내다팔 작물 외에는 아무것도 아니었다. 그러나 1880년 에두아르 마네가 아스파라거스 몇 줄기

마네가 아스파라거스에 접근한
방식에는 오래된 관계에 도움이
되는 교훈이 숨어 있다.

— 71. 에두아르 마네,
《아스파라거스 다발》. 1880년

를 섬세하게 묘사하자, 세계는 이 먹을 수 있는 다년생 개화식물의 조용한 매력에 이목을 집중했다.(71) 붓놀림은 더없이 섬세했지만 마네는 이 채소에게 아부하지 않았다. 그는 미술을 이용해 아스파라거스에 없는 성질을 부여하지 않았다. 그는 단지 이미 존재했지만 사람들이 무시하던 매력을 드러냈다. 우리가 그저 보잘것없는 줄기를 볼 때, 마네는 각 줄기의 미묘한 개체성, 특유의 빛깔과 색조의 변화에 주목하고 그것을 기록했다. 그렇게 그는 이 소박한 채소를 구원했고, 오늘날 그의 그림을 보는 사람들은 아스파라거스가 담긴 접시에서 행복하고 남부럽지 않은 삶의 한 이상을 보게 되었다.

오래된 연인 관계에서 현재에 안주하는 습관을 깨고자 할 때 우리는 마네가 그의 채소에게 발휘했던 변형의 상상력을 우리의 연인에게 그대로 적용할 수 있다. 우리는 겹겹이 쌓인 습관과 타성 밑에서 선하고 아름다운 면을 찾아내기 위해 노력해야 한다. 우리는 연인이 쇼핑 카트를 밀거나, 심통 난 어조로 전기 회

사를 욕하거나, 직장에서 풀이 죽어 퇴근하는 모습을 너무 자주 본 탓에, 그 혹은 그녀의 내면에 모험적이고, 충동적이고, 장난스럽고, 지적이고, 무엇보다 사랑할 가치가 있는 차원이 여전히 남아 있음을 잊고 만다.

여행을 위한 용기

사랑이 우리의 기대에 어긋났을 때 찾아오는 가장 큰 위험 중 하나는, 사람들이 우리를 위로하기 위해 응원의 말을 해줄 때가 찾아온다는 것이다. 우리의 아픔을 달래주고 싶은 마음에 그들은 행복이란 가까이에 있고, 고통은 순간이며, 헤어진 연인은 눈물 값도 안 되는 사람이었다고 힘주어 말한다. 그런 틀에 박힌 위로보다 더 쓸데없는 문구는 없다고 해도 무방하며, 대신 에드윈 처치의 생각에 동조하는 편이 훨씬 나을 듯하다.(72) 그는 위안을 주는 이미지를 그릴 수도 있었다. 어쩌면 항구로 무사히 귀환하는 배나 멀리 있는 섬이 고요한 어둠에 잠긴 그림을 그릴 수도 있었다. 다시 말해 모든 것이 잘될 거라고 말할 수도 있었다. 그러나 그의 그림은 항해란 위험천만하고 그 위험은 현실적이라고 딱 부러지게 이야기한다. 그는 용기의 의미를 더 정확히 이해할 수 있도록 우리를 인도한다. 여행은 장대하다. 그러나 우리는 그에 따르는 위험을 알아야 하고, 위험에 대처하는 능력에 경의를 표해야 한다.

처치의 작품을 걸어놓기에 이상적인 장소는 해군사관학교의 벽이 아닐까? 애석하게도 해군사관학교가 인류에게 도움이 된 이래로 아직 연인사관학교가 생기진 않았지만, 혹시 그런 게 생긴다면 우리에게 같은 유의 교훈을 가르칠 테고, 곳곳에 예술작품을 두어 우리를 돕도록 한다면 더 유익할 것이다. 연인 관계에 대해 쓸데없는 소음으로 무작정 위로하려 들기보다 사랑에 성공할 기회를 잡기 위해 정면으로 맞닥뜨려야 하는 어색한 질문들에 초점을 맞출 것이다. 당신은 무엇을 잘못 알고 있었는가? 당신은 그 문제를 어느 정도까지 예상했어야 하는가? 당신은 그 문제를 바로잡기 위해 무엇을 했어야 하며, 다음번에는 어떻게 할 작정인가? 사랑을 위한 준비가 거친 바다로 나가기 위한 항행 준비보다 조금이라도 덜 가혹하리라고 예상해선 안 된다.

예술의 도움으로 우리는 어려움에 대한 인식과 소중한 것을 거머쥐는 성공 사이에 연결점이 있음을 파악한다. 희망봉을 도는 항해는 생각만 해도 아찔하

가치 있는 여행이 — 72. 프레더릭 에드윈 처치,
쉬우리라고는 기대하지 말라. 〈빙하〉, 1891년

지만, 만일 우리가 그에 필요한 기술을 습득하기 위해 진심으로 노력한다면, 항해는 순조롭게 풀릴 가능성이 높아진다. 어떤 기술들이 필요한지 확인하려면 해당 과제의 성격과 위험 요인들을 솔직하게 평가해야 한다. 우리의 문화는 빙하의 바다를 항해할 때 무엇이 필요한지에 대해서는 대단히 솔직하면서도, 사랑에 관해서라면 더없이 감상적으로 변한다는 점에서 너무 편향적이다. 항해와 관련된 지식은 여러 세대 동안 정확한 보고와 분석을 통해 천천히 누적되었다. 지난번에 무엇이 잘못되었는가? 미래에 이 문제를 극복하려면 무엇이 도움이 되겠는가? 그러나 가장 중요한 문제, 사랑을 찾고 유지하는 법에 이르면 우리는 지나치게 움츠러든다. 예술은 사랑의 교훈을 담은 이미지를 창조하고 우리의 마음 앞에 붙들어놓는 중요한 역할을 한다. 사랑에서 생각, 습관, 태도, 통찰은 항해에서 닻, 육분의, 기타 장비에 해당한다. 미래의 이상적인 문화에서는 먼저 올바른 장비를 손에 넣고 그 사용법을 익히지 않으면 누구도 사랑의 들판에 나서도록 허락하지 않을 것이다.

자연

자연을 추억하다

자연이 매력적이라는 관념이 우리에게 너무 익숙한 탓에, 인류의 역사에서나 우리 자신의 경험에서 종종 자연의 감탄할 만한 가치가 전혀 특별히 강조되지 않고 있음을 우리는 선뜻 기억하지 못한다. 예를 들어, 스코틀랜드의 곤궁한 소작농이야 때때로 자연 세계를 인간의 적으로 느꼈을지 모르지만, 대체로 우리 인간은 자연을 미워하지 않는다. 긴박하게 처리해야 할 다른 문제들도 많고, 신경쓴다고 곧바로 해결되지 않고 직접적으로 이득이 되지도 않기 때문이다. 아주 많은 것들이 자연의 매력을 상기시킨다. 브라질과 아르헨티나의 경계에 위치한 이구아수 폭포 사진이나, 푸른 알프스 계곡에서 바라본 융프라우가 담긴 엽서를 생각해보라. 이런 이미지들은 보는 즉시 우리를 매혹시킨다. 그러나 왜 그것들이 우리에게 중요한지, 우리 삶에 어떤 의미가 있는지 자세히 설명해보라고 하면, 적당한 대답을 떠올리기가 의외로 어려울 수 있다. 그리고 자연과의 만남은 폐부를 찌르듯 아플 수 있다. 자연은 마음 같아선 항상 더 많은 관심을 기울이고 싶지만 실제로는 거의 주목하지 못하고 지나치는 무엇이기 때문이다.

우리에겐 자연과 마주할 때 알게 되는 심리적 취약점이 있다. 자연은 본래 자신의 힘을 명확히 드러내지 않는데, 우리에겐 자연의 가장 좋은 부분들을 분별할 수 있는 능력도 없고, 자연 속에서 겪는 경험의 중요성을 항상 받아들이는 것도 아니기 때문이다. 이때에도 예술이 도움이 될 수 있다.

예술은 훌륭한 관찰 기록이며, 자연의 정신을 따르라고 우리를 격려한다. 비록 우리들 중 소수가 자연의 산물을 모사하는 데서 그치더라도 말이다. 영국 미술가 해미시 풀턴은 30년 동안 세계 여러 지역을 돌아다니며 자신의 산책을 기록했고, 시간, 장소, 경로, 주된 기상학적 조건에 대한 목록을 만들었다.(73) 그는 이 기록을 진중한 서체로 커다랗게 인쇄해 액자에 담았는데, 어떤 것은 높이와 폭이 수 미터에 달한다. 그야말로 부조리하다. 이런 건 흔히 전투를 기념하거나 정부 시책을 기리는 데나 어울리는 방법이다. 이 작품이 단지 보통 사람의 산책을 기록한 것이라는 사실은 우리에게 이런 활동을 다시 생각해보라는 주장과 같다. 풀턴은 교토 북쪽의 교외지역에서 출발해 히에이 산을 걸어서 한 바퀴 돌 때 무엇을 생각하고 느꼈는지 말하지 않는다. 그건 흥미롭게도 우리의 상상에 맡겨진다. 그의 관심은 보다 근원적인 데 있다. 이 작품의 당당하고 정제된 글자와

산책이 이렇게 — 73. 해미시 풀턴,
거창해질 수 있다니. 〈교토에서 교토로 열 번의
물론 좋은 의미에서다. 일일 산책〉, 1994년

짧고 명확한 진술은, 그가 그의 산책, 그리고 우리의 산책에 마땅히 있다고 여기
는 존엄성을 전달한다. 그는 우리의 삶에서 ('고대의 길을 따라' 걷는) 어떤 산책
은 중요한 사건이 될 수 있음을 알려주고 싶어한다. 세상을 떠도는 방랑이 우리
의 내적 변이로 이어질 수 있음을.

　　자연과의 만남에 위상을 부여하려는 계획은 보다 세밀한 지각을 유도하
는 보다 재현적인 작품을 통해 한 걸음 더 발전한다. 코로는 〈오르막길〉이라는
작은 그림에서 풀턴이 기념비적인 진술과 함께 개략적인 방식으로 추구했던 것
을 세밀한 방식으로 수행한다.(74) 그 역시 자연의 중요성을 짚고 있지만, 동시
에 그를 감동시킨 길과 주변의 푸른 잎들에 정확히 어떤 의미가 있는지 우리에
게 보여준다.

　　화가는 주변에 있는 것을 모조리 재현하지 않는다. 캔버스의 한계를 감안하
면 어떤 특징은 강조하고 어떤 특징은 생략할 수밖에 없는데, 그로 인해 관람자
의 주의를 특별한 방향으로 잡아끈다. 코로는 그림 속 풍경에 둘러싸인 느낌을
우리에게 전한다. 관람자는 풀이 무성한 언덕이 위로 솟구치고 있다고 느끼게 되

위
자연에 존재하는
사랑할 수 있는 그 무엇.
— 74. 장바티스트카미유 코로,
〈오르막길〉, 1845년

아래
클로드가 볼 수 있었던 것.
— 75. 클로드 로랭,
〈야곱과 라반과 그의 딸들〉,
1676년

고, 그 정적을 의식한다. 그는 모랫길 양쪽의 바위들과 우거진 초목을 좋아했는
지 여기에 주안점을 부여한다. 또한 그가 생략한 것에 주목해보자. 그림에는 뚜
렷한 강조점이 거의 없고, 정밀한 잎사귀나 길 위의 작은 돌도 전혀 찾아볼 수 없
다. 코로는 그를 매혹시킨 건 그 장소의 전체적인 분위기와 특성이었고, 우리도
그걸 보고 기뻐하길 바란다고 말하고 있다. 다시 말해 다른 모든 훌륭한 풍경 화
가들처럼 코로도 그를 매혹시킨 자연의 면모가 어떤 것이었는지 명확히 나타내
고, 그럼으로써 그에 대한 우리의 이해를 돕는다.

코로의 화법을 다른 위대한 화가의 기법과 대조하면 자연을 보고 사랑하는 방법이 얼마나 많은지 더욱 분명히 알 수 있다.(75) 클로드 역시 시골을 사랑했고, 분명 코로와 몇 가지 주요 관심사를 공유했다. 둘 다 덤불과 언덕과 옅게 구름 낀 하늘을 좋아했다. 하지만 클로드는 특별히 거리감에 관심을 쏟는다. 그는 모여 있는 나무들 사이로 얼핏 보이는 지평선을 좋아한다. 그는 멀고 가까움의 병렬에 매혹되었다. 그는 점점 파랗고 아련해지는 산등성이들과 언덕의 능선들을 층층이 펼치다가 마침내 황혼 혹은 여명의 하늘과 거의 구분이 안 되도록 겹쳐놓았다.

이른바 풍경 화가의 화풍은 그/그녀가 자연 안에서 주목했던 모습들의 기록이다. 미술을 감상하는 목적은 특정 화가와 아주 똑같이 반응하는 법을 배우는 데 있지 않다. 오히려 우리는 그/그녀의 근본적인 방법에서 영감을 얻어야 하며, 이는 우리 눈앞에 펼쳐진 자연에서 특별히 무엇이 내 마음에 드는지 알아내, 그 경험을 가슴 깊이 받아들여야 함을 뜻한다. 그리고 그 열광이 무엇인지 가려낼 때 자연은 우리의 상상 속에서 지속되며 치유의 힘을 더 깊이 발휘할 수 있다.

남부의 중요성

1949년 겨울의 런던은 음산하고 침체되어 있었다. 날씨는 끈질기게 축축했고, 경제는 위기였으며, 식량은 배급을 타 조달했고, 도시의 많은 지역이 폭격의 상흔을 안고 있었다. 이 무렵, 불행한 결혼생활을 하던 귀족 출신의 36세 전직 여배우는 수도로 돌아와 매우 힘든 시기를 보내고 있었다. 전쟁 기간 동안 프랑스 남부, 그리스, 이집트에서 머물던 그녀는 이제 바람이 숭숭 들어오는 첼시의 연립주택에 살면서 "태양을 갈망하는 고통에 찬 심정"을 토로했다. 기후만이 아니라 지중해의 사람들, 그곳의 생활양식, 건축에 대한 갈망이었다. 그녀는 특히 지중해 음식을 그리워했다. 런던 사람들이 '후추만 친 밀가루 죽, 빵과 연골 리솔(파이 껍질에 속을 넣어 튀긴 요리-옮긴이), 말라빠진 양파와 당근, 콘비프 토드인더홀(콘비프는 소금에 잰 쇠고기이고, 토드인더홀은 요크셔 푸딩 반죽에 소시지를 넣은 음식으로, 전시에 부족한 소시지 대신 콘비프를 넣은 토드인더홀을 말한다-옮긴이)'을 먹을 때, 그녀는 파에야, 카술레, 살구, 잘 익은 싱싱한 무화과, 암양의 젖으로 만든 하얀 그리스 치즈, 진하고 향기로운 터키시 커피, 허브

향을 낸 케밥, 주파 디 페세(생선 수프 - 옮긴이), 봉골레 파스타, 호박 튀김을 꿈
꾸고 있었다.

엘리자베스 데이비드는 자신의 감각적 욕망을 『하퍼스 바자』에 연재 기사와
레시피로 표현했고, 후에 그것을 모아 첫번째 책 『지중해 음식』(1950)을 발표했
다. 그녀는 계속해서 『프랑스 시골 요리』 『이탈리아 음식』 『여름 요리법』 『프랑스
지방 요리법』처럼 재미있고 파급력이 큰 요리책들을 써냈다. 그녀가 1992년에
죽었을 때 영국 저널리스트 오베론 워는 담담한 어조로 이렇게 말했다. 그녀는
혼자 힘으로 20세기 영국인의 삶을 가장 크게 개선시킨 작가라고.

좁은 관점에서 보자면 데이비드의 저술은 피자 반죽이나 오징어 튀김을 어
떻게 하는 게 좋은지에 주안점을 두고 있었다. 그러나 더 깊은 주제는 영양적 결
핍뿐 아니라 심리적 결핍 때문에 남부의 가치를 망각한 듯 보이는 북부의 독자
들을 일깨우기 위해 남부의 가치를 찬양하는 데 있었다. 17세기부터 오늘날에
이르기까지 지구에서 상대적으로 추운 북부 지역은 수많은 사건의 중심이었고,
그들의 정신은 우리의 문명을 빚어냈다. 사상, 과학, 산업 영역에서 일어난 주요한
움직임들은 대부분 암스테르담, 베를린, 에든버러, 런던, 도쿄, 시애틀의 어둡고
긴 겨울과 변덕스러운 여름에 일어났다. 현대의 상상력을 지배한 건 이성, 과학,
육체가 아닌 정신, 순간의 쾌락이 아닌 지연된 만족, 집단의 요구가 아닌 개인의
필요 같은 북부의 가치들이었다.

많은 사람들, 특히 예술가들과 사상가들에게 이 북부의 우세함은 오히려
정반대쪽에 대한 짙은 갈망을 불러일으켰다. 향수를 자극하는 서정적인 남부의
옹호자들은 과도한 지성화와 육체적 요구의 묵살에서 오는 위험과 좌절을 경계
했다. 그들은 청교도주의와 사회적 고립을 개탄하고, 과학보다 본능을 숭배했다.
그들은 남부가 단지 지리적 장소가 아니라 마음의 고향이라고 주장했다. 예를 들
어 1780년대에 괴테는 이탈리아를 처음 방문하고는 무척 감격한 나머지 그때까
지 그의 인생에 일어난 모든 일을 한탄했다.(76) 괴테는 내가 있을 곳은 바로 여
기라고 선언하고, 지금까지의 38년은 "그린란드로 가는 포경선의 긴 항해" 같았
다고 말했다. 그에게 "이 행복은 우리 인간 본성이 따라야 할 원칙으로 여기고 당
연히 즐길 줄 알아야 하는 예외적인 경험"이었다. 괴테를 로마로 끌어들인 건 단
지 고대 유적과 르네상스 미술이 아니었다. 그는 그곳에서 새롭게 변신한 그 자
신을 좋아했다. 그는 과일을 많이 먹었고(특히 무화과와 복숭아를 좋아했는데,

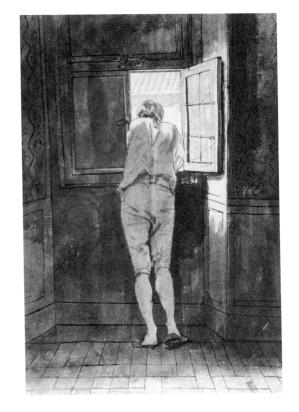

괴테가 고맙게 여긴
것 중 하나는 간편한
옷차림과 편한 신발
(에스파드리유와
발가락 사이에 끈을
끼워서 신는 샌들의
중간 형태) 문화였다.
— 76. 요한 하인리히
빌헬름 티슈바인,
〈코루소의 로마식 저택
창가에 서 있는 괴테〉,
1787년

둘 다 바이마르의 고향에서는 구하기 힘들었다), 파우스티나라는 이름의 로마
처녀와 사랑에 빠져 따뜻한 오후를 그녀와 침대에서 보냈다. 그는 딱딱한 관료
생활을 로마의 예술가들이 누리는 보다 자유로운 삶과 맞바꾸었다.

　　괴테는 남부를 여행하다 변화를 겪은 많은 독일 유명인 중 가장 유명한 사
람에 불과했다. 그들은 지금까지의 자신들의 성격이 북부의 과도한 어둠 때문에
균형을 잃었음을 깨달았다. 괴테의 발자취를 따라 니체도 1876년에 나폴리 만
에 있는 소렌토로 향했다. 그는 수영을 하고, 폼페이와 파이스툼의 그리스 신전
들을 방문하고, 식사 시간에 레몬, 올리브, 모차렐라, 아보카도를 처음 먹어보았
다. 이 여행은 그의 사고의 방향을 바꿔놓았다. 그는 고수하던 신新그리스도교
적 비관주의에서 멀어져 인생을 보다 긍정하는 헬레니즘을 수용했다. 여러 해

가 지난 후 그는 이탈리아에 체류하던 때를 염두에 두고서 이렇게 썼다. "이 작은 것들— 음식, 장소, 기후, 휴양, 궤변적 이기심—은 지금까지 중요하다고 간주해 온 어떤 것보다 더 중요한 모든 개념 너머에 있다."

시릴 코널리도 이 말에 동의했을 법하다. 괴테와 니체를 예리하게 독파한 이 영문학 비평가이자 수필가는 1942년 겨울 런던에서 올리브와 레몬, 즉 지중해의 두 토템적인 식재료를 가장 고귀한 성물로 여기는 새로운 종교를 창시하고 싶다고 선언했다. 코널리는 차를 몰고 프랑스를 지나 지중해로 향할 때 행복했던 자신을 기억하며 이렇게 말했다. "지글거리는 '블루 스카이스'의 멜로디에 맞춰 신나게 달리고 나쇼날 세트(7번 국도)를 따라 길게 뻗은 검푸른 바다를 스치듯 달리면, 열린 창밖으로 플라타너스 나무들이 샤- 샤- 샤 지나가고, 전면 유리는 으깨진 작은 곤충들로 노랗게 물들어가고, 그녀는 미슐랭 가이드북과 함께 내 곁에 있고, 그녀는 손수건으로 머리를 묶었고……"

괴테, 니체, 코널리 같은 사람들에게 남부는 행복이었다. 하지만 장기간 체류하기는 불가능했다. 그들에게, 그리고 우리에게 문제는 남부 지방에서 찾은 충족감을 일부라도 놓치지 않아야 한다는 데 있다. 북부로 돌아왔을 때 남부의 가치들을 어떻게 내 것으로 계속 유지할 수 있을까? 그 답은 이 책에서 자주 언급했듯이, 경험을 간직하고 전달하는 최고의 수단, 바로 예술에 있다.

엘리자베스 데이비드는 남부를 캐서롤 접시에 담아 간직했다. 19세기 초 프로이센의 건축가 카를 프리드리히 싱켈은 남부를 벽돌과 모르타르에 담아 간직하고자 했다.(77) 그는 베를린 교외에 들어설 여러 채의 이탈리아식 별장을 설계할 때, 탁 트인 로지아와 퍼골라(덩굴을 지붕처럼 올린 정자 또는 작은 길—옮긴이)를 만들어 로마와 나폴리 지역에서 경험했던 따뜻한 저녁을 건축학적으로 기념했다. 전통적인 북부 가옥은 자연을 적으로 간주하지만, 싱켈은 그 고정관념을 깨고 새로운 형식을 창조함으로써 그 건축이 자연의 기본 요소들을 친숙하게 받아들이는 우리의 잠재된 일면에 말을 걸게 했다.

1세기 후 르코르뷔지에의 작품에도 같은 정신이 살아 숨쉰다.(78) 1911년 이 스위스 건축가는 연구를 마무리한 후 지중해를 한 바퀴 여행하다 그리스와 터키에 장기간 머물렀다. 신전들 외에도 그의 마음을 사로잡은 건 하얗게 칠한 바닷가 마을의 집들과 그 단순하고 혼란스럽지 않고 장식 없는 설계에서 스며나오는 정신이었다. 현재 우리가 알고 있는 모더니즘은 대체로 강철, 유리, 콘크리트

남부를 집으로
가져오다.

— 77. 카를 프리드리히 싱켈.
궁궐 정원사의 집. 1829~33년

를 이용해 헬레니즘 지역의 새하얀 건축을 북부 기후 지역에 재창조하려는 시도다. 르코르뷔지에는 파리 외곽의 빌라사보아 위층에 이른바 '일광욕실'을 설계하고, 처음에는 내키지 않아 하던 고객들에게 좋은 삶에는 건물의 콘크리트 경사로 사이에서 정기적으로 일광욕을 하는 시간이 반드시 필요하다고 인식시켰다. 프로이센에서 퍼골라가 그랬던 것처럼 일드프랑스에서도 일광욕 테라스가 썩 필수적이거나 실용적인 공간으로 여겨지지 않았을 것이다. 그러나 그런 건축물들은 바깥 날씨에 상관없는 영혼의 쾌락주의를 주장하고 있었다.

　　남부를 예술적으로 재현한 북부인들의 작품이 화창한 기후 속에서 사는 삶이 어떤지 정확히 보여주리라고 기대하긴 무리다. 예를 들어 18세기와 19세기에 출현한 그리스와 로마에 관한 건축·미술·문헌을 광범위하게 고찰할 때, 그 결과물들이 고대 세계를 불완전하게 재현했다는 이유로 성을 내는 건 부질없다. 우리는 더 흥미로운 점을 깨닫게 된다. 바로 사람들이 그곳이 어떤 장소이길 원했는가 하는 점이다. 다시 말해, 그곳은 지나치게 지적이고, 육체를 경시하고, 혼란스럽고, 어색하고, 무성적인 자아를 바로잡는 교정 수단이다. 영국계 네덜란드 화가 로렌스 앨머태디머 경은 로마제국의 일상적 삶을 초현실적으로 그렸는데, 그의 목표는 역사적 사실의 재현이 아니었다.(79) 실제의 로마 목욕탕들은 그가

남부를 가슴에 품고
살아보길 권유하는 집.

— 78. 르코르뷔지에,
빌라사보아의 일광욕실, 1931년

보여주고 싶어한 모습보다 훨씬 더 지저분하고, 실용적이고, 덜 서정적이었다. 그의 작품의 요점은 현실의 재창조가 아니었다. 대신 그는 그가 살았던 빅토리아 및 에드워드 시대의 관람자들, 크리놀린과 코르셋에 익숙했던 사람들의 생각을 움직여, 그들로 하여금 육체적 본성을 받아들이고, 보다 개방적이고 쾌활하고 자연스러운 에로티시즘으로 나아가게 하고자 했다.

　데이비드 호크니에게서도 비슷한 주제를 볼 수 있다. 영국 화가인 그는 요크셔에서 자란 후 캘리포니아로 이주했다. 19세기의 선배들에게 그리스와 로마가 있었다면 20세기의 많은 예술가들에겐 캘리포니아가 있었다. 〈예술가의 초상〉은 서부 연안의 삶을 다룬 사회적 논평이 아니고, 풀장에 있는 남자를 강조한 것도 아니었다.(80) 멋들어진 수영장에서 느낄 수 있는 감각적 편안함과 기쁨을 교훈으로서 깊이 받아들여야 할 곳은 그가 떠나온 영국이었다. 캘리포니아 사람은 이 그림을 감상하면서, "저건 나야"라고 말할지 모르지만, 이 작품을 마음에 새기고, '나도 저렇게 되어야 해'라고 생각하며 내면의 개혁을 추동받는 사람은 예컨대 요크셔의 어느 속 좁은 사업가였다.

　남부가 우연하게 잊혔다고 결론지어선 안 된다. 추운 기후에서의 삶이 강

앞쪽 그림
로마가 실제로
이렇지 않았다는 것은
중요하지 않다.
— 79. 로렌스 앨머태디머 경,
〈좋아하는 관습〉, 1909년

위
이런 그림이 가장 필요한 곳은
비가 많이 오는 영국이다.
— 80. 데이비드 호크니,
〈예술가의 초상(수영장의 두 사람)〉,
1972년

요하는 요구사항들은 우리가 북부의 가치관에 의지할 이유가 충분함을 의미한
다. 인간 존재의 기본적인 딜레마 중 하나는 이성과 육체, 본능적인 삶과 지적인
삶의 본래적 긴장을 어떻게 적절히 다룰 것인가이다. 역사의 오랜 기간 동안 많
은 지역에서 인간 사회가 성립하려면 기후와 지형의 불리함과 싸울 수밖에 없
었음은 의심의 여지가 없다. 과학, 공학, 산업의 위대한 업적들은 자연의 속박에
서 여하히 탈출한 성과였다. 동물을 길들여 일을 시켰고, 강을 둑으로 막았고, 운
하를 만들었고, 습지대를 간척하고 숲을 베어내 가망이 없던 땅에서 작물을 키
워냈다. 대부분의 문화는 번영하는 과정에서 우리 본연의 한계를 극복하는 일
에 전념했다.

자연에서 따뜻하고 안정적인 기쁨을 누리는 경우는 예외에 속했다. 역사적
으로 볼 때, 북부 사람들이 헐거운 옷을 입고, 개방된 테라스에서 간단히 해산물

을 요리해 먹고, 바닷가로 산책을 나가는 건 기이한 일이었다. 한 사회에서 존재의 온전한 목적이 자연과의 통합이어야 한다는 결정을 내리려면, 그전에 수많은 규율과 근거가 있어야 한다.

좋은 삶은 분명 남부와 북부의 상반된 요구들이 현명한 조화를 이룰 때 가능하다. 이 세계 많은 거주자들의 내적 균형은 인위적인 것에 과도하게 기울어져 있었던 탓에, 지난 200년 동안 우리는 인간의 본능적이고 쾌락적인 욕구를 공정하게 대하는 방향으로 나아갈 필요가 있었다. 우리에게 무엇이 부족하고 그래서 우리 곁에 어떤 예술작품을 두어야 하는지에 대해선 절대적으로 들어맞는 답은 없다. 해답은 우리의 내면에 어떤 불균형이 존재하고 우리가 어느 쪽으로 기울어져 있는가에 달려 있다. 우리는 먼저 자기 내면의 지형을 면밀히 조사해야 한다. 그리고 데이비드 호크니가 보여준 캘리포니아의 샌타모니카 수영장 주변에서 엘리자베스 데이비드가 천천히 요리한 오징어를 먹고 일광욕을 하면 도움이 되는 쪽인지, 혹은 그 반대쪽인지 판단해야 한다.

가을을 예견하다

자연은 생명의 동인이자 우리를 죽음으로 이끄는 힘이다. '자연의 순리대로' 살 필요가 있다고 말할 때, 이는 우리를 젊음의 열정과 햇빛의 아름다움에 내맡기는 것은 물론이고, 가을과 내리막을 받아들일 줄도 알아야 함을 의미한다.

엄밀히 따지면 우리는 죽음의 불가피성을 알고 있지만, 그렇다고 해서 우리가 죽음을 매일 그리고 감각적으로 의식한다는 뜻은 전혀 아니다. 쥐도 기린도 모두 죽음을 맞이하지만, 아마 그런 동물들은 자신의 종말에 대해 미리 걱정하진 않을 것이다. 그러나 이성적, 의식적 존재에게 '자연의 순리대로' 산다는 건, 그 미래에 다가가는 내내 우리의 삶이 언젠가 끝나고, 우리가 사랑하는 사람들에게서 떨어져나가고, 우리의 몸이 충격적인 모욕을 겪고, 그런 문제가 생길 때쯤이면 거의 어찌해볼 도리가 없다는 사실을 알고 있다는 걸 의미한다. 차마 마음에 담아두기 힘든 생각일 것이다. 우리는 좀처럼 그 생각이 의식 속으로 들어오는 걸 허락하지 않는다. 이따금 이른 새벽에 불현듯 찾아오지만, 우리는 그 생각을 매몰차게 거부해버린다.

우리가 억누르고 있는 걱정거리는 생의 특별한 마지막 순간만이 아니다. 거

기엔 우리가 나이를 먹고, 건강을 잃고, 시들고 쇠약해진다는 사실이 딸려 있다. 생의 현 단계는 순식간에 흘러가고, 돌이켜보면 무상하기 그지없다. 스무 살이 되면 일곱 살 때 보낸 수천 시간은 휴지 조각처럼 느껴진다. 쉰 살이 되면 이십 대에 보낸 십 년 세월이 한순간처럼 덧없어진다. 삶의 문제들은 오늘, 우리 앞에 펼쳐진 며칠, 그리고 강렬하거나 혹은 멍한 몇 시간 동안은 아주 크게 느껴질지 모르지만, 결국에는 모두가 사소해져 기억조차 희미한 하찮은 과거의 일이 된다.

예술은 여기에서도 도움이 될 수 있다. 예술이란 현재를 앞질러 가, 자연이 우리를 데려갈 종착점에 대비해 우리의 합리적, 감각적 자아를 준비시켜주는 상상의 힘이기 때문이다. 얀 호사르트의 나이든 남녀의 초상화에서, 두 사람의 얼굴은 각기 약간 다른 방식으로 그들이 끌고 온 삶의 무게를 보여준다.(81) 그들은 그들 자신이나 상대방에게 특별히 만족하는 듯 보이진 않지만, 그렇다고 환멸을 느끼거나 우울해 보이지도 않는다. 남자의 모자에는 작은 금색 배지가 꽂혀 있고, 배지에는 그들보다 훨씬 젊은 남녀의 벌거벗은, 확실히 에로틱한 모습이 새겨져 있다. 그 배지는 그들이 관계를 맺기 시작하던 시절, 이제는 희미하게 멀어진 그때의 기억을 추억하는 기념물이다. 이 작품은 노년이 아니라 젊은 시절에 봐야 할 이미지를 담고 있다. 예술은 우리에게 미래의 소식을 전해주곤 한다.

1972년 스탠퍼드 대학교 심리학과 교수 월터 미셸은 교내에 있는 빙 유치원에서 이제는 유명해진 한 실험을 했다. 그는 아이들에게 마시멜로를 보여주고는 그것을 지금 당장 먹을 수도 있지만, 만일 15분만 더 기다리면 하나를 더 받을 수 있다고 말했다. 아이들 중 약 3분의 1이 하나를 더 받을 만큼 만족을 지연시킬 줄 알았다. 이 간단한 실험에는 심오한 의미들이 함축되어 있다. 실험이 암시하는 바에 따르면, 어떤 사람들은 다른 사람들보다 미래를 더 사실적으로 느낀다고 볼 수 있다. 기다릴 줄 아는 능력은 미래에 일어날 일이 우리 마음에 얼마큼의 가중치로 작용하는가에 달려 있다. '그때 마시멜로를 먹지 말걸. 그럼 지금 두 개가 있을 텐데'라는 후회도 사람에 따라 느끼는 강도가 다르다. 만족을 지연시켰던 아이들은 자신의 미래 모습과 더 사실적이고 밀접한 관계를 맺고 있었고, 시간을 그려볼 줄 아는 능력이 있었다. 예술은 우리가 이 능력을 지닐 수 있게 도와준다.

이 심리학 실험이 아이들의 욕구 차원으로 축소해 다룬 주제는, 예술이 보다 큰 규모로 성인을 대상으로 다루는 주제와 동일하다. 얀 호사르트의 그림과 같은 작품은 우리의 삶에 찾아올 미래의 상태를 보여주고자 한다. 금색 배지의

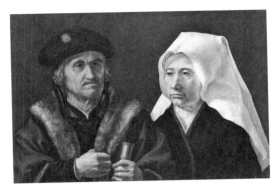

먼 훗날 우리도
이들과 약간 비슷해지지
않을까?

— 81. 얀 호사르트,
〈나이든 남녀〉(부분),
1520년경

요점은 다음과 같다. 한때 그들이 젊은 관람자인 당신과 같았고 지금은 이와 같다면, 당신 역시 언젠가 그들처럼 될 것이다. 아직 시간이 얼마간 남아 있는 지금 이 진실을 마음에 담아두라.

예술은 마음의 단점을 교정한다. 우리는 우리 자신이 시간에 구속된 동물이라는 사실을 그리 잘 이해하지 못한다. 우리는 우리가 정말 어디로 가고 있고, 얼마가 지나야 거기에 닿을지 알지 못하고, 지금 어디에 와 있는지 곧잘 잊는다. 80년이라는 세월은 너무 길어 불완전한 마음을 가진 개인으로선 무언가의 도움 없이는 생생히 붙잡아두기 어렵다. 다른 많은 영역들에서도 그렇듯, 경고가 중요하다. 우리가 잘 대비하면 시간의 힘은 누그러진다. 미래에 펼쳐질 우리의 현실, 또는 적어도 우리의 삶이 흘러갈 만한 경로가 현재 우리의 마음에 생생하고 강하게 그려진다면, 우리는 더 현명한 결정을 내리게 된다. 따라서 예술가에게 가치 있는 프로젝트는 선구자 역할을 하는 것이다. 예술은 우리의 허약한 상상력을 지탱해준다.

이 지탱을 주재하는 정신을 우리는 에든버러 근처 이언 해밀턴 핀레이의 정원 리틀 스파르타의 한 작품에서 발견할 수 있다.(82, 83) 펜틀랜드힐스의 거친 땅에 뿌리내린 가녀린 자작나무들과 소박한 꽃들 사이에 석판 하나가 고대의 비석처럼 서 있고, 그 하단에 마음을 울리는 라틴어 문구, '에트 인 아르카디아 에

자연

고et in arcadia ego'가 새겨져 있다. 이 말은 그 무덤 자신의 목소리로, '나, 죽음은 여기, 삶의 한가운데에 있노라'는 뜻이다. 고대 세계에서 아르카디아는 이상적인 시골, 즉 소박하고, 정직하고, 달콤한 삶이 있는 곳으로 통했다. 석판은 말한다. 삶이 이렇듯 행복하고 올바른 듯 보이는 곳에서도 당신은 죽음을 피할 수 없다고. 석판은 잊을 만한 순간에 우리가 시간에 구속된 존재임을 일깨운다. 이런 형태의 그림들이 중역 회의실, 경영대학원 휴게실에 걸려 있거나, 인터넷 데이트 사이트의 사이드바에 뜬다면 좋으리라. 이곳들은 성공을 추구하고, 정신없이 바쁘게 살고, 희망과 미래의 기대감에 부풀고자 하는 욕구를 특별히 전면에 부각시키는 현대판 아르카디아다.

이런 이미지들의 요점은 우리를 넘어뜨리고, 우울하게 만들고, 의욕이나 목적의식을 없애버리는 데 있지 않다. 그와 정반대로, 이런 이미지에는 우리로 하여금 자신의 죽음을 진지하고 현실적으로 느끼게 해 현재 정말 중요한 것이 무엇인지 침착히 판단하게 하려는 큰 뜻이 있다. 그런 관점에서 봐도 현재는 무가치해지지 않고, 오히려 그 가치가 증가한다. 진정으로 가치 있는 노력에 우리의 삶을 바칠 필요가 좀더 분명해지고, 현재 이 순간 더욱 확실하고 강력해진다.

가상의 시간 갤러리에서, 일단 방문객들이 해밀턴 핀레이의 작품을 감상하고 나면 다음에는 자크루이 다비드의 그림으로 인도될 것이다.(84) 그림은 한 노인을 보여주는데, 그는 기원후 6세기 유스티니아누스 황제 밑에서 과거에 잃어버린 로마제국의 영토를 재정복한 벨리사리우스 장군이다. 벨리사리우스는 여러 차례 승전을 거두었지만, 후에 힘과 지혜를 잃고 궁정 정치와 마찰을 빚은 결과, 거리에서 돈을 구걸하는 신세로 전락했다고 전해진다. 왼쪽의 병사는 한때 그의 지휘하에 있었으나, 지금은 그의 옛 지도자가 극도로 곤궁하고 굴욕적인 상태에 있음을 우연히 보고는 충격에 빠져 있다. 노년의 고통과 굴욕은 장군이 이전에 거둔 승리들 때문에 한층 더 의미 깊게 느껴진다. 그림은 권력과 노련함만으로는 자연을 막을 수 없다고 힘주어 말한다. 그는 자연을 피하지 못했고, 한때는 당신과 비슷했거나, 어쩌면 당신이 자부하는 당신의 재능들을 훨씬 더 훌륭하고 인상적인 수준으로 지녔을지 모르는 사람이었다. 그렇다면 그런 일은 당신에게도 어떻게든 일어날 것이다.

다음으로 가을의 나무와 나뭇잎을 담은 사진 한 장을 상상해보자.(85) 여기에서 우리는 대단히 익숙한 현상을 본다. 나뭇잎은 항상 시들고 떨어진다. 봄

위
시간에 구속된 우리의
자아를 마음의 전면에
세워놓는다.
— 82. 이언 해밀턴 핀레이,
리틀 스파르타, 던사이어,
스코틀랜드, 1966~2006년

아래
— 83. 이언 해밀턴 핀레이,
〈아르카디아에도
내가 있다〉, 1976년

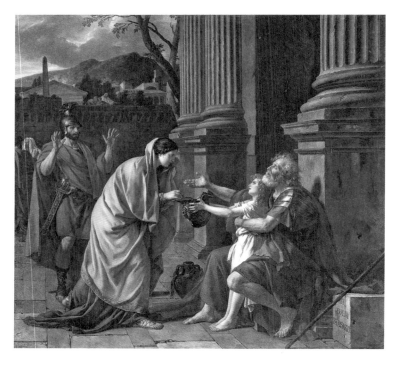

한때 그는 나의
지휘관이었다.

— 84. 자크루이 다비드,
〈자선품을 받아들이는 벨리사리우스〉,
1781년

과 여름 뒤에는 반드시 가을이 온다. 그러나 우리가 시간, 노쇠, 죽음으로 가득한 갤러리에서, 이전 작품들이 마음에 선명하게 남아 있는 상태에서 이 사진을 만난다면, 이 사진은 특별한 목적을 띠게 된다. 사진은 우리에게 죽음에 대한 우리의 생각을 자연의 큰 틀에 맞추라고 요청하고 있다. 우리는 자연의 일부이며, 자연의 이치는 식물을 통과하듯 어김없이 우리를 관통한다.

인간 경험의 한 기본적 특징으로, 우리는 스스로를 내면으로부터 알고, 자신이 어떤 존재인지 직접적이고 직관적으로 파악하는 반면, 타인은 단지 외적으로 만난다. 누군가를 가깝게 느끼고 잘 알게 될 수도 있지만, 간극은 항상 남는다. 그렇기 때문에 자신의 존재성을 인식함에 있어 우리는 자신이 남과 구별되는

떨어지는 나뭇잎
사이에서 우리 자신의
죽음을 관조하다.

— 85. 앤설 애덤스, 〈사시나무, 새벽,
가을, 덜로리스리버캐니언, 콜로라도〉,
1937년

다른 존재라는 생각을 조금은 하게 된다. 눈앞에서 다른 사람에게 일어나는 일이 반드시 자신에게도 일어나진 않을 거라는 생각은, 우리 마음이 그렇게 구성되어 있기 때문에 발생하는 자연스러운 결과다. 물론 이는 사실이 아니며, 우리는 인간 공통의 운명을 피하지 못한다. 우리는 삶의 공통된, 불가피한 특징들을 끊임없이 우리에게 강조해줄 문화적 대상과 관습이 필요하다. 우리는 자신의 삶을 특별하게 느낄 수 있지만, 삶은 본질적으로 다르지 않다.

가을의 나무는 반성의 자료다. 나무는 우리 자신이 자연계의 리듬에 구속되어 있음을 보라고 요구한다. 이는 우리에게도 죽음이 찾아온다는 뼈아픈 인식을 완전히 달래진 못해도, 웬만큼은 누그러뜨린다. 죽음은 특별한 참사가 아니며, 나만의 저주나 형벌이 아니다.

이러한 생각을 마음에 담을 때 우리는 심원하고 엄숙한 고요의 이미지에 끌리게 된다.(86) 히로시 스기모토의 작품은 노쇠나 죽음을 드러내놓고 표현하지 않지만, 우리에게 이미 그 두렵고 심각한 문제들을 각인시킨 일련의 작품들

엄숙한 고요.

— 86. 히로시 스기모토,
〈북대서양, 모허 절벽〉, 1989년

사이에 자리잡고 있는 탓에 강한 연관성을 띤다. 큰일이 닥쳤을 때 그 앞에서 우리는 이런 마음 상태에 침잠하길 원한다. 죽음을 앞둔 운명은 공포가 아닌 경외감을 부른다. 사진은 우리의 눈앞에 광대하게 펼쳐진 회색빛 바다 위를 마음껏 유랑하라고 권유한다. 그리고 우리는 무심함에 깊이 빠져든다. 시간의 바다가 우리를 집어삼킬 테고, 마치 우리는 존재한 적도 없었던 것처럼 보일 것이다. 우리가 사라져도 세계는 계속 존재할 것이다. 거대한 척도에서 우리는 상상할 수 없을 만큼 미소하다.

　물론 그런 일이 불시에 닥친다면 이런 생각은 우리의 마음을 참혹하게 짓누를 것이다. 하지만 지금은 이상한 힘으로 위안과 평온을 준다. 이 그림은 우리를 자아 밖으로 끌어낸다. 아스라한 수평선과 차분하고 순수한 색조의 물기 머금은 하늘을 관조하는 동안 우리는 손에 쥐고 있던 희망과 집착을 놓게 된다.

　마지막으로 허블 망원경에 잡힌 머나먼 은하의 죽음으로 눈을 돌려보

생명을 바라보는 ─ 87. 미항공우주국, 유럽우주국, 허블헤리티지팀,
궁극의 관점. 〈구상성단 NGC 1846〉, 2006년

자.(87) 여기 어딘가에서, 비록 훈련받지 않은 눈으로는 위치를 찾아낼 수 없지만, 별 하나가 대폭발의 마지막 고통에 몸부림치고 있다. 그 물질은 극도로 천천히 서로를 끌어당긴 후 억겁의 세월 동안 힘찬 용광로처럼 눈부시게 타올랐지만, 이제 거기서 나온 상상할 수 없이 광대한 잔해들이 다시 우주로 튕겨져나가고 있다. 이 사진에서 과학은 예술과 결합해 섬뜩하리만치 허약한 인간 존재에 존엄과 비극적 숭고함을 부여한다.

운명적인 죽음에 좀더 주의를 기울이면 다가올 일에 마음이 보다 정밀하게 조율되고, 그에 따라 우리는 가진 것에 감사하고 그 가치를 더 깊이 느끼게 된다. 우리는 더 훌륭해진다. 이 가상의 갤러리가 기획한 일련의 경험과 생각은 신기하거나 특별히 복잡하지 않다. 오히려 당연히 이래야 한다. 우리의 문제는 난해한 개념들을 이해하지 못한다거나 그걸 배울 수 있는 특별한 기회가 필요하다는 데 있지 않다. 우리가 명백한 사실을 곧잘 잊는다는 게 문제다. 이 개념들은

우리가 내면의 삶에서 날마다 새롭게 떠올려야 하는 것들이다. 우리는 언제라도 그 개념들로 돌아가야 한다. 잊기 어려운 이미지로 그 생각들을 감싸면, 우리 마음에서 더 활기를 띠게 되고, 보다 쉽게 의식으로 솟구친다. 그 생각들은 항상 손 닿는 곳에 있다.

우리의 문화는 고통과 소멸을 부인하지만, 예술은 고통과 소멸을 예견하는 문화로 우리를 인도한다. 미래의 갤러리들은 이 점을 진지하게 여기고서, 한밤중에 쏜살같이 지나가는 불안들이 머물 수 있는, 열린 위안의 집이 되어야 한다.

아름다움을 보는 감각

예술로부터 인정받은 것이 아니라고 해서 우리의 주변 환경을 비천하게 본다면 특별한 손해를 보게 된다. 예술은 품위를 높여준다. 따라서 주위에 예술이 없을 때, 예술이 아직 우리의 현실을 따라잡지 못했을 때, 우리는 미와 흥미의 영역이 우리의 환경에서 완전히 멀어졌다는, 씁쓸하면서도 부러운 느낌에 사로잡힐 수 있다.

아름다움은 현재 우리가 예술 덕분에 아무 문제없이 미적 가치를 확인할 수 있는 장소들 외에 다른 어딘가에도 있을 거란 느낌은 항상 존재해왔다. 이 사실을 깨달으면 아름다움을 보는 데 도움이 된다. 우리는 현재 우리가 있는 장소를 탓해선 안 된다고 배워왔다. 그보다 우리는 예술가들이 아직 우리의 눈을 뜨게 해주지 않았기 때문에 이곳을 하찮게 보고 있음을 알아야 한다. 예를 들어 산은 본래 매력적이라고 우리는 습관처럼 가정하지만, 대체로 예술가들의 오랜 노력 덕분에 우리 눈에 그렇게 보이는 면도 있다.

1844년 미국 작가 랠프 왈도 에머슨은 「시인」이라는 수필을 발표했다. 여기에서 그는 주로 시골 풍경과 때묻지 않은 고요한 자연에서 미를 찾는 전통적인 경향에 불만을 표했다. 산업혁명이 뿌리를 내리고 있던 시절이었다. 에머슨은 점점 더 자주 눈에 띄는 철도, 공장, 운하, 창고, 기중기를 역겨워하며 외면하는 향수에 젖은 시인들의 태도를 개탄했다. 그는 그들과 대조적으로 "진정한 시인은 벌집이나 기하학적 거미집 못지않게 그런 것들 역시 자연의 위대한 질서에 충분히 포함된다고 본다"고 말한다. "자연은 그런 것들을 활기찬 순환 속으로 아주 빠르게 받아들이고, 매끄럽게 흘러가는 자동차의 물결을 자신의 일부처럼 사랑한

다." 그는 우리에게 선입견 없이, 현재의 지각 습관을 확인하기 위해서만 예술을 보는 태도를 접고서 그런 것들에 접근해보라고 격려하고, 우리의 영혼에 미의 다른 형식들도 알아볼 수 있는 여지를 마련하라고 권유했다.

현대 예술가들의 힘든 과제는 근대적인 풍경의 매력에 우리가 눈뜨도록 하는 것이며, 근대적 풍경의 특징은 단연 공학과 산업에 있다. 처음에는 급수탑, 고속도로, 조선소에 아름다울 게 어디 있느냐고 항의하고 싶은 충동이 들지만, 한 가지 생각에 사로잡혀 있는 건 얼마나 잘못된 일인가. 예술가들은 한때 순결하고 숭고한 자연을 감상할 수 있도록 최전선에서 우리를 도왔듯이, 근대적 풍경의 특이한 아름다움으로 우리를 인도하는 일에도 앞장서왔다.

이 운동을 주도한 사람은 거의 일생 동안 뒤셀도르프의 유명한 쿤스트아카데미에서 학생들을 가르친 부부 사진작가였다. 베른트 베허와 힐라 베허는 그전까지 아무도 크게 주목하지 않았던 산업의 풍경에서 아름답고 간결한 이미지들(그림자를 완전히 제거하기 위해 흐린 날에만 사진을 찍었다)을 만들어내는 일에 창조적 에너지를 쏟아부었다.(88) 그들의 사진집 제목들은 예술과 어울리지 않을 것 같은 그들의 공업에 대한 관심을 반영한다.『급수탑』『용광로』『펜실베이니아 탄광 선탄장』『가스탱크』『산업의 풍경』『광산 수차』『공업 건축의 기본 형태』『냉각탑』『곡물 엘리베이터』. 그들의 작품은 수십 년 동안 외면당한 후에야 빛을 보았다. 뉴욕에서 화랑을 구했고, 뉴욕 현대미술관은 그들의 작품 일부를 구입했으며, 그들은 현재 20세기 유명 예술가 반열에 확고히 올라서 있다. 쿤스트아카데미의 제자들(안드레아스 구르스키, 토마스 루프, 토마스 슈트루트, 칸디다 회퍼, 엘거 에서 등)은 두 사람의 메시지를 더욱 발전시켰다. 이 그룹 덕분에 오늘날 급수탑 앞에서 걸음을 멈추고 그 아름다움을 언급하는 건, 1950년대와 정반대로 대단히 정상적이다.

안드레아스 구르스키의 작품 〈살레르노〉는 이 항구를 깊은 매력과 예상치 못한 아름다움을 지닌 장소로 보았던 그의 경험을 우리와 공유한다.(89) 우리는 그런 장소에 아주 무관심한 탓에 갤러리에서 항구 사진과 마주치는 것만으로도 놀랄 수 있다. 우리는 물건들이 어디에서 왔는지 또는 어떻게 우리의 삶에 당도했는지 거의 궁금해하지 않는다. 그러나 어쩌다 보게 된 박하 사탕 포장지에 조그맣게 인쇄된 광둥 지방의 '선전'이라는 마을 이름이나, 새 양말에 붙은 '에콰도르 산'이라는 라벨은 산업의 역사가 지금까지 어렴풋이 생각했던 것보다 훨씬 흥

미롭고 장대하고 신비롭다고 넌지시 말하는 듯하다. 구르스키는 그런 힌트를 포착해낼 줄 안다.

마침내 화물선의 거대한 문이 열린다. 그 안에는 천 대의 중형 승용차가 모두 완벽하고 똑같은 모습으로 실려 있지만, 시간은 각 자동차에게 고유한 정체성을 줄 것이다. 어떤 차들은 죽음과 비극의 장소가 되고, 어떤 차들은 움직이는 콘서트장이 될 것이다. 어떤 차는 몇 년 동안 어색한 거리를 유지하던 부부가 서로에게 사랑과 슬픔을 알리는 격정적인 화해의 장면을, 다른 차는 한 아이가 스포츠의 영예를 안겨줄 테니스 시합을 하러 가는 길에 우적우적 샌드위치 먹는 모습을 목격할 것이다. 이 모든 걸 한 덩이로 모으면, 우리 시대의 놀라운 풍부함과 창조적 에너지가 눈에 들어온다.

운송 상자 안에는 수많은 소소한 방식으로 우리의 삶을 향상시키는 이름 없는 첨가제들이 담겨 있다. 폴리올은 치약을 액체 상태로 유지시키고, 구연산은 세제의 부패를 막아주고, 이소글루코스는 시리얼을 더 달콤하게 해주고, 글리세릴 트리스테아레이트는 비누를 만드는 데 필요하고, 잔탄검은 그레이비 소

스를 안정시켜 덩어리지지 않게 한다. 경제를 생각할 때 우리는 GDP가 증가하고 있고, 취업률이 떨어지고 있다는 식으로 대개 숫자를 떠올린다. 그 뒤에 놓여 있는 과정들, 예를 들어 유통 경로, 화학, 기계학에 대해, 또는 안드레아스 구르스키와의 교육적인 만남을 통해 방문할 수 있는 항구들에 대해 우리는 얼마나 모르고 있는가.

새로운 자연 예술가

예술사를 통틀어 미술가들은 자연에서의 경험을 표현하는 일을 자신의 과업으로 여겨왔다. 그들은 종종 특별한 감동을 주는 자연의 일부를 이미지화하는 방식을 취해왔다. 예를 들어 뒤러는 엄청난 고난을 무릅쓰고 대단한 기술을 발휘해 줄기와 잎을 시각적으로 섬세하게 재현해냈다.(90)

　　20세기 예술에서 가장 환대받고 흥미를 끄는 발전상 중 하나로, 우리가 '미술가'라는 말을 보다 포괄적으로 이해하게 된 현상을 들 수 있다. 미술가는 반드

시 자연이나, 그 밖의 어떤 것을 재현해 보여주는 사람이 아니다. 미술가는 우리가 자연―또는 그 밖의 어떤 것―을 보다 즉각적이거나 유의미한 방식으로 직접 볼 기회를 창조하는 사람일 수도 있다. 이는 뒤러의 큰 뜻을 거부한 것이라기보다 발전시킨 결과다. 뒤러는 사람들이 그의 작품을 본 뒤 밖으로 나가 그가 애초에 했던 것을 그대로 하길 바랐다. 자연 세계의 어떤 의미 있는 양상을 아주 세심하고 애정 어린 눈길로 바라보기를.

이 새로운 국면에서 미술가는 과거에 자신이 했던 경험을 기록하는 사람이 아니라, 우리가 할 수도 있는 경험을 안무하는 사람이 된다. 우리는 아직도 이 흥미로운 시대적 변천에 내포된 깊은 의미들을 소화하고 있는 중이다. 이제 미술가들은 아틀리에와 이젤에서 벗어나 경영 지도자, 정치인, 종교인, 건축가, 도시계획 설계자, 서커스 단장과 공통점을 갖게 되었다.

이 새로운 접근법을 주창하는 주요 인물로 미국의 미술가 제임스 터렐을 꼽을 수 있다. 첫눈에 그의 작품 이미지는 매우 짙은 회색의 타원형 액자에 담긴 하늘 그림 같다. 우리가 보고 있는 것은 사실 특별히 설계된 관측실의 지붕에 뚫린 구멍이다. 그 안에 들어가면 뻐끔히 뚫린 구멍 위로 구름의 가장자리가 점점 커지다 반대편으로 지나가고, 그러는 사이 햇빛은 희미해진다. 비가 내릴 때도 있다. 그러나 우리의 관심은 눈에 보이는 것에만 있지 않다. 관측실 가장자리에는 소박한 돌 벤치 하나가 놓여 있다. 벤치의 의도는 한 무리의 사람이 모여 앉아 저마다 하늘을 올려다보게 하려는 데 있다. 탐색의 목적은 개인의 내적 경험이지만, 다른 사람들도 그런 경험을 함께하고 있다. 이런 면에서 관측실은 교회와 같다. 초월적 경험이지만 공동체적으로 경험하게 해준다. 이 장소는 침묵, 인내, 경외를 권한다. 단지 잠깐 머무르면서 잡담을 나누거나 다른 사람들에 대해 비열한 생각을 품는 건 매우 부적절하다고 느끼게 된다.

터렐의 관심은 단지 관람이 아닌 참여하는 예술에 있다. 우리는 다른 사람들과 함께 저녁 햇살이나, 해안선을 쓰다듬는 파도나, 먼산을 경험한다. 터렐은 화산재로 이루어진 200미터 높이의 로덴 분화구에서 1970년대 말부터 지금까지 천체 관측 경험을 조직하고 강화할 수 있는 다양한 내부 공간을 개발하는 작업에 몰두하고 있다.(91) 이 분화구는 정서적 충격 효과나 규모 면에서 대성당과 어깨를 견줄 만하다.

터렐의 작업은 회전축 역할을 한다. 예술은 자연의 기념물을 창조하거나 재

정확하게 보기 위해
노고를 아끼지 않는다.
— 90. 알브레히트 뒤러,
〈큰 잔디 덩어리〉, 1503년

자연

하나의 경험 전체를
안무하는 미술가.

— 91. 제임스 터렐. 로덴 분화구.
애리조나. 1979년~

현하는 행위에서 자연을 더 가깝게 또는 더 의미 있게 지각하는 기회를 창조하는 쪽으로 바뀌고 있다. 그림을 보는 대신 이제는 실물을 본다. 하지만 미술가의 역할은 여전히 결정적으로 중요하다. 그 경험은 창조적인 마음의 통찰력과 상상력이 빚어내고 조직하기 때문이다.

스웨덴에 있는 앤터니 곰리와 데이비드 치퍼필드의 전망대로 가보자.(92) 터렐의 관측소처럼 이 작품도 자연을 볼 기회를 제공한다. 이곳에 오면 젖은 나뭇잎과 안개에 싸인 채 18미터 높이 위에 설 수 있다. 두 미술가가 기여한 바는 자연을 경험할 수 있는 구조물이다. 꼭대기까지 올라가는 경로가 결정적으로 중요하다. 관람자는 거칠고 기하학적인 콘크리트 전실과 넓은 층계참을 지나 사방이 막힌 나선형 계단을 타고 오른다. 곰리와 치퍼필드는 경험의 무작위적 요소들을 얼마간 제거하려 한다. 그들은 우리가 집중을 못하거나 준비가 되지 않았을 때, 자연과의 만남에서 얻을 수 있는 보다 깊고 친밀한 의미가 우리의 손아귀에서 쉽게 빠져나간다고 직관적으로 이해한다. 이 전망대는 그 점을 바로잡는 데 전력을 기울인다. '경험의 안무'라는 이 개념은 다른 좋은 것들과 관계를 맺을 때 어떤 효과를 발휘할 수 있을까? '사랑'에 해당하는 안무가 있다면 어떤 모습일까? 미술가의 일은 사랑을 묘사하는 선을 넘어, 사랑을 보다 잘 경험하기 위해 지구

이곳은 당신의
어떤 부분에
편안함을 주는가?

— 92. 앤터니 곰리와 데이비드 치퍼필드, 전망대.
키빅 아트센터, 스웨덴, 2008년

를 가로지르는 기회들을 관현악 편성처럼 조직하는 단계까지 발전할 수 있을까? 이 모든 활동의 토대인 참여 미술의 야망을 세상은 이제 막 이해하기 시작했고, 그 결과도 이제 막 탐구하기 시작했다. 어느 미술가가 당신이 죽음과 더 좋은 관계를 맺거나, 자녀들과 더 잘 지내거나, 돈을 더 잘 관리하도록 도와준다 해도 전혀 이상하지 않을 것이다. 우리는 미술가를 이젤 앞에 앉아 있는 사람으로 생각하는 단계를 넘어설 필요가 있다.

　미래의 미술가는 여전히 붓과 물감 혹은 필름에 정통할 수도 있지만, 또한 건축가, 지리학자, 연설가, 정치가 또는 과학자의 기술을 이용할 수도 있다. 한 사람을 미술가로 간주하는 기준은 그가 예술의 참된 역사적 사명, 즉 인생에서 가장 중요한 것들을 감각적으로 더 잘 이해시키는 사명에 관심이 있느냐다. 미래의 미술가는 예술이 항상 전념해왔던 가치들을 증진하는 사건의 기회를 창조할 것이고, 그 범주에는 탑, 분화구, 만찬, 혹은 유치원이 포함될 수 있다. 앞으로 수십 년 동안 많은 미술가들이 전통적인 미적 대상을 생산하는 대신 예술의 기본적인 사명을 향해 직접 돌진한다 해도 예술의 알맹이가 사라졌다고 놀라거나 슬퍼하지 말라. 예술은 여전히 우리가 세계를 경험하는 방식을 변화시키고자 하는 기본적인 사명에 매진할 테니.

돈

자본주의 개혁의 길잡이, 예술

자본주의를 가장 혹독하게 비판한 사람들도 자본주의의 힘, 즉 자원을 정렬하는 능력, 관리 감독 규율, 거대한 에너지를 기이한 심정으로 곁눈질하고 싶은 충동을 억누르지 못했다.

> 부르주아 계급은 거의 백 년을 지배하는 동안 이전의 모든 세대를 합친 것보다 더 육중하고 더 거대한 생산력을 창조했다. 인간에 종속된 자연력, 기계, 화학을 이용한 공업과 농업, 증기선, 철도, 전신, 농업을 위한 대륙 전체의 개간, 하천의 운하화, 대지에서 마법처럼 출현한 모든 인구—도대체 과거의 어느 세기가 그런 생산력이 사회적 노동의 무릎 위에서 잠을 자고 있다고 예감이라도 했던가?
> —카를 마르크스·프리드리히 엥겔스, 『공산당 선언』, 1848년

그러나 오늘날 온 세상이 뼈저리게 알고 있듯이 자본주의에는 수많은 단점이 있다. 고객의 관점에서 볼 때 자본주의의 초점은 엉뚱한 상품과 서비스에 지나치게 편중되어 있다. 열거하기 시작하면 끝이 없다. 팔려고 내놓은 초콜릿바의 엄청난 양에 비해 가정 문제의 원인을 해소해주는 장치는 턱없이 부족하다. 쿠알라룸푸르에서 맨체스터까지 가는 할인 항공편은 넘쳐나는 데 비해 직장 근처에 마당 딸린 집을 구하기는 하늘의 별 따기다. 산업 자본주의는 값싼 장신구는 많이 만들었지만, 아름다운 도시를 많이 만들지는 못했다. 생산에 관해서라면 저임금 공장노동자들은 청소년기의 지위 불안을 착취하기 위해 디자인된 비싼 운동화를 생산하고, 수줍은 아이들에게 제 목소리를 찾아주는 유치원 교사들은 보르네오 산비탈을 벌거숭이로 만드는 무분별한 목재상과 비교도 안 되게 적은 월급을 받고, 거액의 보상을 받는 임원들은 자사 것과 거의 똑같은 타사 치약보다 더 높은 판매고를 올리기 위해 고심하면서 인생의 황금기를 모두 허비하고, 체제는 장기적 이익보다 단기적 성공을 우선시하고 노동자를 목적이 아닌 수단으로 취급한다.

자본주의를 개혁할 필요가 있다는 말에 많은 사람이 동의한다. 이 개혁의 본질을 가리키는 생생한 단서들을 미술의 영역 안에서 확인할 수 있다는 것이 이 책의 주장이다. 지금까지 미술이라는 통찰의 결정적 원천을 이용하지 못한

까닭은, 첫눈에 미술이 거시경제학에 유용한 충고를 해줄 후보처럼 보이지 않은 데 있었다.

예술은 돈이나 일과 완전히 별개로 보일 수 있다. 예술 하면 사람들은 대개 사치, 휴가, 특별한 행사 등을 떠올린다. 예술적 사고를 지닌 사람들은 자본주의를 19세기의 점잖은 사람들이 섹스를 생각하듯 본다. 모든 시대가 그랬듯이 19세기도 섹스에 집착했지만, 예민하고 생각이 깊은 부류들은 그 위험성을 날카롭게 의식했고, 드러내놓고 입에 올리기에 곤란한 주제라 여긴 탓에 순수와 순결을 강조하는 설교로 마무리했다. 그 반작용으로 후세의 해설자들은 정반대 극단으로 달려가 성을 찬미하고 금기에서 완전히 벗어나면 더없이 만족스러울 것이라 상상했다. 물론 섹슈얼리티는 불가결한 동시에 고통과 혼란의 원천이다. 자본주의도 마찬가지여서, 섹스처럼 깊은 감동과 강한 불만족이 난처하게 뒤섞여 있다.

오늘날 우리는 뚜렷이 양극화된 두 종류의 공상에 쉽게 사로잡힌다. 일부는 빅토리아 시대 사회개혁가가 경제를 생각한 것처럼, 돈은 죄악이고 자본주의는 폐지되어야 한다는 생각에 이끌린다. 반대편에선 1960년대 자유연애 지도자처럼, 시장의 폐해에 완전히 눈을 감고 시장경제를 찬양한다. 개인으로서든 사회로서든 우리는 돈과 더 좋고, 현명하고, 정직한 관계를 형성할 필요가 있다. 우리는 자본주의의 막대한 생산력을 우리의 필요가 얼마나 넓고 깊은지 더 정확히 이해하는 데 투입할 줄 아는 경제를 원한다. 예술은 그런 진보에 큰길을 열 수 있다.

취향의 문제

우리가 자본주의라 부르는 경제 체제는 소비자가 직접 선택해 구입할 수 있는 상품과 서비스를 시장에 내다팔아 이윤을 얻는 과정이 그 핵심이다. 생산자는 소비자가 돈을 내고 살 만한 것이면 무엇이든 공급하고자 한다. 이 점에서 자본주의가 좋은지 나쁜지는 소비자의 취향에 따라 좌우된다. 기업의 사악함만을 탓하기보다 우리 자신에게도 비난의 일부를 돌려야 한다. 자본주의의 많은 문제가 소비자의 선택 또는 취향의 부족으로 요약된다.

라스베이거스의 카지노 빌딩을 보며 그 저속함에 개탄하거나, 값싼 햄버거

돈과 취향이 겹도는
경우.

— 93. 시저스 팰리스 호텔 로비,
라스베이거스, 1966년

에 들어간 쇠고기의 질을 생각하며 몸서리친다면, 단지 그걸 공급하는 기업주
와 경영자에게만 모든 책임을 떠넘기지 않아야 한다.(93) 불량 식품이 대량으로
팔리거나 많은 사람들이 한심한 휴양지에 머물고 싶어하는 건 그들 잘못이 아
니다. 가장 어리석은 텔레비전 프로그램의 제작자는 어떤 이데올로기를 신봉해
질 낮은 오락을 만드는 일에 전념하는 게 아니다. 그들은 우리의 하인이라, 그들
에게 돈이 되는 한에서 우리가 원하기만 하면 무엇이든 척척 우리 앞에 대령한
다. 문제는 잘못된 상품에 열광하면서 기꺼이 돈을 내고 구입하려는 사람이 너
무 많다는 데 있다.

　　이때 '잘못되었다'는 건 무슨 뜻일까? 이에 대한 한 가지 대답의 초점은 외
부효과(경제 활동과 관련해 의도하지 않게 발생하는 이익이나 부작용―옮긴이),
즉 기업이 사회에 떠넘기는 숨겨진 비용에 있다. 카지노는 우울증, 가정의 고통
그리고 알코올중독을 유발할 수 있지만, 카지노를 소유한 사모펀드 그룹은 그런
문제들에 돈을 지불하지 않는다. 저질 햄버거는 비만 및 질병과 결부되지만, 기
업의 대차대조표에는 병원비가 기재되지 않는다. 이런 논의의 범위를 확대하면
전 세계의 고통이 모두 포함된다.

　　이 외부효과에 관한 쟁점들은 중요하게 다뤄지지만, 애초에 사람들의 기호

가 왜 잘못되었는가라는 핵심적인 문제는 건드리지 않는다. 이제 다른 유의 '잘못'으로 넘어가보자. 이 상품들은 인류의 가장 고귀한 잠재력과 거리가 멀뿐더러, 특정한 음식이나 레저, 텔레비전 프로그램에 대한 애정은 인간의 품위 있는 존재로서의 가능성을 모욕한다. 바로 이 양심을 찌르는 인식이 외부효과에 대한 반감을 불러일으킨다. 우리가 이를 특히 꺼리는 이유는 지구, 건강, 세입, 노동을 희생시키는 일이 야비한 명목으로 널리 자행되어왔기 때문이다. 만일 대양 온난화가 우리의 가장 고상한 노력의 부산물이라면 이는 슬픈 일이지만, 한심하고 비현실적인 도락을 위해 미래를 파괴하고 있다는 것을 깨닫는다면 두려움과 공포가 밀려온다.

　품위는 있지만 불우한 측에 속하는 사람들의 기호를 무가치하다고 주장하는 마음은 비열하게 느껴진다. 우리는 스스로를 진심으로 엘리트적이거나 속물적이라 생각하지 않지만 누군가에게 그런 비난을 듣지 않을까 두려워한다. 마음속으로 우리는 네바다의 호텔 로비가 그로테스크하다거나 햄버거가 수준 미달이라는 사실을 확신한다. 그러나 남들에게 우리의 생각을 드러내는 자리에서는 종종 말을 자제한다. 아마 다른 사람의 감정을 건드리지 않으려는 기특한 불안 때문일 것이다.

　항상 예의 바를 필요는 없다. 망설임이 앞을 가로막는다면 연민을 느낄 가치가 거의 없는 사람들이 그들의 한심한 취향을 아주 명백히 보여주는 것에 초점을 맞추면 된다. 호주 서부의 퍼스에 프리 다무르 저택을 지은 엄청나게 부유한 사업가와 그의 아내는 그들의 건축에 대한 열정을 비판할 만한 어떤 사람보다 사회적으로나 경제적으로 훨씬 우세했다.(94) 하지만 애석하게도 그들은 그 막대한 부가 허용한 기회에 비해 취향이 너무 보잘것없었다. 금전적인 면에서 그들은 메디치가의 어느 공작에도 뒤지지 않았지만, 메디치가는 경제적 자원을 이용해 세계에서 가장 감동적이고 고상한 수준의 건물들을 창조한 반면(95), 그들은 눈에 거슬리다 못해 결국 철거했을 때 애도하는 사람이 거의 없는 건물을 창조했다.

　저속한 부자들이 화려하게 허비하는 기회들은 자본주의의 전반적인 문제를 대변한다. 프리 다무르의 실패는 사실 햄버거 체인점과 카지노 로비, 아둔한 텔레비전 프로와 수준 낮은 신문지상에서 펼쳐지는 현상의 확대판이다. 돈이 취향과 손을 잡을 때, 다시 말해 돈이 선하고 아름다운 것뿐 아니라 우리의 불

명료한 욕구를 민감하게 알아보는 감수성과 결합할 때, 음식에서부터 주택과 미디어에 이르기까지 수많은 영역에서 매우 좋은 결과가 나올 수 있다. 문제는 현명한 지출이 극히 드물다는 것이다. 잘못은 화폐 시스템 자체라기보다 소비자의 취향에 있다. 메디치가의 예배당과 프리 다무르의 극명한 대조는 자본주의의 고통스러운 문제를 적나라하게 보여준다. 오늘날 우리의 경제 체제는 기본적으로 부의 창조를 향해 질주한다. 이 체제에서 어떤 사람들은 돈 벌 기회를 극대화하기 위해 어떤 짓도 서슴지 않는다. 하지만 일단 돈을 손에 넣고 나면 어떻게 써야 하는지에 대해서는 아는 게 거의 없다. 돈을 버는 자질이 있다고 해서 돈을 품위 있게 쓰는 자질이 저절로 따라오진 않는다. 이 현상은 우리 사회가 사유재산의 의미가 무엇인지 정확히 모르기 때문에 발생한다. 우리는 요구하기를 난처해하고, 그래서 소비자의 변덕에 모든 걸 맡긴다.

전 세계의 많은 분야 중 오늘날 자동차가 수십 년 전보다 조금이나마 좋아진 데는 몇몇 비평가들이 지칠 줄 모르고 대중의 감성을 일깨우며 자동차의 좋은 점과 나쁜 점을 교육했다는 이유가 한몫을 한다.(96) 이 비평가들은 시장에 나온 일부 차량의 문제점, 예를 들어, 기준 이하의 기어, 스타일상의 문제, 불편한 좌석, 저급한 계기판, 빈약한 브레이크 등에 불만을 갖도록 우리를 가르쳐왔다. 또한 우리의 돈을 더 정확히 사용하는 법을 가르쳤고, 그러면서 속물적이거

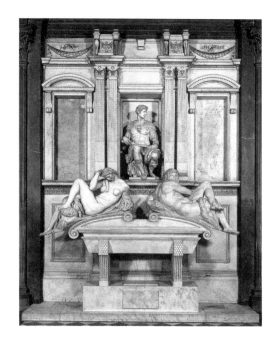

나 비열하게 보이지 않고 당당함을 유지했다. 실제로 그들은 우리에게 도움을 주
고 우리의 실수를 막아준다는 전제에서 출발했다. 그들은 우리에게 삶의 작지
만 중요한 분야에서 취향을 가지라고 가르쳤고, 주유소나 호텔의 앞마당에서 메
디치가 사람처럼 되는 법을 보여주었다.

 자동차와 관련해 우리가 그런 과정의 장점을 기꺼이 인정한다면, 그 과정
은 삶의 모든 영역으로 확대될 필요가 있다. 우리는 우리가 끌고 다니는 차에 대
해서와 마찬가지로 음식, 미디어, 건축, 레저 등에 돈을 소비할 때도 까다로워야
한다. 우리는 전반적으로 취향을 고양시켜주는 프로젝트의 정당성을 받아들여
야 한다. 이 목적을 위해 우리는 예술사의 중요한 순간들에 등장하는 인물의 역
할을 편안하게 인정해야 한다. 바로 비평가들이다.

취향 교육에서 비평가의 역할

1920년대 영국에는 현대미술에 돈을 쓰는 건 고사하고, 그런 미술을 좋아하는 게 좋은 생각이라고 생각하는 사람조차 거의 없었다. 그러나 1960년대에 이미 주도적인 견해는 거의 만장일치로 돌아서 있었다. 이 극적인 변화의 한 동력은 비평가 허버트 리드의 지칠 줄 모르는 노력이었다. 그는 기사와 책을 쓰고, 라디오에 출연하고, 전시회를 개최하고, 런던에 현대미술학회를 설립하고, 전국의 강연장을 돌며 벤 니컬슨, 파블로 피카소, 바버라 헵워스 같은 위대한 현대미술가들의 가치를 옹호했다. 자동차 분야의 제러미 클라크슨처럼 허버트 리드는 예술을 사랑하면 우리에게 무엇이 좋은지에 대한 주된 의식을 크게 변화시켰다.(97)

우리는 자신의 취향을 자랑하고 싶어한다. 하지만 사실 우리 시대를 압박하는 요구사항들과 우리가 안고 있는 심리적 결함을 감안할 때, 자신의 내면을 깊이 들여다보도록 권유받고, 우리의 열정을 유익한 방향으로 인도해주는 타인의 정보에서 이득을 얻지 못하면 우리가 무엇을 좋아하는지 알아낼 길이 막막하다. 자신의 취향에 대한 의심은 웃기는 코미디의 소재가 될 수 있다. 마르셀 프루스트가 캉브르메르 부인과 만들어내는 재미있는 장면을 생각해보라. 그녀는 어떤 예술을 좋아해야 '옳은지' 도통 모르고 있다. 『잃어버린 시간을 찾아서』의 끝 무렵에 그녀는 모네와 드가를 대단히 좋아하지만 푸생은 정말 의심스럽다고 선언한다. 이에 프루스트는 은밀한 취향 교육자인 화자의 입을 빌려 친절하게 질문한다.

'하지만' 나는 캉브르메르 부인의 견해에서 푸생을 복권하려면 푸생이 다시 한번 유행을 타고 있다고 말하는 길밖에 없으리란 생각에 이렇게 말했다. "드가 선생은 푸생이 샹티이에서 그린 작품들이 그가 아는 한에서 가장 아름답다고 주장합니다."

"그래요? 난 샹티이의 작품들을 몰라요." 캉브르메르 부인은 드가의 견해와 충돌하지 않고 싶은 마음에 이렇게 말했다. "하지만 루브르에 있는 작품들에 대해선 애기할 수 있답니다. 끔찍해요."

"드가 선생은 그 작품들도 대단히 칭찬하시던걸요."

"다시 가서 봐야겠군요. 실은 기억이 가물가물해요." 그녀는 한순간을 침묵으로

위
중요한 문제는 돈을
모으는 게 아니라 돈을
현명하게 쓰는 것이다.
— 96. BBC의
〈톱 기어〉를 진행하는
제러미 클라크슨

아래
누군가가 우리의 취향을
지도해줄 때에야 비로소 우리는
무엇이 내 마음에 드는지
명확히 알게 되기도 한다.
— 97. 현대미술학회 개관식의 허버트 리드.
런던. 1947년

돈

흘려보낸 뒤 대꾸했다. 마치 그녀가 곧 푸생에 대해 내리게 될 호의적인 평가가, 내가 방금 그녀에게 건넨 말 때문이 아니라, 루브르의 그림들을 마음먹고 다시 한번, 이번에는 명확히 조사해보고 내릴 결론에 좌우되리라는 듯.

—마르셀 프루스트, 『잃어버린 시간을 찾아서』 4권, 『소돔과 고모라』, 1921~22년

우리는 프루스트가 캉브르메르 부인을 꼬챙이에 꿰어 요리한 그 맛에 정신이 팔려 그녀의 오류가 정확히 무엇인지 이해하려는 좀더 참을성이 필요한 과제를 망각해선 안 된다. 게다가 우리는 자신의 취향이 웬만하다고 자부하지만 실은 캉브르메르 부인과 더 비슷하기 때문이다. 캉브르메르 부인은 자신의 마음을 모른다. 이는 용서할 수 있는 일이다. 어느 화가가 재능이 있는지 처음부터 어떻게 알 수 있단 말인가. 하지만 지금 문제는 불확실성이 아니다. 진짜 문제는 자신의 관심사를 모른다고 겸손하게 인정하지 않는 태도, 약점을 가리기 위해 뒤집어쓴 오만에 있다. 캉브르메르 부인—사실은 많은 사람들—은 예술에서 무엇이 중요한지 알고, 믿을 만한 경험에 기초해 평가하는 척하지만, 사실은 생각하고 느끼기 위해 수고해본 적이 없고, 다소 공황 상태에서 단지 현재 이럴 것이라고 상상하는 유행을 모방하는 정도에 불과하다.

만일 여러분이 캉브르메르 부인을 위해 상황을 돌리고자 한다면, 조롱은 썩 좋은 출발점이 못 될 것이다. 어쨌든 이 부인의 문제는 자신이 이미 확고한 예술적 취향을 갖고 있다고 생각하지만 적절한 교육의 혜택을 받은 적이 없다는 데 있기도 하다. 그녀는 해답을 안다고 생각하고, 그래서 자신의 무지를 간파하기가 더 어렵다. 허버트 리드는 이 문제를 잘 알고 있었다. 그는 의심과 무지에 깊이 공감하는 위치에서 시작했고, 그에 따라 친절함을 교육 전략의 한 핵심으로 삼았다. 그는 품위 있고, 지적이고, 선량한 사람들이 예술을 잘 모를 수 있다는 사실을 당연히 여겼다. 그들이 왜 잘 알아야 하겠는가? 특히 허버트는 그들이 추상미술에 아주 회의적일 수 있음을 알았지만, 그들을 멍청이나 향수에 젖은 바보로 몰아세우지 않았다. 그는 프루스트처럼 그들을 놀림감으로 삼지 않았다. 진정한 교육에는 항상 이러한 뼈대가 들어 있다. 유치원 교사는 아이들이 글을 못 쓰거나 14 다음에 오는 숫자를 혼동한다고 해서 아이들을 경멸하지 않는다. 우리는 지금 서 있는 위치에서도 훌륭하게 시작할 수 있다. 리드는 작전상 사람들이 이미 인정하고 승인하는 것들로 시작했다. 강연에서 그는 라파엘

라파엘로와 리드의
도움 덕분에 헵워스를
사랑할 줄 알게 되었다.
—98. 바버라 헵워스.
〈펠라고스〉. 1946년

로—1930년대에 대단히 큰 존경과 폭넓은 찬사를 받던 미술가—의 〈성모마리아와 아기 예수〉는 사실, 그가 좋아했던 현대미술가, 바버라 헵워스(98)처럼 추상 구성을 충실히 따랐다고 즐겨 지적했다. 리드는 이미 사람들의 신뢰를 얻은 작품과 새 작품의 미묘한 유사점을 드러내는 방식을 이용했고 그에 따라 사람들은 새로운 작품을 그들의 개인적 판테온에 받아들였다. 그는 이 분야의 달인이었다.

　　진정으로 뛰어난 비평가는 우리가 어떤 작품을 좋아하거나 싫어할 때 왜 개인적으로 그렇게 공명하는지 그 이유를 발견하도록 도와준다. 그들은 우리가 경험하는 아주 이상한 사실을 진지하게 여긴다. 바로, 우리는 자신이 왜 어떤 것을 사랑하거나 미워하는지 자동적으로 알지 못한다는 사실이다. 우리는 그 이유가 무엇인지 자신에게나 남들에게 정확히 설명하지 못한다. 그게 문제다. 예를 들어, 어떤 것이 "굉장하다" "멋있다" "놀랍다"고 말할 때 우리는 자신의 긍정적인 반응을 드러내는 중이지, 설명을 하는 건 아니다(듣는 사람으로서는 감탄을 하도록 유도된다기보다 등이 떠밀리는 느낌이 들기 때문에 그 말들이 귀에 거슬릴 수도 있다). 비평은 눈에 보이는 장면 뒤로 들어가 진정한 이유를 찾는 과정이다.

　　대단히 유명하고 큰 사랑을 받은 작품을 감상할 때도 우리는 왜 이 작품이

마음과는 달리 이 그림의
어떤 점이 훌륭한지 말로
표현하기는 쉽지 않다.
— 99. 레오나르도 다 빈치,
〈모나리자〉, 1503~6년

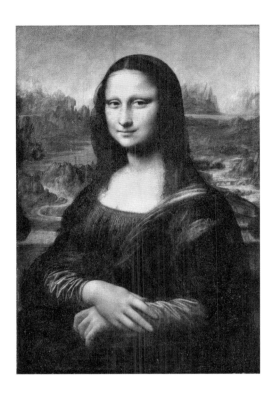

내 마음에 드는가라는 기본적인 문제 때문에 함부로 입을 열지 못하고 괴로워
한다. 좋은 비평가는 우리가 어떤 작품에 감동할 때 실제로 어떤 일이 일어나고
있는지 탐지할 줄 알고, 그 감동을 말로 표현할 줄 안다. 예를 들어 많은 사람들
이 모나리자의 미소에는 특별한 점이 있다고 느꼈다.(99) 그러나 1869년『포트
나이틀리 리뷰』에 미술 비평가이자 철학자인 월터 페이터가 기고한 소론은 약
간 장식적이긴 해도 논리 정연한 통찰로 그 미소의 힘이 실제로 어디에서 나오
는지 설명했다.

그녀는 앉아 있는 곳 주변의 바위들보다 더 오래되었다. 뱀파이어처럼 그녀는
무수히 죽어 죽음의 비밀을 알고 있으며, 깊은 바다로 들어간 적이 있어, 그들
이 몰락한 날의 모습을 기억하고 있고, 미로 같은 항로를 따라 동방의 상인들과

거래했으며, 레다처럼 트로이의 헬레나를 낳았고, 성 안나처럼 동정녀 마리아를 낳았다. 이 모든 것이 그녀에겐 수금과 피리의 소리 같으며, 변화하는 표정을 빚어내고 눈꺼풀과 손을 물들이고 있는 그 우아한 자태로만 살아 숨쉰다. 영생의 환상은 만 가지 경험을 쓸어모은 오래된 환상이며, 근대 사상은 인간성이란 관념이 모든 유형의 생각과 생명에 의해 형성되었고 그 관념 안에 그 모두가 요약되어 있다고 생각한다. 분명 모나리자는 오래된 환상의 화신이자 근대 사상의 상징으로 존재하는 듯하다.

미사여구를 걷어내고 다시 말하자면, 우리가 모나리자의 얼굴을 좋아하는 이유는 광대한 경험과 평온함을 합쳐놓은 듯한 인상을 주는 데 있다. 다른 사람들의 온갖 의외성과 내면의 동력을 알고 있지만, 그럼에도 그들에게 애정을 품을 수 있는 인간이 여기 있다는 느낌. 바로 그런 태도를 우리는 이상적인 연인이나 친구에게서 발견하기를 갈망한다. 우리의 모든 비밀과 어둠과 함께 우리가 진정 어떤 존재인지 알면서도 여전히 우리를 부드럽고 너그러이 대해주는 사람을.
　　우리에게 르네상스 그림에서 주목해야 할 점을 가르치는 다소 난해한 임무와, 자동차, 주택, 햄버거에 대한 취향을 교육시키는 좀더 대중적인 임무에는 중대한 연관성이 있다. 근본적으로 비평가의 임무는 어떤 대상을 볼 때 무엇이 진정으로 만족스럽고 즐거운지, 또는 무엇이 실망스럽고 설익었는지 파악하게 하는 데 있다. 비평은 우리가 느끼는 좋음과 싫음의 기초를 최대한 분명히 드러내고자 하는 노력이다. 때로는 단지 싫은 부분에 집중해, 기준 미달인 점을 지적하고 조롱하는 듯 보이지만, 이 부정적 입장은 감탄할 가치가 있는 측면들을 확인하는 훨씬 더 중요한 사업의 부차적인 부분에 불과하다.
　　그럼에도 취향의 개선이란 사람들이 삶의 어떤 부분에 항상 좀더 불만족을 느끼게 됨을 의미한다. 예를 들어 불쾌한 건축을 참고 지나치기보다, 새로 들어선 한심한 주택단지나 잔인무도한 쇼핑몰 앞에서 집단적으로 경악하며 한숨을 내쉬어야 하고, 이 경악은 자본주의 체제로 돌아와, 이 신성한 지구를 속된 용도에 쓴 책임자들에게 혹독한 금전적 처벌을 내려야 한다는 감정으로 변환되어야 한다.
　　남반구에서 가장 크고 상업적으로 가장 성공한 쇼핑센터는 마이어 임포리엄이라는 재벌 가문이 멜버른 교외에 세운 채드스톤으로, 천문학적인 벌금을

이 건물을 불쾌하게
여기는 사람이 딱히
많은 것은 아니다.

— 100. 채드스톤
쇼핑센터의 주 입구.
멜버른. 1960년

자선기금으로 낸 기록도 갖고 있다.(100) 이 가문의 유력 인사들은 우아한 저택
과 세련된 인생관으로 유명하다. 다시 말해 그들이 세운 건축학의 재난이라 할
수 있는 거대하고 못생긴 쇼핑 단지는 그들의 개인적 취향이 아니었다. 다만 그
들은 떼돈을 벌고자 했고, 그런 쇼핑센터라면 가장 확실히 돈을 긁어모을 수 있
다고 생각했다.

　　채드스톤의 원 소유주들은 당연히 이탈리아에서 가장 큰 쇼핑센터인 밀라
노의 갈레리아 비토리오 에마누엘레 2세의 양식(101)을 더 좋아했으리라. 그럼
에도 그들은 합리적이고 정확한 계산에 따라, 고객 대다수가 건물의 외관에 신
경쓰지 않을 테고, 단지 외관 때문에 그 안에서 토스터나 테니스 라켓을 안 사
진 않을 거라 결론지었다. 마이어 임포리엄은 대중이 쇼핑몰 미학의 월터 페이
터, 허버트 리드, 또는 (보다 가능성이 높은) 제러미 클라크슨 같은 사람이 나타
나길 기다리던 취향의 공백기를 이용했다. 그사이 대중은 자신이 어떤 특별한
고통을 겪는지 인지하지 못했다.

　　비평가라는 직업의 역사를 살펴보면 새로운 분야에서 취향의 기준을 높이

이 건물을 지은 사람들은
아름다움에서 이윤을 낼 수
있다고 확신했다.

— 101. 주세페 멘고니.
갈레리아 비토리오 에마누엘레 2세.
1865년

기 위해 팔을 걷어붙인 사람에겐 반드시 기회와 도전이 함께 찾아옴을 알게 된
다. 허버트 리드는 자신의 목표를 성취하기까지 40년이 걸렸다. 그는 수십 권의
책을 쓰고 수백 차례의 강연을 했다. 그럼에도 그가 어렵사리 해낸 일은 영국 사
회의 아주 적은 인구가 미술관의 일부 작품을 보다 호의적으로 보게 된 정도였
다. 그러나 그걸로 끝은 아니었다. 충분히 단호하게 그리고 광범위한 상업 분야
들에서 훌륭한 비평의 목소리들이 나와 좋은 점을 사랑하고 범속함을 싫어하라
고 촉구할 수 있게 되었다. 그 과정에서, 그리고 시간이 흐르면서 이 새로운 경향
은 돈을 어디에 써야 하는지에 대한 인식을 바꿨고 그럼으로써 자본주의가 운
영되는 방식에 실질적인 변화를 가져오기에 충분했다.

진보한 자본주의를 향하여

우리가 향하는 목표는 진보한 자본주의다. 기업체들이 경제적 현실과 충분히 조화를 이루어 이윤을 내고 외부의 지원을 받지 않고서 그들 자신의 활동을 유지하고 확대하지만, 더 나아가 최적의 재화와 용역을 제공하는 데도 초점을 유지하는 체제를 말한다. 그러기 위해서는 경쟁적인 시장에서 번창하기 위해 요구되는 많은 원칙에 전념할 뿐 아니라, 진정으로 가치 있고 존경할 만한 일에도 전념하는 기업 문화가 필요하다.

현재 이 말은 대개 모순처럼 들린다. 좋은 일과 돈벌이는 동시에 할 수 없다는 걱정이 머리에서 떠나지 않는다. 이 걱정은 자본주의에 대한 불안의 핵심과 맞닿아 있다. 이 경제 체제는 생산의 효율성을 극대화할 뿐, 우리의 고상한 노력에는 보답하지 않는다고 우리는 걱정한다. 우리 주위에 널려 있는 유일한 증거들이 현실은 다음과 같다고 확실히 입증한다. 좋은 일을 하려고 노력하면 실패하고, 취향을 무시하면 성공한다. 19세기 중반 사업가이기도 한 어느 예술가가 이 문제에 정면으로 도전했다. 윌리엄 모리스였다.(102) 진지했던 많은 동시대인들처럼 모리스도 산업화에 떠밀려갈수록 많은 사람들이 아름답고 품위 있는 제품을 만들던 장인 직종에서 멀어지고 주로 수준 이하의 추한 물건을 생산하는 공장의 생산 라인 앞에 서는 현상에 크게 당황했다. 그는 이 현실과 싸우기 위해 고품질의 아름다운 가구를 자동화된 기술에 의존하지 않고 전통적인 방식에 따라 손으로 만들어내는 사업을 시작했고, 그럼으로써 만족스럽고 보수가 좋은 노동의 기회를 창출하고자 했다. 최고 수준의 다양한 예술품과 공예품을 모두에게 공급할 수 있었고, 노동자들에겐 건강하고 의미 있는 일터가 생길 수 있었다.

애석하게도 상황은 계획대로 흘러가지 않았다. 사업은 몇 년 동안 적당히 성공했지만, 주류 기업들과 힘있게 경쟁하지 못했고, 높은 가격으로 상품을 구입할 고객 기반을 충분히 확보하지 못해 결국 파산을 맞이했다. 멀리서 보면 모리스는 선한 자본주의의 예수 같다. 그는 세상을 위해 너무 선한 행동을 했기 때문에 상업의 십자가에 못박혔다. 한편 품질과 가치를 완전히 무시하는 사람들은 자주 정반대의 운명을 누리는 듯하다. '대중의 취향을 평가절하해서 돈을 잃은 사람은 한 명도 없었다'는 말은 냉소적이지만 절로 수긍이 가는 금언이다.

(자금의 승리인 시저스 팰리스 호텔과 채드스톤 쇼핑센터와 비교해) 모리스 앤드 컴퍼니의 운명은, 자본주의 시장은 사악하므로 유일한 구원책은 검열을 하고 가장 고결한 생산자들에게 인위적인 장려금을 지급하는 데 있다는 증거처럼 보일 수 있다. 시저스 팰리스는 취향 경찰이 강제로 문을 닫게 해야 하고, 정부는 염소 치즈를 생산하는 장인에게 보조금을 지급해야 한다. 백일몽처럼 매력적이지만, 이런 유의 과격한 대규모 개입은 재앙으로 이어지기 십상이다. 전 세계 금융시장에서 통화가치가 폭락하고, 세입은 하락하고, 정부는 국채의 이자를 감당하지 못할 것이다. 어쨌든 민주주의 정당들은 저마다 시장의 관심을 끌기 위해 노력하는 경쟁자들이고, 그래서 주요 정당들은 필연적으로 윌리엄 모리스 앤드 컴퍼니보다는 라스베이거스의 가치관에 더 동조한다. 우리는 향수와 회한에 더 깊이 빠지지 말고, 시장 없이 살아가긴 도저히 불가능하다는 사실을 인정해야 한다. 우리에겐 계몽적인 간섭을 허용하지 않고 시장을 개선할 방도가 필요하다.

그런 임무에 착수할 용기는 자본주의 역사에서 보다 희망적인 사례들을 찾는 데서 싹튼다. 선량함의 개념과 자본주의의 구속을 성공적으로 화해시킨 사례들, 이윤을 추구하는 기업의 자원을 이용해 고품질의 제품을 창조하면서도

이윤에 똑같이 관심을 기울여 세상을 개선시킨 사례들을 만나기까진 오랜 시간이 걸리지 않는다. 장난감 분야에서 레고가 떠오른다. 또한 항공 산업에서 ANA 항공, 과일주스 분야에서 이노선트 스무디스, 오피스 건축 분야에서 어번 스플래시, 욕실용품 분야에서 한스그로헤, 감자칩 분야에서 츠바이펠, 애니메이션 분야에서 아드먼 스튜디오, 연필 분야에서 카랑다슈가 떠오른다.

선량함과 시장이 화해할 가능성을 비관적으로 보는 태도는 고상한 예술과 금전적, 비평적 성공의 관계를 비관적으로 다룬 19세기의 낭만주의적 주제를 아련히 연상시킨다. 뛰어난 재능은 비속한 세상에서 운명적으로 무시당하게 되어 있다는 생각이 오늘날까지 존속하는 건, 쓸데없이 많은 19세기 예술가가 다락방에서 무명으로 죽었기 때문이고, 에두아르 마네의 〈풀밭 위의 점심식사〉가 처음에 기존 예술계에서 조롱을 당하고, 제임스 맥닐 휘슬러의 〈흰색의 심포니 1번〉이 공식 전람회에서 추방당했기 때문이다. 우리 모두는 삶에서 충분히 실패를 경험하는 탓에 그런 이야기에 매혹되지만, 적어도 미술에서 세상이 아름다움을 알아보지 못한다는 생각은 크게 과장돼왔음을 우리는 인정해야 한다. 마네는 부유한 유명 인사로 생을 마쳤고, 휘슬러의 불행은 (반 고흐의 불행처럼) 기존 질서 특유의 편견보다는 본인의 성격 탓이 더 컸다. 게다가 미술 시장은 그 이래로 19세기의 실수를 꾸준히 만회해왔으며, 철저히 도전적이고 기존의 매력에 의존하지 않은 많은 작품들에 놀라울 정도로 많은 관객을 꾸준히 보장해주고 있다. 20세기에 가장 뜨거운 환호와 경제적 성공을 획득한 미술가 중 한 명은, 인체를 고문하듯 길게 늘인 일련의 금속 입상을 발표한 과묵한 스위스계 이탈리아 사람이었다. 이 사실은 취향이 일반인들의 생각처럼 그렇게 깊이와 재능에 반하지 않는다고 넌지시 일러준다.(103)

머지않아, 20세기에 이른바 '대중적' 취향이 출현해 그 수준이 하락한 현상은 관람객의 본래적 한계 탓이라기보다 여러 진보한 경제 체제에 존재하는 특수한 시장 왜곡 탓임이 밝혀질지 모른다. 수준 이하의 텔레비전 방송, 겉만 번지르르한 주택 공급, 건강에 해로운 음식과 사리사욕에 눈이 먼 미디어의 시대는, 과거 귀족 사회의 가치관이 무너진 후 아직 좀더 즉각적이고 상호적이며 진보적인 판단 방법이 출현하지 않아 그사이에 샌드위치처럼 끼어버린, 역사적으로 한정된 시대임이 밝혀질지 모른다. 이 의기소침한 시대에 기업들은 수동적이고, 인위적으로 제한된 선택에 갇힌 동시에 서로 경험을 교환할 수 없는 고객 기반을

크게 성공한
자본주의적 사업.
— 103. 알베르토 자코메티,
〈숲〉, 1950년

마음껏 착취할 수 있었다. 이 독점적인 조건하에서 번성하는 재화와 용역은 반드시 사람들의 열정에 올바로 대답하는 기업들에게 돌아가진 않았다. 그보다는 수단과 방법을 가리지 않고 부를 거머쥐어도 뒤탈 없이 넘어갈 수 있다는 걸 아는 기업들 차지가 되었다.

그러나 세계가 더 긴밀히 상호 연결됨에 따라, 소비자들이 더 활발히 정보를 교환하고 자신의 취향을 보다 정확히 이해할 수 있게 되었다. 따라서 20세기 경제의 획일적인 접근법은 보다 다양하고 창의적인 경제 생태계에 길을 내어줄지 모른다. 허버트 리드가 강연과 책을 통해 미술 분야에서 이뤘던 취향 개선은 이제 예리한 눈을 가진 방대한 인터넷 시민군 덕분에 거의 자연발생적으로 일어날 수 있다.

진보한 투자

나세르 데이비드 할릴리는 세계 최고의 갑부 중 한 명이다. 그는 런던에서 태어나고 자란 이란계 사람으로, 쇼핑몰을 비롯한 상업 및 주거 시설을 건설하고 판

매해 (수십억 파운드로 추산되는) 막대한 재산을 모았다. 재산을 안전하게 축적한 후 그는 상당한 액수를 떼어 자선사업에 쏟아붓기 시작했다. 그의 주요 관심사는 미술인지라, 잉여 재산의 가장 큰 몫은 다양한 장르의 걸작을 구입하고 전시하는 일에 할애됐다. 그는 상트페테르부르크의 예르미타시 미술관과 파리의 아랍세계연구소에서 개최하는 전시회들을 후원해왔고, 옥스퍼드 대학교에 큰 돈을 기부해왔으며, 이슬람 걸작들을 중심으로 수집한 미술 소장품들을 런던의 빅토리아앤드앨버트 미술관과 뉴욕의 메트로폴리탄 미술관에 제공해왔다.

재산 축적과 미술을 결합한 할릴리의 행보는 앤드루 카네기나 앤드루 멜런 같은 위대한 부호들의 발자취를 따르고 있다. 그들처럼 할릴리도 진선미를 추구하는 목적과 무관하게 경제의 '낮은' 영역에서 돈을 벌었다. 그러나 일단 부유해진 뒤부터 그는 '높은' 대의들에 온 마음을 쏟고 있으며, 그중 미술이 단연 돋보인다.

우리는 다른 행보를 제안해볼 수 있을 것이다. 수십 년 동안 인류의 고상한 욕구를 무시하면서 엄청난 부를 끌어모은 뒤, 말년에 그런 특정 지역에 위치한 예술의 전당(오페라하우스, 국립미술관)에 놀라운 자선사업을 벌여 그 고상한 욕구들을 재발견하기보다, 처음부터 돈을 버는 일상의 직업 안에서 진리와 친절과 아름다움을 대중에게 더 생생하고 접근하기 쉽게 만들려고 노력하는 편이 더 값지고 진실하지 않을까? 대부분의 기업에서 아름다움과 추함을 나누는 기준은 몇 퍼센트의 이익이다. 기업가들이 인생의 가장 정력적인 시기에 그들의 주요 활동 분야에서, 그 활동을 보다 고상하고 인간적으로 만들기 위해 잉여 재산을 조금 희생하고, 그런 뒤 말년에 예술적 기부로 현란하게 과시하는 일에 관심을 조금 덜 쏟는 편이 더 현명하지 않을까? 스코틀랜드의 끔찍한 카메론톨 쇼핑센터를 팔고 그 현찰의 일부를 예르미타시 미술관에 기부하는 것보다, 할릴리 씨가 돈을 조금 덜 버는 대신 현대 세계의 곳곳에 일상생활의 품격을 높일 수 있는 아름다운 상점과 주택을 짓는 데 썼다면 우리 모두에게 더 낫지 않았을까? 이 질문들은 진보한 투자 형태를 요청하고 있다. 그런 투자 형태라면 장기적으로 자본 대비 수익률은 당면한 사업에서 산출되는 선한 결과에 어느 정도 관심을 기울이느냐에 따라 경감될 것이다.

문제의 일부는 지위 부여에 있다. 대중적인 제스처와 함께 예술에 큰돈을 기부하는 사람들에겐 명예와 명성이 돌아간다. 재산 축적의 잠재력을 제한하거

나, 극적이진 않지만 실질적으로 일상의 삶을 조금씩 개선하는 데 자금을 투자해서는 큰 존경을 얻지 못한다. 30년 동안 광산, 열대우림을 파헤치거나 텔레마케팅 회사를 운영한 뒤, 자신의 야수 같은 에너지가 고갈됐을 때 그간의 수익금으로 오페라하우스에 자금을 대는 사람이 더 큰 지위를 획득한다. 이 전략은, 매년 수익의 3퍼센트로 꾸준히 더 좋은 세상을 만드는 소박한 사업에 전념하다 말년에 일생 동안 가치 있는 일을 했다는 만족감 외에는 남는 게 거의 없는 전략보다 훨씬 매력적이고 확실히 논리적이다.

진보한 자본주의는 수익 창출에 관심을 두면서도 높은 목표를 위해 기꺼이 수익을 희생할 줄 아는 새로운 부류의 후원자를 요구할 것이다. 런던의 리젠트 파크와 리젠트 스트리트는 둘 다 대단히 고상하고 훌륭하게 조성된 상업 개발지로, 우리는 그 후원자이자 후에 조지 4세가 된 리젠트 왕자의 사고방식에서 중요한 가르침을 얻을 수 있다.(104, 105) 왕자에게 그 원대한 계획의 동기는 하나가 아니었다. 그는 새 건물들을 임대해 얻을 상업적 수익을 원했던 동시에 필요로 했으므로, 그의 사업 계획에는 자본주의적 동기가 있었다. 그러나 다른 한편으로 왕자는 그의 수도인 런던의 아름다움과 웅대함에 영구적이고 세련된 흔적을 남기고 싶었다. 그는 두 목적을 모두 달성했다. 그의 거리와 테라스 하우스는 그제까지 침체 지역이던 그 지역에 사람들과 그들의 삶을 자석처럼 끌어당겼다. 새로운 건물들이 격조 높고 매력적이지 않았다면 사람들이 그곳에 갈 리는 만무했다. 상업적으로 성공하기 위해 개발지는 반드시 훌륭해야 했지만, 또한 개발지가 상업적으로 성공할 가망이 없었다면 왕자는 그의 도시를 더 아름답게 만들지 못했을 것이다. 요점은 이러하다. 그는 이 도시개발 사업에 미래 세대로부터 사랑과 감탄과 감사를 얻는 동시에, 그가 가진 막대한 자원과 상업의 도움으로 가장 격조 있는 인간의 산물을 창조하려는 야망을 결합했다. 그는 장엄한 도시를 원했다.

자본주의는 훌륭한 결과물로써 명예를 얻고자 하는 갈망을 아직 충분히 활용할 줄 모른다. 자본주의는 자신의 삶이 훌륭하고 가치 있는 목표를 향해 나아간다고 느끼고 싶어하는 근원적인 욕구, 그리고 사람들이 그에 이끌려 사유재산을 맹목적으로 극대화하는 행위와 정반대의 목적을 위해 투자할 수 있다는 사실을 간파하지 못하고 있다. 돈은 원칙상 수많은 다른 것으로 전환될 수 있기 때문에 가장 기초적인 보상 형태지만, 성공한 사람들이 추구할 수 있는 다른 형

이윤 추구를 위해
세워진 건물들.
— 104. 존 내시.
컴벌랜드. 테라스.
1826년

오른쪽
— 105. 토머스 셰퍼드.
〈쿼드런트 앤드 로어 리젠트 스트리트〉
(20세기 초에 철거되었음).
1850년경

태의 보상도 있다. 영예, 품위, 후세의 사랑이 그것이다. 모두 고결한 가치들이다. 애석하게도 자본주의의 가치관이 급성장하는 동안 그런 가치들의 사회적 의미는 이런저런 이유로 계속 약화되어왔다. 이제는 영예나 불멸의 이름을 거론하는 사람은 거만하거나 어리석게 보인다. 특히 돈을 거론하는 자리에서 그런다면 시대에 뒤지거나 순진하게 보인다. 하지만 그런 개념들은 성공을 순전히 금전적으로 평가하는 속된 기준의 중요한 평형추다. 그런 개념들에는 영혼을 끌어당기고 야망을 인도하는 잠재력이 있다. 이 잠재력이 꽃피려면, 사회는 사람들에게 경제 이상의 목표에 착수할 수 있도록 동기를 부여해야 한다. 인간의 많은 위대한 업적들은 돈과 함께 다른 가치에 초점을 맞춘 사람들 손에 의해 이루어졌다. 이는 돈보다 명예를 추구하라는 주장이 아니라, 두 요소의 정당한 요구를 보다 신중히 고려해 균형을 이뤄야 한다는 뜻이다.

18세기 독일에서 괴테와 실러는 어지간한 수입을 보장해주는 좋은 계약 조건에 관심을 기울였다.(106) 명예는 그들의 유일한 관심사가 아니었고, 좋은 집에서 살거나 좋은 음식을 먹을 수 있는 조건을 불필요하게 여기지 않았다. 그

174영혼의 미술관

러나 두 사람은 일단 안정감을 느낄 만큼 돈이 쌓이자, 모든 사업을 순전히 경제적 수익으로만 평가할 필요가 없다고 여겼다.

이 메시지가 모든 사람에게 유용하진 않으리라. 세계의 대다수는 여전히 기본적인 생존 투쟁에 전념하고 있다. 그러나 자본주의의 전반적인 방향에 관한 메시지로는 극히 중요하다. 도덕적 가치를 외면한 금전욕은 심지어 경제 체제의 최상위 계층에서도 볼 수 있으며, 사회 전반에 파멸적인 영향을 미치고 있다. 그러나 그 뿌리는 탐욕이 아니다. 근본적인 이유는 돈만이 명예를 소유할 수 있는 유일한 수단으로 남았다는 사실이다. 돈은 우리가 어떻게 추구해야 하는지 알고, 획득하면 확실히 축하를 받을 수 있다고 알고 있는 유일한 기준이다. 좋은 소식도 있다. 사실 대부분의 성공한 사업가들은 이미 돈을 위해 일하고 있지 않다. 다시 말해, 그들은 돈 그 자체를 위해서가 아니라, 돈으로 인해 얻을 수 있는 사랑과 존경을 위해 돈을 추구한다. 그들이 돈벌이에만 무자비하게 집중하는 것처럼 보이는 것은, 그들이 경쟁심이 강한 사람들이기 때문이고, 현재의 승리는 금전 게임에서의 무자비한 집중을 의미하기 때문이며, 바로 이 금전 게임이 지위, 그리고 이 단어를 조금 확장한, 사랑을 얻는 기본적인 수단이기 때문이다. 만인을 위해 우리는 이 경쟁적인 사람들이 보다 다양한 월계관을 추구할 수 있는

돈과 무관한 궁극의 명예는 이들의 머리 위에서 빛나는 월계관이다.
— 106. 에른스트 프리드리히 아우구스트 리첼, 괴테와 실러 기념비, 바이마르, 1857년

장치와 분위기를 만들 필요가 있다.

책임 있는 사회라면 명예를 얻기 위한 이 갈망이 얼마나 강력한지 인식하고, 전체의 이익을 위해 그 갈망을 적절히 이용할 것이다. 야망을 형성하고 성취하는 체계를 새로운 방향으로 돌려, 가장 열정적이고 활력 있는 개인들이 인류의 고귀한 필요를 충족시키는 일을 통해 명예를 얻을 수 있다면, 우리는 보다 아름답고, 현명하고, 인간적인 사회에서 살게 될 것이다. 아름다움, 진리, 친절함을 향한 갈망은 인간의 영혼에 고유하지만, 현재 말년을 맞이한 갑부들의 돌발적인 자선사업으로만 나타나고 있는 상황에서, 우리는 그러한 갈망이 일상적인 경제활동에서 상시적으로 꽃피울 수 있도록 기회를 마련해야 한다. 세련된 형태의 자본주의라면, 부자들은 보다 다양하고 재미있는 월계관을 얻기 위해 수익을 약간 낮추는 데 만족할 테고, 그로 인해 보통 사람들은 훨씬 더 품위 있는 직장과 가정, 테니스 라켓과 토스터를 살 수 있는 쇼핑센터를 즐기며 고마워할 것이다.

예술가들이 말하는 직업에 관한 조언

경제가 발전함에 따라 최상의 교육을 받은 열정적인 노동자들은 쉽지 않은 야망을 꿈꾼다. 이제 먹고살 수 있는 일자리로는 충분하지 않고, 마음 같아선 의미도 있었으면 한다. 일에서 더 큰 의미를 찾으려는 욕구는 본인의 경력을 극적이고 무모해 보이는 일탈로 이끌 만큼 강력할 수 있다. 사람들은 연봉이 높고 안정된 직장을 버리고, '의미 있다'는 말로 표현할 수 있는 어떤 불완전한 내면의 욕구를 더욱 정확히 알려주는 일을 찾아 떠나곤 한다. 직업에 의미가 있어지기 위해선 두 가지 요건이 필요한 듯하다. 첫째, 사람들은 크든 작든 사람들의 고통을 줄이거나, 아니면 사람들에게 기쁨, 이해, 위안을 안겨주어 이 세계를 더 좋은 곳으로 만드는 데 보탬이 된다고 느낄 수 있는 직업을 원한다. 두번째이자 좀더 도전적인 면에서, 의미 있는 직업은 본인의 가장 깊은 재능 및 관심과 일치한다고 느껴져야 한다. 그런 직업은 우리의 내면에 잠재해 있는 소중한 능력을 극대화할 기회를 주고, 그래서 우리가 한 일을 되돌아볼 때 그것이 다른 사람들과 나 자신에게 나의 가장 성실하고, 진정하고, 가치 있는 특질을 말해준다고 느낄 수 있어야 한다. 우리가 수년을, 특히 사회에 첫발을 들였을 때 자신의 삶으로써 무엇을 해야 할지 고민하는 것도 놀라운 일이 아니다.

혼란의 순간에 예술가라는 직업은 현명한 선택이라기보다 매력적으로 보여 선택할 때가 더 많고, 이는 언젠가 반드시 예술가가 되어보겠다는 희망을 고취시킨다. 창조적인 직업에 대한 꿈은 수많은 젊은이를 완전히 사로잡고 절대 놓아주지 않는다. 성공한 예술가는 우리 시대에 가장 이상적인 일을 하며 사는 것처럼 보인다. 예를 들어 앤드루 와이어스는 이젤을 들고 시골로 내려가 벌판, 강, 나무, 구름을 바라보면서 자신의 가장 내밀한 반응을 캔버스 위에 물감으로 표현한다. 시장은 관람자에게 기쁨과 감동을 준 대가로 그의 영혼의 활동을 돈으로 바꿔준다. 앤서니 카로는 고물상에 가서 그의 관심을 끄는 기이한 쇳조각들을 모아 자신의 상상력이 명하는 대로 용접하고, 그런 뒤 전 세계를 돌며 전시회를 열고 런던과 뉴욕의 갤러리에서 고액의 수표(게다가 기사 작위까지)를 받는다. 우리는 오로지 타고난 개성에 기반해 다른 사람들의 삶에 결정적 영향을 안겨주는 축복받은 사람들과 그들의 활동에 감탄한다. 관람자들이 그 영향을 위해 기꺼이 지불하는 돈이 그 사실을 입증한다.

이는 참으로 매력적이지만, 예술적 직업의 전망은 세상의 필요는 물론이고 사람들 대부분이 발휘할 수 있는 능력과 절망스러우리만치 단절되어 있다. 그렇긴 해도 예술가들의 궤적에서 우리는 중요한 가르침을 이끌어낼 수 있다. 예를 들어, 사람은 어떻게 자신의 천직을 발견하고, 영감의 순간들을 직업으로 전환하며, 자신의 재능을 상품화할 수 있는가 등이다. 이 가르침들은 제한적이고 상업적으로 성공하기 어려운 예술이라는 영역과 동떨어진 사례들에도 유용하게 적용될 수 있다.

직업의 문제는 종종 기묘한 느낌에서 시작된다. 우리는 살면서 절대 하고 싶지 않은 백 가지 일이 무엇인지는 안다. 하지만 우리의 꿈을 어느 방향으로 이끌어갈지에 대해선, 막연히 갈망할 뿐 분명한 그림으로 그려내지 못한다. 현 상황을 바꾸고 싶고, 흥미롭고 가치 있는 일을 하고 싶지만, 자신의 관심사가 어디에 있는지 현실적으로 초점을 맞추지 못한다. 그럴 때 우리는 쉽게 당황하고 허둥댄다. 자신의 문제를 다른 사람 탓으로 돌리고, 경쟁의 장이 자신과 맞지 않는다고 투덜대고, 자신의 부족함을 과장하거나, 가장 가까이 있는 '안정된' 직업, 우리의 내적 욕구에 아무런 답을 주지 못하지만 최소한 돈을 벌 수 있고 권력자들의 간섭을 피할 수 있는 그런 직업에 안착한다.

인내심을 조금 발휘해, 방향 때문에 겪는 혼란은 진정한 직업을 찾는 정당한 행위에 꼭 필요한 과정임을 깨닫는 것이 현명하지 않을까? 길을 잃었다는 느낌은 자신이 불행한 운명에 매여 있다는 증거라기보다, 결실을 맺기 위한 탐사에서 반드시 거쳐야 하는 첫 단계다. 이 과정에는 우리가 특별히 주목해야 하는 두 개의 신호가 있다. 바로, 부러움과 감탄이다.

어린 시절부터 우리는 부러움이 마음을 좀먹고 상하게 한다는 충격적인 이야기를 아주 많이 접하는 탓에, 부러움의 건설적이고 본질적인 특질을 못 보고 지나친다. 우리는 부러움을 통해 할 수 있는 중요한 일을 놓치고 만다. 미래의 지도를 그리는 작업이다. 우리가 부러워하는 사람들은 저마다 우리가 나중에 이룰 수 있는 업적의 그림 조각을 갖고 있다. 잡지를 훑어보거나, 파티를 하는 실내를 둘러보거나, 동창생들의 경력에 일어난 최근의 변화를 들을 때마다 마음속에 밀려드는 부러움들을 걸러내 조각 그림을 맞추면 진정한 자아의 초상화가 나온다. 우리는 부러움을 창피하게 여기고, 자신의 실패를 확증하는 감정으로 여기지만, 그 대신 우리가 부러워하는 모든 사람에 관해 본질적이고 생산적인

질문을 하나 던져야 한다. 내가 여기에서 무엇을 배울 수 있는가? 안타깝게도 부러움의 감정은 쉽사리 혼란스럽고 모호해진다. 우리는 사람과 상황 전체를 부러워하지만, 사실 부러움의 대상을 차분히 분석할 기회가 주어지면 실제로 우리의 꿈에 열쇠가 되어줄 부분은 한 조각에 불과하다는 사실이 드러난다.

만일 우리가 부러움을 오래 붙잡아둔다면, 부정하거나 그에 이끌려 절망에 빠지는 대신 차분히 음미한다면, 우리는 그 깊은 지옥으로부터 어떻게 우리 자신이 될지에 관한 중요한 단서들을 얼마간 이끌어낼 수도 있다.

지나친 부러움 외에도 우리는 누군가에게 너무 감탄한 나머지 그들을 모방할 엄두조차 내지 못할 우려가 있다. 너무 깊이 존경하는 바람에 우리의 영웅을 우리가, 좋은 의미에서, 뭔가를 훔쳐낼 수 있는 사람으로 알아보지 못할 위험이 있는 것이다. 영웅과의 건강한 관계는 평생 그들에게 습관적으로 경의를 표하는 게 아니라 적절하고 공손하게 그들을 연구한 후 언젠가 그들을 따라잡을 수도 있으리라는 의식을 수반한다. 감탄과 부러움은 보편적 감정이지만, 예술가라는 직업에서는 그들의 내적 변화를 특별히 명료하게 조사할 수 있는 원동력이 된다. 예술가들의 전기는 우리에게 성공은 감탄과 부러움을 건설적으로 이용하는 능력과 대단히 관계가 깊다는 사실을 보여주곤 한다.

조지프 말로드 윌리엄 터너는 화가의 길에 들어설 당시 유명한 풍경화가, 필립 제임스 드 루테르부르를 신처럼 존경하고 적잖이 부러워했다.(107, 108) 터너는 루테르부르가 산, 들판, 폭포, 나무를 그리는 방식의 진가를 알아보았다. 처음에 터너는 개성과 상상력이라곤 없는 방식으로 그저 충실하게 영웅의 그림들을 모사했다. 시간이 흐르자 그는 자신의 감탄을 비판적인 눈으로 분석할 줄 알게 되었다. 그는 자신이 루테르부르의 작품에서 어떤 면에 진심으로 감동했는지 그 자신에게 더 열정적으로 물었고, 문제들을 세밀히 조사했을 때 자신의 존경이 처음에 상상했던 것보다 더 선택적이었음을 알게 되었다. 터너가 진정으로 감탄한 것은 루테르부르가 구름과 비에 얼비친 햇살의 효과를 표현한 방식이었다. 그는 후기의 가장 독특한 작품들에서 바로 그 점을 부각시키기로 결심했다. 터너는 존경하는 선배의 작품에서 그를 진정으로 흥분시켰던 측면을 연구할 줄 아는 현명함과, 그에 기초해 흔들리지 않고 자신의 역량을 발전시킬 줄 아는 용기를 겸비하고 있었다. 터너의 본보기에서 우리는 영웅을 대하는 한 방법으로, 그가 했던 일에 초점을 맞추고 그의 여러 업적들 중 하나를 가려내 그것을 새

다른 화가의 작품에서
진정으로 마음에 드는 것을
발전의 토대로 삼았다.
— 107. 필립 제임스 드 루테르부르,
〈저녁 호수 풍경〉, 1792년

오른쪽
— 108. 조지프 말로드 윌리엄 터너,
〈발다오스타의 산 풍경〉,
1845년경

롭게 강조할 수 있음을 알게 된다. 우리가 보통 새로움이라 부르는 것은 단지 어느 선배의 작품에서 하위 주제였던 것을 현명하게 부각시킨 사례일 수 있다. 터너는 자신의 감탄을 모호한 방식으로 전개해나갈 수도 있었다. 그는 그저 루테르부르가 사용한 전반적인 방식을 계속 모방하면서 창조자가 아닌 추종자로 남을 수도 있었다. 그는 20대 초에 루테르부르의 하늘을 볼 때 마음속에서 일어나는 흥미와 흥분의 소란스럽고도 특별한 신호를 무시할 수도 있었다. 만일 그랬다면 세계는 그의 위대한 말년에 터져나온 매혹적이고 강렬한 아름다움을 결코 몰랐으리라.

　　예술가가 존경하는 선배와 교감하면서 자신의 정체성을 발견하는 데 사용해온 또다른 기술은 조합이다. 후세에 영향을 준 몇 개의 유명한 요소를 골라내지금까지 아무도 시도해본 적이 없는 방식으로 결합하는 것이다. 프랜시스 베이컨의 화풍은 오늘날 명백하고 완전해 보이지만, 이 수준에 이르기까지 그는 일

정 범위의 각기 다른 예술적 관심을 점차 하나로 혼합하는 여정을 거쳤다. 처음 그림을 시작했을 때 베이컨은 빈센트 반 고흐에게 깊이 감동했다. 고흐의 초상화를 위한 그의 연구가 이를 입증한다.(109)

　　우리가 아는 한에서 프랜시스 베이컨이 화가가 되는 과정은 반 고흐를 동경하는 마음이 들끓고 있는 도가니 속으로 여러 주제를 던져넣은 실험의 연속이었다. 1930년대부터 1950년대까지 여러 해 동안 베이컨은 다양한 공감과 열정을 꾸준히 조합했다. 예를 들어 1935년 그는 파리의 헌책방에서 구강 질환에 관한 책을 우연히 발견했다. 거기에 실린 채색 도판들은 보통 사람들이라면 역겨워하며 고개를 돌렸을 테지만 그에겐 매혹적으로 보였다. 같은 해에 그는 예이젠시테인의 영화 〈전함 포툠킨〉에서 간호사가 비명을 지르는 충격적인 장면을 보았고, 여기에 그 자신이 천식 발작을 일으켰을 때 숨쉬려고 고생하던 경험과 억압적인 아버지의 얼굴이 격노로 일그러졌을 때의 기억을 결합했다.(110) 그리고 5년 후 티치아노를 발견했다. 베이컨은 그의 캔버스에서 시각적 평면을 단순화하고 깊은 황토 빛깔을 배경으로 삼아 만들어낸 존엄하고 엄숙한 분위기에 깊은 인상을 받았다. 이 요소들은 저마다 독립적인 생명력을 지니고

돈

있었지만, 베이컨은 그것들을 소화하고 결합해 그전까지 누구도 상상하지 못한 새로운 상호 공감을 만들어냈고, 자신의 천재적이고 원숙한 화풍을 완성시켰다.

　　때때로 느끼는 바이지만, 사람들은 저마다 내면에 소설이나 그림 같은 것을 하나씩 품고 있다. 다음과 같이 생각해도 좋을 듯하다. 거의 모든 사람들은 자신의 창조물과 경력이 어떤 모습일지 순간의 직관으로 느낀다. 문제는 순간의 통찰을 하나의 작품으로 변환시킬 만큼 끈기와 인내를 키울 수 있느냐다. 이 문제에도 예술가가 도움이 된다. 많은 사람들처럼 르코르뷔지에도 자신이 원하는 삶의 모습을 스케치하는 것으로 첫발을 내디뎠다.(111) 학생과 도제를 거치던 시절의 초기 노트들에는 그의 후기 건설 프로젝트의 분위기를 연상시키는 건물들이 빠른 펜 놀림으로 그려져 있다. 이 스케치들이 감동적인 것은 그가 자신이 원하는 미래의 직업을 얼마나 어렸을 때부터 알고 있었는지, 그리고 그렇게 되기

까지 얼마나 오랜 세월을 기다렸고 얼마나 큰 노력을 기울였는지 보여주기 때문이다. 그 앞에서 우리는 꿈에서 출발해 창작에 이르기까지 감내해야 하는 희생을 생각하게 된다.

　이 이야기가 건축가나 미술가가 되길 원하지 않는 사람들에게는 어떤 교훈이 될 수 있을까? 요약하자면 어려움이란 정상적이라는 것, 우리는 다른 사람과 우리 자신에게서 많이 배워야 한다는 것, 그리고 인내해야 한다는 것이다. 복잡한 분야의 일을 할 수 있으려면 인성의 여러 요소를 계발해야 한다. 건물을 세우고, 학교를 운영하고, 병 제조 회사를 경영하고, 주식시장에서 성공적으로 투자하고, 선거운동을 계획하는 일 등, 이 모든 일은 우리에게 타고난 결함들을 극복하라고 요구한다. 여기에는 헛된 희망, 위험을 마주하지 않으려는 소극적 태도, 실패의 고통스러운 교훈을 받아들이지 않으려는 나약함, 달갑지 않은 사람의 충

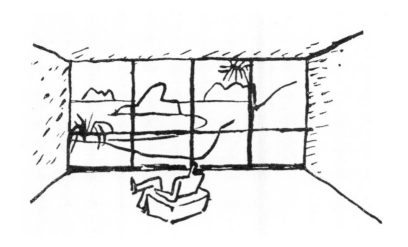

스케치 속 의자와
방이 현실이 되기까지
견뎌내야 하는 인내심.

— 111. 르코르뷔지에,
『인간의 집』에 실린 스케치,
1942년

고는 듣지 않으려는 편협함 등이 포함된다. 더 나아가 성공은 여러 긍정적 자질
을 계발하라고 요구한다. 예를 들어, 생각이 다른 사람에게 자신의 생각을 설명
하는 능력, 사람들을 실망시키고도 그들에게 호감을 잃지 않는 힘, 전체를 위해
작은 이익을 포기하는 능력 등이다. 우리는 성숙함의 이런 상이한 원천들을 점
차 하나로 결합하고 효율적으로 사용할 필요가 있다. 르코르뷔지에의 성장은
인생의 숙성 과정을 보여주는 훌륭한 본보기다.

　　어떤 것과의 좋은 관계에서 자연스레 드러나는 한 양상은 일련의 적절한
예측이다. 예를 들어, 좋은 결혼생활에도 많은 갈등과 고뇌가 있는 건 거의 확
실하지만, 만일 그런 정도의 고통을 미리 예측하고 받아들인다면, 더 좋은 상대
를 찾아 떠나고 싶은 유혹은 감소할 것이다. 이처럼 기대치를 건설적으로 낮추
는 방법은 직업에도 적용될 수 있다. 지금 이 맥락에서 예술의 임무는 우리의 슬
픔에 존엄성을 부여하는 것이다. 굴욕, 자기회의, 금전적 불안은 우리가 싸워나
가야 할 인생의 문제들이지만, 그건 우리가 명청하거나 무능해서가 아니다. 우
리는 종교의 역사에서 가르침을 얻고, 개인적으로나 사회적으로 고통의 이미지

외로움, 고통, 굴욕,
패배는 삶의 기본적인
경험이다.

— 112. 스테인드글라스.
사르트르 대성당.
1150년경

들에 반복적으로 주의를 기울이고 경의를 표하는 습관을 정착시켜야 한다. 기독교 예술은 가장 중요한 인물이 비참하고 절망적인 상황에 처했을 때의 모습을 강조한다.(112) 그 목적은 고통과 슬픔이란 삶이 잘못된 길로 들어선 결과가 아니라, 옳은 일을 하고자 할 때 흔히 따라오는 부산물임을 상기시켜주는 데 있다.

지금은 명성 있는 예술작품이 되었지만, 푸생의 〈샘에서 발을 씻는 남자가 있는 풍경〉은 모든 종류의 노동에 관한 진지한 메시지를 담고 있다.(113) 샘에서 발을 씻고 있는 그림 왼쪽의 남자는 노동을 상징한다. 그의 직업이 정확히 무엇인지는 알 수 없으나 그다지 로맨틱한 직업은 아니다. 우리는 그가 이미 먼길을 걸어왔고 앞으로도 분명 갈 길이 먼 것을 알 수 있다. 그곳에 다다른다 하여 그에게 특별한 보상이 있으리란 보장은 전혀 없다. 그는 자신의 피로와 싸워야 한다. 오른쪽에 있는 젊은이는 열심히 일하지 않은 까닭에 아내에게 혼쭐이 나고 있다. 이 그림에서 노동은 따분하고 피할 수 없는 삶의 조건이다. 이 그림에는 우리도 그런 태도를 받아들여, 삶이 끊임없이 어렵게 느껴지더라도 너무 낙담하거나 화를 내지 않았으면 좋겠다는 바람이 배어 있다. 푸생은 우리의 과도한 기

인생은 다른 곳에 있지 않다.
— 113. 니콜라 푸생,
〈샘에서 발을 씻는 남자가 있는 풍경〉,
1648년경

대에 이의를 제기하고 있다. 모퉁이를 돌면 저기 어딘가에 안락하고, 부유하고, 짜릿하고, 즐거운 삶이 있지만, 우리만 부당하게 소외되어 있거나 우리가 그동안 그 위치를 알 만큼 영리하지 못했을 뿐이라는 착각을 버리라고. 이 화가는 위풍당당한 나무들, 옛터, 고요한 하늘을 이용해 그림을 시각적으로 장엄하게 만들어, 자칫 따분한 교훈으로 다가올 수도 있는 메시지에 힘과 위상을 부여한다.

이는 어떤 일을 하느냐가 중요하지 않다는 말이 아니다. 의미 있는 일을 하든, 관리직에 있든, 야심찬 사업을 벌이든, 창조적인 활동을 하든, 겉으로 보이는 모습과는 무관하게 속사정은 대개 그리 매혹적이지 않는다는 것이 푸생의 메시지라는 뜻이다. 푸생은 그 자신과 친구들에게 인생은 다른 곳에 있지 않으며, 근심과 노고는 인간 조건의 따돌릴 수 없는 동행자임을 말하려 하고 있다. 이 그림은 T. S. 엘리엇의 시집 『4개의 4중주』에 수록된 「작은 현기증」의 인상적인 구절, "역사는 지금 이곳 영국이니"의 시각적 등가물이다. 엘리엇은 지금 벌어지는 상

황의 중요성을 과소평가하는 강한 흐름에 반대하고 있다. 지금 벌어지는 일들이 번잡하고, 혼란스럽고, 느리고, 속되고, 무섭게 여겨질 수도 있다. 그러나 엘리엇은 주장한다. 가장 존경스럽고 기록할 가치가 있는 역사적 시기들도 실제로 그 당시에는 그런 식으로 느껴졌을 것이라고. 노동도 그와 같다. 노동은 대단히 가치 있고 잔잔히 순항하고 있을 때조차 대개 반복적이고, 지루하고, 인정과 보상이 부족하게만 느껴진다.

정치

정치 미술은 무엇을 목표로
삼아야 하는가?

무엇을 자랑할 것인가?

우리는 어떤 사람이 되려고
노력해야 할까?

검열을 위한
변명

이제…… 세상을
변화시키기 위하여

정치 미술은 무엇을 목표로 삼아야 하는가?

지금까지 우리는 예술을 주로 개인적인 문제들과 관련지어 살펴보았다. 그러나 예술은 그 역사 전반에 걸쳐 집단적인 문제와 관련을 맺어왔다. 예술은 우리가 어떻게 공동체를 이루어 사는지 기록해왔고, 더 야심차게는 그 방향을 제시하고자 했다. 특히 서양의 19세기와 20세기의 정치 미술은 주로 강자에 맞서 약자의 편을 들었다. 그 시기의 예술은 경제적, 사회적 불평등에 초점을 맞췄고, 정치적 변화를 촉구하는 마음으로 공감과 분노의 감정을 불러일으키며 소외된 공동체들에 발언권을 주고자 했다. 한편으로 예술은 주기적으로 권력자들의 손에 의해 귀족정치나 국가 통치의 도구로 이용되기도 했다. 최악의 경우 권력자들은 감정을 자극하는 예술의 힘을 독재에 이용했고, 그 결과 정치 미술이라는 개념 자체를 치욕으로 보는 견해도 생겨났다. 독재 치하에서 예술은 밑바닥까지 타락한 나머지 때로는 예술이 모든 정치적 야심과 절연하지 않으면 결코 순수함을 지킬 수 없을 것처럼 보였고, 이 견해는 예술은 '예술을 위한 예술'로 남아야 한다는 요구, 그리고 '시는 아무 일도 일으키지 않는다'라는 위스턴 휴 오든의 당당하지만 체념한 듯한 선언으로 구체화되었다.

좋은 것들이 대부분 그렇듯이 정치 미술도 잘못 이용당할 수 있지만, 선을 위한 정치 미술의 잠재력은 이론 영역에서 인정받아야 하고, 현실 영역에서 활용법을 찾아야 한다. 예술가가 개인에게 도움을 줄 수 있다면, 또한 그들의 사회를 치유하는 힘도 유용하게 쓰여야 한다.

19세기 말 벨기에의 농촌은 갈수록 가난의 수렁에 빠지고 있었다. 에밀 클라우스의 〈사탕무 수확〉은 폭이 4.5미터에 이르는 대작이며, 농장 노동자의 춥고 힘겨운 노동을 잊을 수 없게 만든다.(114) 우리는 사탕무를 캐는 일이 얼마나 가혹하고 보상이 적은지 뼛속 깊이 이해하게 된다. 그러나 클라우스의 그림은 그 노동자들이 아니라 도시의 미술관을 찾은 부유하고 안정된 관람자들에게 말을 하고자 했다. 그림의 목적은 기득권층이 외면했던 고통에 주목하게 하는 것이었다. 그림의 목표는 현실을 변화시킬 수 있는 권력자들에게 참을 수 없는 고통을 보여주는 것이었다. 그들의 양심이 움직일 수 있도록. 클라우스는 찰스 디킨스와 에밀 졸라가 문학으로 했던 일을 그림으로 하고 있었다. 바로 가난에 인간의 얼굴을 부여하는 일이었다. 이렇게 분석할 때 예술가의 임무는 학대

예술은 노동에 인간의 — 114. 에밀 클라우스,
얼굴을 되찾아준다. 〈사탕무 수확〉, 1890년

와 부도덕의 사례를 포착해 사회를 지배하는 권력 계층이 그것을 잊을 수 없도록 하는 데 있다. 예술의 역할은 죄의식을 자극하고 그럼으로써 변화를 촉구하는 것이다.

에밀 클라우스의 큰 뜻은 아직도 살아 있다. 우리는 그의 꿈을 칠레에서 태어나 뉴욕에서 활동하는 미술가 세바스티안 에라수리스의 거리 미술에서 만난다.(115) 2007년 금융 위기가 닥치기까지 십 년 동안 은행가들이 저지른 행동에 충격을 받은 에라수리스는 월스트리트 구석구석을 돌아다니며 평범한 도로 차선을 달러 기호로 바꾸었다. 이것을 보는 사람들이 자본주의의 역할에 의문을 품고서 보다 평등한 모델에 따라 부를 창출하고 분배하기를 바라는 마음에서였다. 의식을 일깨우려 한 그 작업은 의도된 행동이었고, 이전의 많은 정치 미술가들처럼 에라수리스도 그의 작품을 통해 우리가 지금까지는 전혀 경계할 대상으로 여기지 않았던 행동을 문제로 보고, 변화에 나서기를 바랐다.

에라수리스의 작품은 종종 정치 미술을 겨냥하는 비판에 취약하다. 현실에 분노하긴 하지만, 그 자체로는 소망하는 변화를 일으키기에 충분하지 않다.

은행가에게 분노할 때
당신은 어떻게 하는가?

— 115. 세바스티안 에라수리스,
〈월스트리트 네이션〉, 2012년

그의 작품은 바람 속의 고독한 외침이다. 정치 미술이 효과를 발휘하려면 단지 무엇이 잘못되었다고 말해선 안 된다. 그 잘못을 아주 생생하게 부각시켜 개혁의 필요성을 일깨울 정도로 강한 감정을 불러일으켜야 한다. 여기에 필요한 것은 예술적 재능은 차치하고, 심리적이든 사회적이든 경제적이든 당면한 문제를 독창적으로 이해하는 힘이다.

　나쁜 정치 예술의 대표적인 부류는 그저 무력하기만 한 게 아니라, 명백히 위험하다. 그 예술은 그릇된 대의를 위해, 즉 희생할 가치가 없는 조국과 무고한 사람들을 고문하는 정권을 위해 싸우라고 선동한다. 그리고 악한 자들을 좋게 생각하라고 우리를 꾄다.

　이 실패들을 거울삼을 때 우리는 올바른 정치 미술은 어떠해야 하는가라는 생각으로 나아갈 수 있다. 올바른 정치 미술은 사회의 맥박을 감지하고, 집단생활의 문제점을 이해하고, 그 문제들을 날카로운 지성으로 분석하고, 선택한 예술 매체에 최상의 기술과 혼을 담아 관람자를 올바른 방향으로 이끌어야 한

한 나라의 정신을
선도하고자 하는 시도.

— 116. 크리스텐 쾨브케,
〈시타델 북문 밖에서〉, 1834년

다. 만일 이것이 목표라면, 우리는 정치 미술의 범주를 기꺼이 확장시켜야 한다. 우선 경제적 불평등에만 폐해가 있는 것이 아니다. 일상생활을 타락시키는 개인 간의 수많은 사소한 행동에도 폐해는 존재할 수 있다. 예를 들어 부유한 사회의 주된 문제 중 하나는 그 시민이 점점 더 공격적이고 조급해지는 것이라는 주장도 나올 수 있다. 그렇다면 현대 정치 미술의 한 임무는 평온함과 용서를 독려하는 데 있을지 모른다.

　이 관점에서 볼 때 덴마크 미술가 크리스텐 쾨브케의 〈시타델 북문 밖에서〉는 시민들 간의 관계를 변화시키려는 시도가 엿보이는, 최고의 정치 미술 작품이다.(116) 그림에서 사관생도는 한가롭게 다리 위에 있고, 물가에서 햇살을 즐기고 있는 젊은 행상인과 두 명의 가난한 동네 아이들 옆에서 아주 편안한 태도를 취하고 있다. 그림은 요점을 애써 강조하지 않은 채로, 서로 다른 사회 계층

정치

말을 주고받는 우리의
방식을 변화시키기 위한
정치적 의제.

— 117. 티노 세갈,
테이트모던 터빈홀,
2012년

에 속한 사람들이 쉽게 긴장과 불신에 사로잡힐 수 있는데도 허물없이 어울리는 모습을 보여준다. 고요하고 소박한 순간이다. 그림은 관람자에게 참을성 있는 배려의 마음을 공공의 미덕으로 인식하라고 권유한다. 그 배려의 마음은 정치 영역에서 싫은 것을 볼 때마다 즉시 분개하는 우리의 일반적 경향을 상쇄하는 균형추로 작용한다. 이 그림이 모든 가정에서 뉴스가 시작되기 전 보여진다면, 사람들이 뉴스 화면을 보며 고함을 지르거나 인터넷에 분노의 글을 올릴 가능성이 얼마나 줄어들지 상상해보라.

쾨브케는 덴마크 사람들에게 어떤 삶이 좋은 삶인지 말해주면서 그들을 올바른 방향으로 슬쩍 떠밀고 있다. 이런 시도를 통해 그의 그림이 어느 정도 실질적인 성공을 거둔 점은 주목할 만하다. 다른 많은 작품들과 함께 이 그림은 덴마크적인 것이 무엇이고 삶을 대하는 덴마크적인 태도가 어떤 것인지 분명히 개념화하는 데 일조했다. 쾨브케의 작품이 담긴 명화엽서와 포스터는 그 나라 어디에나 있다. 예술이 세계에서 가장 분별 있고 품위 있는 한 사회의 발전에 한몫을 해온 셈이다.

2012년, 영국계 독일인 미술가 티노 세갈은 이런 종류의 정치 미술을 최신 형태로 발전시켜 런던 테이트모던 미술관의 터빈홀에서 발표했다.(117) 그는 서로 알지 못하는 사람들을 모은 뒤 특별 설치한 대화 프롬프트를 이용해 자원자들을 대화의 전문가로 훈련시켰다. 이 자원자들은 테이트 미술관을 찾은 방문객들에게 접근해, 자신의 삶을 얘기하고 개인적인 이야기를 물었다. 구체적인 질문들은 세갈이 공식화한 진지하면서도 친밀한 질문에 기초했다("언제 소속감을 느끼셨나요?" "당신에겐 '성공'이란 무엇을 의미하죠?" "당신은 누가 두려운가요?"). 수많은 미술가들이 우리의 사회적 고립을 주요 주제로 다뤄왔다. 세갈은 더욱 흥미로운 방식으로 이 문제를 해결하고자 했고, 미술가로서 지성과 독창성을 발휘한 동시에 전통적 수단에 전혀 의존하지 않고 그 일을 해냈다. 세갈은 정치 미술가임에도 자신의 임무를 신선하고 폭넓게 이해했다. 그는 영국 사회의 명백한 폐해를 직접 공격할 필요는 없다고 느꼈다. 그 대신 영국인의 삶에 널리 퍼져 있지만 눈에 보이지 않는 하나의 문제에 주목했다. 영국인은 남들과 솔직하게 대화하는 법을 거의 모르고, 자신의 나약함을 초연하고 풍자적인 태도 뒤에 감추길 좋아한다는 사실이었다. 그는 이 문제에 도전하는 것을 세상을 변화시키려는 노력으로 여길 만큼 내적으로 강인했다(쾨브케처럼 그도 젠체하는 태

도를 좋아하지 않았다). 결국 그는 미술작품이란 무엇이고 미술가는 무엇을 해야 하는가에 대한 우리의 선입견을 바꿔놓았다. 이제 미술가라고 해서 반드시 손에 만져지는 무언가를 만들 필요는 없다. 사람들이 서로에게 덜 냉담하고 덜 지루해할 수 있도록 공적인 공간에서 상호작용의 한 형태를 만들어내는 일 역시 미술이 될 수 있다. 세갈은 신선한 이해력을 갖춘 미술가다. 그는 정치 미술가의 임무는 집단의 성격을 분석한 뒤 이를 보다 품위 있게 만드는 것이며, 이를 위해서는 그가 사용할 수 있는 모든 수단을 사용해도 되고, 심지어 자원봉사자들을 교육시켜 낯선 사람에게 다가가 말을 걸게 할 수도 있다고 생각했다. 이런 것 역시 좋은 예술, 좋은 정치일 수 있다.

무엇을 자랑할 것인가?

정치 미술은 주로 한 나라의 문제점을 지적하지만, 우리가 무엇을 자랑스러워해야 하는지 강조하기 위해 좋은 점을 보여주는 것도 정치 미술의 중요한 임무다. 예술과 자부심을 연결시키면 대체로 어색한 느낌이 든다. 그러나 그럴 필요가 없다. 국가적 자부심은 문화의 여러 분야에서 아주 쉽게 다뤄진다. 스포츠 경기에서 승리하면 다들 국가적인 경사로 여기고, 특히 그 승리가 집단적 자아상의 한 부분과 연결되어 있으면 온 국민이 도취한다.

조니 윌킨슨과 영국 팀이 2003년 럭비월드컵에서 우승한 뒤 환영회를 위해 다우닝 가 10번지로 향할 때 거대한 군중이 그들을 환호로 맞이했다.(118) (대개 승리지상주의를 회의적으로 다루는 『가디언』의 한 기자가 표현했듯이) "영국 전체를 들썩이게 만든" 것은 승리했다는 사실만이 아니었다. 호주와의 경기에서 마지막 순간 조니 윌킨슨이 성공시킨 드롭골은 어려움 속에서 침착함을 잃지 않고 역경을 극복하자는 국가적 신화와 완벽히 맞아떨어졌다. 심지어 그 팀의 페르소나—거친 남자들과 신사들의 조합—도 영국인의 자아상을 드높였고, 단지 몇몇 개인이 아니라 국가 전체가 위대한 일을 해냈다는 의식을 고취시켰다.

우리는 여기에서 배워야 한다. 20세기 말의 역사가 던져준 놀라운 교훈 중 하나는, 자부심의 결핍이야말로 심각한 문제라는 점이다. 세련된 문화는 국가적 자부심을 엄중히 적대시했다. 그렇다고 해서 자부심이 사그라지진 않았고, 다만

예술의 임무는 또한 우리가
자랑스러워할 만한 것을
우리에게 보여주는 데 있다.

— 118. 영국 럭비팀
우승 퍼레이드. 런던.
2003년

길을 잃고 미성숙한 채로 남았다. 자신의 공동체를 자랑스럽게 여기고픈 욕망은
본래 자연스럽고 좋은 충동이다. 예술가들은 이 욕망에 주목할 가치가 있다. 예
술의 임무가 반드시 또는 오로지 사회의 가장 심각한 문제들을 비난하는 데 맞
춰질 필요는 없다. 자부심을 느낄 줄 아는 우리의 능력을 올바른 방향으로 이끄
는 것도 예술의 임무다. 물론 무가치하거나 어리석은 대상에 자부심을 느낄 때
는('우리에겐 철광산이 많기 때문에 우린 위대하다' 또는 '우린 피부가 하얗기
때문에 위대하다') 위험하고 역겨워진다. 우리는 이 자연스러운 충동을 가장 지
적이고 가치 있는 방향으로 흐르게 할 필요가 있다. 집단적 자부심이 중요한 것
은 한 개인으로서는 자부심을 느낄 기회가 충분하지 않기 때문이다. 예술의 도
움이 절실히 필요한 우리의 심리적 약점은, 본성적으로 다소 불가피하게 집단적
인 어떤 것을 자랑스러워하면서도 무엇을 자랑스럽게 여겨야 하는지 모른다는
데 있다.

　　이 약점을 보완하고 우리에게 국가적 자부심의 올바른 형태를 가르쳐주는,
비교적 부차적이지만 흥미로운 기회는 국가가 대사관 건물이나 대사관저를 의

위
스위스의 가장 훌륭한
모습은 무엇인가?
— 119. 스티븐 홀,
스위스 대사관저,
2006년

아래
장엄함이 무엇인지
착각한 나라.
— 120. 마이클 윌포드,
영국 대사관, 베를린,
2000년

뢰할 때마다 발생한다. 워싱턴 주재 스위스 대사관저를 설계한 건축가는 실용적인 공간 활용을 고려해야 했을 뿐 아니라 한 국가의 정체성에 대해서도 자문해봐야 했다.(119) 대사관저는 그저 고위 외교관이 사는 곳 이상의 의미를 지닌다. 대사관저는 외국에 있는 일국의 집이며, 따라서 그 비용을 댄 사람들의 집단적 질문에 대한 건축학적 답인 셈이다. "우리 스위스 국민은 우리나라의 무엇을 자랑스러워해야 하는가?"

어떤 면에서 이 건물은 부실한 답을 내놓고 있다. 건물은 어떤 이념을 선언하고 있지 않다. 정치 집회에서 외칠 만한 구호도 내놓지 못한다. 그럼에도 이 건물은 그걸 소유한 국가가 어떤 면에서 최고이고 가장 매력적인지 조용하지만 깊은 목소리로 웅변한다. 우선 형식미와 우아함이 단연 돋보인다. 가는 세로줄 무늬가 들어간 반투명 유리가 정면 곳곳에 배치되어 있어 시각적 혼란을 최소화한다. 전체적인 외관은 산뜻하고 깨끗하다. 다소 소심한 건축가라면 현대 세계에서 스위스가 그런 것들에 집착한다는 사실을 조금 당황스러워할지도 모른다. 그러나 스티븐 홀은 그런 스위스 국민의 태도에 당당한 시각적 표현을 부여하기로 마음먹었다. 더 웅장하고 더 야심찬 선언에는 잡다함과 소란스러움이 끼어들 수 있었다. 건물의 테두리는 목탄 색깔의 콘크리트 벽돌로 돌출시켰다. 그 덕에 시각적 경계가 더없이 뚜렷해졌다. 사고와 감정에서 엄밀함을 추구하는 태도가 건축적으로 변환되었다. 마치 건축가는 스위스 국민에게 이렇게 말하고 있는 듯하다. "이 정확성 때문에, 여러분도 알다시피 사람들은 여러분을 놀리곤 하지만, 사실 그것은 자부심을 느끼기에 부족함이 없는 훌륭한 가치입니다." 유리창들은 유리벽 표면 안쪽에 나 있는데, 유리와 대조를 이루는 가리개는 내부의 아늑함이 말없이 부드럽게 밖으로 흘러나오는 효과를 만들어낸다. 밤에 불 켜진 건물을 볼 때 건물의 전면은 우리에게 이렇게 말한다. 스위스의 자랑거리는 비밀주의와 번호 계좌(사람 이름이 아닌 번호로만 인식되는 비밀 예금계좌―옮긴이)가 아니라 따뜻함, 신중함, 우아함이라고.

국가적 자부심의 정반대는 당연히 수치심, 혹은 보다 완곡하게 말하자면, 당혹스러움이다. 한 사회가 과거사로 고민할 때, 공공 건축은 특히 중요하면서도 어려운 과제를 안게 된다. 마이클 윌포드가 건축한 베를린 주재 영국 대사관은 국가적 자부심이라는 개념과 씨름하고 있다.(120) 상층부에서는 네모나게 각

이 진 수도교 형태의 벽과 창문이 강렬한 신고전주의적 리듬을 부여해 고상하고 순수한 느낌을 준다. 이 상층부는 영국의 건축사에도 독일의 건축사에도 속할 수 있다. 이 점은 이미 혼잡할 대로 혼잡한 베를린 거리에서 영국 대사관이 한 명의 독일 시민처럼 살아갈 수 있게 해주므로, 제법 괜찮다. 그런데 윌포드는 입구 위에 강렬한 색의 괴상한 형체들을 배치해서, 마치 미친 남자가 무표정한 얼굴을 하고 숨어 있는 것처럼 만들었다. 바로 여기에서 미친 남자는 그에게 일격을 가한다. 우리는 이 건물을 영국이 자랑스러워할 법한 것을 말하고자 하는 시도로 볼 수 있다. 그래 봤자 내면의 괴팍함이지만. 사실 이 건물은 자부심이 아니라 당혹스러움을 표현한 작품처럼 보인다. 대사관 건물은 이렇게 말하는 듯하다. "나는 진심으로 웅장하고 고상하고 위엄 있고 싶습니다. 나는 매력적이고 명예롭고 싶습니다. 하지만 여러분이 나를 오해하여, 내가 건방지고 거만하다고 생각할까 걱정이 됩니다. 과거에 그랬듯이 말이죠. 그래서 나는 차라리 바보 노릇을 하겠습니다. 그러면 나에게 화를 내지 않으시겠죠?"

자부심은 정체성과 긴밀하게 연결되어 있다. 우리가 속한 사회에 자부심을 느끼려면, 먼저 우리가 실제로 누구인지 보여주는 긍정적이고 현대적인 자아상을 지닐 필요가 있다. 항상 쉽지만은 않은 일이다. 정체성은 국가의 현재적 실체보다 몇 세대쯤 뒤처지는 습관이 있기 때문이다. 그러나 전통에 기반해 정체성을 형성하면서도 전통의 노예가 되지 않은 국가의 사례를 많이 볼 수 있다. 부탄은 중국 및 인도의 국경과 맞닿아 있는 히말라야의 작은 왕국으로, 이곳에는 요새 같은 사원을 중심으로 형성된 독특한 건축학적 전통이 있다. 부탄에서는 관광산업이 국가 경제에서 대단히 중요한 역할을 한다. 아만코라 휴양지에서 호주 건축가 케리 힐은 넓은 처마, 정교한 목재 외팔보 창문, 육중하고 안쪽으로 경사진 벽으로 그 전통을 충실히 따르면서도 모든 곳에 현대적인 기술을 적용했으며, 방문객의 즐거움과 편의를 고려했다.(121) 힐의 건축은 그 나라의 핵심 주제들을 적절히 합쳐놓았다. 전통적 요소들, 세계 경제와 현실적으로 교류할 필요성, 부탄의 자랑스러운 개성과 세계로부터 사랑과 이해를 받고자 하는 소망, 순수함에 대한 깊은 애정과 위로의 즐거움에 대한 강한 관심. 다시 말해 이 휴양단지는, 부탄은 아주 심오하고 섬세한 면을 지닌 전통적인 나라로 존재하기 위해 노력하면서도, 방어적이지 않은 태도로, 즉 세련됨을 거부하지 않는 태도로 그 목표를 추구하길 원한다고 말하고 있다.

위
방문객들에게 부탄이
'누구'인지를 은유적으로
알려준다.
— 121. 케리 힐,
아만코라 호텔, 부탄, 2007년

아래
우리는 그 희생에 감동하지만,
그것이 무엇을 위한
희생이었는지는 긴가민가한다.
— 122. 에밀 소더스텐 & 존 크러스트,
전쟁기념관, 캔버라, 1941년

사랑하고, 혹 그럴 일이
생긴다면, 목숨을 바칠
수도 있는 호주의 가치.

— 123. 글렌 머컷.
머컷 하우스, 우드사이드.
사우스오스트레일리아 주.
1995~96년

대사관과 호텔은 국외자들이 한 사회와 마주치는 장소이기 때문에 국가 정체성에 있어 결정적이다. 이와 마찬가지로 전쟁기념관도 한 국가의 가장 훌륭한 면을 집약해서 보여줄 책임이 있는 건축물이다. 많은 나라들처럼 호주도 전쟁기념관에 큰 중요성을 부여한다. 상상의 차원에서 그리고 집단 자의식이 드러나는 일정한 순간에, 캔버라의 거대한 전쟁기념관은 곧 호주라는 국가 '자체'이곤 했다.(122) 기념관은 1차 세계대전에서 전사한 호주 국민을 기리기 위해 에밀 소더스텐과 존 크러스트가 설계했고, 1941년에 개관했다. 건물은 엄숙하고 장엄하다. 기념관은 우리의 역사의식을 고양시켜놓고는 갑자기 과묵해진다. 수많은 사람들이 호주를 위해 죽었다는 사실에 우리는 슬플 수 있지만, 기념관 자체는 왜 그들이 그런 희생을 치렀으며, 이 나라가 뭐라고 사람들이 기꺼이 목숨을 바칠 수도 있는지 말해주지 않는다. 기념관은 희생을 상기시킬 뿐, 희생의 명분을 밝히지 않는다. 다시 말해 그 건물은 어디에나 있을 수 있는 건물이 되어버

린다. 심각한 일이다.

호주의 정체성이 안고 있는 딜레마에 대해 보다 나은 해답을 찾으려면 건축가 글렌 머컷의 작품들로 눈을 돌리는 게 좋겠다. 그의 건물들은 큰 의미, 분명 캔버라의 전쟁기념관보다 더 중요하다고 볼 수 있는 의미를 구현하고 있다. 사우스오스트레일리아 주에 직접 설계한 집에 머컷은 자신이 사랑하는 나라의 친숙한 건축 요소들을 모두 활용했다. 예를 들어, 골이 진 철판, 원추형의 커다란 물탱크, 헛간과 차고의 문들이다.(123) 이 요소들은 농촌의 특징일 뿐 아니라 거의 모든 사람이 생활하는 교외에서 매우 흔하게 볼 수 있다. 머컷은 이 흔한 요소들을 세련되고 아름다운 구성으로 결합했다. 물탱크는 대개 지붕에서 떨어지는 물을 편리하게 받을 수 있는 곳에 있거나, 눈길을 줄 가치가 없다는 전제하에 또는 명백하게 실용적인 구조물의 미적 가치에 주목한다는 건 조금 어색한 일이기 때문에 잘 안 보이는 곳에 설치한다. 그러나 머컷의 집은 자부심이 무엇인지 가르쳐준다. 이 집은 단지 물탱크가 크고, 물탱크가 많으니까 대단한 집이라고 외치지 않는다. 그보다 이 집은 그 요소들이 갖고 있는 사랑스러울 수 있는 면을 보여주려 노력한다. 구성 면에서 물탱크들은 성문 양쪽에 서 있는 둥근 수성守城 탑을 연상시킨다. 물탱크는 본디 실용적이었지만, 조합을 이루었을 때 보여지는 시적이고 아름다운 모습이 점차 주목받게 되었다. 머컷은 실용적인 요소들이 아직까지도 제대로 주목받지 못했거나 적절한 기술로 주택 설계에 통합되지 못했다는 이유로 우리가 그저 변변찮게 여기던 건물 양식에 어떤 존엄성이 있는지 알아볼 수 있게 해주었다. 그 과정에서 그는 또한 현실적이고 실용적인 방식으로 호주 사람들에게 무엇을 자랑스러워해야 하는지 일러주었다. 그는 조국을 사랑할 이유를, 그리고 혹 그럴 일이 생긴다면, 조국을 위해 목숨을 바칠 이유를 알려준다.

우리는 어떤 사람이 되려고 노력해야 할까?

1956년 브라질 건축가, 오스카르 니에메예르는 브라질의 새 수도, 브라질리아를 건설하는 계획에서 핵심적 역할을 하도록 초빙되었다. 그가 설계한 건물들 가운데 가장 인상적인 건물로 단연 국회의사당이 꼽힌다.(124) 브라질 하면 떠오르는 것은 정신없이 돌아가는 경제활동, 열대우림과 아마존 부락, 파벨라(브라질 빈민가―옮긴이), 축구, 해변, 정치적 우선 과제에 대한 강한 반대 등이었지만, 국회의사당을 찬찬히 보고 있으면 어느 것도 떠오르지 않는다. 그 대신 의사당 건물은 미래의 브라질을 상상한다. 유리와 철근 콘크리트 구조로 설계된 이 건물은 브라질이 지향하는 이상이다. 이 건물이 주장하는 말에 귀기울이면, 미래에 브라질은 이성이 우세하고, 질서와 조화가 지배하고, 고상함과 평온함이 정상인 나라가 되리라 믿게 된다. 차분하고 생각이 깊은 사람들이 입법을 위해 신중히 노력하고 정확히 사고할 것이다. 타워 건물의 사무실 안에서 공무원들은 보고서를 신중히 타이핑하고, 완벽한 기록 보존 시스템을 유지할 것이다. 단 하나도 분실하거나, 빠뜨리거나, 방치하거나, 잘못 두지 않을 것이다. 협상은 감정을 배제한 지혜로운 분위기에서 이루어질 것이다. 브라질은 완벽하게 운영될 것이다.

그러므로 이 건물은 입발림하는 시도로도 볼 수 있다. 이 나라와 그 지배계층은 앞서 말한 바람직한 특징들을 이미 어느 정도 갖고 있다고 암시하기 때문이다. 이상적인 것은 우리에게 입발림을 한다. 우리가 그것들을 먼 미래에 대한 시사로서뿐 아니라 현재에 대한 묘사로서도 경험하기 때문이다. 우리는 대체로 아첨을 나쁘게 생각하지만, 사실 아첨은 그 속에 담긴 매력적인 이미지에 맞게 행동하라고 격려하기 때문에 오히려 도움이 될 수도 있다. 유머러스한 농담을 조심스레 처음 시도한 어린아이에게 위트 있다고 칭찬해주면, 아이가 현재의 능력을 뛰어넘어 더 발전하는 데 도움이 된다. 그런 아이들은 과거에 들었던 칭찬 속의 주인공으로 성장한다. 우리의 바람직한 발전을 가로막는 장애물은 대개 오만이 아니라 자신감의 부족이라는 점에서 이 사실은 중요하다.

벨라스케스의 그림 〈브레다의 항복〉을 보면, 오른쪽 스페인 장군 스피놀라가 패장 위스티뉘스 판 나사우에게서 네덜란드 남부의 도시 브레다의 열쇠를 받는 모습이 묘사되어 있다.(125) 이 그림은 하나의 이상이다. 승리한 장군은

2095년
진보한 브라질의 일면.

— 124. 오스카르 니에메예르,
브라질 국회의사당, 브라질리아, 1957~64년

적의 장점을 인정하고 그들을 존중하고 배려해야 한다고 말한다. 그림은 특별히 훌륭하고 고상한 행동을 기리고 있다. 브라질리아의 국회의사당이 현재 브라질이 어떤 나라인지 정확히 보여주려는 게 아닌 것처럼 이 그림도 전쟁을 이해하기 쉽게 혹은 정확하게 보여주려 하지 않는다. 두 작품은 각기 중요하고 대단히 의미 있는 이상에 집중하고 있다. 이 그림은 허구가 아니며, 스피놀라는 실제로 나사우에게 관대함을 베풀었다. 국회의사당도 허구가 아니며, 실제로 브라질에는 고상하고 진지한 면들이 존재한다. 각 작품의 요점은 매우 훌륭한 이 자질들이 지금까지는 드물었지만 예술을 통해 더 확산될 수 있다는 데 있다.

 우리는 최상의 행동 기준이 우리보다 너무 높은 데 있고, 너무 어렵고 너무 힘들다고 생각한다. 이때 예술은 희망에서 멀어지는 우리를 치유하는 역할을 한다. 우리에겐 대체로 우리를 고상한 행위로 이끌어주는 자아상이 부족하다. 예술은 자기혐오가 선함과 통한다는 헛된 믿음 때문에, 잘못 행동했다고 하여 우리를 꾸짖지 말아야 한다. 우리는 오히려 우리의 더 나은 본성을 강화할 필요가 있으며, 그래서 아첨은 우리와 타인을 보다 좋은 사람으로 이끄는 한 방법

명예로운
패배의 지표.

— 125. 디에고 벨라스케스,
〈브레다의 항복〉, 1634~35년

이 될 수 있다.

　많은 나라의 역사에는 해명되어야 할 특별히 고통스러운 일들이 산재해 있다. 희망은 어느 나라든 정치 미술의 도움으로 자신의 역사를 치유할 수 있다는 데서 온다. 독일은 이 과제의 중요성과 어려움이 최고조에 달한 나라다. 1930년대 말과 1940년대 초 독일에서 벌어진 무시무시한 비극은 부인이나 한탄이 아닌 속죄를 요구한다. 독일은 단지 끔찍한 일이 일어났다고 말하는 데서 그치지 말고, 개선이라는 이름 아래 범죄의 유산을 해결할 필요가 있다. 과거의 악행을 인정할 필요가 아무리 절박해도, 인정 자체만으로는 더 나은 사회를 창출하지 못한다.

　안젤름 키퍼는 우리 모두에게, 그리고 특히 그의 동포인 독일인들에게 끔찍한 일이 벌어진 뒤 어떻게 성숙하게 극복해야 하는지 말하고 있다. 실내라는 뜻

대부분의 나라들과는 달리
위대한 정치 미술이 필요한 나라.

— 126. 안젤름 키퍼,
〈인넨라움〉, 1981년

의 〈인넨라움〉은 제3제국의 유명 건축가 알베르트 슈페어가 신고전주의 양식
으로 지은 거대한 홀(그림의 화풍은 신표현주의에 속한다 – 옮긴이)을 보여준
다.(126) 이 웅장한 장소는 수성 안료를 흘리고 떨어뜨리고 표면을 벗겨냄으로
써 마치 가득 고인 눈물 사이로 그림을 보는 듯한 효과를 자아낸다. 전경 한가운
데 위치한 회색과 검은색의 둥근 물체는 떨어진 샹들리에를 암시하기도 하고 몽
땅 불타버리고 남은 어떤 세계를 암시하기도 한다. 여기엔 슬픔과 괴로움이 있
지만, 실내의 건축은 참으로 아름답고, 그림은 그 점을 충분히 인지하고 있다.

그려진 표면과 완벽히 들어맞는 홀의 기하학적 구조가 전면으로 펼쳐져 있
다는 점에서 〈인넨라움〉은 푸생의 〈성체 성사〉와 같다. 푸생의 그림은 서양 미술
사상 구원의 가능성을 확신하며 진지하게 표현한 작품이다.(127) 푸생은 성체

예술을 통한 구원.　　　　— 127. 니콜라 푸생.
〈성체 성사〉, 1647년

성사가 오래된 죄를 씻어주어 사람들을 자유롭게 하리라 믿었다. 키퍼는 그의
작품을 보는 사람들이 푸생의 그림과 유사한 메시지를 얻으리라 바라지 않았
다. 그보다 두 화가의 공통점은 고전주의풍의 동일한 구도에 있다. 푸생은 가까
이에서 들여다보고, 키퍼는 멀리 떨어져서 바라본다. 푸생의 그림에서 기름 램
프는 구원의 장면 위에 그대로 매달려 있다.

　　키퍼의 그림, 〈인넨라움〉은 내부 공간, 마음과 감정의 방을 보라고 청한다.
우리의 마음이 크다면, 과거에 덮어져 있어야 했던 생각들을 나누어 따로 간
직할 수 있다. 성숙함은 모순적인 생각들을 숙고하는 능력으로 드러나곤 하는
데, 키퍼는 우리에게 나치의 모든 것을 잘못으로 몰아붙이지 말도록 권유한다.
그 정권은 몇 가지 확실한 감정과 갈망을 숨씨 좋게 이용했다. 난처하게도 나치
즘은 훌륭한 사회에서 실제적으로 필요한 요소들을 선택했다. 국가적 자부심,
세계적 사명감, 위대함, 명예, 집단적 에너지와 충성심. 모두 다 바람직한 사회에
중요한 요소이지만, 나치 이데올로기에서 워낙 타락하고 남용된 나머지, 많은 독
일인은 그것이 유익하다는 상상조차 할 수 없게 되었고, 그 가치들은 철저히 악
인들의 속성이자 영원히 증오하고 거부해야 할 악덕이 되어버렸다. 키퍼는 무시

국가적 자부심의
재탄생.

— 128. 크리스토 & 잔클로드,
〈포장된 라이히슈타크〉, 1995년

무시한 과거 앞에서 희망과 회복의 가능성을 보게 해주는 성숙하고 훌륭한 안
내자다. 그 덕분에 우리는 괴로움을 이기고 고통스럽지만 중요한 주제에 접근할
수 있다. '독일인은 어떻게 온당하고 실질적으로 건강, 활기, 위엄을 회복할 수 있
는가?'

1995년 두 미술가, 크리스토와 잔클로드 역시 같은 취지로 팔을 걷어붙이
고 베를린의 연방의회의사당을 천으로 감쌌다.(128) 라이히슈타크는 19세기에
지은 건물이지만 특별히 고통스러운 기억을 안고 있었다. 1933년 나치당은 사람
들의 안이한 믿음과는 달리, 폭력에 의존하지 않고 보통선거에서 승리해 권력을
잡았다. 이 사건은 현대 독일에 깊은 외상으로 남아 있지만, 1933년의 지지는 나
치 정부가 유럽의 유대인을 대량 학살한 사건이나 동부 전선에서 군대가 저지
른 행동은 물론이고, 1945년까지 당의 거의 모든 정책에 국민들이 동의했음을
의미하지는 않는다. 그러나 그 선거 결과는 집단적 책임을 무겁게 상기시킨다.

잔클로드와 크리스토는 라이히슈타크를 개조한 게 아니라, 먼저 덮개로 가
린 뒤 다시 걷어냄으로써, 대중에게 국가와 그 국가의 가장 중요한 정치적 건물
의 관계를 새롭게 볼 장엄한 기회를 제공했다. 그 기회를 통해 독일은 자신의 의

회를 본연의 성격으로 되돌릴 수 있었다. 〈포장된 라이히슈타크〉는 세속적이고 정치적인 형태의 세례였다. 세례는 한 개인이 과거의 잘못을 씻어내고 미래에 다시 전념하게 되는 상징적 순간이다. 정치 미술은 국가에게 다시 시작하는 법을 알려주는 중요한 역할을 할 수 있으며, 이 역할은 국가가 과거의 범죄를 인정하고 죄책감을 느낄 수 있을 때도 유효하다.

인류 역사상 가장 인상적인 정치 연설은 아마 기원전 430년 아테네의 정치가 페리클레스의 장례 연설일 것이다. 연설의 핵심은 한 사회로서 아테네의 성격을 규정하려는 시도였다. 그는 청중에게 우리는 누구인지 묻는다. 그리고 중요한 대목에서 그 답의 일부를 제시한다. "우리는 미를 추구하고 사치를 피한다. 우리는 배움을 찬미하고 현학에 무감하다. 우리에게 부는 사용 가치를 위한 목표일 뿐, 공허한 자랑거리가 아니다. 또한 가난의 굴욕은 가난을 인정하는 데서 오는 것이 아니라, 실제로 가난을 벗어나지 못하는 태만함에서 온다." 그는 일련의 태도를 설명하고 있다. 아테네 사람들은 돈, 성공, 실패, 아름다움을 이렇게 생각한다. 이것이 아테네 사람이다. 그 건물들을 통해서도 충분히 알 수 있듯이, 아테네는 또한 일련의 특징 자체였음을 우리는 새롭게 깨닫는다. 페리클레스는 최상의 시민들이 가져야 할 훌륭한 특성들을 찾고 있었다. 그는 또한 정치의 중요한 문제를 지적하고 있었다. 수도의 대형 기념물과 주요 건물은 이상을 충실히 표현할 수 있지만, 가끔 웅장한 건축을 통해 성명을 발표하는 정도에 그친다면 이상은 죽는다. 사회의 이상은 그 사회의 일상적 활동들 속에서 확인되고 반추되어야 한다.

기념관과 도시의 큰 문제는 그것들이 누군가가 더 넓게 전파시키고 싶어하는 선함의 작은 사례들이라는 데 있다. 캔버라의 전쟁기념관은 충성, 희생, 엄숙함 같은 개념들을 강조하지만, 이 훌륭한 자질들이 기념관 안에 갇혀 있어선 안 된다. 이 자질들은 사회의 일상적 삶 속에 있어야 하고, 초등학생들이 일생에 한번 성소를 방문할 때만 조명받아서는 안 된다. 이와 마찬가지로 브라질 국회의 사당 건물이 세련되게 전하는 온당하고 차분한 정신도 부부의 침실, 가정의 주방, 브라질 전역의 교실과 회의실로 스며들어야 한다.

여기에서 우리는 '정치'라는 말에 두 개의 다른 의미가 있음을 떠올리게 된다. 한편으로 정치는 입법, 통치, 정책 연설문, 선거, 정당이며, 이는 우리가 뉴스에서 보는 모습이다. 다른 한편으로 정치는 폴리스, 즉 도시에서 날마다 펼쳐지

영국은 이 안에
담겨 있을지 모른다.

— 129. 영국 크림색 자기 튜린.
1790~1805년경

는 집단생활이다. 정치의 이 측면이 예술을 통해 어떻게 개선될 수 있는지 보여주는 한 단서를 미술 비평가 니콜라우스 페브스너가 제시했다. 1955년 페브스너는 BBC 라디오의 〈리스 강의〉에서 강의했고, 후에 그 강의 내용을 『영국 미술의 영국성』이라는 책으로 묶어 출간했다. 페브스너는 과거의 예술에서 영국의 국가적 정체성을 어디에서 찾을 수 있는지 탐구하는 힘겨운 일에 도전했다. 혁명적인 것은 그가 영국의 정체성을 발견한 곳에 있었다. 다른 역사가들과 달리 그는 기념관, 거대한 정부 청사, 지난 몇 세기의 전쟁기념관에 눈길을 주지 않았다. 그는 영국 예술의 영국성, 그리고 정체성을 영국의 튜린(뚜껑이 있는 움푹한 그릇─옮긴이), 의자, 서가, 문손잡이에서 발견했다.

해군제독 크로프트나 엘리자베스 베넷처럼 제인 오스틴의 가장 사랑스러운 인물이라면 누구나 수프를 담아내는 움푹한 그릇을 구입했을 테고, 그날 그들은 그 시대와 나라를 상징하는 소박한 크림색 도자기를 골랐으리라고 우리는 상상할 수 있다.(129) 그릇은 그들과 같다. 솔직하고, 단아하고, 검소하지만 고상

위 왼쪽
영국의 초상.
— 130. 마거릿 캘버트. 어린이
건널목 표지판. 1965년

위 오른쪽
— 131. 메리 퀀트.
울저지 미니드레스.
1960년대경

아래 왼쪽
— 132. 로빈 데이. 힐레의
폴리프로필렌 의자. 1963년
아래 오른쪽
— 133. 데이비드 멜러. 식기류.
1960년대경

하고, 튀지 않는다. 분명 튜린은 품위가 있지만, 보는 이에게 억지로 자신을 내보이지 않는다. 그 대신 튜린은 우리가 친절하게 그 매력에 관심을 기울이고 주목해주길 기대한다. 또한 그 우아함과 기품은 고급품으로서도 손색없다. 그런 식으로 튜린은 수세기 동안 안정된 영국 중산층의 번영을 상징해온 자질들을 드러낸다. 자신의 장점을 애써 강조하지 말고, 다른 사람들이 당신을 인정해주리라 믿고 조용히 기다려라. 이는 분명 사람들이 자랑스럽게 여길 만한 태도이지만, 기념물을 세워 세상에 알릴 필요는 없었다.

처음 마주칠 때 그런 물건들은 중요하지 않게 보일 수 있다. 그러나 페브스너는 그릇과 접시와 장롱이야말로 국가적 정체성이 주요하게 집약된 곳이고, 좋든 나쁘든 어쩔 수 없이 드러나는 곳이라고 강조한다. 이 생각은 국민이 자랑스러워할 수 있는 정체성을 창조하기 위해 무엇을 해야 하는지, 정치 지도자들에게 중요한 메시지를 던져준다. 정부는 전쟁기념관이나 상징적인 공공 건물에만 관심을 쏟지 말고, 도로 시설, 공원 벤치, 그리고 튜린의 현대적 등가물에 더 관심을 기울여야 한다. 페브스너의 구상을 시대에 맞게 해석하자면, 현대의 자랑스러운 영국적 정체성은 그래픽 아티스트 마거릿 캘버트와 족 키네어의 도로 표지판에서, 알렉 이시고니스의 자동차 미니에서, 메리 퀀트의 미니 드레스에서, 데이비드 멜러의 식기류와 로빈 데이의 포개어 쌓아 올릴 수 있는 플라스틱 의자에서 찾아볼 수 있다.(130, 131, 132, 133)

다시 말해, 한 나라는 작고 세부적인 것들을 통해 위엄과 정체성을 획득하기에, 이 임무를 입법이나 경제 정책처럼 정치 수행과제의 한 부분으로 인식해야 한다. 자동차 미니는 북적이는 섬, 과시에 대한 반감, 거창한 성명보다 실용적 해결책을 선호하는 정신, 소가족, 독립심, 체면, 준법정신을 암시한다. 많은 사람들이 미니를 소유할 수 있었다. 플라스틱 의자는 회복력, 단순성, 속물근성에 대한 반대, 그런대로 만족하는 정신을 말해준다. 데이비드 멜러의 식기 세트가 마술을 통해 사람처럼 생명을 얻는다면, 우리는 그를 그 제품을 만든 나라의 어느 모범적인 국민처럼 인정할 테고, 그와 친해지고 싶은 마음까지 들 듯하다.

카를로 크리벨리의 〈수태고지〉에 깔린 기본적인 개념은 종교 미술의 맥락에서 아주 유명하다. 바로 성육신 개념이다.(134) 이 말은 불가해하고 학술적으로 들리지만, 우리가 알아볼 수 있는 중요한 과정, 즉 무형의 어떤 것, 또는 사람에 따라 영적이라고도 할 수 있는 어떤 것이 육체성을 띠고 그래서 우리에게 더

개념은 어떻게
물질적 형상을 취하는가?
— 134. 카를로 크리벨리,
〈성 에미디우스가 함께 있는 수태고지〉,
1486년

현재적이고 실제적으로 다가오는 과정을 가리킨다. 하늘에서 마리아의 몸으로 들어오는 황금빛 햇살이 성육신을 극적으로 표현하고 있다. 기독교 신학에서 이 순간 신은 인간이 되어 인간적 특징을 띠고 우리 사이를 걸어다닌다.

우리는 이와 똑같은 과정이 세속의 맥락에서도 발생하는 것을 볼 수 있다. 영국이라는 '개념'도 뼈와 살이 붙어, 도로 표지판, 드레스, 의자, 또는 자동차로 구현될 수 있다. 같은 이유로 우리는 그 과정을 역방향으로 읽어, 표지판, 드레스, 의자, 자동차에서 그것이 상징하는 국가의 개념에 이를 수 있다. 이는 예술의 가장 야심 찬 개념에 속한다. 예술은 추상적인 생각에 육신을 입혀 물질적 객체로 만드는 기술, 개념을 실체적이고 직접적으로 만드는 방법을 찾는 기술이다. 종교 예술이 예수를 신이라는 멀고 애매모호한 개념으로부터 끌어내려 일상의 삶과 가까워지게 하는 데 그 목적이 있었던 것처럼, 세속의 예술도 국가적 자부심이라는 멀고 애매한 개념을, 볼에서 딸기를 떠먹을 때나 파티에 가려고 옷을 입을 때마다 눈으로 직접 볼 수 있는 하나의 실체로 전환시킨다.

이때 반복이 중요하다. 어떤 것의 정신이 우리에게 깊이 각인되려면 그것을 꾸준히 반복해서 보는 수밖에 없다. 우리는 유치원에 갈 때, 저녁에 집에 올 때, 신호등이 켜질 때, 저녁을 준비할 때 그 정신과 접촉해야 한다. 일 년에 한두 번 미술관을 찾는 것으로는 예술이 약속하는 근원적인 충족을 얻기에 부족하다.

검열을 위한 변명

오늘날 검열은 큰 호응을 얻지 못한다. 우리는 검열을 우리 자신을 표현하는 소중한 자유를 가로막는 치졸한 방어적 행위로 여기는 경향이 있다. 그리고 검열 하면 서적을 불태우는 행위, 정치적 억압, 무지한 편협성을 떠올린다. 검열을 깨뜨린 영웅적인 사건들이 이를 입증한다. 예를 들어 디드로의 『백과전서』는 후에 27권이 모두 나왔지만, 1752년 첫 권이 발행되자 판매가 금지되었다. 사실 이 조치는 기득권의 이익을 위해 한 시대의 가장 정교한 지적 사업을 공격한 편협하기 이를 데 없는 행위였다. D. H. 로렌스의 『채털리 부인의 연인』은 1928년 이탈리아에서 비공식적으로 인쇄된 후 1960년에야 영국에서 출간되었다. 그 출판사, 펭귄이 음란물출판취급법령에 걸려 재판을 받을 때, 검찰 측은 시대에 뒤지고 멍청해 보였고, 피고 측은 열정적이고 영리했다. 검열의 역사에 기록된 영웅적

사례에서 유죄 판결을 받는 쪽은 항상 심오하고 정직하고 진실한 가치를 지닌 것들이었다. 타락한 권력에겐 구미에 맞지 않거나 바람직하지 않았기 때문이다.

그러나 이제 대부분의 나라에서 이런 국면은 확실히 지났음을 인식할 때가 되었다. 우리는 검열이라는 개념을 재검토해, 검열이 중요한 사상에 대한 무지몽매한 억압이 아니라 모두의 이익을 위해 이 세계를 조직하려는 진지한 시도일 수 있음을 고려해야 한다. 현재의 위험은 악의에 찬 권력이 고귀한 진리를 억압하는 게 아니라, 우리가 엉뚱하고 무익하고 하찮은 것들에 압도되어 진짜 중요한 것에 집중하지 못한 채 혼돈 속으로 가라앉고 있다는 것이다.

오늘날 검열을 공격하는 사람들은, 우리는 모든 메시지를 들을 필요가 있다는 주장을 주된 논거로 제시한다. 하지만 그렇지 않다. 예를 들어 우리는 위대한 도시 건축물을 감상할 때 어느 회사의 향수를 사는 게 좋을지에 관해 어떤 메시지도 들을 필요가 없다.(135) 광고 자체는 아무 잘못이 없다. 문제는 장소다. 이 광고가 인간의 정신을 짓누르는 까닭은 엄청난 크기로, 눈에 잘 띄는 유명한 장소에서 번쩍거린다는 데 있다. 우리도 알다시피 인간에겐 극복해야 할 약점이 있다. 쉽게 산만해지고 내면의 혼돈에 빠지는 경향 말이다. 나는 흥미롭고 아주 사랑스러운 건물의 전면을 보고 있다. 그때 갑자기 새로운 화장품을 고려해보라고 자극받는다. 이 광고는 의도적이진 않지만 우리의 집중력과 주의력을 앗아간다. 우리가 가진 최상의 잠재력으로부터 우리를 멀어지게 하는 것들이 눈앞에서 시가행진을 벌이며 감탄을 요구하는 일은 없어야 한다. 이럴 경우 검열은 완전히 정당하다. 기본적인 배려의 관점에서 공공의 환경은 우리의 보다 나은 본성을 반영해야 하고 그럼으로써 그 본성을 위로하고 후원해야 한다. 사람들이 분명히 건축물을 감상하기 위해 찾아오는 도시에서, 많은 사람이 사랑하는 건물의 벽에 붙은 어울리지 않는 광고판은 당장 검열해도 논란의 여지가 없겠지만, 이런 사례는 검열의 기본적인 원칙이 그 이상으로도 적용될 수 있음을 보여준다.

세계에서 가장 아름다운 도시들은 우연히 탄생한 적이 거의 없다. 그 도시들이 지금처럼 아름다워진 데는 해야 할 것은 물론이고 해서는 안 될 것을 정한 규칙이 중요한 몫을 했다. 에든버러의 뉴타운은 18세기 말에서 19세기 초까지 투기적 이익을 노린 많은 민간 건설업자들이 부지를 매입하고 주택을 건설해 탄생했다.(136) 그러나 그렇게 장대하고 조화로운 결과는 바로, 거리와 광장, 주요

무감각을 기리는 — 135. 향수 광고.
일시적 기념비. 오르세 미술관, 파리, 2011년

공공 건물들의 위치를 구획하고 지정한 마스터플랜 덕분이었다. 정교한 규제들
이 지을 수 있는 것과 없는 것을 지정했다. 주택은 연속선상으로 지어야 했고, 간
판은 하나라도 인도로 튀어나올 수 없었다. 거리에 따라 건물의 높이와 층수, 외
관에 붙일 석재의 종류도 지정했다. 1782년에 통과된 법령에서 입법자들은 지
붕에 특별히 관심을 기울였다.

　　지붕의 덮개는 맨 위층 창문 바로 위의 벽보다 튀어나오지 않도록 해야 하고, 앞
　　쪽 지붕에는 채광창을 제외하고 덧창이나 그 밖의 다른 창을 낼 수 없으며, 지붕

검열의 승리와 혜택.　　　— 136. 에든버러 뉴타운,
1765~1850년경

의 기울기는 양쪽 벽 폭의 3분의 1을 넘어서는 안 된다.

　　마지막으로 모든 청사진과 입면도는 시의회 위원회의 승인을 받아야 했다.
위원회는 '장식이 과하지 않게, 우아하고 단순하게'라는 시장의 요구를 따라야
했고, 특별히 로버트 애덤(스코틀랜드 출신의 신고전주의 건축가이자 인테리어
가구 디자이너-옮긴이)의 작품을 그들이 추구하는 본보기로 삼았다. 명백하게
규제하려는 의지, 다시 말해 검열의 의지는 장대한 결과를 낳았다. 분명 어떤 사
람들에겐 규정이 넌더리 났을 테지만, 에든버러의 아름다움과 집단 미술에 느
슨하게 접근한 도시들을 비교해볼 때 우리는 규제의 목적을 알게 된다.

　　검열을 할 이유가 있더라도 극단적이지 않아야 한다는 생각이 일반적이다.

마구잡이로 금지할 수 있다면, 공포와 착취가 난무할 것이라고. 그러나 검열의 근거는 사람들이 바라는 전반적인 환경의 분위기에 기초하는 편이 합리적이다. 이른바 '자유 시장'을 옹호하는 사람들은 특정한 활동을 제한하면 자유를 빼앗는 셈이라고 불평한다. 하지만 자연 파괴에서부터 무차별적 폭력에 이르기까지 아무 짓이나 저지를 수 있는 자유와, 올바른 행동을 권장하는 자유는 엄밀히 다르다. 역설적으로 후자는 검열이 필요할 수 있다. 자유는 흔한 말과는 달리 삶의 모든 분야에 적용할 수 있는 기본 덕목이 아니다.

근본적인 문제는 우리가 시각적 자극에 대단히 민감하다는 데서 비롯한다. 현대 세계는 우리 눈앞에 있는 것이 얼마나 중요한가를 놓고 치열하게 대립하고 있다. 한편에서는, 예술은 극히 중요한 매체이고, 직경 몇 센티미터밖에 안 되는 그림이라도 우리의 삶을 바꿀 힘이 있다고 주장한다. 다른 한편에서는 지구의 넓은 면적을 개발업자들의 경솔함과 탐욕에 맡겨도 우리는 행복할 수 있으며, 그들의 행위가 우리에게 별다른 영향을 주진 않을 거라고 여긴다. 폐해를 인지하고자 하는 우리의 시각적 의지는 비시각적인 감각들에 미치지 못할 때가 허다하다. 우리는 공기 오염뿐 아니라 몇몇 종류의 소음이 일으키는 폐해는 쉽게 인정하면서도, '추함'이 눈에 띌 땐 별로 문제삼지 않는다. 행여 어느 정치가가 연단에서 조국을 더 아름답게 만들겠다는 공약을 내건다면 그 즉시 비웃음에 떠밀려 퇴장당할 것이다. 우리는 그런 문제를 긴급하게 여기는 관점은 어처구니 없거나 엘리트 의식의 산물이라는 그릇된 관념에 깊이 사로잡혀 있고, 또는 매력적인 환경은 비용이 너무 많이 든다는 개발업자들의 해로운 제언을 받아들인다. 반드시 그렇진 않다. 매력적인 환경에 필요한 것은 재능, 약간의 사고, 그리고 약간의 규정뿐이다.

우리는 미술관에서 자신의 반응을 통해 알아채고 인정하며 기뻐했던 예민한 시지각이 거리를 걸어다닐 때도 계속 유지된다는 사실을 인정해야 한다. 추하게 구색을 맞춰놓은 건물과 마주하거나 망가지고 깨진 지하철역을 지나야 할 때도 우리는 조반니 벨리니의 〈목초지의 성모〉를 감상할 때와 동일한 사람이다. 예술이 우리를 더 괜찮은 사람으로 변화시킬 수 있음을 인정한다면, 또한 예술의 정반대, 즉 훌륭한 예술작품 안에 담긴 가치와 반대되는 성질들이 우리에게 해로울 수 있음을 알아야 한다. 한 입으로는 예술이 우리를 고양시킨다고 말하면서 다른 입으로는 추함이 우리에게 아무 해를 끼치지 않는다고 말할 순 없다.

자유를 민주주의의 조직 원리로 보고 찬양하는 건 옳지만, 우리는 그에 눈이 멀어 지금까지 거북한 진실을 보지 못했다. 어떤 상황에서는 우리의 행복을 위해 자유를 제한해야 한다는 진실을.

텔레비전 방송은 폭력성과 섹슈얼리티 문제로 오래전부터 검열받아왔고, 이는 자유를 제한하긴 해도 받아들일 만하고 심지어 반가운 조처라는 데 많은 사람이 동의한다. 극단적인 이미지를 쉽게 이용할 수 있다는 걸 우리는 아주 잘 알고 있지만, 그래도 우리의 마음속에는 사적으로 할 수 있는 행동과 공적으로 받아들일 수 있는 행동을 구분하는 중요한 선이 있다. 어떤 이미지가 너무 사실적이거나 유혈이 낭자하기 때문에 검열이 필요하다고 보는 통찰은 사실 흔해 빠진 그 두 종류의 범주보다 적용 범위가 더 넓다. 문제는 기본적으로 섹스나 폭력성 자체에 있지 않다. 사실 우리가 걱정하는 바는 어떤 장면들이 우리의 집단적 존엄을 훼손한다는 점이다. 그런 장면들은 인간의 본성에 대한 수치스러운 관점을 선사한다. 검열은 그런 자료를 아예 못 보게 하는 것이 아니다. 검열의 의미는 그런 관심의 사적이고 개인적인 성격을 강조하고, 공적인 승인을 거부하는 데 있다. 무엇보다 추악한 방송은 실제로는 존중할 가치가 없는 게 확연한데도 자신의 장점을 자신 있게 주장하는 프로그램이다. 이런 어리석은 방송은 부와 자만과 명성을 무기처럼 휘두른다.

인간 조건의 해묵은 문제 중 하나는 인간이 자신을 정확하고 참을성 있게 보는 눈을 제대로 갖추지 못한다는 것이다. 자아도취와 자기혐오는 우리의 성가신 친구다. 이 심리적 약점을 개선하려는 노력은 우리의 가장 중요한 사업 중 하나이며, 여기에는 동시대 사람들과 문화의 도움이 필요하다. 몇몇 텔레비전 프로그램은 예술의 목적과 충돌한다. 그 프로들은 우리 자신의 주변적이거나 쓸모없거나 위험한 부분에 특별한 가중치를 부여하고 그 부분을 중심으로 우리의 정체성을 형성하도록 조장해 올바른 자기 이해를 방해한다.

현재 우리가 직면한 과제는 해방이 아니라 조직화다. 우리는 표현의 자유를 누린다. 문제는 그 자유를 어떻게 사용해야 우리에게 유익한가 하는 것이다. 자유의 혜택을 누리는 방향이 자유를 획득하는 방향과 완전히 다르다는 사실은 낯설고 당황스럽다. 우리는 검열을 벗어던지고 자유에 도달했지만, 이제 자유의 혜택을 누리려면 올바른 규제에 더 관심을 기울여야 한다. 검열에도 장점이 있을 수 있음을 인정한다고 해도 두 개의 의문이 우리를 가로막으면서 많은 사

람의 근심을 대변한다. 검열 대상은 누가 결정하는가? 무엇을 검열해야 하는가에 대해 어떻게 알 수 있는가?

누가 결정하는가의 문제는 항상 해답이 없는 것처럼 느껴진다. 검열을 주장하는 사람이 공적인 영역에서 무엇을 허용할지 결정하는 권한을 갖겠다고 나선다면, 그의 말은 어쩔 수 없이 불안하고 자기중심적으로 들리기 때문이다. 하지만 합리적인 해법이 있다. 국민이 선출한 정부가 그 답이다. 우리는 그 임무를 세금 정책, 작업장 안전규제, 교통법규 등을 결정하는 사람들에게 줘야 한다. 우리는 이미 삶의 대단히 중요한 여러 분야에서 정부의 긍정적 역할을 인정하고 있다.

무엇이 좋고 무엇이 나쁜지 어떻게 알 수 있느냐의 문제는 어떻게 해야 할까. 세계의 질서와 아름다움을 증진시키고자 하는 충동은 '무엇이 아름다운지는 아무도 모른다'라는 주장 때문에 힘을 잃는 경우가 너무 빈번하다. 이 주장은 자신의 편리를 위해 증명할 필요가 전혀 없는 것을 증명해보라는 어처구니없는 요구를 떠안긴다. 만일 누군가가 왜 에든버러의 스카이라인이 프랑크푸르트나 브리즈번의 스카이라인보다 '더 나은지' '증명하라'고 한다면(137), 그의 질문이 묵시적으로 요구하는 과학적인 용어로 대답하지 못할 게 분명하다. 우리는 (대개 조급하게 답을 요구하는) 상대방에게 적어도 현재로서는 어떤 수학 공식을 내놓을 수는 없다. 우리는 신중하지만, 엄격하지만은 않은 논리가 담긴 인도주의적 해답을 내놓아야 한다. 살다보면 많은 분야에서 이처럼 신중한 어휘 선택, 열린 결론, 확고부동한 신념에 기초한 변론이 필요해진다. 왜 셰익스피어는 시리얼 박스에 적힌 문구보다 훌륭한가, 왜 어린아이들을 상냥하게 대하는 게 좋은가, 왜 용서가 분노보다 좋은가 등등. 우리는 이런 진리들을 입증할 수 없는 것처럼 미의 중요성도 입증할 수 없지만, 그럼에도 그것들을 대단히 적절하고 타당한 진리로 여긴다. 포스트모던의 상대주의가 이치에 닿는 것은 우리가 오직 수학방정식을 통해서만 확신하려 할 때뿐이다.

검열을 찬성하는 주장의 핵심에는 현대 세계에서 우리에게 필요한 것이 무엇인지 고심하는 태도가 놓여 있다. 무제한적인 표현의 자유를 요구하는 주장은 20세기의 삼사분기까지는 유효했다. 중요하고도 심오한 사상을 금지하거나 충격적으로 간주하는 독재 체제에서, 어떻게 살 것인가에 대한 당연한 가정들을 해방시키기 위해선 표현의 자유가 절실했다. 말하거나 보여줄 수 있는 자유가

가끔은 검열이
필요한 이유.

— 137. 브리즈번의 스카이라인

증가하면 그 현상 자체가 사회적 진보의 매개처럼 보였다. 우리는 그 목표를 오래전에 달성했지만, 그 영웅적인 운동의 관성은 대단히 강력해서 우리는 아직도 그 서사에 매달려 우리의 필요가 무엇인지 상상한다. 우리는 여전히 그 방향으로 더 전진하면 그에 비례하는 보상이 돌아올 거라고 여긴다. 그러나 사실 우리는 북극점에 이미 도달한 탐험대와 같다. 우리는 이미 완전한 자유로부터 얻을 수 있는 모든 것을 발견한 동시에 그 혜택을 충분히 누리고 있다. 이제는 선택적이고 체계적인 검열이 더 큰 과제로 다가온다.

이제······ 세상을 변화시키기 위하여

(가장 압축적이고 극적인 정치적 변화의 이야기들을 들려주는) 혁명과 쿠데타의 역사에, 투사들이 먼저 미술 갤러리로 향했다는 기록은 전무하다. 만일 사람들이 나라를 변화시키고자 한다면, 미술관이 아니라 TV 방송국으로 달려갈 것이다. 이는 무심한 행동이 아니라, 예술이 변화의 주체로서 한계가 있음을 차분히 인식한 결과다. 그렇다고 해서 예술이 진보와 무관하다는 뜻은 아니다. 다만 예술을 진심으로 사랑하는 사람이라면 그 한계를 알아야 한다는 뜻이다. 이 문제는 다음과 같이 표현할 수 있다. 예술은 이 세계에서 더 막강해질 필요가 있는 관심사, 기술, 경험의 전달자라고. 그러나 전통적인 갤러리에 걸려 있는 예술로서는 이 가치들이 더 중요해지도록 돕는 주체가 되기엔 턱없이 부족하다. 그러므로 당연히 예술에 대한 사랑은 전통적인 예술 지지자들의 것과는 다른 기술 및 프로젝트와 연결되어야 한다.

푸생은 결혼에 관심이 많았다. 〈결혼 성례〉는 결혼이라는 관습을 두 사람의 영적 결합으로 여기는 매우 아름답고 진지한 관념을 보여준다. 두 사람의 결합은 가족과 마을 사람들이 참석한 자리에서 자신들이 생각하는 인생의 가장 심오한 의미를 가슴 깊이 새기는 서약에 소중히 담겨 있고, 이 그림에서는 그들의 종교적 신념으로 표현되고 있다.(138) 우리의 문제는 그런 이상에 무감동하거나 진지한 혼약의 분위기에 무관심한 것이라기보다는, 그다음에 무엇을 해야 할지 모른다는 데 있다. 만일 이 그림과 그 교훈에 감탄한다면, 그다음에 우리는 무엇을 해야 할까? 캘리포니아 대학교 버클리 캠퍼스 미술사학과는 학교 웹사이트 뉴스 섹션에 올린 내용에서 볼 수 있듯이, 전통적이고 학술적이고 존중받는 전략을 분석해냈다.

2010년 3월 5, 6일
토요일 강연은 전날 저녁 많은 기대를 모았던 T. J. 클라크 교수의 기조연설을 본격적으로 다루었다. 강연장은 대만원이었고 넘치는 청중을 수용하기 위해 클라크 커 가든룸에 의자를 몇 줄 더 놓아야 했다. 청중 가운데는 도시 밖에서 온 사람들과 입학 지망생들도 있었다. '베르니니는 무엇을 보았는가'라는 이 강연에서 클라크는 푸생의 〈결혼 성례〉와 관련해 베르니니가 그림의 맨 왼쪽에 있는

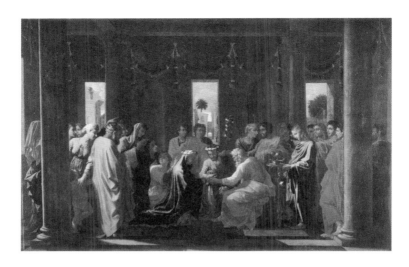

기혼자들에게 건네는　　　— 138. 니콜라 푸생,
충고 한마디.　　　〈결혼 성례〉, 1647년

여자에게 특별히 감탄한 이유를 설명했다. 클라크는 성례의 대칭과 비대칭, 그리고 중심적인 사건(성례)과 그림 끝머리에 불완전한 자세로 꼼짝하지 않고 서 있는 그 인물 사이의 긴장에 대해 설명했다.

예술작품을 우러러보는 학술적 시각은 그 그림이 다른 예술가들에게 미친 영향을 무한히 세밀하게 파고든다. 위의 경우에 교수는 아무도 예상치 못했던 영향을 밝혀내기 위해 엄청난 주의를 기울였다. 조각가이자 건축가인 베르니니가 푸생의 작품에 그전까지 어느 누가 상상했던 것보다 더 큰 빚을 지고 있었다는 것.

그러나 푸생의 그림과 관련해 우리의 진정한 문제는 우리가 그 그림의 비밀을 모른다는 것이 아니라, 그 그림이 우리에게 지시하는 이상을 어떻게 키워나가야 하는지 모르고, 영속적인 관계를 보다 잘 유지할 줄 모른다는 것이다. 예로부터 예술에 깊이 감동하는 사람들은 예술학자가 된다. 그러나 푸생의 작품이 아무리 부드럽고 고상하더라도 그가 단지 그림으로 나타낸 그 가치들을 실천하는 사람은 결혼 컨설턴트다. 분명 그의 작품 뒤에는 부부 관계를 굳게 다져주고

자 하는 의도가 깔려 있고, 그는 부부가 서로에게 공식적으로 서약하던 순간을 숙고하게 만들어 그 의도를 실현했다. 그러나 이는 결말이 아니라 시작에 불과하다. 결혼 컨설턴트 사무실의 실내장식은 상투적이고 진부하지만, 예술사학 강의에 참석한 학생들보다는 아마 그 컨설턴트가 푸생의 가치에 더 충성스러울 것이다. 예술의 가치를 혼동하는 몇몇 현학적인 사람들은 이 비유에 몸서리칠 것이다. 우리의 요점을 부드럽게 표현하자면, 아이러니하게도 이 비교를 경멸하는 마음은 푸생을 대단히 사랑해서가 아니라 그들이 존경한다고 생각할 뿐인 그 화가의 작품과 그에 담긴 열망을 하찮게 보기 때문에 생겨난다.

　인간과 예술의 교감에서 기대할 수 있는 궁극적인 야망은 예술의 가치들을 세속에서 실현시키는 법을 발견하는 것이다. 이 일은 전통적인 의미의 '예술 창작'과 무관할 수 있다. 도시 건축을 묘사한 가장 유명한 그림 하나를 살펴보자. 예로부터 피에로 델라 프란체스카가 그렸다고 추정되는 〈이상 도시〉는 완벽한 도시 공간을 상상하고 있다. 고상하지만 대단히 절제된 일련의 건물들은 주거 공간을 제공했을 뿐 아니라 행정적이고 상업적인 역할도 할 듯하다.(139) 건물들의 중심에 서 있는 신전 같은 둥근 구조물은 시민 생활의 중심지임이 분명하다. 이곳은 매우 조화롭고 위엄 있지만, 각 건물의 세부들은 변주곡을 들려준다. 어떤 건물에는 개방된 아케이드가 있고, 다른 건물에는 불쑥 튀어나온 처마가 있고, 또 어떤 건물에는 발코니가 있으며, 재료의 섬세한 색상은 구성의 엄격함을 누그러뜨린다. 이 청사진은 형식성을 두려워하지 않고, 오히려 그것을 인간적이고 매력적으로 만드는 법을 보여준다.

　만일 이 예술작품에 감동했다면, 우리는 무엇을 해야 할까? 누가 실제로 이 그림을 그렸는지 걱정해야 할까? 정말 피에로가 그렸을까? 지금까지는 그런 관심이 진지하게 취급되었다. 엑스레이로 광범위하게 조사한 결과 이 그림은 피에로가 아니라 건축가이자 이론가인 레온 바티스타 알베르티의 작품으로 밝혀졌다. 이런 유의 조사는 세간의 화제가 된다. 그러나 다른 반응도 있다. 어쩌면 이 반응이 더 중요할 수도 있지만 아직 깊이 탐구되진 않았다. 바로, 이 그림을 그린 예술가가 누구든 그가 심혈을 기울여 창조한 이 훌륭한 도시적 특징들을 어떻게 하면 부동산 개발업자들과 입법기관들의 마음으로 확신시킬 수 있을지에 대한 고민이다. 우리의 목표가 이렇다면 그림을 엑스레이 실험실로 들고 갈 필요는 없다. 은유적으로 말해, 런던의 브리센덴 플레이스에 위치한 엘런드 하우스, 즉

예술작품이 아닌 청사진.　— 139. 레온 바티스타 알베르티로
확인됨. 〈이상 도시〉, 1475년경

영국의 주택 정책과 도시 설계를 결정하는 주요 기관인 지역사회지방자치부 청
사로 가져가면 된다.(140)

　　예술을 진심으로 숭배한다고 해서 반드시 목적을 배제하고 예술을 연구할
필요는 없다. 우리의 목표는 작품 속에 강하게 나타나 있는 선함을 적극 유통시
키는 데 있어야 한다. 예술에 매혹된 사람들은 종종 예술가나 학계 연구자가 되
지만, 사업, 채용 및 구직 상담, 정부, 데이트 주선, 광고나 부부 심리치료 등의 분
야에서 일할 수도 있다. 이것들은 예술의 이해라는 더 높은 이상으로부터 떨어
져 나와야만 하는 직업들이 아니다. 사실 이 직업들이야말로 이론상, 예로부터
예술에서 탐구하고 발전시켜온 가치들을 진지하게 여기고 실현시킬 수 있는 영
역이다. 좋은 인간관계, 격조 있는 도시, 금전적 만족도도 높을 뿐 아니라 존경받
을 만하고 감성적으로 만족스러운 일, 그것이 진정한 예술작품이다. 우리가 예
술이라 부르는 대상들은 단지 그것들을 향해 우리가 눈길을 돌리도록 이끌어
주는 부차적인 도구일 뿐이다.

　　예술은 목적지를 보여주는 그림이며, 우리가 어디로 가야 할지 가르쳐준다.

그러나 그곳에 가는 방법에 대해서는 단서를 주지 않는다. 우리는 종종 예술작품을 마법의 물체로 취급하고, 그것이 가슴속에 박힌 소외, 질병, 혼란, 어려움을 저절로 치유해줄 거라 믿는다. 예를 들어 브루클린 식물원에서 헨리 무어 작품의 복제본이 평범하고, 화기애애하고, 협조적인 가족을 환기시킬 때 감동이 밀려오는 것은, 대개 가족들이 그와 같지 않고 심지어 그 식물원에서조차 쓰디쓴 좌절, 가슴 에는 갈등, 잔인한 무뚝뚝함, 상호 몰이해를 겪기 때문이다.(141) 무어는 청동을 빚는 기술에 놀라우리만치 정통하지만, 근처 뉴욕 시립대학교의 청소년 교육 전문가 프로그램은 그 예술가가 암시하는 희망들을 현실로 빚어내는 일에 보다 엄밀히 전념하고 있다.

　예술의 혜택을 올바로 이해하려면 예술을 언제 밀쳐두어야 하는지 알아야 한다. 일정 시점이 되면 우리는 미술관이나 공원 안의 조각품을 떠나 예술의 진정한 목적인 삶의 개혁을 추구해야 한다. 물론 우리가 고마움을 모르거나 감상 능력이 없어서가 아니라, 예술에서 참으로 귀중하고 그래서 좀더 현실적으로 만들어야 하는 큰 가치를 발견했기 때문이다. 이 책 전체에서 우리는 예술의 혜택에 주목해왔다. 다시 말해, 예술이 인간관계와 관련된 우리의 능력들을 어떻게

미와 추를 — 140. 지역사회지방자치부.
판정하는 곳. 1998년

증진시키고, 돈에 관한 우리의 생각을 어떻게 개선하고, 우리의 본래적 자아에 대처하며 우리의 꿈을 정치적으로 구현하는 노력에 어떻게 일조하는지 살폈다. 이것만으로도 기존 예술계가 지금까지 권유해온 예술에 대한 사고방식에서 성큼 벗어나는 첫걸음을 뗀 셈이다. 우리는 더 멀리 나아가야 한다. 예술의 진정한 목적은 예술이 덜 필요하고 덜 예외적인 세계를 창조하는 데 있다. 그 세계에서는 오늘날 사람들이 미술관의 격리된 전시실에서 발견하고, 찬양하고, 맹목적으로 숭배하는 가치들이 온 세상 여기저기에 흩어져 있을 것이다. 예술을 사랑한다면서도 사회가 언젠가는 예술 때문에 야단법석 떨지 않게 될 거라고 말하는 것은 모순이 아니다.

예술에 대한 진정한 열망은 그 필요성을 줄이는 데 있어야 한다. 어느 날 갑자기 예술이 다루는 가치, 즉 아름다움, 의미의 깊이, 좋은 관계, 자연의 감상, 덧없는 인생에 대한 인식, 공감, 자비 등에 냉담해져야 한다는 뜻이 아니다. 우리는 예술이 나타내는 이상들을 흡수한 뒤, 아무리 우아하고 의도적이어도 단지 상징적으로밖에 드러내지 못하는 가치들을 현실에서 구현하기 위해 싸워야 한다. 예술을 사랑하는 사람의 궁극적 목표는 예술작품이 조금 덜 필요해지는 세계를 건설하는 것이어야 한다.

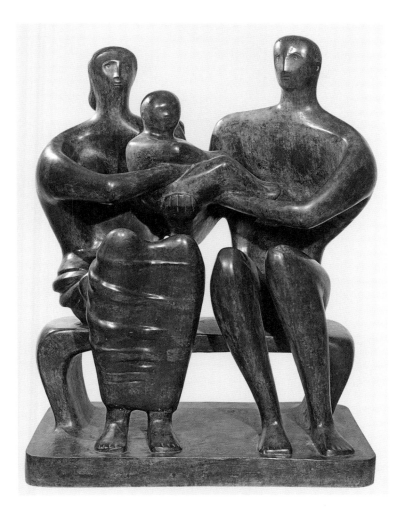

어떻게 하면 이 가족을
조금 더 닮을 수 있을까?
— 141. 헨리 무어,
〈가족〉, 1948〜49년
(주조 1950년)

부록: 예술을 위한 의제

가상의 작품 의뢰 전략

대부분의 역사에서 사람들은 예술가에게 작품 창작을 요구했지만, 창작 주제를 예술가가 직접 정하도록 하지는 않았다. 서양에서 예술의 의제는 기독교의 메시지를 찬양하는 것이었다. 모든 예술가에겐 미리 정해진 주제가 부여됐고 그들은 최선을 다해 표현해줄 것을 요청받았다. 개인이 위대함을 발휘할 여지는 있었지만, 일련의 공통된 표현 범주가 그 여지를 가로막았다(때로는 그 범주가 엄격하게 제한되었다).

이와 대조적으로 우리 시대는 독창성의 가치를 믿는다. 이 가정은 위험하기도 한데, 새로움이 무턱대고 예술적 위대함으로 오인될 수 있기 때문이다. 많은 뛰어난 예술가들은 작품의 목적을 정하기보다는 그것을 만들어내는 데 더 능숙하다. 이 책은 예술적 의제를 규정한다는 개념을 되살려야 한다고 주장한다. 의제는 어떤 초자연적인 목적이 아니라, 엄격히 인간적인 목표에 집중될 것이다. 우리는 예술가들에게 당당하고 교육적인 사명, 즉 인류가 자기 이해, 공감, 위안, 희망, 자아수용, 충족을 찾는 데 일조하라고 권유할 것이다. 더이상 '예술은 무엇을 대상으로 삼아야 하는가?'라든지 '예술은 무엇을 위해 존재하는가' 같은 질문이 불투명한 상태로 남지 않을 것이다. 모든 예술가가 다 위대하진 않겠지만, 예술가라면 무슨 일에 전념해야 하는지는 명백해질 것이다. 그리고 사람들은 예술가들이 사회에 기여하는 혜택을 더 쉽게 이해하고 그것을 옹호하게 될 것이다.

1. 사랑의 미덕
내용: 타인과의 관계를 원활하게 유지하는 데 필요한 자질들을 시각적으로 보여준다. 대표적인 예로 용서, 인내, 희생, 친절, 상상력이 있지만, 여기에 국한되지 않는다.
목적: 사랑의 본질이 자연발생적이라는 믿음을 바로잡는다. 관계를 위한 '노력'이 실질적으로 어떻게 수행되는지 보여준다. 일상적인 행동의 길잡이가 될 수 있는 전형들에 초점을 맞춘다.

2. 사랑의 갈등
내용: 연인 사이에서 벌어지는 다툼의 주요 원인들을 묘사해, 일상의 복잡성과 관람자들의 행동을 조화시키고, 자아수용과 공감 능력 향상을 격려한다. 하위 주제로, '연애의 단계' '다툼의 단계' '이혼의 슬픔' 등이 가능하다.
목적: 미디어가 주로 초점을 맞추는 파국적 사건들(가령, 이혼이나 살인)보다는 연인 관계에서 벌어지는 일상적이고 보편적인 다툼을 상기시켜, 형벌처럼 느껴지는 외로움과 죄의식을 감소시킨다. 우리가 관계 유지를 위해 벌이는 다툼들을 덜 부조리하게 느끼도록 해주는 데 목적이 있다.

3. 섹슈얼리티
내용: 성적 이미지를 인간성의 다른 양상들과 관련지어 묘사한다. 이것은 충분히 인간적인 동시에 적절히 성적일 수 있는 가능성을 보여주는 결과를 이끌 수 있다.
목적: 한편으로 포르노그래피를 대체하고, 다른 한편으로 끈질기게 남아 있는 신그리스도교적 수치심을 대체한다. 섹스와 지성, 존엄과 배려를 보다 적절하게 통합하도록 촉구한다.

4. 슬픔, 불안
내용: 과도하게 억압되어 자신의 문제들을 보지 못하고 고통스러워하는 개인의 자아를 넓은 시야로 조망하게 한다. 스케일을 이용해, 우주 안의 한 개체로서 구원받는 감각을 회복시키고, 자연에 초점을 맞춰 차분한 경외감을 조장한다. 자연이 우리의 욕망과 근심에 초연하고 무관심하다는 점을 강조한다.
목적: 상실된 균형감을 회복하고, 평정심과 극기심을 유도한다.

5. 불안정, 질투
내용: 일상 속에 방치된 아름다움과 매력을 옹호한다.
목적: 상업성에 물든 우리 사회에서 미디어가 조장하는 화려함에 대한 그릇된 집착을 반박한다. 비방의 대상이 된 평범한 일상의 매력을 부각시킨다.

6. 희망
내용: 희망과 연관된 깨지기 쉬운 자질들에 다시 주목하게 한다. 상상력, 창의성, 적절히 계산된 순진함, 신념, 유쾌함 등.
목적: 판에 박힌 일상, 무기력, 무감각, 교활한 냉소를 떨쳐낸다.

7. 인간의 수명
내용: 사람의 일생을 따라가면서 우리를 시간에 매인 존재로 묘사하고, 그 안에 함축된 모든 의미를 드러낸다. 연작은 인생의 시기별로 나타나는 각기 다른 특징을 보여줄 수 있다. 예를 들어, '사춘기의 열두 가지 슬픔' '중년의 갈망' '만년의 슬픔' 등.
목적: 우리가 현재 속한 시기가 아닌 다른 시기에 우리 자신을 옮겨놓고 상상할 때 겪게 되는 특별한 어려움을 극복하게 해준다. 여러 단계로 이루어진 인생을 전체로 보는 감각을 높

여준다.

8. 죽음의 경고
내용: 다소 섬뜩하거나 직접적일 수 있지만 인생의 종말을 상기시킨다.
목적: 인생을 무의미하게 느끼도록 하기 위해서가 아니라, 일상적 관심사에 아주 쉽게 매몰되고 마는 우리에게 우선순위가 무엇인지 잊지 말라고 격려하기 위해서다.

9. 노동의 즐거움
내용: 관람자에게 창의성, 협동심, 발명의 재주. 노동의 아름다움을 일깨운다.
목적: 자신의 전문 분야 밖에서 벌어지는 노동의 형태들에 대한 무지를 교정하고, 거기서 발견할 수 있는 혜택을 가르친다.

10. 노동의 슬픔
내용: 노동의 비인간적인 효과들을 강조한다. 숫자 뒤에 가려진 인간의 고통, 별것 아닌 목표를 위한 자연 수탈, 고요함과 평온함의 파괴, 만연한 위선과 잔인함 등.
목적: 상업적 조직들이 인류에게 떠안길 수 있는 비용을 인식시킨다. 숫자가 만들어내는 추상성을 교정한다.

11. 타인
내용: 처음 보는 순간 무엇이 정상인가에 대해 관람자가 자신의 의식을 반성하거나 의문시할 수 있도록 낯선 삶의 방식들을 묘사한다.
목적: 서로의 눈에서 타인을 다시 인간으로 돌려놓는다. 명백히 반대되는 파벌들 사이에서 벌어질 수 있는 정치적 협상 뒤에 놓인 각자의 처지를 알려준다.

12. 자부심
내용: 지역사회와 국가가 마땅한 자부심을 느낄 수 있는 양상들에 주목한다. 국민의 삶을 선택적으로 이상화해 표현하고, 민족적 특성을 발견하여 모두가 경축할 수 있는 사물이나 장면─도로 표지판, 일몰 등─을 보여준다.
목적: 국민의 정신적 침체를 예방하고, 지적이고도 집단적인 자부심을 장려한다.

작품 목록

1. 장바티스트 르노(1754~1829),
〈미술의 기원: 양치기의 그림자를
더듬어가는 디부타데스〉, 1786년
캔버스에 유채, 120×140cm
(3×55⅜inches). 베르사유와
트리아농 궁 국립박물관, 베르사유
2. 요하네스 페르메이르(1632~75),
〈편지를 읽는 푸른 옷의 여인〉,
1657년경. 캔버스에 유채, 46.5×39cm
(18⁵⁄₁₆×15⅜inches). 국립미술관,
암스테르담
3. 존 컨스터블(1776~1837),
〈새털구름 습작〉, 1822년경. 종이에 유채,
11.4×17.8cm(4½×7inches).
빅토리아 앤드 앨버트 미술관, 런던
4. 클로드 모네(1840~1926),
〈수련 연못〉, 1899년. 캔버스에 유채,
88.3×93.1cm(34¾×36⅔inches).
내셔널 갤러리, 런던
5. 존 밴브루(1664~1726),
블레넘 궁전, 1724년경. 우드스톡, 영국
6. 앙리 마티스(1869~1954),
〈춤 Ⅱ〉, 1910년. 캔버스에 유채,
259.7×390.1cm(102¼×153⁹⁄₁₆inches)
에르미타시 미술관, 상트페테르부르크
7. 생트샤펠 성당의 〈성모마리아와
아기 예수〉, 1279년 이전
상아, 높이 41cm(16¼inches)
루브르 박물관, 파리
8. 앙리 팡탱라투르(1836~1904),
〈국화〉, 1871년. 캔버스에 유채, 35×27cm
(13¾×10⅝inches). 개인 소장품
9. 앙리 팡탱라투르(1836~1904),
〈젊은 시절의 자화상〉, 1860년대
캔버스에 유채, 25×21cm
(9¾×8¼inches). 개인 소장품
10. 토머스 해밀턴(1784~1858),
왕립의사협회, 1845년. 에든버러
11. 앙투안 바토(1684~1721),
〈사냥 모임〉, 1717~18년경. 캔버스에 유채,
124.5×189cm(49×74½inches)
월리스 컬렉션, 런던
12. 조지 그로스(1893~1959),
〈사회의 기둥들〉, 1926년. 캔버스에 유채,
200×108cm(78¾×42½inches).
신 국립미술관, 국립미술관, 베를린
13. 앙겔리카 카우프만(1741~1807),
〈회화를 안는 시〉, 1782년. 캔버스에 유채,
지름 61cm(24inches). 켄우드 하우스, 런던
14. 리처드 세라(1939~),
〈페르난도 페소아〉, 2007~8년
웨더프루프 스틸, 900.4×300×20.3cm
(354½×118⅛×8inches)
가고시언 갤러리, 런던
15. 낸 골딘(1953~), 〈내 거울 속의 쇼반〉,
베를린, 1992년. 은색소 표백 프린트,
39.4×59cm(15½×23¼inches)
매슈 마크스 갤러리, 뉴욕
16. 카스파르 다비트 프리드리히
(1774~1840), 〈해변의 암초〉, 1825년경

캔버스에 유채, 22×31cm
(8¾×12¼inches).
주립미술관, 카를스루에
17. 루트비히 미스 반데어로에(1886~1969),
판스워스 하우스, 1951년.
플래이노, 일리노이
18. 산타 프리스카 대성당,
1751~58년. 타스코, 멕시코
19. 리샤르 미크(1728~94) &
위베르 로베르(1733~1808),
마리 앙투아네트 마을, 1785년
프티 트리아농, 베르사유, 프랑스
20. 토머스 존스(1742~1803),
〈나폴리의 건물 벽〉, 1782년경
캔버스에 올린 종이에 유채,
11.4×16cm(4½×6¼inches)
내셔널 갤러리, 런던
21. 주랑, 1175년경, 르 토로네
수도원, 12세기 후반~13세기 초
드라기냥 부근, 프로방스
22. 로버트 브레스웨이트 마티노(1826~69),
〈옛집에서의 마지막 날〉, 1862년.
캔버스에 유채, 107.3×144.8cm
(42¼×57inches). 테이트 미술관, 런던
23. 프라 안젤리코(활동 1417~55),
〈최후의 심판〉 중 '지옥의 고통'(부분),
1431년경. 나무판에 템페라와 금,
108×212cm(42½×83½inches)
산 마르코 미술관, 피렌체
24. 이브 아넬드(1912~2012),
〈모스크바에서의 이혼〉, 1966년
젤라틴 실버 프린트,
40.6×50.8cm(16×20inches)
25. 한국, 조선왕조, '달항아리',
17~18세기 백자, 34.8cm(13¾inches)
개인 소장품
26. 조지프 코넬(1903~72),
〈무제(메디치 공주)〉, 1948년
나무 상자 구성, 유리·나무·종이
콜라주, 40×30.5×9.8cm
(15¾×12×3⅞inches). 개인 소장품
27. 사이 툼블리(1928~2011),
〈파노라마〉, 1957년. 캔버스에 주택용
페인트와 크레용, 256.5×591.8cm
(101×233inches). 개인 소장품
28. 크리스텐 쾨브케(1810~48),
〈도세링엔에서 본 외스테르브로
경관〉, 1838년. 캔버스에 유채,
39.5×50.5cm(15⅝×20inches)
오스카르 라인하르트 슈타트가르텐 미술관,
빈터투어, 스위스
29. 리하르트 리머슈미트(1868~1957),
'청색 홀상보차렴' 접시, 1903~5년
마이센 자기, 독일
30. 세바스티아노 리치(1659~1734),
〈성 브루노의 환영〉, 1700년
캔버스에 유채, 91.4×121.9cm
(36×48inches). 개인 소장품
31. 초크웨 족, 앙골라, 가면('무와나 풔'),
19세기경. 나무, 19.1×8×14cm

(7½×3⅛×5½inches)
브루클린 미술관, 뉴욕
32. 존 싱어 사전트(1856~1925),
〈리블스데일 경의 초상〉, 1902년
캔버스에 유채, 258.4×143.5cm
(101¾×56½inches). 내셔널 갤러리, 런던
33. 디에고 로드리게스 데
실바 이 벨라스케스(1599~1660),
〈라스 메니나스(펠리페 4세의 가족)〉,
1656년경. 캔버스에 유채, 318×276cm
(125¼×108¾inches)
프라도 미술관, 마드리드
34. 파블로 피카소(1881~1973),
〈라스 메니나스〉, 1957년. 캔버스에 유채,
129×161cm(50¾×63½inches)
피카소 미술관, 바르셀로나
35. 재스퍼 존스(1930~),
〈채색된 청동〉, 1960년. 청동에 유채,
14×20.3×12cm(5½×8×4¾inches)
루트비히 미술관, 루트비히 기증, 쾰른
36. 벤 니컬슨(1894~1982), 〈1943(회화)〉,
1943년. 채색한 나무틀에 붙인 보드에
구아슈와 연필, 24.6×25.3cm
(9¾×10inches). 현대미술관, 뉴욕
37. 장바티스트시메옹 샤르댕(1699~1779),
〈차 마시는 여인〉, 1735년. 캔버스에 유채,
81×99cm(31×39inches)
헌터리언 박물관 및 미술관,
글래스고 대학교
38. 카라바조(1571~1610),
〈홀로페르네스의 목을 치는 유디트〉,
1599년경. 캔버스에 유채, 145×195cm
(57×77inches). 바르베리니 궁전,
국립고전회화관, 로마
39. 폴 세잔(1839~1906),
〈생트빅투아르 산〉, 1902~4년
캔버스에 유채, 73×91.9cm
(28¾×36⅜inches)
필라델피아 미술관, 펜실베이니아
40. 토머스 게인즈버러(1727~88),
〈앤드루스 부부〉, 1750년경. 캔버스에 유채,
69.8×119.4cm(27½×47inches).
내셔널 갤러리, 런던
41. 비토레 카르파초(1460~1520),
〈귀신 들린 남자의 치유(성 십자가 유물의
기적)〉, 1496년경. 캔버스에 템페라,
365×389cm(143¾×153⅓inches)
아카데미아 미술관, 베네치아
42. 크리스 오필리(1968~),
〈성모마리아〉, 1996년.
린넨에 아크릴릭·유화
폴리에스테르 수지·종이 콜라주
글리터·지도용 핀·코끼리 똥,
243.8×182.8cm(96×72inches)
신구 미술 박물관, 호바트, 태즈메이니아
43. 얀 반에이크(1395~1441) &
후베르트 반에이크(1385~1426),
날개가 펼쳐진 〈헨트 제단화〉, 1423~32년
나무판에 템페라와 유화,
펼쳤을 때 350.5×457.2cm

(138×180inches)
성 바보 성당, 헨트, 벨기에
44. 폴 고갱(1848~1903),
〈올리브 정원의 그리스도〉, 1889년
캔버스에 유채, 72.4×91.4cm
(28½×36inches)
노턴 미술관, 웨스트팜비치, 플로리다
45. 제시카 토드 하퍼,
〈부엌에서의 고뇌〉, 2012년
사진 인화, 개인 소장품
46. 뱅크시, 〈이 멍청이가 진짜로
이 따위를 구입하다니〉, 2006년
실크스크린, 개인 소장품
47. 미켈란젤로(1475~1564),
〈아담의 창조〉, 1511년경, 프레스코,
480.1×230.1cm(189×90½inches)
시스티나 예배당, 바티칸 박물관
48. 후안 데 플란데스(1460~1519년경),
〈성모에게 나타난 그리스도〉, 1496년
나무에 유채, 62.2×37.1cm
(24½×14⅝inches)
메트로폴리탄 미술관, 뉴욕
50. 산타 마리아 글로리오사
데이 프라리 성당, 1250~1338년, 베네치아
51. 루이스 칸(1901~74), 킴벨 미술관,
1966~72년, 포트워스, 텍사스
52. 도나텔로(1386~1466년경),
〈성모마리아와 아기 예수
(보로메오의 마돈나)〉, 1450년경
테라코타, 83.5×52.1cm
(32⅞×20½inches)
킴벨 미술관, 포트워스, 텍사스
53. 헨리 레이번(1756~1823),
〈앨런 형제〉, 1790년대 초, 캔버스에 유채,
152.4×115.6cm(60×45½inches)
킴벨 미술관, 포트워스, 텍사스
54. 헤릿 릿펠트(1888~1964),
〈적청 의자〉, 1923년경
채색 나무, 86.7×66×83.8cm
(34⅛×26×33inches)
좌석 높이 33cm(13inches)
릿펠트 슈뢰더 하우스,
중앙박물관, 위트레흐트
55. 헤릿 릿펠트(1888~1964),
〈모래사장 자동차〉,
1918년(디자인), 1968년(제작)
나무, 릿펠트 슈뢰더 하우스,
중앙박물관, 위트레흐트
56. 제임스 애벗 맥닐 휘슬러
(1834~1903), 〈녹턴: 배터시 강〉,
1878년(디자인), 1887년(채색)
리소그래프, 17.2×26cm(6¾×10¼)
메트로폴리탄 미술관, 뉴욕
57. 살로몬 판 라위스달(1600~70년경),
〈강 전경〉, 1642년, 오크 나무판에 유채,
51.75×80.64cm(20⅜×31¾inches)
올브라이트 녹스 미술관, 버팔로, 뉴욕
58. 리처드 롱(1945~),
〈테임 버저드 라인〉, 2001년
부싯돌, 35.15m×71cm
(115feet 4inches×2feet 4inches)
뉴 아트 센터, 로셰 코트, 영국
59. 니콜로 피사노(1470~1538),
〈목가: 다프니스와 클로에〉, 1500~1년경
포플러 나무판에 유채,
85.9×62.2cm(33¾×24½inches)

윌리스 컬렉션, 런던
60. 피터르 더 호흐(1629~84),
〈델프트에 있는 어느 집의 안뜰〉, 1658년
캔버스에 유채, 73.5×60cm
(29×23⅝inches), 내셔널 갤러리, 런던
61. 휘호 판 데르 휘스(1440~82),
〈목동들의 경배〉(부분), 1475년경
나무에 유채, 253×304cm(100×120inches)
우피치 미술관, 피렌체
62.리처드 롱(1945~), 〈물줄기들〉, 1989년
종이에 스크린 프린트, 127.7×92.4cm
(50¼×36⅜inches)
63. 레오나르도 다 빈치(1452~1519),
〈자궁 안의 태아 습작〉, 1510~12년경
붉은 분필 위에 펜과 잉크,
30.4×22cm(12×8⅝inches)
로열 컬렉션, 윈저 성
64. 주디스 커(1923~),
『간식을 먹으러 온 호랑이』
삽화, 1968년, 하퍼콜린스 출판사
65. 오스카르 니에메에르(1907~2012),
카노아스 저택, 1953년
리우데자네이루, 브라질
66. 필리포 브루넬레스키(1377~1446),
피렌체 고아원, 로지아, 1430년경, 피렌체
67. 니콜라 푸생(1594~1665),
〈겨울(대홍수)〉, 1660~64년, 캔버스에 유채,
118×160cm(46½×63inches)
루브르 박물관, 파리
68. 레오카레스 이후 기원전 4세기,
〈벨베데레의 아폴론〉,
기원후 120~140년(기원전 4세기의
청동 원본을 재현한 로마 대리석 작품,
기원전 350~325년경), 224cm(88inches)
바티칸 박물관, 바티칸시티
69. 파블로 피카소(1881~1973),
〈과우두스와 바깥트, 『347 판화집』, 1968년
에칭, 32.7×25.6cm(12⅞×9⅞inches)
메트로폴리탄 미술관, 뉴욕
70. 산드로 보티첼리(1445~1510),
〈책의 성모〉, 1483년, 나무판에 템페라,
58×39.5cm(22¾×15½inches)
폴디 페촐리 미술관, 밀라노
71. 에두아르 마네(1832~83),
〈아스파라거스 다발〉, 1880년
캔버스에 유채, 46×55cm(18×21⅝inches)
발라프리하르츠 미술관, 쾰른
72. 프레더릭 에드윈 처치(1826~1900),
〈빙하〉, 1891년, 캔버스에 유채,
72×100cm(28¼×39¼)
카네기 미술관, 피츠버그, 펜실베이니아
73. 해미시 풀턴(1946~),
〈교토에서 교토로 열 번의 일일 산책〉,
1994년, 1996년, 스크린 프린트,
60.4×99.9cm(23¾×39⅜inches)
영국 대사관, 도쿄
74. 장바티스트카미유 코로(1796~1875),
〈오르막길〉, 1845년, 캔버스에 유채,
17.8×28.6cm(7×11¼inches), 개인 소장품
75. 클로드 모네(1840~1926),
〈야파과 라바과 그의 딸들〉, 1676년
캔버스에 유채, 72×94.5cm
(28⅜×37¼inches), 덜위치 미술관, 런던
76. 요한 하인리히 빌헬름 티슈바인
(1751~1829), 〈코루소의 로마식
저택 창가에 서 있는 괴테〉, 1787년

종이에 수채·분필·펜·연필,
41.5×26.6cm(16⅜×10½)
괴테 미술관, 프랑크푸르트
77. 카를 프리드리히 싱켈(1781~1841),
궁궐 정원사의 집, 1829~33년
포츠담, 독일
78. 르코르뷔지에(1887~1965),
빌라사보아의 일광욕실, 1931년, 푸아시
79. 로렌스 앨머태디머 경(1836~1912),
〈좋아하는 관습〉, 1909년, 나무에 유채,
66×45.1cm(26×17¾inches)
테이트 미술관, 런던
80. 데이비드 호크니(1937~),
〈예술가의 초상(수영장의 두 사람)〉, 1972년
캔버스에 아크릴릭, 213.35×304.8cm
(84×129inches), 개인 소장품
81. 안 호사르트(1478~1532),
〈나이든 남녀〉(부분), 1520년경
양피지에 유채, 채색된 면은
대략 46×66.9cm(18⅛×26⅜inches)
내셔널 갤러리, 런던
82. 이언 해밀턴 핀레이(1925~2006),
리틀 스파르타, 던사이어, 스코틀랜드,
1996~2006.
83. 이언 해밀턴 핀레이(1925~2006),
〈아르카디아에도 내가 있다〉, 1976년
비석, 28.1×28×7.6cm(11×11×3inches)
국립 스코틀랜드 미술관, 에든버러
84. 자크루이 다비드(1748~1825),
〈자선품을 받아들이는 벨리사리우스〉,
1781년, 캔버스에 유채,
288cm×312cm(113×123inches)
릴 미술관, 릴
85. 앤설 애덤스(1902~84),
〈사시나무, 새벽, 가을, 덜로리스리버캐니
언, 콜로라도〉, 1937년, 젤라틴 실버프린트,
23.6×34.5c(9⅜×13⅙16inches)
시카고 미술관, 일리노이
86. 히로시 스기모토(1948~),
〈북대서양, 모허 절벽〉, 1989년
젤라틴 실버프린트, 42.3×54.2cm
(16⅝×21⅜16inches)
메트로폴리탄 미술관, 뉴욕
87. 미항공우주국, 유럽우주국,
허블헤리티지팀(STScI/AURA),
〈구상성단 NGC 1846〉, 2006년
탐사용 고성능 카메라, 허블 우주망원경
88. 베른트 베허(1931~2007) &
힐라 베허(1934~2015) 부부,
〈급수탑〉, 1980년
9점의 젤라틴 실버프린트,
대략 156×125cm(61¼×49¼inches)
소나벤드 갤러리, 뉴욕
89. 안드레아스 구르스키(1955~),
〈살레르노〉, 1990년, 크로모제닉 컬러프린트,
129.5×165.5cm(51×65¼inches)
90. 알브레히트 뒤러(1471~1528),
〈큰 잔디 덩어리〉, 1503년
종이에 수채와 구아슈,
41×32cm(16⅛×12⅝inches)
그라피셰 잠룽 알베르티나 미술관, 빈
91. 제임스 터렐(1943~), 〈로덴 분화구〉,
1979년~, 플래그스태프, 애리조나
92. 앤터니 곰리(1950~)와
데이비드 치퍼필드(1953~), 전망대, 2008년
키빅 아트센터, 스웨덴

찾아보기

도판 저작권

지은이
알랭 드 보통
1969년 스위스 취리히에서 태어났으며, 영국 케임브리지 대학교에서 수학했다. 사랑과 인간관계에 관해 탐구한 독특한 연애소설『왜 나는 너를 사랑하는가』로 전 세계 독자들의 주목을 받았다. 2003년 프랑스 정부로부터 '슈발리에 드 로드르 데자르 에 레트르' 기사 작위를 받았다. 현대를 살아가는 도시인의 일상과 감성을 정밀하게 포착해낸 우아하고 지적인 에세이로 널리 사랑받고 있다. 대표작으로『뉴스의 시대』『여행의 기술』『불안』『행복의 건축』『일의 기쁨과 슬픔』『무신론자를 위한 종교』『사랑의 기초: 한 남자』등이 있다.
『영혼의 미술관』은 영국 출신 미술사가 존 암스트롱과 함께 '예술은 무엇을 위해 존재하는가'라는 주제로 심도 있는 이야기를 나누며 알랭 드 보통이 집필한 책이다. 알랭 드 보통 특유의 재치와 논리가 예술의 세계, 그리고 예술과 인간의 관계를 더 풍요롭게 이해하도록 안내한다.

존 암스트롱
1966년 영국 글래스고에서 태어났으며, 옥스퍼드 대학교에서 수학했다. 철학자이자 미술사가로 현재 호주 멜버른 비즈니스 스쿨에서 가르치고 있으며 멜버른 대학교 차관 상임고문으로 있다.『친숙한 예술 철학*The Intimate Philosophy of Art*』『사랑의 조건*Conditions of Love: The Philosophy of Intimacy*』『문명을 찾아서*In Search of Civilisation: Remaking a Tarnished Idea*』『인생학교: 돈』같은 철학에 관한 책을 썼다.

옮긴이
김한영
강원도 원주에서 태어나 서울대 미학과를 졸업했고 서울예대에서 문예창작을 공부했다. 현재 전문번역가로 활동중이다. 대표적인 역서로는『신의 축복이 있기를, 로즈워터씨』『신의 축복이 있기를, 닥터 키보키언』『빈 서판』『본성과 양육』『마음은 어떻게 작동하는가』『언어본능』『갈리아 전쟁기』『카이사르의 내전기』『사랑을 위한 과학』등이 있고, 최근 역서로는『죽음과 섹스』『진선미』『지혜의 집』『모든 언어를 꽃피게 하라』등이 있다. 45회 한국백상출판문화상 번역부문을 수상했다.

ART AS THERAPY
by Alain de Botton and John Armstrong

Original title: Art as Therapy (pocket edition) © 2016 Phaidon Press Limited

This Edition published by Munhakdongne Publishing Group under licence
from Phaidon Press Limited, 2 Cooperage Yard, London, E15 2QR, UK,
© 2018 Phaidon Press Limited

영혼의 미술관

1판 1쇄 2018년 7월 10일
1판 3쇄 2021년 12월 17일

지은이 알랭 드 보통 존 암스트롱 | 옮긴이 김한영
책임편집 박영신 | 편집 임혜지
디자인 고은이 최미영 | 저작권 김지영 이영은 김하림
마케팅 정민호 양서연 박지영 안남영 | 홍보 김희숙 함유지 김현지 이소정 이미희
제작 강신은 김동욱 임현식

펴낸곳 (주)문학동네 | 펴낸이 염현숙
출판등록 1993년 10월 22일 제406-2003-000045호
주소 10881 경기도 파주시 회동길 210
전자우편 editor@munhak.com | 대표전화 031)955-8888 | 팩스 031)955-8855
문의전화 031)955-2655(마케팅) 031)955-2697(편집)
문학동네카페 http://cafe.naver.com/mhdn | 트위터 @munhakdongne
북클럽문학동네 http://bookclubmunhak.com

ISBN 978-89-546-5089-2 03600

잘못된 책은 구입하신 서점에서 교환해드립니다.
기타 교환 문의 031) 955-2661, 3580

www.munhak.com